高等职业教育"广告和艺术设计"专业系列教材
广告企业、艺术设计公司系列培训教材

广告摄影

东海涛 主　编
汪　悦　肖金鹏　副主编

清华大学出版社
北京

内 容 简 介

本书结合中外广告摄影发展的新形势和新特点，针对高职高专院校广告和艺术设计专业应用型人才的培养目标，系统介绍了广告摄影创意、画面设计、光源控制、器材配置、大画幅相机的使用及操作技巧、曝光技术、拍摄技巧，世界顶极专业器材的技术特点与选购等广告摄影基础知识和相关业务技能与操作方法，并注重广告摄影从业者专业素质与道德修养的培养。

本书结构合理、案例翔实、图文并茂，强化职业特点、突出实用性，且采用新颖统一的格式化体例设计，力求教学内容和教材结构的创新。本书既适用于高职高专院校广告艺术设计专业的教学，也可以作为广告企业和广告摄影公司从业者的职业教育与岗位培训教材，对于广大广告摄影自学者也是一本非常有益的参考读物。

本书封面贴有清华大学出版社防伪标签，无标签者不得销售。
版权所有，侵权必究。举报：010-62782989，beiqinquan@tup.tsinghua.edu.cn。

图书在版编目(CIP)数据

广告摄影/东海涛主编；汪悦，肖金鹏副主编. —北京：清华大学出版社，2010.1（2023.1重印）
（高等职业教育"广告和艺术设计"专业系列教材）
（广告企业、艺术设计公司系列培训教材）
ISBN 978-7-302-21725-1

Ⅰ.①广… Ⅱ.①东… ②汪… ③肖… Ⅲ.①广告—摄影艺术—高等学校：技术学校—教材 Ⅳ.J412.9

中国版本图书馆CIP数据核字(2009)第243354号

责任编辑：章忆文　张丽娜
装帧设计：山鹰工作室
责任校对：周剑云
责任印制：刘海龙

出版发行：清华大学出版社　　　　　　地　址：北京清华大学学研大厦A座
　　　　　http://www.tup.com.cn　　　邮　编：100084
　　　　　社 总 机：010-83470000　　　邮　购：010-62786544
　　　　　投稿与读者服务：010-62776969，service@tup.tsinghua.edu.cn
　　　　　质量反馈：010-62772015，zhiliang@tup.tsinghua.edu.cn
印 装 者：三河市铭诚印务有限公司
经　　销：全国新华书店
开　　本：190mm×260mm　　印　张：13.75　　字　数：336千字
版　　次：2010年1月第1版　　　　　印　次：2023年1月第10次印刷
定　　价：49.00元

产品编号：030271-03

Foreword 丛书序

随着我国改革开放进程的加快和市场经济的快速发展，各类广告经营业也在迅速发展。1979年中国广告业从零开始，经历了起步、快速发展、高速增长等阶段。2007年全国广告经营额1740.96亿元人民币，比上年增长了10.68%；全国广告经营单位17.26万户，比上年增长了20.60%；全国广告从业人员111.25万人，比上年增长了6.96%。2008年全国广告经营额达1899.56亿元，比上年增长9.11%。

商品促销离不开广告，企业形象也需要广告宣传，市场经济发展与广告业密不可分；广告不仅是国民经济发展的"晴雨表"，也是社会精神文明建设的"风向标"，还是构建社会主义和谐社会的"助推器"。广告作为文化创意产业的关键支撑，在国际商务活动交往、丰富社会生活、推进民族品牌创建、促进经济发展、拉动内需、解决就业、构建和谐社会、弘扬古老中华文化等方面发挥着越来越大的作用，已经成为我国服务经济发展重要的"绿色朝阳"产业，在我国经济发展中占有极其重要的位置。

当前，随着世界经济的高度融合和中国经济国际化的发展趋势，我国广告设计业正面临着全球广告市场的激烈竞争，随着发达国家广告设计观念、产品、营销方式、运营方式、管理手段及新媒体和网络广告的出现等巨大变化，我国广告从业者急需更新观念、提高技术应用能力与服务水平、提升业务质量与道德素质，广告行业和企业也在呼唤"有知识、懂管理、会操作、能执行"的专业实用型人才，因此加强广告经营管理模式的创新、加速广告经营管理专业技能型人才培养已成为当前亟待解决的问题。

由于历史原因，我国广告业起步晚，但是发展却非常快，目前在广告行业中受过正规专业教育的人员不足2%，因此使得中国广告公司及广告实际作品难以在世界上拔得头筹。根据中国广告协会学术委员对北京、上海、广州三个城市不同类型广告公司的调查表明，在各方面综合指标排行中缺乏广告专业人才居首位，占77.9%，人才问题已经成为制约中国广告事业发展的重要瓶颈。

针对我国高等职业教育"广告和艺术设计"专业知识老化、教材陈旧、重理论轻实践、缺乏实际操作技能训练等问题，为适应社会就业急需、为满足日益增长的广告市场需求，我们组织多年在一线从事广告和艺术设计教学与创作实践活动的国内知名专家教授及广告设计公司的业务骨干共同精心编撰了本套系列教材，旨在迅速提高大学生和广告设计从业者的专业素质，更好地服务于我国已经形成规模化发展的广告事业。

本套系列教材定位于高等职业教育"广告和艺术设计"专业，兼顾"广告设计"企业职业岗位培训；适用于广告、艺术设计、环境艺术设计、会展、市场营销、工商管理等专业。本套系列教材包括：《广告学概论》、《广告策划与实务》、《广告文案》、《广告心理学》、《广告设计》、《包装设计》、《书籍装帧设计》、《广告设计软件综合运用》、《字体与版式设计》、《企业形象（CI）设计》、《广告道德与法规》、《广告摄影》、《数码摄影》、《广告图形创意与表现》、《中外美术鉴赏》、《色彩》、《素描》、《色彩构成及应用》、《平面构成及应用》、《立体构成及应用》、《广告公司工作流程与管理》、《动漫基础》等24本书。

本套系列教材作为高等职业教育"广告和艺术设计"专业的特色教材，坚持以科学发展观为统领，力求严谨、注重与时俱进；在吸收国内外广告和艺术设计界权威专家学者最新科研成

丛书序

果的基础上，融入了广告设计运营与管理的最新教学理念；依照广告设计活动的基本过程和规律，根据广告业发展的新形势和新特点，全面贯彻国家新近颁布实施的广告法律法规和广告业管理的相关规定；按照广告企业对用人的需求模式，结合解决学生就业、加强职业教育的实际要求；注重校企结合、贴近行业企业业务的实际需求，强化理论与实践的紧密结合；注重管理方法、运作能力、实践技能与岗位应用的培养训练，采取通过实证案例解析与知识讲解的写法；严守统一的创新型格式化体例设计，并注重教学内容和教材结构的创新。

本套系列教材的出版对帮助学生尽快熟悉广告设计操作规程与业务管理，对帮助学生毕业后能够顺利走上社会就业具有特殊意义。

编委会

Editors

编委会

主　　任： 牟惟仲

副主任：

王纪平　吴江江　丁建中　冀俊杰　仲万生　徐培忠　章忆文
李大军　宋承敏　鲁瑞清　赵志远　郝建忠　王茹芹　吕一中
冯玉龙　石宝明　米淑兰　王　松　宁雪娟　王红梅　张建国

委　　员：

刘　晨　徐　改　华秋岳　吴香媛　李　洁　崔晓文　周　祥
温　智　王桂霞　张　璇　龚正伟　陈光义　崔德群　李连璧
东海涛　翟绿绮　罗慧武　王晓芳　杨　静　吴晓慧　温丽华
王涛鹏　孟　睿　赵　红　贾晓龙　刘海荣　侯雪艳　罗佩华
孟建华　马继兴　王　霄　周文楷　姚　欣　侯绪恩　刘　庆
汪　悦　唐　鹏　肖金鹏　耿　燕　刘宝明　幺　红　刘红祥

总　　编： 李大军

副总编： 梁　露　车亚军　崔晓文　张　璇　孟建华　石宝明

专家组： 徐　改　郎绍君　华秋岳　刘　晨　周　祥　东海涛

Preface 前言

广告摄影是市场经济与现代科学技术及美学艺术完美结合的产物，是一种特殊的市场艺术。现代广告的发展水平是一个国家综合国力和社会文明程度的直接体现。

广告摄影是广告家族的重要组成部分，也是文化创意产业的重要支柱，在国际商务交往、丰富人民生活、拉动内需、解决就业、促进经济发展、构建和谐社会、弘扬中华文化等方面发挥着积极的作用，在我国服务行业中占有重要位置。

广告摄影作为广告传播媒体中的重要媒介以摄影艺术为表现形式传播信息。广告摄影具有强大的视觉表现力，既可以真实生动地展示细节，又可以准确完美地再现形象。广告摄影通过新颖的创意、精美的制作、强烈的艺术表现方式拍摄出具有说服力的、感人至深的广告视觉画面，极大地提高了广告画面的可信度和记忆效果，因而已成为现代广告的首选。

随着全球经济的快速发展，面对国际广告摄影业激烈的市场竞争，加强广告摄影经营管理模式的创新以及加速广告摄影专业人才培养已成为当前亟待解决的问题。为了满足日益增长的广告摄影市场需求，为了培养社会急需的广告摄影专业技能型应用人才，我们组织多年在一线从事广告摄影教学与创作实践的专家教授共同精心编撰了此教材，旨在迅速提高广告专业学生及广告摄影从业者的专业素质，更好地服务于我国的广告事业。

全书共七章，在吸收国内外广告摄影界权威专家多年丰硕成果的基础上，精选风格鲜明并具有典型意义的中外广告摄影作品作为案例，结合中外广告摄影发展的新形势和新特点，针对高职高专院校广告艺术设计专业应用型人才的培养目标，系统介绍了广告摄影创意、画面设计、光源控制、器材配置、大画幅相机的使用及操作技巧、曝光技术、拍摄技巧等广告摄影基础知识和相关操作技能，注重通过实践应用提高拍摄应对能力，注重强化广告摄影从业者的专业素质与道德修养的培养，力求教学内容和教材结构的创新。

本书融入了广告摄影的最新教学理念，力求严谨、注重与时俱进，具有结构合理、案例经典、图文并茂、突出职业性与实用性等特点，且采用新颖统一的格式化体例设计。本书既适用于专升本及高职高专院校广告和艺术设计专业的教学，也可以作为广告企业和广告摄影公司从业者的职业教育与岗位培训教材，对于广大的广告摄影自学者也是一本非常有益的参考读物。

本教材由李大军进行总体方案策划并组织编写，东海涛任主编并负责统稿，汪悦和肖金鹏为副主编，最后由具有极高造诣与丰富实践经验的广告摄影专家华秋岳教授审定。编著者的具体分工是：肖金鹏负责第一章，杨哲负责第二章，汪悦负责第三章、第五章，唐鹏负责第六章，东海涛负责第四章、第七章，李伟、周鹏、李瑶负责附录部分，马瑞奇等人协助收集资料和有关章节的编写，李晓新负责全书的修改和版式整理并制作本教材的课件。

在编写过程中，我们参考借鉴了大量有关中外广告摄影等方面的最新书刊资料，精选收录了具有典型意义的中外广告摄影作品，并得到编委会专家教授的细心指导，在此特别致以衷心的感谢。为了方便教师教学和学生学习，本书配有教学课件，可以从清华大学出版社网站免费下载使用。由于时间紧迫，作者知识能力有限，书中难免存在疏漏和不足，恳请专家和广大读者给予批评指正。

<div align="right">编者</div>

Contents

目录

第一章 广告摄影创意 1

学习要点及目标 2
技能要求 .. 2
本章导读 .. 2
第一节 创意决定广告摄影的成败 2
 一、摄影是传递信息最便捷的工具 2
 二、广告摄影的内涵 3
 三、广告摄影创意的内涵 3
 四、创意是第一位的 4
第二节 广告摄影创意的商业性把握 4
 一、广告摄影创意的一般性原则 4
 二、广告摄影创意的商业性规范过程 6
第三节 广告摄影创意的艺术性把握 12
 一、创意设计需要把握的一般原则 12
 二、创意具体的表现形式 14
第四节 伟大的创意从何而来 14
 一、思维模式 14
 二、广告摄影美学 16
第五节 从事广告摄影应具备的修养和素质 16
 一、广博的知识 16
 二、深厚的艺术修养 16
 三、丰富的生活积累 16
 四、高超的技术和技巧 17
本章小结 .. 17
思考题 .. 17
实训课堂 .. 17

第二章 广告摄影的画面设计 19

学习要点及目标 20
技能要求 .. 20
本章导读 .. 20
第一节 摄影画面的写实 20
 一、摄影画面写实性概说 20
 二、广告摄影画面的写实 21
 三、广告摄影画面的写实与绘画的区别 21
 四、广告摄影草稿的运用 21
 五、广告摄影的写实方法 22
第二节 摄影画面的写意 23
 一、什么是写意 23
 二、广告摄影常用的写意方法 24
第三节 摄影画面的暗喻 26
 一、构图方面 27
 二、色彩方面 30
第四节 公益广告 37
本章小结 .. 38
思考题 .. 38
实训课堂 .. 38

第三章 广告摄影的光源 39

学习要点及目标 40
技能要求 .. 40
本章导读 .. 40
第一节 光的性质 40
 一、光线及光束 41
 二、光量的递减 42
 三、光的吸收 42
 四、光的反射 42
 五、光的传导 43
第二节 大型闪光灯系列灯具 43
 一、闪光灯的工作原理 44
 二、充电时间 44
 三、闪光持续时间 44
 四、实际闪光持续时间 45
 五、减少闪光持续时间 45
第三节 轻巧型闪光灯与电源箱 46
 一、轻巧型闪光灯 46
 二、单灯头与电源箱 46
 三、闪光管 47
 四、造型灯 47
 五、闪光灯、造型灯输出选择旋钮 48
 六、连闪同步装置 49
 七、过载和短路的保护 49
 八、回电装置 49
 九、其他性能 50
第四节 闪光灯附件及作用 51
 一、反光罩 51
 二、反光伞 52
 三、柔光箱 52
 四、超大型柔光箱 53

目录

 五、聚光灯54
 六、光导纤维照明系统55
 七、锥形聚光罩55
 八、蜂巢55
 九、柔光扩散片56
 十、活页遮光挡板56
 第五节 常用大型闪光灯品牌性能介绍56
 一、爱玲珑56
 二、保荣57
 三、布朗61
 第六节 连续光源灯具63
 一、摄影强光灯64
 二、泛光灯64
 三、聚光灯65
 四、摄影卤素灯65
 本章小结66
 思考题66
 实训课堂66

第四章 广告摄影器材配置67

 学习要点及目标68
 技能要求68
 本章导读68
 第一节 摄影棚的建设68
 一、摄影棚的基本器材68
 二、摄影棚的基本要求69
 三、摄影棚的光源70
 四、典型大型电子闪光灯74
 五、照明辅助工具77
 第二节 高端广告摄影使用的器材80
 一、广告摄影中画幅主流相机81
 二、大画幅主流技术相机85
 三、大画幅相机使用的镜头89
 第三节 大画幅照相机的附件96
 一、遮光罩96
 二、调焦放大镜96
 三、正像取景器97
 四、滤光片架97
 五、焦点平面点测光系统97
 六、计算机对焦系统97
 七、对焦屏、胶片盒置换系统97
 八、冠布97
 第四节 广告摄影器材的主流配置98
 一、35毫米数码相机及镜头配置98
 二、中画幅120相机及镜头配置99
 三、大画幅技术相机及镜头配置99
 本章小结99
 思考题100
 实训课堂100

第五章 大画幅相机的操作及使用技巧101

 学习要点及目标102
 技能要求102
 本章导读102
 第一节 广告摄影中使用的大画幅相机102
 第二节 大画幅相机的种类104
 一、大画幅双轨照相机104
 二、大画幅单轨照相机105
 三、大画幅相机的结构(以单轨相机为主)110
 第三节 大画幅照相机的镜头115
 一、照相机镜头的结构115
 二、大画幅照相机摄影镜头的品牌116
 第四节 镜头视角与像场的关系118
 一、像场118
 二、像场角119
 三、视角119
 四、大画幅镜头的像场圈119
 第五节 大画幅相机的调整和景深控制119
 一、大画幅相机的位移与摆动120
 二、大画幅相机的景深控制125
 三、沙姆弗鲁格定律在实际摄影中的应用126
 四、视觉对焦法129
 第六节 大画幅相机的操作步骤130
 一、稳定、坚固、可靠的大型三脚架131
 二、初步确定取景范围131
 三、保证清晰的对焦范围132
 四、使用镜头遮光罩是提高拍摄质量的重要保障133
 五、曝光133

Contents 目录

　　六、规范的操作步骤是避免失误的
　　　　重要条件 134
第七节　近摄时曝光量的计算 134
第八节　大画幅相机使用的胶片 136
　　一、大画幅相机使用的散页片 136
　　二、色彩平衡 .. 140
　　三、数码感光元件的特性 141
第九节　数字成像技术发展中的数字后背 ... 141
　　一、瑞士仙娜(Sinar)专业数码后背 142
　　二、以色列利图(Leaf)专业数码后背 ... 143
　　三、丹麦PHASEONE数字后背 144
本章小结 .. 145
思考题 .. 145
实训课堂 .. 145

第六章　广告摄影曝光及其技巧 147

学习要点及目标 .. 148
技能要求 .. 148
本章导读 .. 148
第一节　测光表的应用及种类 148
　　一、测光表的发展历程 148
　　二、测光表的分类与特点 149
　　三、测光表如何工作 150
　　四、18％灰是什么 150
　　五、测光方式及特点 151
　　六、测光表入射和反射EV值不同的原因 154
　　七、几款主流测光表的比对 155
第二节　曝光量的计算 158
　　一、影响曝光的因素 158
　　二、摄影曝光控制方法 159
第三节　广告摄影中的曝光技巧 164
　　一、广告常用曝光技巧 164
　　二、广告摄影中区域曝光法 166
　　三、白加黑减原则 166
　　四、确定正确曝光的其他因素 167
　　五、正确表现创作意图的曝光
　　　　就是正确的曝光 168
　　六、数码相机正确曝光的原则 168
　　七、不同测光模式下的测光技巧 168
　　八、直方图 ... 169

　　九、数码相机的曝光补偿 170
　　十、色彩亮度 .. 171
本章小结 .. 171
思考题 .. 172
实训课堂 .. 172

第七章　广告摄影的拍摄技巧 173

学习要点及目标 .. 174
技能要求 .. 174
本章导读 .. 174
第一节　吸光体的拍摄 174
　　一、什么是吸光体 174
　　二、如何表现质感和细节 174
　　三、光线的准确应用 175
第二节　反光体的拍摄 177
　　一、反光体 ... 177
　　二、怎样表现金属器具的质感 177
　　三、金属制品拍摄要点 177
　　四、如何拍摄陶瓷制品 178
　　五、拍摄反光物体的技巧 179
第三节　平面物体的拍摄 179
　　一、器材的选择 180
　　二、胶片的选择 180
　　三、拍摄要点 .. 180
第四节　透明体的拍摄 181
第五节　小型物品的拍摄 184
　　一、饰品的表现方法 184
　　二、拍摄时选择的布光 184
　　三、背景纹理的选择 185
　　四、拍摄饰品的构图 185
　　五、饰品实际拍摄中的相机和镜头 186
第六节　食品的拍摄 187
　　一、食品的质感要怎样表现 187
　　二、食品拍摄中常用技巧 188
　　三、道具背景及气氛的把握 190
第七节　建筑内、外空间的拍摄 191
　　一、建筑内空间的拍摄 191
　　二、建筑外空间的拍摄 192
本章小结 .. 193
思考题 .. 193

Contents

实训课堂 ... 194

附 录 ... 195

附录一 ... 196

附录二 ... 200

附录三 ... 203

参考文献 ... 207

第一章

广告摄影创意

学习要点及目标

- 通过本章的学习，概括了解广告摄影的相关内容，理解广告摄影的商业性和艺术性的双重属性，认识广告摄影创意的内涵。
- 在课堂教学之外，学生要参阅有关广告的学习资料，加强对广告的认知水平和对广告创意的评价能力，提高对广告摄影创意的把握。

具备一定的商业广告创意设计能力。在拍摄前应对广告意图、商品特色、消费群体等方面有所了解，注意把握整体画面的用光、色调、构图等技术，深刻领会创意实质，并在拍摄中严格控制执行创意宗旨。

 本章导读

广告摄影是广告作品视觉表现的重要手段。广告摄影在创作宗旨方面、技术方面、审美趣味方面都区别于其他摄影门类。本章将从以下四个方面阐述广告摄影创意。

其一，创意是广告的灵魂，直接决定了广告摄影的成功与否。

其二，对广告摄影的商业性的把握。广告摄影的商业性集中体现了广告摄影的专业特征。广告摄影不是纯粹的艺术创造，传递商业信息才是广告摄影的创作宗旨。

其三，对广告摄影的艺术性的把握。广告摄影的艺术创作是为其承载商业功能服务的，在审美趣味和促进记忆方面都有自身的规律和要求。

其四，创意从何而来。有效的巧妙的创意需要长期的锻炼和积累，创意不能靠凭空想象，也不是灵机一动就能想出来的。

第一节 创意决定广告摄影的成败

广告摄影是实用性与艺术性的完美结合。广告摄影要借助其直观表现优势，通过强烈的画面形式，对目标消费者形成一种巨大的心理冲击力，从而达到广告的传播目标。

一、摄影是传递信息最便捷的工具

从信息学的角度来看，人们欣赏摄影作品，就是要通过自己的视觉器官，去接受画面语言所传递的信息，所以摄影艺术的实质是对信息的摄取与传递。由于广告的本质是向消费者传递某种有关企业或产品的信息，因此摄影是广告设计领域中的重要工具。

在生活中，90%以上的平面广告作品都是图片广告，或者说是摄影广告。通过摄影所获

得的图片是平面广告作品中最重要的视觉要素，承载着最重要的信息传递任务。

二、广告摄影的内涵

将广告创意用摄影的方式全部或部分地表达出来，就是广告摄影。广告摄影是一个复合词，广告与摄影在这里互为因果。广告摄影首先是广告，而摄影只是作为必要的手段为广告服务的；但它既是摄影，又是艺术，广告的内容需要通过它去展示和表现。

广告摄影是摄影业中的一个门类，它既是一种特殊形式的广告，也是一种特殊形式的艺术。

三、广告摄影创意的内涵

广告摄影创意具有商业性和艺术性的双重属性，商业利润是目标，艺术表现是手段。从宽泛的角度来讲，所谓广告摄影创意，实际上是广告设计、广告文案和广告摄影既分工又合作的集体构思与创作。从相对小的范畴来看，广告摄影创意就是摄影师如何利用摄影的方式创造性地表现创意，更直接地说，就是拍摄者如何把最初创意者的草图或者文字描述艺术性地完美表达出来。

引导案例

广东贝莱尔电气有限公司是生产暖通设备的制造企业，其产品之一是家用排风扇，当时其他品牌都采用普通轴承，贝莱尔则采用滚珠轴承。采用滚珠轴承的换气扇具有省电、免维护、使用寿命长等优点，缺点是刚开始使用时噪音稍大。

在产品推广初期，"滚珠轴承"是向客户和消费者强调的主要诉求点，在广告摄影拍摄中，也是围绕这个诉求点艺术性地表现省电、寿命长、免维护等优点。但市场检验并不很理想，企业消费者知道滚珠轴承的优点，但是习惯于购买已知品牌，不愿意冒险购买一个较贵的新品牌；零售消费者则习惯于在购买时听噪音的大小，滚珠轴承换气扇使用初期噪音稍大的缺点便凸显出来了。

市场反应说明只有功能定位是不够的，产品推广更要在心理定位上下工夫。当时其他品牌形象都是国内企业的形象，市场上需要一个外资品牌的形象。因此贝莱尔品牌把主要诉求点从功能定位转换为心理定位，将品牌形象确定为"来自意大利的品牌"。

产品的各种宣传材料都重新作了调整，在产品、生产条件、厂房、员工、技术交流等各种图片拍摄任务中，都体现了外资企业的质感，成功地传递给消费者"来自意大利的品牌"这样的品牌形象信息。经过市场检验，宣传策略的调整是成功的，该品牌很快获得市场追捧，成为同行业中的佼佼者。

不管广告摄影创意的内涵是宽是窄，有一点是明确无误的，就是创意是广告摄影的灵魂，它将广告对象视觉化，是实现广告策划中广告摄影主题图像化的"内在思想"，是通过构思、创新将创意视觉化、艺术化、形象化的创造过程。广告摄影的创意设计是服务于广告总体的创意的，它以摄影艺术为手段，使创意意象转化为直观的生动形象。

这种"转化"不是对意念的直接解释，而是以生动感人的艺术形象去传递广告信息。广告摄影的创意设计，并非是对广告总体创意的被动服从，而是一种积极的再创造、再发挥，对于广告总体创意具有深化作用。

四、创意是第一位的

摄影艺术是科学技术与设备发展的产物，也是借助机械学、光学、化学及电子学等现代科学技术的综合性手段才得以实现的。任何一件作品，都是摄影者的思想与摄影技巧两大要素融合的"结晶"。

创意与技术是完成作品的两个重要条件，创意是灵魂，永远处于第一位。所有的摄影设备和手段都是为实现创意服务的，再精巧的技术、再昂贵的设备，都要由人来操作，都要由人的创意来主导。决定广告摄影成败的是充满智慧火花的创意，而不是高超的技术或昂贵的设备。

当然，巧妇难为无米之炊，在摄影美学中有所谓的"技术美"。缺乏优良的设备和卓越的技术手段是实现不了某些创意的，或者说会限制你的创意。

第二节　广告摄影创意的商业性把握

广告摄影既要考虑商业性，又要把握商品的艺术性和视觉冲击力。广告摄影创意有一般性原则和商业规范过程。

一、广告摄影创意的一般性原则

作为广告创意的直接参与人员，在创作过程中要考虑以下两个问题，否则会偏离正确的方向。

第一，需要告诉消费者的信息并不是创意设计人员想告诉他们的，而是消费者想听到的。

第二，创意设计人员喜欢的消费者不一定喜欢，创意设计人员不喜欢的消费者不一定不喜欢。

（一）消费者第一

营销策略包含四个组成部分：产品策略、价格策略、分销策略和沟通策略。沟通策略又包含四个组成部分：广告、新闻、营业推广和人员推销。广告是企业营销活动的有机组成部分，不是孤立存在的。营销学的指导思想是"消费者第一"，这就为所有的广告活动确立了基本原则，包括广告设计在内的一切广告传播活动都要站在消费者的角度来考虑问题。

这就要求广告摄影创意不管是从最基础也是最重要的"向消费者传递什么样的信息？"还是到最后的"用什么样的视觉表现来吸引和打动消费者？"都要站在消费者的角度来思考。认知这一观点并树立这样的意识对于创意设计人员来说是非常关键的，这决定了广告摄影创意是否从一开始就是正确的。

作为一名广告创意人员，往往具有浓厚的艺术气息和鲜明的艺术个性，这是一名广告创意人员应当具备的特质，但这一特质也往往成为其创作实用性作品的绊脚石。在广告创作活

动中，个人要服从团队，团队要服从消费者。不要想着改变消费者甚至是教育消费者，应该顺从消费者。要记住消费者第一，客户第二，创意设计人员第三。

（二）注重差异性

营销学者特劳特的定位营销理论的核心思想是："企业要具有独特性和差异性的优势资源，才能在竞争中处于有利位置。"舒尔茨的整合营销传播学核心思想是："在同质化的时代，唯有传播优势能够创造出差异化优势。"

上面的两个理论可以总结成这样的话：找到代理的广告客户产品或其他营销因素所具有的某种真正的优势，这样是再好不过了；如果客户没有这样的优势，那就创造出来一个，只要消费者能够相信这一优势，或者是给消费者传递的信息其实和其他产品的广告所传递的信息没有什么不同，只是传播形式和方法不同，消费者认为是不一样的，这样也不错。

两位著名营销学者都强调了发掘、定义或创造客户的差异化优势的重要性，即让消费者印象深刻并快速地将该产品与其他产品区别开来。

差异化优势包含两方面内容：一是信息内容本身的差异化优势，二是传播行为的差异化优势。在现实激烈残酷的市场竞争环境中，第二个任务显得更为重要。在这个产品同质化的时代，产品或其他营销因素的差异越来越小了，传播行为创造出来的差异化优势就显得十分重要。品牌实际上就是传播行为创造出来的。在学科上，营销学与传播学本来就是一对孪生姐妹。所以舒尔茨说营销即传播。

（三）注重真实性

产品是基础、渠道是关键、广告是加速器。借用广告界的一句名言："广告只能让滚动的雪球滚得更快，而不能让静止的雪球滚起来。"广告是在其他营销因素奠定的基础上发生作用的，如果其他营销因素没有做到位，广告就成了无源之水，无本之木。

（四）遵纪守法

"广告是带着枷锁的舞蹈"，枷锁之一是法律，要遵纪守法，合法经营，不能违规欺骗。国家颁布实施的与广告有关的法律法规，对广告的设计和发布行为都有相应的严格规定。广告违法行为的表现形式很多，常见的违法广告包括违禁广告、误导广告和虚假广告等。

1. 违禁广告

违反国家明令禁止的相关规定的广告属违禁广告范畴。主要规定如下。
(1) 广告作品不能含有淫秽色情、封建迷信等违反社会主义精神文明建设的内容。
(2) 在酒类广告中不能出现妇女及未成年人的形象，不能出现饮酒的动作等。
(3) 在广告画面中不能出现国旗、国徽、天安门之类的国家标志性建筑及其他影像和声音。

2. 误导广告

误导性广告包括语义误导、表达不充分的误导和利用科学知识的误导等三种表现形式。

借助于文字、图案等知觉线索，让人对特定对象产生错误理解，让消费者对产品产生不切实际的期望，造成了负面社会效应，这种广告就是误导性广告。

3. 虚假广告

虚假广告包括欺诈性、吹嘘夸大性和假冒伪劣性虚假广告三种。

(1) 欺诈性虚假广告是指以推销低劣商品或骗取钱财为目的，虚构编造根本不存在的事实或歪曲隐瞒事实真相的广告。

(2) 吹嘘夸大性虚假广告是指滥用各种夸大不实之词，对商品进行没有事实根据的宣传，诱使消费者高估其商品的质量、功能等，进而达到其销售目的的广告。例如吉列刀片曾经用刀片刮平水泥的创意非常夸张地表现其刀片的锋利，属于夸大性虚假广告。

(3) 假冒伪劣性虚假广告是指采用假冒他人注册商标、商品、企业名称、科技成果以及假借他人名义赞扬自己商品等欺骗手段进行宣传的广告。

（五）要考虑可行性

创意要建立在客户的广告预算及技术能力的基础上。

创意要考虑成本、技术、时间等条件，不能任思维天马行空，导致最终创意难以实现。创意不需要很大成本，但实现创意需要资金，超出客户的预算是不行的。技术上实现的难度有多大，是否有足够的时间来完成，都是需要创意人员考虑的。这就要求创意人员对专业技术及其他相关知识比较了解，才能充分考虑到可行性而避免徒劳。

（六）要考虑客户的认知水平

"广告是戴着枷锁的舞蹈"，枷锁之二是客户。

客户对营销的理解、对广告的认识、对艺术的感觉以及对创意设计人员的信任程度都决定着创意的命运。客户永远是对的，最终做出决定的人是客户，客户不喜欢不接受，说破嘴皮也没用。要了解客户，在创意的初期要和客户进行充分的沟通。

（七）要减少广告客户的决策层

广告客户的企业性质、组织结构各有不同，有些企业运作比较规范，讲求效率，有些则环节众多，参与人过多，对于广告创意的确立有很大干扰，对于广告公司而言，浪费了很多人力、物力和时间，造成不必要的麻烦。所以广告公司要尽量争取缩短广告客户的决策层，最好直接面对决策人，这对双方都是有益的。

二、广告摄影创意的商业性规范过程

广告摄影首先要考虑向消费者传递什么信息的问题，也就是对消费者"说什么"。有关企业和产品的信息很多，广告不可能也没有必要将所有信息都传递给消费者，大多数情况下，在某个时期，或某个广告目标下，把有关企业和产品最有竞争力的信息传递给消费者，最终用来向消费者传播的信息，我们称之为传播信息。

广告摄影创意要从四个方面来规范自己的创意活动，以保证创意的商业性。第一，要考虑有关企业和产品的信息有哪些？第二，要把握确定哪些信息作为传播信息的原则；第三，确定传播信息是什么？要考虑的因素有哪些？第四，确定传播信息后，确定采用怎样的广告诉求方式。

（一）可供选择的信息

广告摄影创意可供选择的信息有很多。

1. 产品外观

在广告摄影创意上，可以着重表现产品的外形、质感、纹理、色彩等。高档产品卓越的外观设计、优美的线条、真实细腻的质感能够让消费者充分感受到产品那无法阻挡的诱惑力并因此怦然心动，如图1-1和图1-2所示。

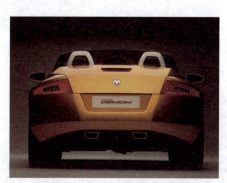
图1-1　道奇DEMON汽车广告

图1-2　法国FLEUR男士润肤膏广告

2. 产品的性能质量

如果企业产品的性能相对于竞争对手具有某种差异性的优势，就可以在创意上突出表现其性能特点。在表现性能特点方面需要有很强的艺术想象力。

例如，别克轿车广告就采用把一杯水放在驾驶座旁边，以突出表现其优异的减震系统。又如，某品牌果汁广告，用天平称重的方式不仅很好地表达了产品的维生素含量，而且直观有效，如图1-3所示。

ecco运动鞋广告，用一只蝴蝶把鞋压弯的创意，将轻盈柔软的产品特性淋漓尽致地表现出来，如图1-4所示。

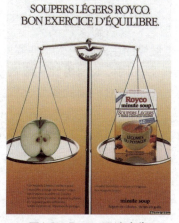
图1-3　Royco果汁广告

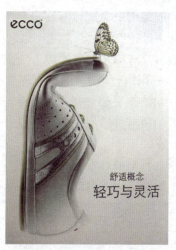
图1-4　ecco运动鞋广告

3．产品功能

广告商品如果是新产品或新型号的商品，则产品的功能就是传播的出发点，广告必须清楚地告诉消费者产品的用途及使用方法等。图1-5所示为新产品脚部美容膏的广告。

4．产品的目标消费者

广告画面以产品的目标消费者即使用者为载体是一种常见的广告方式，例如诺基亚手机广告，如图1-6和图1-7所示。图1-6所示广告画面向消费者准确地传递了价格信息——工薪阶层使用的手机；目标消费者信息——成熟的粗犷的男性；产品质量性能信息——坚固耐用。图1-7所示广告画面向消费者提供了价位信息——高档价位；目标消费者信息——成熟的优雅的男性；产品信息——独特优美的外观设计。

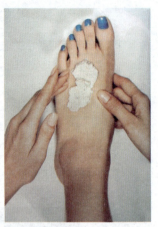

图1-5　脚部美容膏广告

图1-6　诺基亚手机广告

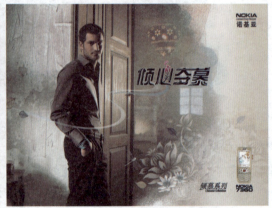

图1-7　诺基亚倾慕系列手机广告

5．品牌带给目标消费者的心理感受

消费者购买某种产品是为了获得某种效用，这里所讲的效用可以是某种具体的功能，也可以只是一种心理感受。这种旨在影响消费者心理感受的广告设计方式是非常常见，也是非常重要的，这种设计很巧妙，常常可以起到四两拨千斤的效果。

在法国服装品牌KOOKAI的广告(见图1-8)中，幽默、反叛的女权主义主题一直是它的品牌定位。他们提出了一个全新的广告理念："女人是世界的主角，男人尽在我掌握。"

创意者以戏谑的手法让女主角嘲弄、摆布、指挥男人们，一反男性主流社会的价值观，展现出KOOKAI消费群的反叛个性，以及生活主张，KOOKAI也因此备受女权主义者和年轻时尚女性的钟爱。

通过购买这种商品，消费者会产生"我就是那种人"的强烈心理幻觉，满足消费者的心理需求，商家由此达到了销售商品和获得赢利的目的。

图1-8　KOOKAI广告

6．产品内部结构

企业为了更好地说明产品的功用和性能，往往是通过采取合理、精细、独特的内部结构设计强化产品表现，或者是用抽象的影像来表现产品内部的化学或物理结构，如图1-9所示的奥迪汽车广告。

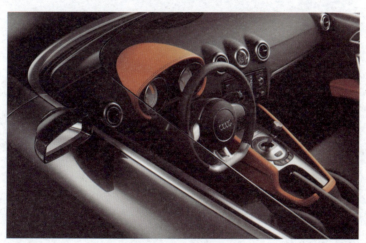

图1-9　奥迪汽车广告

7．产地

广告可以用突出产地的方式表现产品的独特、稀缺及珍贵。

8．企业的促销活动

企业所做的各种形式和内容的促销活动，也往往是重要的传播信息。

9．企业的历史

广告注重企业历史，突出表现企业的历史，更能够增强消费者的信心。

10. 生产工艺及生产条件

广告介绍企业的生产条件，展现生产工艺，可以传递出企业的管理与自信。

11. 企业的员工

广告表现企业员工良好的精神面貌，可以从侧面表现企业形象和产品价值。

12. 企业领袖

宣传有个性、有特点的企业领导，是一种常见的广告方式，能起到以点带面、宣传企业领袖、宣传企业的作用。

利用或创造有价值的新闻点

利用或创造有价值的新闻点主要是指企业宣传借助公关行为，或者以公益的形式间接地宣传企业品牌，比如农夫山泉的"每喝一瓶农夫山泉就给希望工程捐一分钱"。

（二）选择传播信息的原则

广告所选择的传播信息应符合以下条件。

1. 具有竞争性优势

人无我有，人有我优，便是竞争性优势。应该选择具有竞争性优势的品牌和产品。

2. 让消费者感兴趣

保持竞争性的优势就必须关注消费者是否感兴趣。比如，某通风设备，最初的产品卖点及宣传重点是"滚珠轴承"和"省电"，这一传播行为在专业市场中获得成功，但在消费者市场中却反应平平，厂家于是改变产品设计，将重点放在降低"噪音"上，重新调整后的产品获得了消费者市场的成功。

3. 注重真实性

如果要保持竞争性的优势，就必须注重产品广告的真实性，不能试图蒙骗消费者，任何欺骗消费者的行为无疑将导致自伤，最终会被消费者所抛弃。

（三）确定传播信息需要考虑的因素

对于传播信息需要考虑的因素很多，可以选择的信息也是多方面的，在确定把哪些信息作为最终的传播信息要考虑以下几方面的问题，这需要掌握企业战略管理和营销学的知识，才能很好地灵活运用。

1．企业的营销目标是什么

广告的传播目标可以具体分为以下几类：长期目标、短期目标、销售目标、顾客目标和利润目标。

2．企业的产品类型是什么

按照消费者的购买习惯进行划分，产品大致可以分为：便利品、选购品、特制品、非寻求品等。对于不同类型的产品，其宣传的侧重点是不同的。

3．企业的竞争地位

竞争地位包括市场主导者、市场挑战者、市场追随者、市场利基者。企业处于什么样的竞争地位，就相应地采取怎样的广告诉求。

4．处在企业产品生命周期的什么阶段

企业产品的生命周期包括导入期、成长期、成熟期、衰退期，企业必须及时、严格地把握产品所处的阶段。

5．消费者的心理和行为特征是怎样的

企业应该关注哪些因素会影响消费者的购买心理，消费者购买行为所具有的特征是什么。

6．广告媒介是什么

不同媒介对信息的选择是有影响的，比如，杂志传递的信息可以多一些，路牌传递的信息则较单一，信息量也要少一些。

（四）采用怎样的诉求方法

广告形式千差万别，但广告的诉求方式不外乎以下两种。

1．功能诉求法

面对理智型顾客或更侧重使用价值的产品，需要采用以理服人的诉求方式。此类广告通过产品的性能介绍、质量保证以及售后服务等来说服顾客并取得信任。

2．情感诉求法

情感型诉求通过渲染气氛或情调，以情动人，使产品与顾客在感情上产生共鸣。

精彩的广告文案

精彩的广告摄影离不开精彩的广告文案，文案是广告的点睛之笔。广告文案包含广告标题、广告语、产品介绍和使用说明等，重点是广告语。广告语以最简短的文字表达宣传商品的特征优点，协助推销，使人印象深刻，增加对产品的认识。广告语是信息的总结，必须简而精，易读易记，通俗亲切，自成一格。

第三节 广告摄影创意的艺术性把握

摄影是一门艺术,具有显著的美学特征。广告摄影具有服从于商业属性的艺术形式,其艺术性特征明显区别于其他艺术门类。例如,某著名国际4A广告公司,对广告平面设计的具体要求包括:很强的视觉冲击力,视觉表现与创意的关联性高,独特的风格和品位,但不能怪异。

一、创意设计需要把握的一般原则

(一)极强的视觉冲击力及友善的感觉

从心理学的角度来看,广告要引起消费者的非选择性注意。所谓非选择性注意就是受众主观没有观看注视某一事物的意愿,但这一事物具有某种特性,刺激受众去观看注视。消费者并不想观看广告内容,但是因为广告的视觉冲击力很强,使消费者的目光停留。

1. 新

由于消费者对于重复出现的事物总是不感兴趣,因此广告创意一定要有新意。例如,在法国航空公司的广告中,女人的小腿和高跟鞋如此巧妙完美地和航空公司的形象结合在一起,极大地冲击了受众的眼睛,令人叹为观止,堪称经典,如图1-10所示。

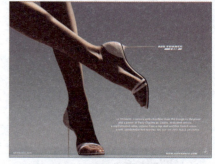

图1-10 法国航空公司广告

又如,德国某摄影师为匡威拍摄的广告使人耳目一新,如图1-11所示。嘉士伯《运输篇》用表现嘉士伯啤酒运输车出现在世界各地的创意来表现其受欢迎的程度,该广告独具匠心,如图1-12所示。

图1-11 匡威创意广告

图1-12 嘉士伯啤酒广告

2．美

人都喜欢美好的事物，美好的事物容易吸引人的目光，因此在广告设计中有3B原则，即广告画面中最好有小孩(Baby)、美女(Beauty)、动物(Beast)之类的视觉要素，这样能有效地吸引消费者的目光。例如，某品牌手机用女性的妩媚性感来吸引消费者的目光，广告画面上的女性虽性感但健康美丽，如图1-13所示。

3．奇

奇特的视觉或听觉感受会刺激消费者，吸引他们关注广告，为此奇特的超现实主义在创意中运用得越来越多。例如，时尚品牌D&G的广告设计充满了新奇魔幻的感觉，令消费者耳目一新，如图1-14所示。宝马摩托车的广告设计充满十足的科技感和奇妙的科幻感，如图1-15所示。

图1-13　手机广告

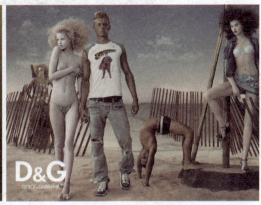
图1-14　D&G广告

4．喜

幽默是拉近品牌与消费者距离的有效方法，幽默创意法是广告经常采用的艺术手段。例如，美国摩托车品牌Vespa GTS300的广告用充满善意的幽默来表现产品强劲的马力，如图1-16所示。

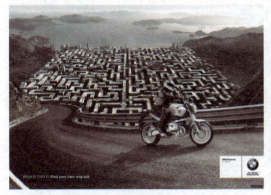
图1-15　宝马摩托车广告

图1-16　摩托车Vespa GTS300广告

在摩托罗拉的minG8手机广告中，有人向久居山中的和尚问路，可和尚们意见不一，广告借此幽默地表达了此款手机的GPS(全球定位系统)功能，如图1-17所示。

图1-17　摩托罗拉minG8广告

(二) 通俗易懂且简洁明了

消费者在观看广告时是缺乏耐性的，应该让消费者很快地理解广告传递的信息是什么。简洁明了是为了让消费者记忆深刻，复杂的广告内容容易使消费者厌烦。

二、创意具体的表现形式

广告摄影创意应该根据广告产品所具备的内容本质与特性来考虑表现形式，其表现手法是千变万化，形式多样的。广告摄影的表现形式包含着各自的影像构成要素和形式特点，这些都需要摄影师准确地把握。

第四节　伟大的创意从何而来

对于广告摄影师而言，具有卓越的想象力是非常重要的，有了想象力才可能萌发出非凡的创意。但是伟大的创意从何而来呢？

影响创意的因素很多，天赋与否无法改变，后天的锻炼就变得非常重要。了解人的思维方式是锻炼提高创意能力的前提条件，在此基础上不断开拓眼界，丰富见识，加强历练，才能逐步增强创意能力。

创意的直觉或灵感，是指在创造活动中，人的大脑在形象思维、立体思维以及抽象思维综合作用的基础上，突如其来地产生出某种概念或意象。

一、思维模式

1. 形象思维

形象思维与抽象思维是两种基本的思维形态。抽象思维是运用一定的概念来进行判断、

推理和论证的一种思维形式。形象思维是用直观形象和表象解决问题的思维。形象思维是人类能动地认识和反映世界的基本形式之一，是艺术创作的主要思维方式。

(1) 形象思维的特点如下。

第一，形象思维过程始终不能离开感性形象。

第二，形象思维过程不依靠逻辑推理，始终依靠想象、情感等多种心理功能。

第三，形象思维具有整体性的特点。

(2) 形象思维的三种形态如下。

第一，学龄前儿童的思维，只反映同类事物中一般的东西，不是事物的本质特点。

第二，成人思维，在接触大量事物的基础上，对表象进行加工的思维。

第三，艺术家思维，也称"艺术思维"。艺术家、作家在创作过程中对大量表象进行高度的分析、综合、抽象、概括，形成典型性形象的思维。

(3) 形象思维的主要方法如下。

第一，模仿法。以某种模仿原型为参照，在此基础之上加以变化产生新事物的方法。很多发明创造都建立在对前人或自然界的模仿的基础上，如模仿鸟发明了飞机，模仿鱼发明了潜水艇，模仿蝙蝠发明了雷达。

第二，想象法。在头脑中抛开某事物的实际情况，而构成深刻反映该事物本质的简单化、理想化的形象。直接想象是现代科学研究中广泛运用的进行思想实验的主要手段。

第三，组合法。从两种或两种以上事物或产品中抽取合适的要素重新组合，构成新的事物或新的产品的创造技法。常见的组合法一般有同物组合、异物组合、主体附加组合、重组组合四种。

第四，移植法。将一个领域中的原理、方法、结构、材料、用途等移植到另一个领域中去，从而产生新事物的方法。主要有原理移植、方法移植、功能移植、结构移植等类型。

2．立体思维

立体思维表现于形象思维之中，艺术创作，尤其是图形艺术的创作，必须运用立体思维。绘画、雕塑、电视、电影等艺术产品，就是立体思维的表现。立体思维是指跳出点、线、面的限制，从上下左右、四面八方去思考问题的思维方式。立体思维实际上是一种发散思维。这种思维方法强调占领整个立体思维空间，并有纵向垂直、水平横向、交叉重叠的组合优势，把研究对象摆在三维空间中去思考，让思维细胞在立体中撞击和接通，扩大思维活动的跨步，拓宽可能性空间。

立体思维思考问题有三个特征：一是在一定的空间范围内思考问题。世界上的万物都在一定的空间存在。立体思维就充分考虑了事物存在的空间，就能跳出事物的本身，用更高的角度去观察、思考问题；二是在一定的时间空间范围内思考问题。世界上的事物都是在一定的时间中存在，从时间的角度去思考，往往可以使我们作今昔的对比，从而展望未来，具有超前意识；三是个体不是孤立的，万物是互相联系的网络。世界上的事物都不是孤立存在的，它们相互组成一定的联系。我们在事物千丝万缕的联系的网络中去思考问题，就容易找出事物的本质，从而拓宽创新之路。

二、广告摄影美学

客观存在的美与艺术的美的差异在于客观存在的美并非都具有完整的形象,而艺术美则必须具有完整的艺术形象。

可以把广告的信息内容分成两个部分:热信息——情感,冷信息——商品。广告摄影中的情感设计必须有明确的目的,即销售商品。广告摄影作品的情感设计多采用幽默、趣味、夸张、抒情等手段,目的是让人们看后产生出一种愉悦的情绪,在这种愉悦的情绪中走近商品。

广告摄影最突出的特征就是艺术价值同商业价值处在一个统一体中,两者相互制约,相得益彰,这就使得广告摄影的情感设计也带有一种明显的商业色彩。

"美"与"新"的统一,就是广告摄影创作的审美标准。

第五节 从事广告摄影应具备的修养和素质

从事广告摄影应具备的修养和素质,可归纳为以下四点。

一、广博的知识

广告是一门综合性的学科,涉及广告学、营销学、心理学、传播学、美学等学科。每个卓越的广告创意都需要充分考虑到各种因素。广告摄影师不能仅仅是个艺术家,如果不了解与广告相关的知识,或者不能充分理解创意并用艺术语言把创意完整准确地表现出来,就不能创造出好的广告作品。

二、深厚的艺术修养

从事广告摄影要有良好的艺术修养,它包括超强的审美感受力、丰富的艺术想象力、敏锐的观察力、准确的判断力以及高超的艺术表现力。要使自己的作品不落俗套,标新立异,没有超人的审美能力是做不到的。

如果要赋予作品深刻的思想和独特的表现形式,把作品从内容到形式完美和谐地统一起来,必须独具慧眼,能在司空见惯的题材中洞察新的美并使之转化为形象。形象思维能力在很大程度上是依赖于艺术想象力的。

三、丰富的生活积累

任何一个艺术家作品思想的深度和广度、形式的独特,都不能超越他的生活经验和阅历。高深的艺术修养在一定程度上可以弥补生活体验的不足,但代替不了生活积累。丰富的

生活积累对于广告摄影而言尤为重要。广告摄影师提炼、构思自己直接或间接经历、体验过的东西,并通过想象去丰富它。生活积累是最重要的创意来源。那些来源于生活积累的创意作品,更容易获得消费者的认可。

四、高超的技术和技巧

好的创意要依靠高超的技术和技巧来实现,技术和技巧是基础,创意再好没有技术和技巧的支持结果都等于零。

通过本章的学习,我们了解了广告摄影创意的重要性,深刻理解并领会了广告摄影的商业性和艺术性的二重属性,掌握了广告摄影创意的原则和方法,从而提高了对广告摄影创意优劣的正确认识,了解了提高自身广告摄影创意能力的途径。

1. 广告摄影创意中可以传递给消费者的信息有哪些?
2. 平面广告设计评价标准有哪些?
3. 广告摄影的商业性特征和艺术性特征分别是什么?
4. 为什么说广告摄影的商业性属性是第一位的?
5. 作为一名广告摄影师应当具备哪些素质?

根据图1-18所示的浪琴女士手表的创意,谈谈该款手表的广告定位和受众人群,尤其需要注意该广告画面的细节部分,如模特的服装、气质和环境等。

图1-18 浪琴女士手表广告

建议阅读书目：
1. 文武文．方法——国际广告公司操作工具．北京：线装书局，2003
2. 叶茂中．叶茂中策划——想．北京：机械工业出版社，2008
3. 王天平．广告摄影教程．上海：复旦大学出版社，2006

第二章

广告摄影的画面设计

学习要点及目标

- 理解摄影画面的写实性。
- 掌握摄影画面的写意性。
- 学习摄影画面的暗喻。

理解摄影艺术的创作规律,将广告摄影的艺术性与商业性有机地结合起来,掌握广告摄影的创作要领及技巧。

本章的重点是谈画面。我们在评论一幅广告摄影作品的成败时,其中所包含的商业价值比重是评论的重要因素之一,我们将商业价值捆绑到照片之中的表现介质就是画面。

摄影画面是摄影艺术的终极表现。在实际广告摄影拍摄中,我们需要在既定创意的基础上,通过灯光和器材的和谐配合,根据对拍摄物体材质的观察,确定拍摄技巧,最后再经过一系列的加工处理,将照片呈现在客户面前。画面设计的优劣很大程度上决定着广告摄影作品的成败。

第一节 摄影画面的写实

摄影就是手持相机(运用科学技术手段),在现场对准真人实景进行取景拍摄(对画面作艺术结构),再加工成照片,把视觉形象用画面再现出来。从中我们可以得出这样一个结论:摄影的本质是写实的。

一、摄影画面写实性概说

摄影的本质在于其写实性。在当今,我们可以通过很多技法和手段实现对于摄影画面的组织,如光影、明暗、虚实等,摄影常常可以把我们带入一个如梦的世界。但作为一名广告摄影知识的学习者,我们一定要明白,这些对于画面的组织、安排都是建立在对于真人实景的信息采集的基础上的。没有对于"真人实景"的细腻而实在的记录,便不会有任何形式的美感产生,我们拍摄出来的照片也会成为"空中楼阁"。

在长期的社会主义建设过程中,我们中国摄影人已经形成了自己独特的纪实摄影流派,特别是在经济高速发展的今天,无论是新闻摄影还是纪实摄影,都在社会发展过程中扮演着重要的角色。

我们要学习、掌握的广告摄影与新闻摄影、纪实摄影一样,属于写实性很强的门类。

二、广告摄影画面的写实

我们在学习广告摄影的时候，首先应该明确的一点便是其服务性，广告摄影是服务于各类广告设计的一门摄影艺术，它既不是单纯的艺术创作，也不是另类的非艺术拍摄。广告摄影所面对的拍摄主体，都是通过一定的知识的支撑而安排、设计出来的空间。

画面上所有影像，包括所有细节，无一不是从现实生活中来的，也就是说拍摄到广告摄影画面上的所有东西都是真实的、客观存在的。这是广告摄影的一个基本特征。

三、广告摄影画面的写实与绘画的区别

前面谈到："广告摄影所面对的拍摄主体，都是通过一定的知识的支撑而安排、设计出来的空间。"这让我们想到我们熟悉的绘画，上述这句话如果换掉几个名词和动词似乎便成了绘画的特点。首先要肯定的是，广告摄影与绘画的确存在一定的相似处。其次，我们更应该明白，虽然广告摄影与绘画都是靠人们的审美经验支撑起来的画面，但广告摄影与绘画又有着很大的不同。绘画着意描绘理想的画面，并通过各种渲染手段实现艺术的或情感的表现；而广告摄影的特点是现实元素的协同组织，是用捕捉被拍摄元素的最能使人心动的一面实现信息的艺术化传达。

四、广告摄影草稿的运用

"胸有成竹"表现的是画者的一种自信，广告摄影也应如此，若想使广告摄影的写实性很好地表现出来，在拍摄前应该绘制草稿，草稿可以将广告摄影的每一个环节都在其中体现出来，有问题可以及时发现并改正。

草稿的绘制，应该从产品的特征、用途与功能等方面入手。我们进行摄影构图，寻找最佳的拍摄角度，确定表现风格，这些都是在绘制草图的时候应该做的事情。然后，还要根据这张草稿考虑广告画面与情节、主体与陪体、人物与道具、前景与背景、基调与影调等的选择与安排，做到画面动人、可信、合理。

在后期拍摄时，可以根据这张草稿安排各个摄影要素的位置与关系，拍摄者在拍摄前要做到心中有数，以便更好地把握摄影画面。

无论是广告摄影，还是其他门类的摄影，只要不是根据题材要求而必须表现动态，将被拍摄体拍清楚就是基本要求。

五、广告摄影的写实方法

广告摄影的写实手法千变万化，即使是同类商品，写实手法也各不相同，其表现手法大致分为以下两种。

（一）直接主体式

直接主体式广告摄影，是直接用商品本身的形象作为主体的写实性广告摄影。它类似于文章写作中的记叙文，是将商品安排好后，用最简单、最直接的镜头语言表达出来。

直接主体式具有如下特点。

(1) 广告摄影中宣传的内容具有较强的可视性，也就是说可以直接拍成照片展示给观众。

(2) 商品本身具有引人注目的特点，如诱人的外观、完美的造型、强烈的质感和绚丽的色彩。这样的商品包括饮料食品、服装鞋帽等。

(3) 直接主体式广告主题单一，主体简明突出，使观众一目了然。

图2-1一目了然地将蔬菜的外观、造型、质感和色彩，以简明突出的方式直接表现出来。对于一张如此直接的照片也许无需过多的语言来描述，我们的视觉便主动和我们的味觉进行沟通了。

当然，一般的产品照片配上说明文字，可以直接将一幅广告摄影照片转变为直接主体式广告，但要求在产品的立体感、空间感、质感和色彩的表现方面达到"逼真化"，利用讲究的画面构图和动人的光影处理，给人以强烈的美感和诱惑力。

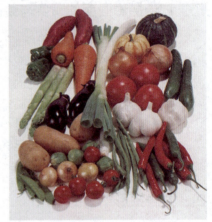

图2-1　直接主体式广告摄影拍摄示例

（二）间接寄体式

间接寄体式也是广告摄影常用的表现形式。间接寄体式广告摄影，用与商品本身无关或关系不大的风光、动物、花卉、人物或工艺品等照片引人注目，将广告摄影中的商品寄托在诱人的情景里，或是孤立在画面外。国外的广告经常将摄影名作或世界各国的风景作为画面。以著名的电影明星、歌星、球星等为模特的广告，既能吸引观众，又能令人备感亲切，它利用人们认为社会名流感兴趣的东西必为佳品的心理，提高产品的声誉和人们对产品的信任感。

间接寄体式广告摄影的特点有以下几个方面。

(1) 广告中要宣传的对象不能成为可视形象，无法直接拍成照片展示给观众，只能借助其他可视形象，用"虚写"的办法来表现广告的主题。

(2) 商品外形一般化，没有引人注目的特点，如家用电器等人们非常熟悉的产品。

(3) 借用与商品无关的优美画面，或借用其他动人形象的社会影响和特定寓意，来达到

宣传商品的目的，如借用风光、美人、名流、动物等形象来招徕顾客。

图2-2所示是摘自《国际广告》2007年第10期的一则平面广告。我们可以看出画面的主体为两个毫不相干的事物：身着某一品牌时装的模特与一簇美丽的鲜花。这是非常明显的间接寄体式广告摄影图片在平面广告中的运用。

图2-2　间接寄体式服装类平面广告

本不相关的两个元素被刻意安排在同一画面上，构成一个矛盾，但矛盾的出现势必会带来受众对于画面元素的思考和理解。大部分的拍摄需要分头完成，毕竟两个主体的拍摄，都有着各自的布光等要求，这些知识会在以后的章节中进行详尽讲解。

第二节　摄影画面的写意

我们在本章的第一节中，着重讲述了广告摄影中经常用到的一些写实手法。在写实的基础上将写实与写意有机地结合起来，可以把人的情调和思想注入无生命的商品中去，把对商品功能、效益的宣传，通过丰富细腻的感情描绘，与日常生活紧密地联系在一起，使广告以深邃的寓意、动人的形象、高尚的情趣与观众产生共鸣。

一、什么是写意

"写意"一词源于水墨丹青的中国画创作中，我们经常提到的"形有尽而意无限"说的就是写意。今天，我们将"写意"的理念运用到广告摄影的拍摄中，可以更好地丰富画面的层次，烘托画面的气氛，如图2-3所示。

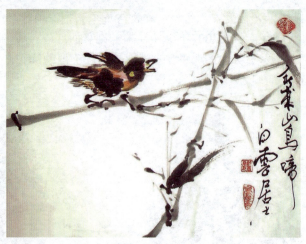

图2-3 花鸟写意(白雪居士画作)

写实与写意结合式广告强调内在美,以情感人,从而使广告的艺术感染力有了新的飞跃。无论中国画还是广告摄影,力势、空白的运用都是非常重要的手法。

二、广告摄影常用的写意方法

广告摄影常用的写意方法有力势和空白两种。

(一) 力势

在画面空间中存在着各种力,当然这里的力不是宇宙中各种物体之间存在的相互作用力,而是人们对客观事物及其运动规律的一种心理感受,它反映了人们认识、解读画面的过程和规律。

成功的广告摄影作品应将每种构成要素所产生的作用力,根据一定的特性,合理分布,巧妙组合到画面空间中去,赋予照片一种力感和气势。

广告摄影画面中,力势主要有以下三种。

(1) 流动力。流动力是指广告摄影画面由于其中的被摄体向一定方向伸展、流动所产生的视觉力量,例如拍摄河流流动的画面。

(2) 张力。张力是被拍摄主体在一定空间中由于自身的造型向四周发射、扩散所产生的视觉力量,例如火山喷发的画面。

(3) 重力。重力是指画面上的形体由于其色彩肌理的不同所产生的或重或轻的力量。

在广告摄影作品的画面中各种视觉元素是以画面的四条边线为基准而确定它的位置、方向与空间的,任何广告摄影作品都会有无形的或有形的边线,四条边线是设计中不可缺少的重要组成部分。

在四条边线之中,画面各视觉元素无论在大小、位置、方向上作任何变动,都会给人造

成不同的感受，如果把一点或一线放在画面的某个位置上，那么该点或该线的位置与四条边线就使人产生了动态的感觉，它们好像正朝左、右、上、下移动，前进或后退。

心理学家发现，在一定尺度的空间里不同部分有着不同的视觉吸引力和功能。人们解读平面上不同的视觉要素有以下规律：画面的上部与下部相比较，人的视觉注意力更易集中在画面的上部；左侧与右侧相比较，人的视觉注意力更易集中于画面的左侧，中间与画面的边缘相比较，人们更易注意画面的中间部位。因此，拍摄者往往把画面最重要的信息放在视觉注意力集中的位置上。

（二）空白

在广告摄影的拍摄中，我们常称形体之外或形体之后的背景为虚处，也就是空白。空白在画面中具有举足轻重的作用。画面中留有恰到好处的空白，往往能在有限的画面上表现无限的空间，并以大方、简洁、神奇的空间分割强化拍摄主题。

在现代社会，拍摄者越来越注重空白的处理。在广告摄影作品中，空白往往占有较大的比例，有时占到画面的一半，甚至更多。这种大比例空白的运用通常会给人造成视差，使广告摄影作品既富有韵味，又充满了强烈的时代感和鲜明的个性。

空白是对取舍关系的权衡，要合乎一定的比例关系。一般来说，画面上空白处的总面积大于实体对象所占的面积，这样的画面就会显得空灵，清秀；如果实体对象所占的总面积大于空白处，画面则重在写实。如果两者在画面上所占的总面积相等，就会显得呆板，平庸。

空白虽然不是具体形象，但在画面上同样是不可缺少的组成部分。空白是沟通画面上各元素的桥梁，是各元素相互关系的纽带。空白在画面上的作用如同标点符号在文章中的作用一样，能使画面章法清楚，段落分明，气脉通畅，还能帮助作者表达感情色彩。

图2-4所示为《李白行吟图》，着墨不多，简单，洒脱，率性自然。空白占据了画面的大部分空间，如此大胆的画面处理，也许更能表现诗仙本色。这是一幅写意国画，其技法又何尝不可以运用在广告摄影的拍摄中呢？

图2-4 李白行吟图

(1) 空白在广告摄影画面设计中有如下几方面的作用。

摄影画面上留有一定的空白可以突出被摄主体。

经验丰富的摄影者都有这样的体会，要使被摄主体显著区别于画面的其他元素，就要在它的周围留有一定的空白。比如，无云的夜空高悬的一轮明月，令我们印象深刻，原因就在于明月周围留有相当面积的空白，从色调上，周围的暗色可以被理解为空白，它帮助我们强化了记忆，突出了主体。

一件精美的艺术品，如果将它置于一堆杂乱的物体之中，我们很难欣赏它的美，只有

在它周围留有一定的空间，它才会释放出艺术的光芒。在芭蕾舞剧中，只要是主角表演的精彩段落，其他演员都不在场，从而为主角提供了一个很好的空白陪衬。主角动作的每一个细节，都会拨动观众的心弦。

(2) 摄影画面上的空白有助于营造意境。

一幅画面如果满是大大小小的不同的元素，没有空白，就会给人烦乱、压抑的感觉。画面上空白留得恰当，便会使人感觉松弛，使我们的视觉有"思考"的空间，正如人们常说的："画留三分白，生气随之发。"

留白得当，画面会生动活泼，空灵俊秀。空白之处，会留给受众更大的思考空间。画面的空白不是孤立存在的，正所谓空处不空，空白处与实处只有互相映衬，才能形成独特的联想和情调。齐白石先生画虾，小虾周围从不画水，只有大片空白，我们却感觉周围空白处都是水。摄影与绘画艺术是相通的，摄影应该从绘画中汲取营养。

(3) 摄影画面上的空白是平衡画面并使各个元素之间关系和谐的必要条件。

被拍摄物体之间的呼应关系表现为两个物件共存在于同一个画面中，并且二者之间有一定的距离存在，若两个对象紧挨在一起，也就无所谓呼应。一切物体因形状、使用情况、线条伸展方向、光线照射等方面的不同，都会显示出一定的方向性。要仔细体察物体的方向性，合理安排空白和距离，处理好物体间相互的呼应关系。

"人有向背，物有朝揖"，画面上对象与对象之间要有联系和呼应，这种联系和呼应要靠一定的空白留取、安排来实现。

恰到好处的空白处理可以使照片虚实相生，主次分明，使拍摄主题更为突出，视觉流程更为合理，流畅；恰到好处的空白处理，将使画面显得明晰，通透并富于生气，还能给人留下无限的想象空间，使实体形象和空白部分成为相互依存、互为联系、不可分割的统一整体。

第三节　摄影画面的暗喻

一幅好的广告摄影作品，除了可以很好地向我们说明商品的特征外，还会给我们带来美感、震撼或深深的思考，这都是摄影画面暗喻的作用。

摄影画面的暗喻就如同音乐中蕴涵的情感，绘画中的情绪。相对于在画面中的"写实"、"写意"，暗喻表现的是感觉的综合。

本节将从构图与色彩两个方面讲解摄影画面的暗喻。

一、构图方面

（一）构图的意义

构图对于照片是非常重要的，它是广告摄影图片的个性最直接的体现。每一个题材，不论是伟大还是普通，都包含着视觉美点。当我们观察生活中具体的人、树、房或花的时候，应该学会放弃它们的一般特征，而把取景窗中的画面看作是形态、线条、质地、明暗、颜色、用光和立体物的结合体。

摄影者通过运用各种造型手段，在画面上生动、鲜明地表现出被摄物的形状、色彩、质感、立体感、动感和空间关系，使之符合人们的视觉规律，并由此取得令人满意的视觉效果。所以，构图要有审美性，这也是构图的意义所在。

构图虽重要，但不能成为目的本身，因为构图的基本任务是最大可能地阐明拍摄者的思想。摄影的目的是强调、突出被拍摄的人或物，舍弃一般的、表面的、繁琐的、次要的东西，并恰当地安排陪衬，选择环境，使作品比现实生活更强烈、更集中、更典型，使艺术效果得到增强，这才是构图的目的。

构图体现了把客观物体转化为影像现实的能力。优秀的摄影作品是人类对于艺术理解的产物。摄影作品是复杂的，因为生活也是复杂的。摄影者在创作时，要经过一番取舍、提炼、筹划、安排，在组织结构上下工夫，照片的每一个细节都体现了摄影者对客观物体的理解和匠心。因此，我们在创作中一定要进行一系列的组织安排，精心布局，突出主要的方面，强调本质的东西，把作品的主题思想体现在鲜明的形象的画面中。

我们在平日的生活中所看到的一切画面其实都是通过双眼构图的。这种双眼构图也常常用在我们的摄影构图中。通过双眼对构图与非构图的图片进行比较，对于两者之间为什么会产生如此的不同，或许你还说不出什么道理，但你一定能够感受到这种不同。人类对于美的见解以及对于美的鉴别能力是自然形成的，人们对于美，由于人的经历的不同而有不尽相同的标准。但美是有规律可循的，构图也有其自身的规律和方法。

（二）什么是构图

构图是设置、维系一幅画面内部的各个要素。

法国摄影大师布列松提出"决定性瞬间"的理论。这个理论对世界摄影界产生了重大影响。他的摄影作品对构图的要求极为严格。精美、生动、准确、出奇的构图意念

和构图效果使他的理论大放异彩。布列松不仅对构图学在摄影中的运用极为倡导，对构图的含义也曾作过精辟而简明的论述："删裁"生活中的原始素材是十分重要的，"删裁"当指大刀阔斧，但却是判断精辟的取舍工作。这里的"判断精辟的取舍工作"便说中了摄影构图的要点。

摄影是光和影的视觉艺术，也是合成取舍的结构艺术。

在中国画里，构图被称为"经营位置"或"章法布局"。对于构图，尽管说法多种多样，取舍也好，经营也好，骨架也好，但它们都是指在一定规律的基础上对画面的梳理与整合，以凸显创作意图。摄影画面的构图有一些一般性的法则，但这些法则不是绝对的，不可生搬硬套。

（三）几种常用的构图方式

在广告摄影中我们经常会采用如下几种构图方式。

1．均衡式

均衡是摄影画面最基本的构图形式之一。它是将每个要表现的物体，按照其形态的大小、色泽等在平面上进行布局，利用虚实关系达到和谐，造成视觉上的均衡。均衡构图分为以下几类：大小均衡、位置均衡、色调均衡、肌理均衡等。在拍摄实践中各种均衡样式可以综合运用。

2．对称式

对称式也是广告摄影拍摄中的一种基本构图形式，此种构图形式的图片常见于各种宣传样本、直邮广告等。它是将各种被拍摄要素按照中心轴线向左右、上下对称地展开。

对称式有完全对称和相对对称两种形式。完全对称是指构成要素按最单纯的绝对对称形式排列。可以说，无论怎样杂乱和不规则，只要采用完全对称的形式加以处理，便会秩序井然。相对对称式是指构成要素在宏观上对称，在局部上发生变化，是一种于不变中求变化的富有生气的对称构图形式。

3．对比式

对比式是将画面构成要素互比互衬地进行处理、配置，达到量感、虚实感和方向感的表现力。

在广告摄影的构图中，对比因素是无所不在的，不论是形与形，还是形与空间，它们之间的大小、长短、多少、疏密、虚实等对比关系都存在，只是对比的程度不同而已。对比式还可细分为三种类型：形态对比、色彩对比、感觉对比。

形态对比分为体积对比、尺寸对比、大小对比三种。

色彩对比分为色相对比、色度对比和冷暖对比三种。

感觉对比分为动感对比和质感对比两种。

4. 自由式

自由式是指运用非规则的方法对画面构成要素进行排列的构图方法。如随意地将被拍摄物体散点式展开，运用被拍摄物体随意构成一些具象或抽象的形象，将画面构成要素极为混杂地加以组合等。自由式构图方法完全依赖于人对视觉形象的直觉判断，这是一种最具典型意义的感性设计方法。

请大家看下面这4张照片，拍摄的画面主体都是茶具，但构图有着显著的不同。

图2-5所示的构图方式是均衡式构图，画面左右并不对称，但画面中有一个顺时针旋转的力，这正好应用了我们前面学习的关于力势的知识。

图2-6所示为对称式的构图，画面积极稳定，有安全感。对称式构图使照片中水平方向的力得以施展。对称式的关键是空白要尽量多安排一些，对称的平衡线要突出明显，以水平或竖直方向出现，并且简单、精确，给人以稳定平和的感觉。这种对称式的构图如果控制不好，画面就会显得过于呆板，没有个性。

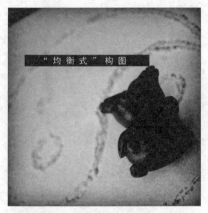
图2-5　均衡式构图拍摄示例

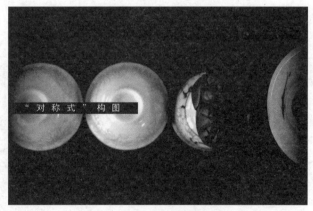
图2-6　对称式构图拍摄示例

图2-7所示为对比式构图。从形态上看，小福猪与茶杯形成了体积、尺寸、大小、颜色、色度等多方面的对比。它们之间的比较又是以从左上角至右下角的一条分割线为明显标志的，这种对比式构图，在广告摄影中经常用到，因为对比可以更好地突出被拍摄物体的色与形，能够以矛盾的手法强烈地表现主题。

图2-8所示为自由式构图。照片中的福猪与茶具是用一些非规则的线条进行安排的。茶具的安排比较随意，并处在焦点的远端，被景深虚化。从视觉形象上判断，图2-8是一种感性的构图和排列方法。

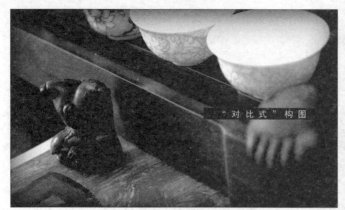

图2-7 对比式构图拍摄示例　　　　图2-8 自由式构图拍摄示例

通过观察，比较上述四张照片，你会发现，构图方式的运用法则，在大部分情况下并不是绝对的，这里所陈述的各种构图方式是可以有选择地共同存在于画面之中的。

二、色彩方面

好的摄影师懂得通过构图和色彩来表现自己既定的主题。对于色彩大家都不会感觉陌生，因为我们生活在一个被色彩包围着的世界里，我们的情绪常常随着色彩的变化而变化。色彩往往能代表事物的特征，并赋予其特定的情感，深刻地表达人的观念和信仰。

摄影画面中的色彩并不等同于真实的色彩。黑白摄影相对于彩色的现实世界来说是一种不真实的表现。一些明度高的色彩在黑白照片中呈现为亮色或白色，而明度低的颜色在黑白照片中呈现为深灰色或黑色。比如用黑白模式拍摄红花绿叶，我们在画面里看到的几乎是相同灰色度的颜色，这可以理解为是不真实的。正是因为黑白照片的不真实性，使其抛开了很多世间的浮躁之气，使照片显得沉着、稳定、高贵、典雅、质朴、深邃。同时，在与其他颜色的搭配中，黑白摄影易于协调饱和度高的色彩关系，增加协调感。如图2-9所示为一张著名的黑白图片——胜利之吻。

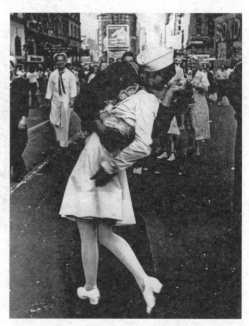

图2-9 胜利之吻——布列松摄

彩色摄影虽然也无法真实地再现镜头前的客观世界，但相对于黑白摄影来讲向真实前进了一步。然而，即使是彩色摄影，在冲洗、印放和后期制作的过程中，也会把摄入镜头而接近现实的画面变得面目全非。广告摄影要求准确地反映现实世界，对色彩的要求标准不仅仅是看它是否准确地反映了客观现实，更重要的是看它是否能在内容、形式和色彩三者的协调性上达到完美的统一。

色彩只是一种物理现象，但人们却能感受到色彩的感情，这是因为人们长期生活在一个色彩的世界中，积累了许多视觉经验，一旦视觉经验与外来色彩刺激发生一定的呼应时，就会在人的心理上引出某种情绪。对于一幅广告摄影作品而言，色彩应用的良莠，会影响到观看者的感受，也往往成为决定作品成功与否的重要因素之一。

下面让我们来了解一些基础色彩吧。

（一）基础色彩

基础色彩包括红色、橙色、黄色、绿色、蓝色、紫色六种。

1. 红色

红色可以在冷与暖、模糊与清晰、明与暗之间进行广泛的变化而不会毁坏自身特性。红色是一种冷酷地燃烧着的激情，红色自身存在着一种结实的力量。

与红色相关的事物有：火、血、太阳、苹果、喜悦、热情、活力、势力、革命、积极、愤怒、警觉、卑俗等。

在深红的底子上，红色平静下来，热度逐渐降低；在蓝绿色的底子上，红色就像炽烈燃烧的火焰；在黄绿色的底子上，红色变成一种冒失、鲁莽的闯入者；在橙色的底子上，红色似乎被郁积着，暗淡而无生命。

红色让人热血沸腾，激情洋溢，活力顿生。红色在与其他色混合时，要改变其色相比任何色都难。它既可以表达崇高，也可以表示凶狠，在古代西方则象征肉欲。

红色纯度高，注目性高，刺激作用大，人们称之为"火或血"的色彩，能提高血压，加速血液循环，对于人的心理产生巨大的鼓舞作用。

纯色的心理特征：热情、活泼、引人注目、热闹、艳丽、疲劳、幸福、吉祥、革命、公正、喜气洋洋、恐怖。

纯色加白(明清色)的心理特征：幼稚、娇柔。

纯色加黑(暗清色)的心理特征：枯萎、固执、孤僻、憔悴、烦恼、不安、独断。

纯色加灰(浊色)的心理特征：烦闷、哀伤、忧郁、阴森、寂寞。

图2-10所示为红色拍摄示例。

图2-10 红色拍摄示例

2．橙色

橙色是黄色和红色的混合色，是暖色系中最温暖的色，显得甜蜜而富足。用黑色掺和时，它会衰退为模糊的、含蓄的、干瘪的褐色；将这褐色淡化，就可获得灰褐色调子，它在宁静亲切的室内会产生温暖慈祥的气氛；橙色与蓝色的搭配，构成了最响亮、最欢快的色彩。橙色没有红色鲜艳夺目，可它比红色成熟，它没有黄色响亮高傲，可没有它，黄色会失去厚重的稳定性。一般说来，橙色象征秋叶、灯火、橘子、沙漠、温暖、活泼、快乐、热烈、嫉妒、虚伪。

橙色的刺激作用虽然没有红色大，但它的识别率和注目性也很高，既有红色的热情又有黄色的活泼，是人们普遍喜爱的色彩。

纯色的心理特征：光明、温暖、华丽、甜蜜、欢喜、兴奋、冲动、力量充沛、引起人们的食欲。同时也给人以暴躁、嫉妒、疑惑。

纯色加白(明清色)的心理特征：细嫩、温馨、暖和、柔润、细心、轻巧、慈祥。

纯色加黑(暗清色)的心理特征：沉着、安定、古香古色、深情、老朽、悲观、拘谨。

纯色加灰(浊色)的心理特征：沙滩、故土、灰心。

3．黄色

黄色是亮度最高的色彩，在高明度下能保持很高的纯度，但当它混入灰色、黑色或紫色时则会失去光芒。黄色可以视为一种较为浓密和厚实的白色，在黄色到红色的色带中央，我们可以看到橙色。金黄色以亮光的力量显示出物质的最高纯度，这种光缺乏透明性，但似乎没有重量。黑色或紫色的衬托可以使黄色产生强烈的神秘感。

黄色代表明亮高傲，神圣不可侵犯。黄色也是最脆弱的，对它的明度、强度、纯度、色相稍作影响，其面貌就大为改变。它掺不得一点假，它的专一在光谱六色中绝无仅有，这就

是帝王使用黄色的原因。在古代,画家们用加了灰的黄色表示猜忌、背叛,用对黄色的侵犯来表示对善、美的亵渎。

与黄色相关的事物有:黄金、月亮、香蕉、柠檬、智慧、希望、发展、愉快、活泼、光明、轻薄等。

黄色是最为光亮的色彩,在有色彩的纯色中明度最高,给人以光明、迅速、活泼、轻快的感觉。它的明度很高,注目性高,比较温和。

纯色的心理特征:明朗、快活、自信、希望、高贵、贵重、进取向上、德高望重、富于心计、警惕、注意、猜疑。

纯色加白(明清色)的心理特征:单薄、娇嫩、可爱、幼稚不高尚、无诚意。

纯色加黑(暗清色)的心理特征:没希望、多变、贫穷、粗俗、秘密。

纯色加灰(浊色)的心理特征:不健康、没精神、低贱、肮脏、陈旧。

4.绿色

绿色是介于黄色与蓝色之间的颜色;绿色中包含的蓝色多些或黄色多些都会使它的表现特征发生变化。如果用橙色把黄绿色的活力增加到最大限度,很容易使它具有粗劣庸俗的性质。在绿色和蓝色的对比中,它具有一种冷色的生动有力的拓展性。

与绿色相关的事物有:草木、森林、河水、花园、安全、健康、和平、青春、新鲜、旅行等。

绿色代表生命的统治者,寓意丰饶、充实、平静、希望、知识和信仰等。它比任何色彩都温和而不失个性和感情倾向,任何时候都能给人以抚慰与温情。

绿色和平,绿色食品,绿色环境,绿色的生活追求,已成为新世纪的时尚。绿色从田园走向都市,从远古走向未来,是一种最为自然和人性的颜色,它所代表的人文关怀精神是其他色彩难以企及的。

图2-11所示为绿叶拍摄示例。

图2-11 绿叶拍摄示例

 小 提 示

绿色为植物的色彩,绿色的明度不高,刺激性不大,对胜利作用和心理作用都极为温和,因此人对绿色非常喜欢,因为它给人以宁静、不易疲劳的感觉。

纯色的心理特征:草木、自然、新鲜、平静、安逸、安心、安慰、和平、有保障、有安全感、可靠、信任、公平、理智、理想、纯朴、平凡、卑贱等。

纯色加白(明清色)的心理特征:爽快、清淡、宁静、舒畅、轻浮。

纯色加黑(暗清色)的心理特征:安稳、自私、沉默、刻苦。

纯色加黑(暗清色)的心理特征:湿气、倒霉、腐朽、不放心。

5．蓝色

蓝色是消极的,但又是积极的。蓝色是最冷的颜色,也是三原色中最谦虚、内向、毫不夸张的颜色。它同神经系统有联系,表现出一种平静、理智与纯净。

与蓝色相关的事物有:海洋、天空、大气、湖泊、诚实、沉静、悠久、理智、冷淡、水、晴朗、清爽、消极、阴忧、保守、思考等。

蓝色宁静、通透、辽阔、深远。人们把它尊为唯一能代表当代文明的色彩。蓝色并不能抽象一切,掩盖一切,然而最明亮的天空和最黑暗的夜晚都是蓝色。在东方,蓝色曾一度象征着不朽。在西方,蓝色表示信仰,它的使命是把精神和灵魂召唤到无限的高尚境界。

 小 提 示

蓝色的注目率不高,但在自然界,天空、海洋均为蓝色。蓝色给人冷静、智慧、深远的感觉。

纯色的心理特征:天空、水面、太空、寒冷、遥远、无限、永恒、透明、沉静、理智、高深、伶俐、沉思、简朴、忧郁、无聊。

纯色加白(明清色)的心理特征:清淡、聪明、伶俐、高雅、轻柔。

纯色加黑(暗清色)的心理特征:奥秘、沉重、大风浪、悲观、幽深、孤僻。

纯色加黑(暗清色)的心理特征:粗俗,可怜、笨拙、压力、贫困、沮丧。

6．紫色

紫色是非知觉的色,它的感情传达是微妙、神秘的,给人印象深刻,有时给人以压迫感,并且因对比的不同时而富有威胁性,时而富有鼓舞性。

与紫色相关的事物有:葡萄、茄子、紫藤、优雅、高贵、神秘、婉转、壮丽、不安、永恒、经典等。

紫色处于冷暖之间游离的状态,容易引起心理上的消极感与低调感。它不像其他一些色彩那样神采飞扬,然而它在冷暖之间的摇摆游动使它比任何色彩都显得不甘平庸而骚动不安。毫厘间的出入就有可能划分出高贵和邪恶,稍不留神优雅和甜蜜就会变成恐怖与苦涩,

仔细地玩味紫色，我们还是能分辨出蒙昧与执著、迷信与虔诚、圣洁的爱与冷酷的心。

紫色在客观世界中的量是很少的，它不像绿、红那样常常笼罩一切，因而它所表达的情绪往往很精致，也很深邃，是一种被精心加工过的精致和积淀，处于情感金字塔的塔尖。紫色的表现价值在于它能表现混乱、死亡和兴奋。蓝紫色表现孤独与献身，红紫色表现神圣的爱和精神的统辖。

紫色因与夜空、阴影相联系，所以富有神秘感。紫色易引起心理上的忧郁和不安，但它又给人以高贵、庄严之感，所以妇女对紫色的嗜好性很高。

纯色的心理特征：朝霞、紫云、紫气、舞厅、咖啡厅、优美、优雅、高贵、妖媚、温柔、昂贵、自傲、美梦、虚幻、魅力、虔诚。

纯色加白(明清色)的心理特征：女性化、清雅、含蓄、清秀、娇气、羞涩。

纯色加黑(暗清色)的心理特征：虚伪、渴望、失去信心。

纯色加灰(浊色)的心理特征：腐烂、厌弃、衰老、回忆、忏悔、矛盾、枯朽。

下面介绍白色、黑色和灰色。

7. 白色

白色是不含纯度的颜色，除因明度而感觉冷外基本为中性色，在明度及注目率方面都相当高，由于白色为全色相，能满足视觉的生理要求，与其他色彩混合均能取得很好的效果。

白色的心理特征是：洁白、明快、清白、纯粹、真理、朴素、神圣、正义感、光明、失败等。

8. 黑色

黑色为全色相，也是没有纯度的颜色，与白色相比给人以暖的感觉，黑色在心理上是一个很特殊的色，它本身无刺激性，但是与其他色配合能增加刺激，黑色是消极色，所以单独使用时嗜好率低，可是与其他色彩配合均能取得很好的效果。

黑色的心理特性是：丧服、葬仪、黑暗、罪恶、坚硬、沉默、绝望、悲哀、严肃、死亡、恐怖、刚正、铁面无私、忠毅、粗莽等。

在进行对珠宝首饰系列的广告摄影拍摄中，常常采用黑色作为背景。原因是黑色本身无刺激性，它作为项链的陪衬色彩时会反过来增加项链对人眼的刺激。

9. 灰色

灰色为全色相，是没有纯度的中性色，它完全是一种被动性的色，由于视觉最适应看配

色的总和为中性的灰色,所以灰色是最为值得重视的色,它的视认性、注目性都很低。所以很少单独使用,但灰色很顺从,与其他色彩配合可取得很好的效果。

灰色的相关事物有:阴天、灰尘、阴影、烟幕、乌云、浓雾、灰心、平凡、无聊、模棱两可、消极、无主见、谦虚、颓丧、暧昧、死气沉沉、随便、顺服、中庸等。

在这里需要强调的是,上述所讲色彩,说的并不是某种单一的颜色,而是颜色氛围,也可以理解成对颜色的感觉,我们在用颜色布置画面的时候,可以根据相应的主题,相应的要求,通过布灯、布景等方法,来营造色彩环境,色彩感觉。各种颜色之间的搭配关系也是非常重要的,这都需要我们在实践中不停地摸索。

任何一种色彩在广告摄影中都不是孤立、单独地存在的,所以在了解上述色彩知识的前提下,我们还应该了解一些各种色彩的搭配对于广告摄影画面暗喻表现的影响。这正是我们要在下面学习的。

(二)色彩的搭配

色彩的搭配,可以从饱和度、明度等方面加以理解。

1. 饱和度

色彩含原色的纯度、饱和度越高,就越具有冲击力、震撼力、感染力,越能表现出热烈、鲜明、兴奋、欢快等气氛;但处理不好会增加"火"气,失去协调感。

色彩含原色的纯度、饱和度越低,则越具有神秘、典雅、高贵、质朴等特点,同时会减少"火"气,提升协调感。若处理不好画面就会发灰,给人脏的感觉。

2. 明度

色彩的明亮程度也就是色彩的反光率。例如,在动物界,蜜蜂身体的颜色有很高的反光率,我们称之为警戒色。但在我们的衣着上面,蜜蜂装倒是很可爱的样式。在不同季节的着装上,冬装的明度相对要低一些,而到了春夏两季,也许是阳光明媚的原因,我们的着装,明度变高了很多。

3. 对比色

在色相环中每一个颜色对面(180度对角)的颜色称为对比色(互补色)。把对比色放在一起,会给人强烈的排斥感。若混合在一起,会调出浑浊的颜色。如红和绿,黄和紫,橙和蓝。正对比色可增加作品的愉悦感、丰富感、协调感,给作品带来冲击力、震撼力和感染力。非正对比色关系,即非高纯度色的对比色关系(其中包括对正对比色的中间过渡色,即灰度不同的色对比关系)。非正对比色可增加作品的愉悦感、丰富感、协调感、舒适感。

4. 冷暖色

暖色有红、橙、黄三种。其特点为甜美、幸福、扩张、温暖、张扬、活力、愉悦等。

冷色有绿、蓝两种。其表现特点为寒冷、收缩、清爽、寂静、平稳、舒适、恐怖、阴森、广阔、自然等。

在画面的色彩搭配中,我们经常提及的是冷暖搭配,但随着对于摄影色彩知识的进一步

探索，我们发现单纯的冷或者单纯的暖也许能更好地表现主题。

所以在广告摄影中，可以根据主题，大胆地将你对冷暖色的理解，通过布光、布景，甚至是拍摄时相机色温的调节，直接地表现出来。

通过上面的学习，我们已经了解了很多色彩的知识。广告摄影的拍摄需要这些色彩知识的支持，需要在特定的要求下，通过对于色彩环境的塑造，表达特定的暗喻，更好地提高画面效果。

第四节 公 益 广 告

公益广告具有效益的社会性、主题的现实性和表现的号召性三大特点。这三个特点我们都可以通过镜头表现出来。公益广告能以准确、生动、逼真的表现提升广告效果。

公益广告通常由政府有关部门负责召集，广告公司和部分企业参与资助或完全设计、代理。在做公益广告的同时，企业自己也可以提高形象，向社会展示企业理念，公益广告的社会性决定了公益广告能很好地成为企业与社会公众沟通的渠道。图2-12所示为一则公益广告。

图2-12 助学公益广告拍摄示例

公益广告属于非商业性广告，是公益事业的一个重要部分，与其他广告相比它具有明显的社会性。公益广告的拍摄内容具有深厚的社会基础，它取材于老百姓日常生活中的酸甜苦辣和喜怒哀乐，以鲜明的立场和健康的内涵引导社会公众。

公益广告的诉求对象是最广泛的，公益广告是面向全体社会公众的一种信息传播方式。

提倡戒烟、戒毒的公益广告的拍摄者在拍摄前，应该最大范围地搜索资料，从各个方面了解吸烟、吸毒对于大众健康的危害，并将这些理解加以揣摩、升华，最后在拍摄的时候，用一种深刻而通俗的镜头语言真实地刻画出拍摄者对于主题的理解。

大家一定都记得我国希望工程宣传海报上的那双"大眼睛"。那张照片就是一幅很优秀的新闻摄影照片，当它出现在希望工程的海报上时，这张照片就化身为一张广告摄影作品。所以，广告摄影与新闻摄影是相通的，它们的最大特点是对于主题的关注与再现，它们的另一个相似点是它们拥有广泛的受众。从内容上看，广告摄影和新闻摄影表现的大都是社会性题材，解决的是社会问题，容易引起公众的共鸣。因此，我们在拍摄广告摄影时可以采用新闻摄影的一些技巧，使之融会贯通。

我们在评论一幅广告摄影作品的成败时，作品中包含的商业价值比重是测评的一个非常重要的因素，而我们将商业价值捆绑到照片之中的表现介质就是画面。

摄影画面是摄影这门艺术的终极表现，在实际的广告摄影中我们需要在既定创意的基础上，根据对被摄物体材质的观察确定拍摄技巧，拍摄后再进行一系列的加工处理，才能最后将照片呈现在客户面前。

画面的写实、写意，画面的构图、色彩，都是我们在设计画面时的思考方向，也是支撑起画面的关键因素。

本章的主题是广告摄影的画面设计。在学习本章后，同学们应该大致掌握广告摄影中的各种构图技巧。广告摄影与其他的摄影门类不同，它兼有商业和文化的双重属性。所以在创造广告摄影的画面时，若以纯艺术的观点来看一幅广告摄影照片，也许它不是成功的。我们首先要将商品的外形、结构、质地、色彩展现在消费者面前，并且能够将艺术化的画面功能化，扩大其在销售环节中所起的作用，能够更好地引导消费。

现在假设要以"节约用水"为主题拍摄广告摄影照片。

请思考你将以怎样的构图与色彩来布置画面，并陈述创意缘由。

提示：请应用逆向思维，不要一味地将思路集中到"水"这个关键词上。

某广告的设计初稿，它描述了这样一个情境：

男孩提着水桶，扛着擦刷，戴着墨镜，全副武装地走进院子。这时画外音响起："给爸爸一个惊喜！"广告突然切换到挡风玻璃破碎的画面。接着是父亲修车忙乱、狼藉的场面。然后出现流泪、委屈的小男孩：我只想帮他擦擦车。

黑屏上出现字幕，同时旁白：金荞麦片，消炎没有副作用。只做该做的！

提问：

1．请你分析，设计师是如何运用广告摄影的手法为这则平面广告提取素材的。

2．想一想，广告摄影的画面设计与平面广告的画面设计有什么相同点，它们的区别又是什么。

第三章

广告摄影的光源

学习要点及目标

- 认识大型闪光灯系列灯具的主要功能和作用。
- 了解电源箱及闪光灯附件的作用。
- 了解世界著名品牌闪光灯的性能。

掌握大型电子闪光灯的发光特点，熟悉电源箱及各种闪光灯附件的作用，了解世界著名品牌闪光灯的产品性能。根据自己的工作需要来设计影室光源。

广告摄影需要摄影师通过广告创意，在实际拍摄中完成广告最终的影像效果，所以摄影师必须对光源光线的强弱、角度，光源性质的软硬有绝对控制权。广告摄影师在摄影棚里通过人造光源模拟自然光线，以此来达到对光线的控制，摄影师有时在自然光线条件允许时也用人造光源混合自然光线拍摄。

完全利用自然光线(日光)摄影，光源是不可控制的，受太阳的升落、天气变化的影响，会给摄影师带来很多不便。摄影师工作时需要提供均匀的、柔化的、巨大的光场。人造光源则是广告摄影师在摄影棚里对日光的模拟，可根据拍摄题材的不同来控制光线的强弱。

设施较完善的摄影棚是广告摄影师理想的工作场地，这种摄影棚使摄影师可以依据广告创意随心所欲地控制照明，利用更多的辅助器材达到不同的光效。

第一节 光的性质

摄影师用光线来表达自己或广告创意者对某种事物的理解。摄影师要通过对光线的操控和手中照相机的配合完成影像，仅仅忠实地表现被摄体的造型、体积、质感和色彩是远远不够的，这样的摄影只满足了最基本的表现要求。

对光的性质、色温、强度、方位变化的了解，可以让我们灵活地运用光线对广告对象进行突出、控制或营造符合对象气质的意境与氛围，这样摄影师就有了再创造的空间，而不是机械地还原和模仿。

对被摄体的布光没有一定之规，有句俗话叫"条条大路通罗马"，摄影师可以使用多种办法和不同的工具达到同一个效果。摄影师为被摄体设置一个均匀的照射光线，它是拍摄时最基本的光场。

第三章 广告摄影的光源

均匀的照射光为被摄体的所有受光面都提供一致的照度，通过控制光线的软硬柔和程度尽量去除不同角度投射光源在被摄体上制造出的阴影，形成类似于在多云或阴天的情况下自然光所产生的光照效果。

摄影师可以改变不同角度光线投射强度的对比，制造被摄对象表面的明暗起伏以此来达到营造气氛的效果，摄影师对光的把握决定了广告拍摄活动的成功与否，成本的大小，用功耗时的多少以及是否能准确地表情达意。

在广告摄影中，摄影专业因摄影题材的不同而分为以下几类：时装、汽车、食品、建筑、家具等。没有一个摄影师是摄影全才。例如，时装摄影需要拍摄很多衣服，同是黑色的衣服可能由于面料的差别而具有多种颜色子类，如高反光的漆皮黑、棉布黑、麻布的黑、普通皮革的黑、天鹅绒黑……它们的反光率都不同，作为一名合格的摄影师，在拍摄这些黑色时是要成功地区分它们并让观赏者准确地感受到你所拍摄的是哪种黑，这需要高超的对光的把握能力。所以一名优秀的时装摄影师穷其一生也不敢说拍遍了世界上所有的面料，当然经验丰富的摄影师拍摄起来肯定会事半功倍的。我们发现广告摄影师真正的工具是"光"，如何用好这个工具，我们先要了解"光"是怎么回事。

首先要掌握光线照射到被摄体上的强度，这是对被摄体进行布光的最基本的条件，摄影师可以通过测光表计量出闪光灯发射出光线的强度。照射到被摄体上的光的强度主要取决于光源的能量以及光源与被摄体的距离、角度，照射到被摄体上的光的强度要与光源的距离的平方成反比。

另外，被摄体的反光率也是需要我们考虑的因素。我们的眼睛之所以能看到某个物体是因为该物体把照射在其上的光线反射了出来，才使我们能够看到它的颜色样貌；如果照射到物体表面的光线被该物体吸收了，那么我们看到的将是黑色物体。

物体受光量越大，反光越多，物体的颜色就越浅；反之，物体受光量越小，反光越少，物体的颜色就越深。黑色的反光率最低，白色是反光率最高的色。通常将黑色和白色列为色彩明度的两极。

当光照射到被摄物体表面时，必然有一至三种主要现象出现，即：被吸收、被反射或被传递。

一、光线及光束

光线是怎样的？事实上我们无法画出光线。它的象征符号是一条直线在顶端有箭头的符号表示方向的几何抽象图形，一个小点光源的光线是以三度空间方向发出的，假如从整个光

线中隔出一部分就是散射光束。散射光束的差异在于其散射角度，它们是自然界中最常见的光束种类。从距离无限远的光源，其小部分散射光束显得渺小以至于被认为是平行光束。人工光源能够将散射光束或平行光束汇聚为一点，从而产生汇聚光束。我们能够这样认为，每个被摄物体上的受光点，宛如它是一个发出散射光束的微小光源。

二、光量的递减

一单位亮度的点光源在1米距离产生1勒克司的照明，光的能量散布在1平方米的区域上；光在两米距离涵盖面积变为4平方米，光散布在4倍大的区域上，这个区域的任何一点上光源的照明也降为1/4勒克司；光在3米距离涵盖面积变为9平方米，这区域上任何一点照明降为1/9勒克司。

点光源产生散射光束，在不同距离的表面上，照明强度与照明面积成反比。因此，一单位面积的照明与其距离的平方成反比。这种光线变化量的平方反比法则仅应用于散射光束的光源。

照度E是光通量与被照射面积之间的比例系数。照度的单位是勒克司(lx)。照度1lx即指1米的光通量平均分布在1平方米平面上的明亮度。亮度L是表示眼睛从某一方向所看到物体反射光的强度。亮度L的单位是坎德拉/平方米(cd/m^2)。

三、光的吸收

有些被摄物体对光的吸收率很高。黑天鹅绒在直射光下能吸收98％的光。有的被摄体吸收率很低，直射光下的碳酸镁表面的光吸收率仅达2％。一般来讲，表面灰暗、粗糙的物体吸收率高，表面光亮、平滑的物体吸收率低。在拍摄亮灰的被摄体时，为了加强对比，常用反射率低的衬底作背景。要获得清晰的影像，吸收率极强的被摄体表面需要更多的光或更长的曝光时间才能将它拍摄下来。连续摄影或多次曝光都是利用背景将光几乎全部吸收而实现的。另一种光的被吸收现象是光在通过透明或半透明的介质时会被吸收。当白光照射在彩色玻璃、塑料器皿上面时，有些波长的光被吸收了，只有我们能够看得见的那个色光通过或反射出来。在摄影中，滤光片与色光都是这个原理的运用。

四、光的反射

光的反射是有规律的。不论非透光介质的被摄体的表面纹理、质地、色彩如何，我们都是凭借被摄体对光的不同的反射才能看见、区分并将其拍摄。物体之所以有色彩，就是因为它在光的照射下只反射光谱中我们看得见的那种色而将其余波长的色全部吸收了。

有时我们发现某一被摄体会变化颜色，这是因为它被不同光源照射的缘故；不同光源由比例不同的波长的光或不同的色光组成。物体反射某一色的光的性能不论怎样好，若它不接受那种波长的光也就不能反射出这种光。所以，照射到物体表面和反射出来的光都不一定是白色光。我们可以利用光的反射规律进行摄影。

光的反射规律是：对于光滑的表面，反光性能一般都很好，光的入射角等于反射角。对于粗糙或不规则表面，入射光不会以一定的角度反射回去，而是向各个方向散射开。这样不论物体是光亮的或没有光泽的，透明的或半透明的，大多数都只能直接反射或透过一部分光，散射或吸收其余的光。这种特性在摄影布光中有重要的意义，我们可以利用它对光进行控制和调度。

五、光的传导

光如果既未被吸收，又未被反射，那么就会穿透物体。若物体并未完全将光传导通过，我们就可以在一定的角度看见光的反射，这是光在透光率高的介质中的现象。

若物体的透光率低，那么它会吸收一部分光，在内部漫射、散射一部分光，而透射过一定量的光。如果对组成白光的各波长的光都等量吸收，那么透射过的光仍然是白光；若不等量吸收，则透射光会呈现出色光。

第二节　大型闪光灯系列灯具

大型闪光灯系列灯具如图3-1所示。

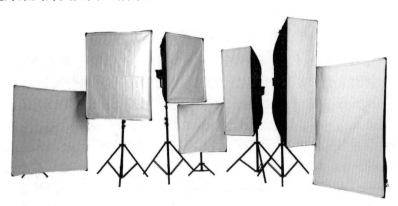

图3-1　大型闪光灯系列灯具

闪光灯的色温和光源的光谱功率的分布是按照日光设计的，闪光灯的色温稳定，对彩色胶片的显色性良好。因此，用闪光灯拍摄时可以使用彩色日光胶片。大型闪光灯可在限定的范围内随意调整亮度，闪光灯瞬间有效输出功率大，寿命长，闪光灯由于闪光持续时间极短，因此可以"凝结"快速动作，尤其是对抓拍动态、神态的时装摄影等更加适合。

小提示

闪光灯体积小、重量轻、操作方便、安全、不易损坏等优点，使它可以设计、制造成性能多样、用途各异且又相互配套组合的系列灯具，并已向电脑化发展。闪光灯所发出的光线具有强烈的指向性，不易控制，摄影师需要小心翼翼地对待它。

大型高功率的电子系列闪光灯是广告摄影师在摄影棚内的最佳人造光源，又是室内设施以及室外补光的理想光源。

一、闪光灯的工作原理

闪光灯内的发电器或电源箱中有双电路，将电源的220伏或240伏电压提高到大约500伏并整流成直流电，给电源箱内电解电容器组充电。通常闪光灯管及其击发电路被装在闪光灯头上而与电源箱分离。大型闪光灯使用较低的电压(低于500伏)，以便获得一个适宜的闪光持续时间。大型闪光灯连接数个灯头到同一个电源箱，这样可以减少闪光的持续时间。

一个从照相机同步触点控制的击发电路击发灯管内已离子化的氙气而产生闪光。高瓦数闪光灯一般使用AC交流电源。经过整流后将电能储存在电源箱内的电容器里，这些电容器能储存大量的能量并在极短的时间内经由闪光灯管释放。轻巧型闪光灯把电源箱的组件和电容器都内置于闪光灯灯头内，但这不可避免地会限制闪光的输出量。与大型闪光灯一样，轻巧型闪光灯使用AC电源和包含可改变输出与闪光同比例输出的钨丝造型对焦灯，可使用互换式的各种反射罩。

二、充电时间

由电源或电池供应电能时，电容器需要一定的时间充电。充电时间根据电源电流的限制及闪光灯上电容器的大小来决定。电容器越大或闪光越强，则充电时间越长。

从充电开始到预备灯亮的时间称为充电时间或回电时间。ISO和DIN的工业标准规定充电到70%时预备灯就可以显示，然而根据这个指示来拍摄时会产生高达半级光圈的曝光误差。因此专业的闪光灯可对充电预备显示灯进行调节，并且可以选择在100%充电后预备灯才显示还是在充电70%时预备灯显示。

在开始充电时，电容器内产生非常大的电流，在充电期间电流逐渐减低。每次开始充电时大量电流常超过电路的负载，易导致保险丝烧毁。为了避免这个问题出现，可以使用电阻或电子电流充电控制器使充电电流保持在一般电子系统所能容忍的范围内。一般闪光灯会有个充电选择开关，选择小兔子(快速回电最高10安培)或选择小乌龟(慢速回电最高6安培)。

三、闪光持续时间

在实际闪光过程中，经由同步连线或其他方法触发释放所累积的能量花的时间极少。例如一个1500瓦秒的闪光灯其放电过程比充电时间快400倍。电子闪光灯在开始放电时所释放的能量极大，然后逐渐变小。

我们可以以一杯底部有开口的盛满水的杯子的放水过程来帮助理解电子闪光灯的放电过程。当盛满水的杯子开始流出时，由于杯子内的水是满的，所以压力大，水流出的力量相对也较大；随着水不断流出，水位越来越低，压力越来越小，水流也逐渐变小直到结束。电子闪光灯的电容器中能量的释放过程与此非常相似，当闪光灯开始放电时，电容器充满了电，因此释放的电流最强。在释放过程中，电容器电压的降低引起放电电流的同比例降低，同时由于电容器电流的减少，闪光灯管所产生的光线也减少了。

四、实际闪光持续时间

理论上闪光持续时间应该包括全部闪光时间，从闪光触发那一瞬间开始到完全结束。最后闪光残余的尾部对曝光没有影响。制造商和使用者都倾向于使用ISO和DIN标准t0.5当作半峰时间的测量，t0.5半峰闪光持续时间是指闪光强度超过50%峰值的时间。使用电源箱的闪光灯的实际t0.5时间在1/250～1/2000秒之间。更短的时间代表更小的瓦数。轻巧型闪光灯的值在1/450～1/2000秒之间。

当使用短暂的闪光捕捉快速移动的主题时，必须记住在实际持续时间之后，剩余一半强度的闪光仍然会继续影响曝光，因此无法在相同的持续时间内以f光圈值测出可清晰的曝光。国际标准协会认为需要另外一个放电值来定义全部闪光持续时间t0.1。这个时间是其闪光强度超越峰值的10%。假如技术资料没有指出闪光灯的全部闪光持续时间，基于数学曲线形状可以假设t0.1闪光持续时间约是t0.5闪光时间的3倍。例如当实际闪光持续时间是1/1500秒时，全部闪光持续时间大约是1/500秒。

五、减少闪光持续时间

假如杯子有两个开口，水流完的时间为只有一个开口的情况下水流完时间的一半。同理，当电源箱连接数个灯头时，放电时间将比连接一个灯头时缩短。一旦同时连接的灯头加倍，实际闪光持续时间就会减少。

当全部闪光持续时间t0.1等于1/500秒，使得不足以捕捉快速移动时，可连接第二盏灯头以增加全部闪光持续时间的速度达到1/1000秒。使用轻巧闪光时不可能缩短闪光持续时间。

从技术角度来看，期望闪光灯在长时间内以极短的闪光持续时间工作而不产生问题是不可能的。另外，胶片上的感光乳剂在非常短的曝光时间内可能产生曝光不足和色彩偏移互易率失效。

> 大型闪光灯的闪光持续时间较长的话可以避免相机或主题的震动，但是依然无法捕捉快速移动的主题，例如运动中清晰的照片。假如要选择一个灯光系统来解决快速移动的主题的拍摄问题，应该仔细研究制造商提供的t0.1的闪光持续时间。

第三节　轻巧型闪光灯与电源箱

大型电子闪光灯均为组合型，它可以根据不同的需要随意搭配组合成各种不同性能、不同功能的闪光灯。

一、轻巧型闪光灯

图3-2所示为轻巧形闪光灯。

轻巧型闪光灯将电容器、闪光管、造型灯及控制系统集于一身，把它们全部容纳在一个灯头上。它的优点是轻便，易于操作。它的所有控制开关、测试闪光按钮及红外接收器，还有闪光输出调解旋钮，都在灯头的侧方或后方。

轻巧型闪光灯只有一条电源线，把电源线的插头直接插入电源插座便可使用。它的红外光闪光同步接收器可以与其他灯闪光感应，同步闪光。轻巧型闪光灯的闪光管与造型灯的输出功率，可以进行多梯级的或无级调节的同步等比变化，闪光管功率一般低在200瓦秒左右，高可达1500瓦秒。轻巧型闪光灯每只都是独立的，故使用方便，如果一只轻巧型闪光灯坏了，不会影响其他闪光灯的使用。

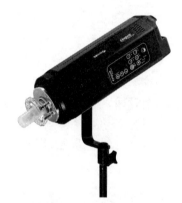

图3-2　轻巧型闪光灯

二、单灯头与电源箱

图3-3所示为单灯头与电源箱。

1．单灯头

单灯头只有散热扇和闪光造型灯泡，体积做得最小，所有控制调节旋钮都在电源箱上包括红外接收装置，单灯头有一根电缆接在电源箱上实现之间的连接。

2．电源箱

电容器装在另外的一个控制箱内，与灯头脱离，其操作控制部分也都装在电源箱的顶部面板上。灯头通过电缆与电源箱连接，灯头内设有控制系统负责闪光。电源箱上可装载多个

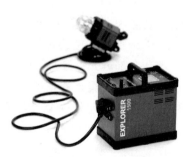

图3-3　单灯头与电源箱

灯头，其数量根据电源箱的设计装载量而定。

有可搭载两个、三个、四个或者更多灯头的电源箱。配电源箱的灯头重量轻，体积小，控制部分在电源箱上，具备整体调节闪光灯的便捷性，在高灯位时也提供了最大的便利。

多支闪光灯同时连接电源箱时，根据电源箱的功能可以对称分配闪光的输出或不对称分配闪光的输出，只能做对称分配闪光输出的电源箱是无法进行不对称分配闪光输出的。例如，总输出为3000瓦秒的电源箱可以连接三个单灯头，对称分配的电源箱就只能平均分配3000瓦秒的功率，即一支闪光灯1000瓦秒的输出。不对称输出是指三个单灯头可随意调节闪光的输出量。

想要引发闪光有两种方式：一是把闪光同步线分别连接于电源箱和相机，当按下快门时，所有插接在电源箱上的闪光灯都会同步闪光；二是电源箱装有红外光接收器，当相机上的红外光发射器发出闪光的脉冲信号时，所有灯头都会同步触发闪光。

分体电源箱耐用，安全，多头灯可配接各种类型的闪光附件。大型柔光箱做顶光使用的内部灯头一般为专用灯头，无内置电容，只能使用电源箱。设置在摄影棚顶上的顶灯又叫雾灯，一般灯位都较高，若要在灯头上调整和控制十分不便。

另外，连接电源箱的灯头重量较轻，减去了电容的重量，可相应减轻支架的负载，尤其是吊杆的负载。专业的广告摄影棚，会配置可以单独使用的轻巧闪光灯，也会配置带单灯头的电源箱，它们可以搭配使用。

三、闪光管

图3-4所示为闪光管。

电子闪光管一般都为石英玻璃制成，形状有U形、环形、螺旋形等，两端为电极插脚，中间充有氙气等惰性气体。闪光管外面有同时起校正色温和保护作用的带散热孔的玻璃罩。

四、造型灯

大型闪光灯灯体上都有一个造型灯。它既为摄影师在对焦时提供照明，又为在布光时提供闪光。造型灯为专用白炽强光灯或卤素灯，功率一般都在150瓦以上(大都在250～650瓦之间)。它的位置在闪光灯的中心，闪光管围绕在造型灯的外面。它可调至全光量以便清晰对焦，也可使它与闪光管的输出保持正比，准确地模拟输出不同功率的闪光的亮度和布光效果。大型闪光灯的闪光管和造型灯都装在同一个灯座上，更换时只需拔出或插入，操作方便。

图3-4 闪光管

 小提示

目前大多数大型闪光灯在闪光的瞬间造型灯会自动熄灭，这样造型灯不会对曝光有任何影响。但也有的闪光灯当闪光点亮时，造型灯并不停止工作，这种情况有时会干扰准确曝光，造型灯一般为低色温，它将和闪光灯的光线混合而改变闪光管输出的标准色温。

当使用中速以上快门时，造型灯的白炽光可以忽略不计。确切地讲，闪光和造型灯在相同的光圈下，因闪光的功率大大超过造型灯，且持续时间又极短，两者之间的曝光量会差到6～7级以上。但若使用慢速快门，作1秒以下的曝光，那么两者之间的光量则有可能旗鼓相当，这也就足以干扰正确的曝光，并影响到色温的变化了。遇到这种闪光灯，只要在实际拍摄时关闭造型灯即可。

 小提示

闪光管和造型灯泡在平时最好不要用手去触碰，即使在造型灯泡坏了需要更换时也要戴上手套后再去触碰。原因有两个，首先造型灯泡在工作时热度很高，容易烫伤；其次，如果直接用手去触碰它们，我们会把手上的油带到灯泡上，灯泡在工作时发出高热，这样沾到油的很小的局部与其他表面的受热膨胀系数出现了差别，极易导致灯泡碎裂，闪光管碎裂的损失高达上千元，所以要特别注意。

五、闪光灯、造型灯输出选择旋钮

图3-5所示为闪光灯控制部分。

闪光灯、造型灯输出选择通常有两个旋钮，轻巧型闪光灯装在灯头上，电源箱型则都装在电源箱的面板上。

轻巧型闪光灯的控制部分较简单，除有总电源开关外，还有闪光管和造型灯的功率输出选择旋钮。闪光灯输出功率一般小的在2级光圈范围内调节，大的在4级光圈范围内调节。其调节梯级有1/3、1/4级光圈，或作无级连续调节。灯体上还设有闪光灯、造型灯独立工作开关和连动开关，使两者可以分别输出或成正比输出。

图3-5　闪光灯控制部分

闪光测试按键可用手按动进行检验。当闪光灯电容按设定输出功率100%充电后，会有发光二极管的绿指示灯提醒摄影师充电完毕，同时也有蜂鸣器发声信号提示充电完毕。电源箱的控制部分相对来说就复杂多了，与电源箱连接的每一个灯头都有输出调节的推拉杆，或用电脑控制电子液晶屏显示每一个灯头的输出功率。

六、连闪同步装置

大部分电源箱具有两种与照相机连接的插口：一种是用红外光接收器俗称插口接收同步信号，另一种是用同步连闪线插口传输同步信号。使用时将红外光发射器装在相机的热靴上，当按下快门时，红外光发射器即同时引发电源箱上的红外光接收器，使所连接的闪光灯都同步闪光。

有的热靴相机，如135单反相机和一小部分120相机，大部分的4×5、8×10英寸大画幅相机，都没有热靴插座，它们通常会使用闪光灯与相机之间的同步连闪线。有的红外光遥控连闪装置可以使用两个或几个独立的频道，这样即使在同一摄影棚中使用两组或几组闪光灯也不会造成相互干扰。

闪光灯上的红外光接收器可以关闭，以避免在一组闪光灯中有的需要作延时闪光时却被其他组闪光灯发出的脉冲信号引发。红外光遥控的有效距离一般在10米左右。此类电源箱还有操作遥控设置，就像电视和空调的遥控板一样，电源箱也有一个遥控板可远距离控制电源箱上的所有功能。非红外光遥控闪光同步的电源箱都使用同步连闪线操作，但此类的轻巧型闪光灯大都装有接收主灯闪光的脉冲信号的光电装置，可作遥控连闪。因此轻巧型闪光灯可免除接插连闪线。

七、过载和短路的保护

轻巧型闪光灯和分体式电源箱都有保险管。在购买时我们能发现制造商在产品包装里放置了二到四个保险管，实际上闪光灯和电源箱都只需要一个保险管，多出来的保险管是备份。发现闪光灯出现问题时大多数是保险管被烧坏了，通常只要更换保险管就可以解决问题。

要想使自己的闪光灯输出稳定，不出现大问题，使用稳压电源是个明智的选择。它可以有效地避免电压不稳而烧毁闪光灯的危险，保证闪光灯的每次闪光输出都是恒定的，确保拍摄质量。有些进口高级闪光灯具对电的稳定要求非常严格，所以小心地处理电路问题可以保护摄影师自己的昂贵闪光灯不受损失。

八、回电装置

轻巧型闪光灯和电源箱的回电时间主要决定于电容器功率的大小、充电的比例和充电方式。全负荷100%的充电时间大体在0.3～15秒之间，超大功率慢速充电时间会长达25秒左右。回电时间与下列因素有关：当输出部分能量时，比输出全部能量时回电时间短；当充电电压高时，比充电电压低时回电时间短。

有的闪光灯还具有每秒两次闪光回电速度的性能，以便连续摄影时使用。有的闪光灯有快速和慢速充电的选择开关，比如保佳的电源箱上在闪光快速和慢速充电的选择开关的两头一边画只小兔一边画只小乌龟，小兔代表快速闪光充电，小乌龟代表慢速闪光充电。当摄影

棚电源负载较低时，可使用慢速充电，它有利于延长闪光灯电容的寿命。大型闪光灯功率输出的稳定性保持在–1％～1％范围内。

九、其他性能

目前许多大型闪光灯电源箱已电子化，由微电脑进行程序控制，因此功能和性能大为增加。微电脑可以为多个电源箱提供有先后次序的延迟闪光，可以调节的延迟时间大都为0.1秒至数秒。微电脑还可根据程序设定连闪、频闪、多重曝光、包围曝光等。微电脑还可在多重闪光的曝光中计算闪光，只要对它输入要求闪光的次数，微电脑便会在每次充电完成后自动释放闪光，并显示闪光次数的倒数，直至零时停止，也可顺序计算手动闪光次数。

有的电源箱和轻巧型闪光灯提供了110～240伏的电压选择钮，有的则可以提供在160～270伏范围内的自动调压功能，并准确保证充电后电容器输出功率的稳定性。另外，当采用屋顶或天花板路轨装置来悬吊闪光灯时，可选配指定的遥控伺服系统，这时只需按下控制盒的按钮，就可分别操作各闪光灯的位置、角度、亮度等。如使用电子闪光灯在室外照明，有的型号的闪光灯可利用汽车电池经专用变压器变压后作电源。

大型闪光灯的可变光量输出的功率控制及微调系统至少可提供2～6级光圈的可调节范围，加上1/3～1/10级的光圈梯级，可将调节范围扩大到12级至数十级，这对布光无疑提供了极大的方便，无需移动灯位来增减对被摄体的照明强度。

精确曝光是对广告摄影师最起码的要求，大型闪光灯的准确照明功率输出不会有1％以上的偏差，可以绝对保证前后多次闪光曝光的一致性。大型闪光灯电源箱上的诸多功能控制显然是自动闪光灯所没有的，尤其是小型自动闪光灯绝无大型闪光灯那样丰富、全面的附件系统可以组合使用，所以无法创造出各种性质的光源，也无法适应不同被摄体的质感表现。

大型系列电子闪光灯的组合性，可控制发光性质，输出能量大，可调节的范围广，并且绝对稳定，电子化带来的多种附加功能使操作更加简便、快捷，并具有更大的适应性。在选购大型电子闪光灯的类型时，要考虑拍摄用途。

以时装、人像摄影为主，闪光灯的输出功率在500瓦完全可以应付使用。因为此类摄影一般不需使用f22以下的光圈。闪光灯功率过大，在要求背景虚化时反而要通过功率输出选择钮减少亮度。

从事商品摄影为主时则需要大功率的闪光灯，每只灯的输出功率不宜少于1000瓦。这是因为大规格胶片所使用的镜头焦距长，景深短，且拍摄距离又大都很近，为了取得全面合焦的影像，光圈往往要缩小至f32以上。

第三章　广告摄影的光源

在大型闪光灯和电源箱上都有电源开关，我们一定记得在使用它们时先把电源线插头插在电源上，然后再打开闪光灯和电源箱上的Power电源开关。如果反其道而行之，则有烧毁闪光灯和电源箱的危险。

第四节　闪光灯附件及作用

大型系列电子闪光灯的附件及其丰富，种类繁多，为了达到不同的塑光效果围绕闪光灯开发了成系列的起反光、透光等作用的各种辅助工具。用这些辅助工具可以组合成不同光效的灯具。除特殊灯具外，专业附件包括多款的反光罩、反光伞、柔光罩、锥形聚光罩、蜂巢导光罩、扩散滤光片、透光棚、活动遮光挡板等。

配件良好的互换性可以适应不同拍摄对象对光线性质的要求。各种牌子的电子闪光灯的主要配件的种类及用途虽然类似，但是由于制造商的不同，设计的偏重点也不同，因此各品牌都有其自己特色的附件。不同品牌闪光灯的附件不可以互换使用。还有数种不可组合使用的特殊灯具，如雾灯、箱灯及某些聚光灯等。

常用的可组合的不同光效的电子闪光灯配件有以下几种。

一、反光罩

图3-6所示为闪光灯反光罩。

标准反光罩的反射角为70°左右。聚光型泛光灯反光罩的反射角通常在50°以下，广角型反光罩的反射角多在100°以上。反光罩内壁大都镀银或镀铬，有的反射面平滑，有的反射面为均匀的斑状起伏，有的内壁做成反光的棱镜面。反射面平滑的反光罩的反射光线强硬，反射角为均匀的斑状起伏的反光罩的反射光线稍柔，棱镜面的反光罩反射效率最高，射出的光线极其强烈。

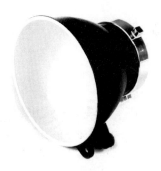

图3-6　闪光灯反光罩

带反光罩灯头的输出光为闪光管向前发射的光与向其他方向发射的光经反射面反射后的混合光，光强、光性硬，方向性明显，投影较重。对比而言，聚光型泛光灯因输出光集中，这些现象更为明显。它有助于拍摄那些亮暗分明，要求投影的特殊效果及高反差的影像。

广角型泛光灯因发射出的光比较发散，光性较软，投影也随之浅淡，会使被摄体的明暗反差降低。还有一种广角反射式反光罩，它在闪光管前装有一块散光板，这样发出的光不会直接向前射出，需要经散光板的反射而成为漫射照明。因此，光效较柔，也被称为柔光反光罩。

目前有的闪光灯制造厂家新推出变焦反光罩,其中布朗变焦反光罩提供可变的照明角度范围为60°~90°。保佳棱镜面反光罩的变焦幅度可在30°~120°的范围内选择。反光罩上可套接活动遮光挡板,俗称活叶门,以控制发光射角,并可使光作窄光投射。一般在活动遮光挡板架上还有滤光片和扩散片的装接系统。

二、反光伞

把各种不同质地、规格的反光伞的伞柄插在或装在闪光灯上就成为伞灯,如图3-7所示。反光伞的造型多为圆形,也有少数为方形或长方形的。反光伞伞面多为化学纤维布制成。反光伞直径的大小基本上与闪光灯的输出功率和照射范围的大小相配套。

反光伞在光的投射方式上可分为反射式和透射式两种。

常用的反光伞主要是反射式的,使用时伞面的里面对着被摄体。闪光管发光时,先把闪光投射到伞里面,然后再由伞面把闪光反射向被摄体。由于反光伞的发光性质不是直接投射,因此光性软,方向性弱,投影淡,反差小,属散射光。伞灯的反光面有银色、银白色和白色三种。一般银色伞照明角度窄,银白伞照明角度宽,白伞照明角度非常宽。银伞的输出光量约为白伞的两倍,银白伞的输出光量为白伞的一倍多。

透射式反光伞的结构与反射式基本相同,只不过在使用时,伞的凸面是对着被摄体的。工作时闪光引发后,闪光直接射向伞面,然后经伞面透射并扩散再投向被摄体。这样伞面实际上是起到把光漫射和柔化的作用。透射式伞灯的光源性质比反射式伞灯稍硬,方向性强一些,反差稍高,投影较重。透射式伞灯俗称透明反光伞。

反光伞因光的反射或扩散,其发光强度较带反光罩的闪光灯大为降低。为了提高反光伞的亮度,可多伞并列使用,也可以用闪光灯多头支架,把两至三个闪光灯头集中对准一个反光伞使用。为了增强透射式伞灯的照明效果,可在伞背面加一层白色或银色伞罩,将伞面向后的反射光再反射向前,以此来加强照明。如果没有这种配套伞罩,可在透明伞后加一块反光板。有时在拍摄中需要进一步柔化反光伞的光性,可在反光伞上加上柔光片,使光更均匀、更柔和地射出,并消除反光伞支骨的反光。

三、柔光箱

图3-8所示为柔光箱与反光伞。

在广告摄影中运用比较广泛的是柔光箱。柔光箱多是折叠帐篷式,由四根合金棍做骨架撑起四周黑色不透光的合成布,内里为银色反光材质,前面由透光的白色织物做的透光罩连接,形成一个把闪光灯头包围在内的箱体,柔光箱与闪光灯头多用快装式卡口接环连结。另有一种柔光箱的箱体是硬材料做成的,前面的透光罩也是用特质的透光有机玻璃制成,是不可折叠的,此类柔光箱规格多为长条落地式。

闪光灯头都在闪光灯的尾部设计有风扇散热系统,这点与电脑机箱散热是同一原理,通常闪光灯的尾部和左右两侧都设计有散热口。这样即使连续使用数小时,罩内也不会聚积热量。虽然柔光箱通过材料的改进和设计结构的完善尽量给摄影师提供更平均的照明效果,但柔光箱仍然是光心的亮度大,而越到边角亮度越低。

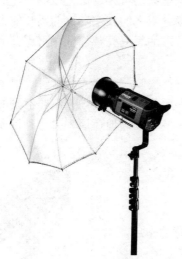

图3-7　反光伞　　　　　图3-8　柔光箱与反光伞

各品牌的柔光箱系统都占据了闪光灯附件中的最大份额，因此有多种款式可供选择，形状有正方形、长方形、六角形、圆形，大小则从40厘米～2米左右。同一品牌的快装式卡口接环都是统一的，可随时在一只闪光灯上互换不同的附件。

普通柔光箱的规格一般为0.5～2米左右，较为轻便。通常在摄影棚里机动使用，即使在撑开时也方便挪动。

四、超大型柔光箱

超大型柔光箱比普通柔光箱在规格上大很多，一般在3米以上，结构也复杂得多，超大型柔光箱内能容纳两个以上的闪光灯头，拍摄汽车用的超大柔光箱甚至能容纳4个或更多灯头。这样庞大的身躯使它的机动性能降为零，它们被固定在摄影棚顶的天花路轨上，可以通过无线遥控器对柔光箱进行角度和位置的调整。

超大型柔光箱在使用上多作为平均光照明来使用。在广告摄影中除非有特殊创意的光线要求，才会出现高调或极暗调的画面效果处理，通常在光线的调度上我们则不会看到大片的死黑和大片的死白，摄影师会在平均照明的基础上对光线做不同程度的加强和减弱，以此来突出拍摄对象的某部分，淡化其另一部分。

当我们用一个大面积的发光性质较软、柔光类型甚至可接近做无投影布光的超大型柔光箱作为顶光照射被摄对象时，可以想象它的光线接近阴天的天空发出的柔和的光线，几乎不会造成阴影。这个光照的亮度将作为基本照明，摄影师想提亮某部分时再用其他的灯对该部位进行局部的提亮。

如果我们要压暗某一部位的亮度时用吸光板进行控制，这样光线就可以自如地控制起伏明暗了。得到基本平均光照射的部位，在拍摄出来后将会还原为被光线照射到的暗位，而不会还原为没被光线照射到的纯黑部位，至于这些区域将准确地还原为哪一种程度的暗位，摄影师有多种手段来满足自己的需要。

五、聚光灯

图3-9所示为聚光灯。

聚光灯在摄影光源中主要起到局部照明和提亮的作用。聚光灯不属于常用灯具，用于需要一个极小的局部强烈地突出而其他部位只是稍有细节的摄影。聚光灯的光线经前部的聚光透镜，发射出平行的光束。摄影师可通过透镜位置来调整光束的集散。

聚光灯又有传统光源与非传统光源之分。常用的普通聚光灯均属传统光源，闪光角度调节范围大都在10°～40°之间。这类聚光灯主要用作提供大面积聚光束，在布光中形成逆光或侧逆光来为被摄体勾勒轮廓。

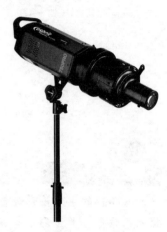

图3-9　聚光灯

为了改善聚光灯过硬的光，聚光透镜多采用螺纹透镜。从焦点发出的光经过螺纹透镜后平行于光轴射出，但光性稍柔。聚光灯前端可用活动遮光挡板控制聚光照射范围，可用滤光片插架装扩散片来减弱或柔化聚光，还可插装滤光片。此类灯功率多在3000瓦以上。

另外，也可以在泛光灯头上加接锥形聚光罩来得到小面积的聚光。锥形聚光罩可以控制光线发散，进行局部照明，不过这种辅助灯具投射的光束远不如前者的强、硬，并且随着灯距的加大，光线衰减严重。因此，它常用作台面商品摄影的效果光或人像摄影中的发光等。

聚光投影灯的前聚光透镜是高素质镜头，聚焦可从20厘米左右至无限远聚焦。闪光角可作2°～45°调整。光束投影聚焦可有清晰边缘，也可发散。有的聚光投影灯聚光面积可小至1平方厘米，且前聚光镜可摇摆及仰俯，调焦角度颇为灵活，以控制倾斜投影时的清晰度。聚光投影灯的最大特点是可以向背景投射各种效果光。

在灯体中插入不同的效果挡板，可模拟东升、西落时的太阳和其他简单的造型光效。还有的聚光投影灯可向背景投射幻灯片，但其亮度和清晰度都大大低于前投影幻灯背景系统。

六、光导纤维照明系统

在商品摄影中，常常会拍摄体积极小的被摄体，如手表或更小的钻戒等。这些被摄体如果用通常使用的闪光灯去拍摄，布光面积过大，不易把握被摄体的明暗反差，且难以控制照明范围，尤其是辅助造型光很难掌握，因此创造不出理想的布光。另外，拍摄小件商品为了得到足够的景深，必须使用相当小的光圈，这样光源往往必须尽量靠近被摄体。光导纤维照明系统可以解决这类问题。

整套的光导纤维照明系统大都有一个分体电源箱，配套的电源箱的前罩可同时装上三只光导纤维管，以及聚光筒、反光片、滤光片和三脚架等。三只光导纤维管可全部装上镜头，以获得精确聚焦。此外，另有一个长管投射器，它可以加装在普通闪光灯头上，射出细小的集束光。光导纤维闪光系统的另一特点是导管可以任意弯曲，也就是说，闪光可以沿着曲折的光导纤维管前进，且无衰变。这样对一些无法布光的被摄体的死角可大大发挥其作用。

七、锥形聚光罩

锥形聚光罩可加接在带反光罩的灯头上使用，以获得小面积的集束光。由于射出的光非平行光，所以光性不如聚光灯强、硬，且光的强度随着灯距的加大衰减严重。

八、蜂巢

图3-10所示为蜂巢。

闪光灯中的标准反光罩、聚光型反光罩和广角反光罩上均可接装蜂巢。蜂巢一般由网眼从粗到细的几个不同蜂巢片组成一套。它的主要作用是限光，即在灯头加上蜂巢导光罩后，它将灯头发出的向各个方向发散的漫射光通过蜂巢上的网眼样的栅格变为输出向正前方的直射光，其原理有点像使用在镜头前的偏振镜。它减少了受光面容易出现的杂乱的反光，也避免了这些光干扰其他灯的布光效果。

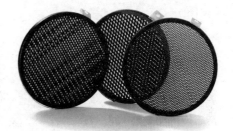

图3-10 蜂巢

蜂巢可以提供一个由明到暗的柔和渐变的光域，其他闪光灯在照射区和非照射区亮暗过渡很小，加了蜂巢的闪光灯可提供由亮到暗的一个逐渐递减的宽泛区域。这个特点使蜂巢有了很大作用，在拍摄大型的物体，如一个有五门的大衣柜时，如果想给它的正面照明的话，在没有超大型灯的前提下用几只闪光灯联合作业，各个灯负责不同区域，在每只闪光灯上加上蜂巢使他们的区域之间可以很好地对接而看不出痕迹来。在拍摄大型合影时这个办法也是十分奏效的。

九、柔光扩散片

柔光扩散片由半透明树脂片加工而成，大多数摄影师用醋酸纸做代用品。它的主要功用是加在灯前使光扩散而形成漫散射并进行柔化，从而降低被摄体的明暗反差，淡化投影，也可以用来降低过高的亮度。柔光扩散片对各类灯具均适用。

十、活页遮光挡板

除柔光箱外，标准灯具均有配套的活页遮光挡板。它们都可以在灯头上实现快速装卸。活页遮光挡板的主要作用是塑光，即将灯具发射出的光限制在理想而有效的照明部位，而把其余光遮挡住，以免干扰或破坏造型效果。活页遮光挡板一般均为黑色对称的两页或四页，装在灯头上，多可旋转，因此可作任何方向上的遮挡限光。

第五节　常用大型闪光灯品牌性能介绍

不同品牌的大型闪光灯，基本性能都大同小异。每种品牌都有不同系列的产品。从灯体电容和操作部分的配置来分，一类为分体电源箱型，另一类为轻巧型闪光灯，它们常常交叉使用。同一系列产品中的各种附件、配件均可互换使用。

> **小贴士**
>
> 大型闪光灯按闪光灯功率来分，一类为摄影棚型，另一类为便携型。前者闪光功率大，体积也大，多适合在摄影棚内使用；后者从设计观念上就定位在小型化，便于携带流动和外拍，但因功率小，不适于拍摄细小商品和大场面。

下面介绍的大型闪光灯的主要技术指标，如输出功率、色温，都十分稳定，光性、亮度、照射角度都可使用附件或控制器具进行改变，并且操作性和保险装置也都十分便利和安全。再者，新型号都在原型是闪光灯的基础上不断改进，功率趋向加大，体积趋向减小，操作和显示也日渐趋向数字化和电脑控制，闪光灯引发的安全装置更加完善，另外，附件、配件都达到系列化和兼容性。因此，对摄影师来说，它们不但是理想的摄影光源，而且可以适用于任何主题和条件下的拍摄。

我们对知名度较高的和国内较多见的典型大型电子闪光灯作简略的介绍和主要技术指标的对比，以便读者对它们有所了解。

一、爱玲珑

图3-11所示为爱玲珑(ELINCHROM)产品。

爱玲珑是瑞士生产的顶级大型闪光灯，已有40年历史。爱玲珑闪光灯以重量轻、功率大、闪光快速及充电快速著

图3-11　爱玲珑产品

称。爱玲珑还有先进的数码闪光灯。

（一）爱玲珑FX400闪光灯

爱玲珑FX400闪光灯是爱玲珑数码低端产品，性价比极高，控制更方便，可靠。
表3-1所示为爱玲珑FX400闪光灯技术参数。

表3-1 爱玲珑FX400闪光灯技术参数

技术数据	参　　数
闪光灯指数	64.5
回电时间	0.3～1.2秒
闪光时间全功率	1/900秒
功率调节幅度	5级，1/16～1/1
造型灯功率	100瓦
散热风扇	有

（二）爱玲珑RX1200闪光灯

爱玲珑全新数码闪光灯RX1200有电脑控制，完全满足数码多闪拍摄的要求，与所有爱玲珑附件兼容，拥有超级热流散热设计，有彩壳设计供选择。
表3-2所示为爱玲珑RX1200闪光灯技术参数。

表3-2 爱玲珑RX1200闪光灯技术参数

技术数据	参　　数
功率	1200瓦
闪光灯指数	128.1
回电时间	0.25～1.8秒
闪光时间全功率	1/1450秒
功率调节幅度	6级，1/32～1/1
造型灯功率	300瓦
散热风扇	有
遥控	有

爱玲珑还备有先进的微电脑电源箱系列。

二、保荣

图3-12所示为保荣(BOWENS)闪光灯电源箱。

英国保荣闪光灯以其独特的旅行电源箱和爱拍双控系列闪光灯受到摄影师的欢迎。

保荣闪光灯的爱拍双控系列产品有四种功率：125瓦、250瓦、500瓦和750瓦。爱拍双控系列先进的电路设计，方便实现逐级光圈系数调节功率，爱拍双控组件可提供的功率调节范围从全功率至1/32共五档。爱拍双控的核心驱动力旅行电源箱是专为爱拍双控组件而设计研发的便携式电源，适合于任何拍摄环境使用。

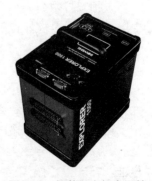

图3-12 保荣闪光灯电源箱

每次充满电后，爱拍双控的闪光次数多达200次，摄影师可随时随地尽情拍摄。爱拍双控系统可以满足摄影棚和外景地拍摄的严格要求。爱拍双控具备更大的手柄，更易用的旋钮。即使在7.5厘米深的水下，耐用的旅行电源箱也能正常工作。爱拍双控仅重3.4千克(爱拍双控250闪光灯重2.9千克，旅行电源箱重4.1千克)。

（一）爱拍双控GM500和GM750闪光灯

爱拍双控GM500闪光灯的最大功率是500瓦，完全满足摄影师拍摄人像和物品的各种要求。其同步运行电压也仅为5伏，十分安全，还拥有5级光圈系数功率调节功能，非常精确。数码摄影师将体会这款产品稳定持久、可靠耐用的性能。

GM750 闪光灯，是爱拍双控系列中功率最大的一款产品。它的输出功率可达到750瓦，闪光时间仅1/2380 秒。这款产品功率强大犹如一台轻型电源箱，回电时间仅为短短的1.2秒，特别适合在时装秀中捕捉高速的动态画面。

（二）旅行电源箱

旅行电源箱可同时为两个闪光灯供电，总功率达到1500 瓦。由于它的功率大，在4.5秒内便可以轻松触发一个500 瓦的设备。一次充电后，可供闪光灯连续工作200次以上。通过旅行电源箱配备的快/慢充选择，可延长电源的使用时间，时尚的便携电源箱不仅可应对各类复杂气候，还可以防水。

增强型旅行电源箱是旅行电源箱的加强版，其输出功率更大，可供两个爱拍双控系列的单灯同时工作。尽管增强型旅行电源箱一次充电后的闪光次数是常规旅行电源箱的两倍，不过它的个头只比旅行电源箱稍大一些。它还可以再额外扩容，扩充电源通过辅助接口与旅行电源箱连接，可将常规旅行电源箱的电量提高两倍，将增强型旅行电源箱的电量提高1.5倍。

（三）保荣爱拍双控数码系列闪光灯

就像爱拍双控系列一样，高性能的爱拍双控数码系列同样是稳定可靠、经济实用的光源系统，既可在由交流电供电的摄影棚工作，又能在需要时用红眼连闪同步遥感发挥便携性。为了满足高标准的需求，爱拍双控数码设计得小巧而轻盈。

爱拍双控数码系列有许多附加功能，比如自动引闪，延长造型灯寿命的柔光调节，以及去红眼现象的闪光同步等。输出功率5级光圈系数调节，可实现从全功率到1/32 的逐级调节，每档幅度1/10光圈系数。

爱拍双控数码系列具有柔光控制装置，这大大延长了其使用寿命。此外，高级模式还允许用户在回电时熄灯和在闪光灯复位时发出脉冲。

（四）爱拍数码750PRO闪光灯

爱拍数码750PRO闪光灯代表了专业摄影光源的一大重要进步，其空前的精确性及可重复性体现了当今高端影像器材精密复杂的功能。750PRO闪光灯的设计和制造理念是实现持久稳定、精确无误的功率输出和保持色彩高度一致。

为满足当今专业工作而设计并到达的完美整体性能，同时也为突出单灯性能而树立的新标准，750PRO闪光灯同时拥有这两个强顶。

表3-3所示为爱拍数码750PRO闪光灯的技术参数。

表3-3　爱拍数码750PRO闪光灯的技术参数

爱拍数码750PRO闪光灯功能	高度色彩一致
	1/10级光圈系数精确功率控制
	7.5级光圈系数功率调节范围
	实时功率转换，750瓦级光圈系数档，500瓦级光圈系数或250瓦级光圈系数
	多电压电路系统，全球通用
	极速回电快至0.8秒
	动态画面捕捉，闪光时间1/3250秒，功率250瓦
	可调节自动包围装置
	每级光圈系数调节范围内±0.05级光圈系数误差，高度稳定
	闪光灯与造型灯的电路由微处理器全面控制
	全功能红外远程遥控
	色温精确，输出稳定

　　从工业技术层面上看，数码750PRO闪光灯最具革命性的特点在于其多电容电路设计。得益于这项先进技术，在非常宽的功率调节范围内色温始终保持一致，这是保证数码影像设备出色工作的重要条件。保荣严格执行高标准的生产工艺，每个产品都拥有超凡稳定的色温表现。给予用户不只是可能而且切实可行的手段——用多个灯头同时供给光源来展示一个物体或场景，且每个灯头色温输出一致。

　　这一梦寐以求的高性能，让数码摄影师省去了不计其数的后期制作。控制灵活的爱拍数码750PRO闪光灯独一无二的多电容电路设计使其能从750瓦级光圈系数档调至250瓦级光圈系数档。

　　爱拍数码750PRO的电容转换系统，使其全功率调节范围超过7级光圈系数亦或750瓦至7瓦。在功率为250瓦的条件下，保荣的三电极闪管设计能够达到更快的闪光速度，并提升至足以使动作停顿的1/3250秒。数码750PRO闪光灯的回电时间仅为0.6秒，可以满足拍摄时尚秀以及其他高速效果的要求。数码750PRO的另一个特点是可在全球范围内通用。先进的电压自适应系统确保750PRO闪光灯从90伏至240伏始终如一的高性能表现。其全功率下回电速度快到令人吃惊的0.8秒。

（五）QUADX电源箱系列

　　QUADX电源箱具有精准的输出功率和始终如一的色彩输出，QUADX电源箱系统的核心驱动力QUADX是一个拥有四路输出、功率强劲的电源箱。它功率调节准确，工作极其稳定，深受用户的信赖。可选配最大3000瓦、最小31瓦的灯头，QUADX电源箱的功率调节范围达到7.6f/档(f/Stops)。使用时只需要轻按界面的控制面板按钮，不仅可以精确控制输出功率，还可以让你实时掌握每个灯头准确的输出功率、闪光时间和其他一些重要信息。由于这些强大的功能，QUADX电源箱有多种光源控制选项可供选择。

　　极速闪光QUADX电源箱的电源管理系统实时监测并且调整电容的性能，保证了电源箱总功率输出的稳定和准确，以便获得5800K的色温，通过电容切换功能，不仅可在整个功率调节范围内获得更稳定的色彩，而且在全功率的条件下，一个灯头的闪光时间快至惊人的

1/1430 秒(两个灯头1/7100秒)。

现在，保荣的QUADX电源箱系列的闪光时间可达到惊人的1/7000秒，树立了数码摄影棚光源的行业新标准。先进的充电设备不仅具有极高的充电效率而且能够延长电容的使用寿命。自动充电模式工作时，先是采用慢充，然后根据监测到的电容温度调整充电速度，在最短的时间内完成充电。

(六) QUADX电源箱控制面板

QUADX电源箱的控制面板直观易用。功率分两条独立的通道A和B输出。A通道的最大功率2000瓦，B通道1000瓦。每个输出通道都能控制两个灯头且以1/10级光圈系数(f-stop)的增量来调节功率。当一个通道同时控制两个灯头时，QUADX电源箱会自动调节输出功率达到平衡状态。

(七) QUADX电源箱的高级功能

保荣通过精致巧妙的电路设计，使用户拥有众多QUADX电源箱的高级功能，譬如，延迟触发，闪光计数，焦耳/百分比显示，多次闪光模式，记忆功能等。

1．自动包围

QUADX电源箱的包围曝光闪光功能简单易用。用户不但可以在1/10级光圈系数到9/10级光圈系数之间设置三个曝光间断点，而且可以从等离子显示屏上实时监测曝光顺序和每次闪光的功率水平。

2．红外线遥控

红外线遥控系统是非常有用的功能，让摄影师能在10米开外的地方遥控QUADX电源箱的全部功能。

3．灯头出错提示

如果某个灯头没有按照预期闪光，QUADX电源箱就会发出一个提示信号，此时用户必须关掉那个坏的灯头，否则电源箱将不能继续工作。

4．特效模式

通过触发(trigger)延迟、触发忽略和多重触发(multi-trigger)的组合设置，可以用多达九个电源箱创造出不同时间间隔、不同顺序的闪光效果。

(八) QUADX 3000 电源箱

QUADX 3000电源箱具有以下特点。
(1) 四个灯头插座，两组独立的通道分别输出不同功率。
(2) 单灯头功率输出范围为31~3000瓦。
(3) 当功率在250~3000瓦的范围内时，色温偏差范围不超过±200K。
(4) 先进的充电设备效率很高，有效延长了电容器的寿命。
(5) 由于使用了三电极闪管，QUADX 3000电源箱灯头的闪光时间低于1/7000秒，自动曝

光，易于设置，从1/10级光圈系数到9/10级光圈系数范围内，最多可设置三个闪光间隔。此外，红外遥控器使得摄影师在10米远的地方仍能操控设备的全部功能。可变速冷却风扇根据电源箱内部温度的变化自动调节，确保电源箱实现最佳的性能。

表3-4所示为QUADX 3000电源箱的技术参数。

表3-4　QUADX 3000电源箱的技术参数

技术数据	参　　数
蓄电量	3000瓦
灯头插座	4个(位于两组独立的通路内)
功率范围	31～3000瓦，单灯头(6.6级光圈系数) 16～3000瓦，双灯头(7.6级光圈系数)
回电时间	0.4～2.0秒
闪光时间	1/7100～1/1430秒
功率调节增量	1/10级光圈系数
色温	5800K(±2%，200～3000瓦)
同步电压	6伏
稳定性	±0.1光圈系数/秒

(九) Explorerl 500便携式电源箱

保荣公司的Explorerl 500便携式电源箱，代表了便携式电源技术的最高水平。这个小巧的电源箱重量不足12千克，两个独立的数控通道为摄影师提供灵活的选择空间。

除了对功率水平的精准控制，Explorerl 500便携式电源箱同样可以让用户选择输出通道。功率可以在A、B两通道之间非对称分配，或者在一个通道汇集起来。可以使用户获得全功率，当然用户也可以在两个通道间对称分配输出功率。

它具有极精确的输出控制，通过其独特的旋钮，以1/10级光圈系数增量微调，摄影师们可以享受6级光圈系数功率调节范围(31～1500瓦)。

三、布朗

布朗(BRONCOLOR)是瑞士生产的顶级闪光灯品牌。

(一) 布朗威来系列

布朗威来系列具有以下特点。
(1) 自动调节闪光灯输出时间，以确保色温稳定。
(2) 即可作影室电源箱，又可在室外无电源情况下做电池使用。
(3) 3个闪光灯灯头连接插口。
(4) 闪光灯触发可通过无线电信号(另购配件)或红外线来操作。
(5) 发光的硅胶键盘及发光二极管显示屏，可防止尘埃及刮花表面。
(6) 额外的闪光灯顺序触发(flash series)功能。
(7) 可升级至RFS型号。
(8) 使用于数码摄影时，重复闪亮输出极为准确。

(9) 独立闪光灯灯头输出量调校。

(10) 广阔的闪光灯输出量调校范围。

(11) 自动闪光灯触发控制。

(12) 闪光灯同步感应器的敏感度可以调低。

(13) 自动敏合相应的主电源。

(二) 布朗电源箱

高输出影楼闪光灯系统都由独立的电源箱和一个带更多灯光的设备组成，跟轻便器材比较它们可提供更高的输出，可同时使用多组灯光设备，亦可配合特殊的灯光设备(散光灯、聚光灯等，以及广阔的配件系列)。摄影师只需以合理的预算便可选多样化的电源箱家族去处理任何灯光情况。

另外，布朗各式电源箱、灯光设备和配件大部分都能兼容。Tooas设备有对称和非对称供选择，相信可以满足刚入门的布朗系统用户的使用。

Grafit A和Grafit A plus电源箱的特点是选择性的功能分布，可以独立调校至6.7级光圈值，以1/10级光圈递增，除了可完全控制的色温和闪光持续时间外，还有无数可程序化的辅助功能，使摄影师不再需要花费大笔开支便能开创新的照明效果。

所有布朗电源箱的卤素造型灯都可以根据各类电源箱的不同情况与有效的闪光输出正确配合，无论是否使用长皮腔，工作光圈是哪一级，使用何种滤镜，造型灯都能切换至全功率输出，以达到对光照分布的最大观察效果，内置的散热风扇和保护自动调温器则可防止由于过热而导致的损坏。布朗电源箱的坚实外壳可保护电子电路免受日常不慎使用时的损坏。

现代的微处理器科技不但可以调控多种功能，而且能同时监察电容器和造型灯的操作电压，所有布朗电源箱都备有内置电池以及慢速充电模式选择，以备电力供应微弱时使用，非常精确的闪光电压控制使布朗闪光灯能为多次曝光的数码后背提供理想的光源。

1. Grafit A2 电源箱

Grafit A2 电源箱的功率为1600瓦，每一个灯头可独立调校输出功率。在物距两米时，感光度设定为ISO100，使用布朗P70反光罩可获得光圈f：64。

Grafit A2电源箱有3个灯头插座(两个主插座，一个备用插座)，主插座以6.7级光圈值和1/10或1/3级递增，备用插座4级光圈值也以1/10或1/3级递增，Servor遥远控制，可选闪光持续t0.5：1/450～1/10000秒，t0.1：1/150～1/6000秒，回电时间0.03～1.3秒，自动调校达到最佳色温，拥有比例造型灯，可配合其他布朗器材作出相同比例，内置红外线接收器，有菜单式功能显示。

2．Grafit A2 plus 电源箱

Grafit A2 plus电源箱的技术性能参数与Grafit A2相同，所有主要功能可以通过苹果与普通PC电脑来控制，当通过屏幕来操作时，内置的记忆功能可储存4个电源箱的设定。

3．Grafit A4 plus 电源箱

Grafit A4 plus电源箱的技术性能参数与Grafit A4相同，所有主要功能可以通过苹果或PC电脑来控制，当通过屏幕来操作时，内置的记忆功能可储存4个电源箱的设定。

4．Grafit A4 RFS 电源箱

Grafit A4 RFS电源箱的技术性能参数与Grafit A4相同，但内置RFS无线电遥控接收器，可通过RFS发射器、遥控器作闪光释放，及配合RFS发射接收器，用苹果与普通PC电脑来操控闪光灯，当通过屏幕来操作时，内置的记忆功能可储存4个灯光的设定。

5．Mobil 电池充电式电源箱

Mobil电池充电式电源箱的功率为1200瓦，支持对称功率分布。物距两米，感光度ISO100，使用布朗P70反光罩可获得光圈f∶45。拥有两个灯头插座，4极光圈以1/10极递增，闪光持续时间t0.5∶1/680～1/1100秒，t0.1∶1/230～1/360秒。闪光灯回电时间6秒，造型灯2×50或1×100瓦，内置自动关机系统，有红外线接收，在充满电后快速回电的情况下，可闪大约100次，在慢速回电情况下可闪大约140次，在使用影室升压器后可完全作为影楼电源箱使用。

6．Minicom M-40 闪光灯

Minicom M-40闪光灯的功率为300瓦，物距两米，感光度ISO100时，使用布朗P70反光罩可获得光f22。闪光持续时间t0.5∶1/2500秒，t0.1∶1/900秒，闪光灯回电时间0.3～0.9秒。控制范围5级光圈值，LED显示及数字控制面板，内置红外线接收器。

7．Minicom M-80 闪光灯

Minicom M-80闪光灯的功率为600瓦，物距两米，感光度ISO100，使用布朗P70反光罩可获得光圈f32。闪光持续时间t0.5∶1/1500秒，t0.1∶1/420秒，闪光灯回电时间0.4～1.4秒。控制范围5级光圈值，LED显示及数字控制面板，内置红外线接收器。

8．Minicom M-40 RFS 闪光灯

Minicom M-40 RFS闪光灯的技术性能与Minicom M-40相同，但内置RFS无线电遥控接收器，可通过RFS发射器、遥控器作闪光释放，配合RFS发射接收器，用苹果或PC电脑来操控闪光灯。

第六节　连续光源灯具

连续光源灯具是指以摄影强光灯及卤素灯为光源灯具和现代冷光源日光色温的连续光

源。图3-13所示为连续光源灯具。

色温比日常生活照明光源高，且相对较稳定。摄影强光灯采用磨砂玻璃壳制造，玻璃壳内壁有牢固的反射层，色温在3200～3400K之间。碘钨灯多作泛光照明，色温在3000～3400K之间。聚光卤钨灯光线虽明亮但不均匀，多作为聚光灯强光的光源使用。这两类光源在摄影时应使用灯光型胶片，使用日光型胶片时须加用转换色温滤光片。如果要求准确的色彩还原，还应根据色温的高低或变化，用光平衡滤光片校正。

摄影强光灯及卤素灯的另外的共同特点是：热效应高，照明时会发散大量的热能；平均寿命短，摄影强光灯仅数小时，各种卤素灯也不过十余小时至百余小时；光衰和色温变化大，摄影强光灯及卤素灯的亮度和色温都会降低。色温变化不易为眼睛敏锐地观察到，为严格的色彩还原带来一定的困难。正是由于以上诸点和这两类光源体积大而相对光量小的特点，它们不可能像电子闪光灯一样做到系列组合化，在使用中也多有不便。

最后一种现代冷光源日光色温的连续光源是近年比较流行的摄影用灯具。它改变了白炽灯低色温和照明时会发散大量热能的问题，成为闪光灯以外摄影不可缺少的工具。它发出的光线更接近日光的性质，比闪光灯发出的光线柔和，对需要模拟日光自然光线的摄影师来说是最佳选择。

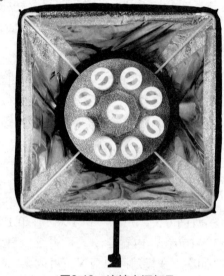

图3-13　连续光源灯具

对摄影师来讲，现代冷光源日光色温的连续光源更易操控，不必像闪光灯那样需要造型灯的辅助来布光、造型、调焦。它的效果是最直接的，配合它丰富的配件可以模拟出各种光效。摄影师不必像对闪光灯那样熟悉，掌握它的光线性质，可靠经验积累来判断拍摄一件商品要如何去下灯；摄影师得到的便利是所见即所得。

一、摄影强光灯

摄影强光灯照明系统单一，仅为各种泛光灯、聚光灯以及很少使用的排灯作光源。

二、泛光灯

泛光灯都装有反光罩。摄影强光灯泡装在反光罩正中。泛光灯所发出的光，实际上是强光灯向前发射的光与反光罩内侧反射光的混合光。

反光罩的角度、深度与反光面的质地决定了发光性质和照射范围。反光罩角度越大，深度越小，则照射面积越大。如果反光罩内壁粗糙或压有起伏不平的纹路，反射出的光就会有较好的漫射性。

窄角反光罩能将光限制在较小的区域内。为了得到强而集中的光，反光罩的反射面光洁度较高，并作镀铬抛光处理。也有些窄角反光罩的反光面有纹路，且粗糙，目的是求得漫反射，柔化反射光。

广角反光罩大都扁平，反光面凹凸不平，因此反射光发散且光性也较软。

无论以上什么样的反光罩，强光灯向前发射的光都占主导地位，反光罩所反射的光相对

而言要弱。因此，这类泛光灯的光仍属直射光，光性较硬，投影也浓重。

为了求得软光，在广角反光罩的摄影强光灯前，装置一块向后反射光的遮光挡板，这样所有光均不直接向外射出，都需要经过反光罩反射而全部形成漫射光。这种漫射光方向性不强，散而软，投影浅淡，光性接近伞灯。

泛光灯主要用作主光和辅助光。泛光灯作主光如嫌光性硬，可加用扩散片、描图纸使其柔化。泛光灯作辅助光用以加强被摄体暗部照明时，为不使补光过强，除加扩散片或拉远灯距外，还可以使用投射光的边缘部分进行补光。这部分光已处于投射光的明亮部分边缘，亮度已开始减弱，且光性又较柔和，用于对被摄体暗部补光和调整反差。如果怕其余的光干涉被摄体的布光，可用遮光挡板限光。

泛光灯安装在吊杆三脚架上，可从高处布光，常用来拍摄台面商品或作为人像摄影中的发光灯。当拍摄体积很大而又要求布光十分均匀时，可以把若干耐高温的灯座排列固定在某装置上，然后拧上摄影强光灯，这样就可做成排灯或灯墙。在使用中如果需要柔化光线，可再做一个大于上述面积的大框架，在上面铺上描图纸，甚至白色织物，放在排灯前作为漫射屏。

三、聚光灯

连续光源聚光灯在灯泡后装有镀铬球形反光罩，其焦距等于反射回来的灯丝影像与真正灯丝处于同一平面。灯前的聚光透镜将灯向前发射的光和反光罩反射回的光聚焦。调节光源与透镜的距离可以改变光束的聚散，将照射面扩大或缩小。如果将透镜置于它的焦点位置，则发射出的所有光都与光轴平行；当透镜与光源的距离超出焦点时照射面便会变小。反之，光束发散，照射面积增大。

当聚光灯的光束平行时，光线集中，亮度高，可以照射一段长距离，并且光衰小。这种光性质相当硬，方向性极强，投影也十分浓重，被摄体轮廓清晰；当聚光灯光束发散时，亮度会降低，投射距离相应缩短，其光性也比平行光束软，投影减淡。但这些都是相对而言的，如果需要真正的泛光、软光，尤其是大面积的均匀光线，聚光灯是无法替代泛光灯的。因此，聚光灯极少作主光使用，多作效果光处理。

聚光灯可在前面加用扩散片，以柔化硬光，也可加装各种滤光片投射色光。为了限光，遮光挡板是必不可少的。

目前聚光灯的光源多为聚光卤素灯，使用寿命和色温变化均长于传统的摄影灯泡。

四、摄影卤素灯

摄影卤素灯是从电影放映光源发展起来的一种摄影光源。其特点是体积小，光效高，色温稳定，寿命较强光灯长，但热效应也高。因此，灯壁多用坚韧、耐高温的石英玻璃制作。摄影卤素灯多为碘钨灯，灯体为管状，使用时装在长方形的反光罩内。

各种泛光灯前均可加装活动遮光挡板以限光,但在浅反光罩上加扩散片则要小心,距强光灯太近会有烤焦的危险。

作为摄影师应该充分了解光线的特征,掌握对各种光源发出光线进行控制的本领。利用光的透过、反射、吸收等特性来塑造被拍摄对象。为达到以上目的,摄影师要对各厂家不同光效的灯具及其适合拍摄的不同题材的质感、色彩有所了解,还要根据不同灯具的可靠性、操作性、性价比来考虑对灯光品牌的选择。

1. 人造光源与日光的区别是什么?在广告摄影中各有何优缺点?
2. 试比较轻巧型闪光灯和电源箱带灯头的闪光灯的异同。
3. 闪光灯用的各种不同改变光线性质的附件,如反光罩、反光伞、柔光箱等,各有何作用?
4. 谈谈连续光源的性质以及未来在数码摄影中的发展。

在摄影棚中利用单灯或多支闪光灯对形状简单的物体进行一些布光训练。例如:我们可以用白色立方体作为布光对象,试试用多少支闪光灯和用什么布光方式能够做到使一个立方体的每个面接收到的光线都一致。另一个训练是:在做到对一个白色立方体的均匀布光的同时通过细微调整闪光灯的照射角度,对闪光灯发出光线的软硬性质进行调控,尽可能地消除立方体周围的阴影。

第四章

广告摄影器材配置

学习要点及目标

- 了解摄影棚所需要的器材装备以及摄影棚建设中需要注意的问题。
- 了解高端广告摄影器材的性能和配置。

了解摄影棚使用的各种高端广告摄影器材的性能和配置,掌握其中重点器材的产品特征,并根据自身条件和拍摄需求,提出适合自己的器材配置优化方案。

摄影器材一般划分为专业和业余两大类。广告摄影属于摄影中的最复杂、最具有挑战性的摄影门类,所需器材也是最专业和最昂贵的。在广告摄影中,必须根据不同题材的拍摄要求来选择相应的摄影器材,以保证拍摄的画面质量与画面效果。

第一节 摄影棚的建设

对广告摄影来说,绝大多数的拍摄任务都在摄影棚内完成,如拍摄商品,拍摄模特等。摄影棚是摄影师创作的空间,也是商业广告摄影必备的场景。由于拍摄对象不同,摄影棚一般可分为大型、中型和小型三种。

一、摄影棚的基本器材

小型摄影棚能应付工作至少要配备三只以上的闪光灯头及其附件。泛光灯可根据被摄体的照明要求,装上不同角度的反光罩,加用反光伞或装上柔光罩。小面积聚光可在灯头上套装锥形聚光罩。在布光中,如果用一个柔光罩作主光较为理想,辅助光尽可能用各种镜面或非镜面反光器具来解决,它们不但使用方便,更易控制,尤其是可以减少不必要的多重投影。因此,在布光中一定要树立"以少胜多"的使用灯具的思想。

小型摄影棚的面积一般为15~30平方米,以拍摄比较小巧的桌面静物产品为主,如化妆品、饮料、珠宝首饰等。

中型摄影棚一般为60～100平方米，可用来拍摄时装和人物模特。

大型摄影棚的面积在100平方米以上，高度也在7米以上，用以拍摄轿车或大型设备、成套家具等。大型摄影棚一般都建有一面无接缝背景墙，以纯白色的居多，以便在上面打上各种色光，有的干脆喷上涂料，根据需要更换不同色彩。有的摄影棚还做成蛋形，其中5面墙体均处理成无接缝效果，拍摄人物、时装等非常方便。

大、中型摄影棚，拍摄范围相对广泛，质感多样，体积悬殊，对灯具的需求也较为复杂，不但要求灯具数量多，而且种类要相对齐全，雾灯、聚光灯往往成为不可缺少的灯具。

有的摄影棚还根据拍摄需要，搭置人工场景，如沙漠、海滩、雪地等，许多时候就像电影场景的搭置，需要实景与背景投影或大型画布的配合。

大型闪光灯具不论是单灯头，还是分体电源箱型都有不同的闪光输出功率可供选择。输出功率的大小可视经常拍摄的商品或主体、主题而定。

不要误以为拍摄小商品所需的灯具的输出功率就可以小一些，越是拍微小的物品越需要大功率闪光灯。虽然闪光灯距离商品较近，但在近摄中尤其在景深很小的情况下，使用大画幅技术相机，为了控制景深往往需要把光圈缩至f32～45以上来保障影像清晰。

在摄影棚中通常使用的柔光罩，大小应约等于或略大于所拍摄画面的范围。太大，反差较小；太小，反差较大，光线不易均匀。

二、摄影棚的基本要求

摄影棚的建设有以下基本要求。

(1) 摄影棚的高度至少应在3米以上，面积小的可考虑安装天花路轨，以节省地面空间。

(2) 摄影棚的位置最好避开铁路沿线，远离公路的主干线，楼层最好使用底层，以防止过往车辆对地面产生的震动。

(3) 摄影棚内的辅助小房间应有小型暗房、化妆间、库房、电脑室等，可在大房间里隔出一些小房间，这样工作起来比较方便。

(4) 摄影棚理想的温度、湿度要相对恒定。在我国北方地区应注意防止风沙灰尘,南方地区则要防止潮湿。要有足够负荷的电器设备,以保证安全使用全部照明灯具及其他设备。

图4-1所示为大型摄影棚内景。

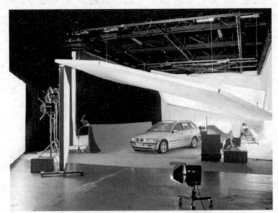

图4-1 大型摄影棚内景

三、摄影棚的光源

摄影光源包括自然光源和人工光源两大类,在广告摄影中室内人工光源是最重要的光源。影室闪光灯是摄影棚必备的灯具,要求输出稳定,指数可调,色温准确、恒定,如用于时装摄影,还应回电迅速。

目前国内常见的大型闪光灯具的主要品牌有:布朗(BRONCOLOR), 爱玲珑(ELINCHROM), 美兹(MULTIBLITZ), 汉森(HENSEL), 保佳(BALCAR), 高明(COMET)。国产大型闪光灯品牌主要有金鹰、金贝、光宝等品牌。

(一) 摄影棚用电子闪光灯

闪光灯在专业广告摄影中占主导地位。闪光灯充电后红色指示灯亮起,触发后进行高压放电,引燃闪光管。一次闪光后指示灯熄灭,回电系统再充电,指示灯再次亮起,便可以进行下一次的闪光拍摄。不同牌号、不同功率闪光灯的回电时间不等,一般在几秒至零点几秒之间,功率大则回电稍快。相同功率的闪光灯,回电快的质量更好。同一牌号、相同功率的灯,在输出亮度大时回电会慢一些。

一般情况下,拍时装需使用回电较快的闪光灯,拍静物广告可以使用回电稍慢的闪光灯,但同一组灯的回电时间应相对一致,否则回电快的闪光灯难以显示所具有的优势。

大型闪光灯是广告摄影棚最重要的照明光源。电源线插头可直接插入电源插座,灯头内装有红外闪光同步接收器,可以使辅助灯与主灯感应,同步闪光。闪光管与造型灯可以进行多梯级或无级调节同步等比变化,闪光管功率范围可以从200~8000瓦。闪光灯具有如下优点。

(1) 作为彩色摄影的光源，色温非常稳定。

(2) 因为发光强度大，可以做凝固运动瞬间的描写，不会产生高温，节省能源。这是其他光源难以实现的。

(3) 用柔光灯箱、反光伞、反光屏等可作散射光的柔和照明。

近年来，因各种附件的逐步齐全，可以聚光、散光、反射。重要的是能获得大光量的表现效果，多组灯的同步闪光可获得大面积的照明，功率也逐渐加大。

大型闪光灯的特点之一是可以利用一些基本的部件、附件组合成不同光效的灯具。除特殊灯具外，专业附件包括多款的反光罩、柔光罩、反光伞、锥形聚光筒、蜂巢导光罩、扩散滤光片、透光棚、活动遮光板等。各种配件可以互换，以适应不同拍摄对象的光质要求，如柔光、硬光、散光、聚光等。能够熟练地掌握这些灯具和附件，是广告摄影师必须具备的技术条件之一。

（二）影棚电子闪光灯的分类

任何系列大型电子闪光灯均为组合型。它可以根据不同的需要，用一些基本部件、配件组合成各种不同性能、功能的闪光灯。作为光源，从结构上来讲，影室闪光灯一般分为带电源箱的分灯头和独立的单灯头。带电源箱的灯头输出功率比较大，一个电源箱可带2~3只灯头，并可在电源箱上进行调控，操作也比较方便，但价格较单灯头稍贵。

不同品牌的大型闪光灯，基本性能都大同小异。每种品牌又会细分为不同系列。从灯体电容和操作部分配置来分，一类为分体电源箱型，一类为单头灯，它们常常交叉使用。同一系列中各种附件、配件均可互换使用。另外还可从输出功率来分，一类为摄影棚型，一类为便携型。前者闪光功率大，体积重量也相应大而重，多适用于摄影棚内使用；后者从设计观念上就定位在小型化，便于携带和外拍，但因功率小，不适用于拍摄细小商品和大场面，另外，限于携带性，可组合的灯型也相应少些。

大型闪光灯的主要技术指标，如输出功率、色温，都十分稳定，光性、亮度、照射角度都可使用附件或控制器具进行改变，并且操作性和保险装置也都十分便利和安全。再者，新型号都是在原有型号的基础上不断改进而成的，主要的改进方向是功率趋向大，体积趋向轻小，操作和显示也日渐趋向数字化和电脑控制，闪光引发的安全装置更加完善。另外，附件、配件都达到系列化和兼容性。因此，对摄影师来说，它们不但是理想的摄影光源，而且可以适用于任何主题和条件下的拍摄。

单灯头的闪光管与造型灯的输出功率，可以进行多梯级的或无级调节的同步等比变化，闪光管功率一般低在200焦耳左右，高可达8000焦耳。由于单头灯每只都是独立的，故而使用方便，如果一只单头灯坏了，不会影响其他灯具的使用。

闪光触发大都具有两种选择：一是把闪光同步线分别连接于电源箱和相机，当按下快门时，所有插接在电源箱上的闪光灯都会同步闪光；二是电源箱装有红外光接收器，当相机上的红外光发射器发出闪光的脉冲信号时，所有灯头都会同步触发闪光。

分体电源箱耐用，安全，多灯头可配接各种类型的闪光附件。柔光罩的灯头大多使用电源箱，雾灯为专用灯头，无内置电容，只能使用电源箱。这两种闪光灯布光时，一般灯位都较高，若要在灯头上调整和控制则十分不便。

小技巧

专业的广告摄影棚，单头灯和电源箱型闪光灯往往都需要装备。单头灯虽可以独立使用，但每只灯由于灯体内装置多，购买时投资也相对大。电源箱型闪光灯，除电源箱外，灯头结构简单，因此相应投资少。以上两类灯如同属一系列，则所有附件都可通用。

电源箱一般的输出功率范围从1000焦耳左右至6000焦耳以上，特大型的可达20000焦耳，且可多个电源箱并联使用。

如果电源箱先出故障，所有插接灯头都不能使用。但只要仔细爱护、操作，这样的事故很少会出现。单灯头的输出功率比较小，价格相对地也比较经济。

小提示

电源箱的多灯灯头轻，可相应减轻支架和吊杆的负载。

（三）柔光箱

柔光箱是一种正方形或长条形箱型光源，发光性质介于柔光罩和雾灯之间。可提供充足而均匀的光。其优点是可以直立或横排，任意拼接，也可以悬挂在专用的大型脚架上，使发光面倾斜照明。柔光箱适用于广告静物、时装、人像及翻拍等。

柔光箱及影室闪光灯配有各种附件。配备的大小不一的柔光箱，常见规格有60厘米×60厘米、100厘米×100厘米、145厘米×145厘米等正方形，120厘米×80厘米、175厘米×72厘米等长方形，以及直径1.3米、1.9米大小不等的八角形柔光箱。柔光箱分为直射式和反射式两种。每一只灯头还配有一个反光罩，以形成强烈的直射光效果，布朗灯还设计有直径1.7米、3.3米型号的大型反光罩。

选择不同的柔光箱，可以加强或减弱被摄体的明暗效果。可以在柔光箱前再加上特制的光线扩散片，以求得更为柔和的光。

小贴士

柔光箱所提供的光均属软光。闪光管闪光后，一部分直接向前发射，其余部分的光经后反光罩反射后，再经柔光罩扩散，所以锐度较伞灯强，投影浓度和反差也稍高，彩色锐度浓烈、鲜艳、光影区分清晰、明确。

图4-2所示为大型柔光箱照明效果。

单灯头可将柔光箱安装在脚架上使用。电源箱型分体灯头则可装在吊杆脚架上，它便于从被摄体上方、侧上方照明，并可在吊杆尾部通过两个摇把控制柔光罩的仰俯和摇摆的方

向。它的亮度在电源箱上控制。

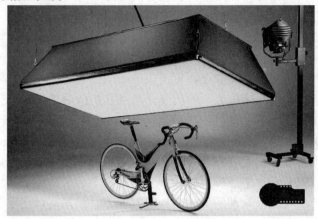

图4-2　大型柔光箱照明效果

(四) 光导纤维闪光灯

使用光导纤维闪光灯可获得极小面积的照明，可以拍摄诸如钻戒、首饰和手表一类的极小物品。爱玲珑的纤维灯用于拍摄珠宝等微小物体，能得到理想的造型效果，还可以将闪光束射入液体中，增加神秘感。光导纤维闪光灯的优点除了照射范围小之外，光源色温稳定，导管可以任意弯曲，光源强度并无衰变，可单独用来拍摄小体积商品，也可与光导纤维系统配合使用，用作轮廓光。

(五) 笔灯

笔灯体积很小，但能投射十分清晰的投影，所以在不能使用泛光灯的情况下，可用笔灯代替。它在小型摄影棚内可产生明媚的阳光效果。作为逆光使用时，它可使人像有美丽的轮廓光。

(六) 反光伞

反光伞的造型多为圆形，也有少数为方形或长方形。反光伞从规格上讲，小到直径700毫米左右，大到1500毫米以上。反光伞伞面多为化学纤维布制成。反光伞直径大小的选用，基本上要与闪光灯的输出功率和照射范围的大小相配套。图4-3所示为爱玲珑闪光灯使用各种附件的拍摄效果。

图4-3　爱玲珑闪光灯使用各种附件的拍摄效果

(七) 雾灯

在广告摄影棚使用闪光灯有两个难点：一是特大面积的均匀照明，二是极小面积的光照。雾灯是闪光灯系列中的特殊灯具，可为职业摄影师提供大面积的自然、柔和而均匀的照明光。它特别适合拍摄商品和高光洁度的被摄体，尤其适合近距离商品摄影。

使用雾灯可实现大面积柔和而均匀的照明。雾灯的反光罩由玻璃纤维树脂或轻金属合金制造，反光罩前面装有树脂玻璃扩散屏，经扩散后可发出高强度的较柔光罩和灯箱更软的无

投影光，更适合拍摄高反光的物体，是商品摄影的理想用光。雾灯多为正方形或长方形，拍摄汽车的大型雾灯可长达数米，需要完全覆盖车身。

雾灯灯头一般都不与泛光灯头通用。雾灯闪光管前装有反光玻璃，为专用闪光管系列。雾灯反光罩由玻璃纤维树脂或轻金属合金制造，质轻且强度高。反光罩内表层大部分为涂白加膜层，它的厚度经过精密计算和加工，可提供准确的色彩还原。反光罩前面装有树脂玻璃扩散屏，输出光全部为经反光罩反射后的闪光，再经它扩散后提供的高强度的均匀照明。新型长形雾灯还可控制灯的渐变式照明，即雾灯一侧亮，另一侧渐暗，或中部亮而两侧渐暗等，这一功能的实现为控光提供了更为便利的条件。

大型雾灯体内都有多个闪光管和造型灯照明，功率可达数千至几万焦耳以上。小型雾灯可装置在配套的雾灯脚架上，架底有滑轮和放置电源的平台，以及平衡配重装置。大型雾灯则多装于摄影棚顶部的导轨或特制的机动悬挂吊架上，它们都可以使用遥控器操纵电动机进行位移或控制雾灯的位置、方向和角度。

雾灯在使用上多作为主光。它的发光性质较柔光罩更软，被摄体的明暗反差较弱。柔光型甚至可作无投影布光。其色彩还原和照明锐度俱佳，是商品摄影的理想主光光源，尤其对高光洁度被摄体有良好的质感表现。

（八）持续光源

随着数码摄影的发展，高亮度的持续光源照明灯也不断推出，有高色温的数码灯、低色温的石英灯等，有柔光型，也有聚光型，有的还与闪光灯一样配有柔光箱、束光筒、挡光板和蜂巢片等。这些灯光输出恒定，造型效果直观，利用数码相机的白平衡功能进行调整，色彩还原效果十分理想，可供多人同时拍摄。

柔光箱通常作为商品摄影和时装摄影的主光，其功率输出在2m距离光圈应小于f22。如果经常拍摄小件商品，则光圈应小于f32～f45。

四、典型大型电子闪光灯

典型的大型电子闪光灯主要包括如下几种。

大型电子闪光灯的附件、配件都达到系列化和兼容性。对摄影师来说，大型电子闪光灯不但是理想的摄影光源，而且适用于任何主题和条件下的的拍摄。

（一）瑞士爱玲珑

爱玲珑(ELINCHROM)大型闪光灯有大、中功率电源箱和单头灯。造型灯与闪光灯功率可以同步成正比调整，也可以分别调整。如为调校清晰可使造型灯全功率工作，为防炫目可将造型灯关闭。充电速度有快、中、慢三档。快速充电可提高闪光频率，慢速充电可供电源负载较小的摄影棚安全工作。所有灯头内均有冷却装置和仰俯调节机构。图4-4所示为爱玲珑闪光灯的拍摄示例。

1．爱玲珑Micro 750

爱玲珑Micro 750是技术较为先进、功能较为齐全的合并式闪光灯。其5级光圈的功率调节范围可精确到1/10级光圈的调控及其他功能的调控可由手触式或有8个频道的IR遥控单元控制。其技术参数如下。

- 功率：750瓦。
- 指数：90.1。
- 回电时间：0.4～1.0秒。
- 闪光时间t0.5(全功率)：1/2350秒。
- 功率调节幅度：5级。
- 造型灯功率：300瓦。

2．爱玲珑RX电源箱

爱玲珑电源箱的功率为2400瓦，通过电脑可以同时控制四个影室，每个影室16组闪光灯，精确至1/10级光圈，1/20级稳定的闪光灯系统，具备爱玲珑传统电源箱的优秀性能，与所有爱玲珑系统完全兼容。其技术参数如下。

- 指数：180。
- 回电时间：0.4～1.9秒，有自动放电功能。
- 双A灯头闪光速度：1/1700秒。
- 双S灯头闪光速度：1/600秒。
- 快速充电时间：0.4～1.9秒。
- 慢速回电时间：0.55～3.6秒。
- 功率范围：75～2400瓦。
- 灯头插座：两个。
- 有自动放电功能。

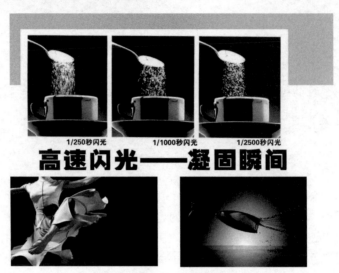

图4-4 爱玲珑闪光灯的拍摄示例

3．不平衡输出电源箱

爱玲珑MDL 3000 AS配有完全不平衡输出电源箱，全新设计的数码3000 AS(3000瓦/秒)电源箱完全拥有标准3000 AS电源箱的功能，而且增强的稳定性更适合多次曝光的需要。可保证在高强度的工作环境下功率输出以及色温的一致。可配合遥控器控制所有功能，每一遥控器可控制多达8个电源箱，具有24个灯头及精确到1/10光圈的精度。

(二) 布朗

布朗(BRONCOLOR)大型闪光灯系统的特点是立足现代化的功能设计，附件、配件系列化、产品完善、全面、精确，对各种题材的广告摄影适应强，操作方便、简捷。布朗闪光灯为瑞士生产，产品主要有微型处理器、单头灯和电源箱三大系列。

电脑程序微型处理器对电源箱和闪光灯进行全面控制和监测。可选控制40种不同亮度值的照明强度，在4级光圈范围内，以1/10级光圈变化。作多重曝光只需输入要求闪光的次数，微电脑便会在每次充电完成时，自动释放闪光。作闪光延迟程序时，在释放快门后可设定延迟时间在0.1～9.9秒之间的范围引发闪光。特有的声频信号L可关闭，可开放，能指示闪光灯处于预备状态或操作错误。

遥控伺服系统使控制操作只需按动遥控器就可以选择模式，并在按钮旁显示相应的程序或数字，而且可以操作每一个灯头开、关、变光，甚至改变大面积灯头如柔光罩和雾灯的位置与倾斜度，而这些均可从相机位置来实现控制。该遥控系统有两个独立频道，可在同一摄影棚内同时进行两组布光而互不干扰。

1．Grafit A4 电源箱

Grafit A4 电源箱有以下特点。

Grafit A4 电源箱功率为3200焦耳。每一个灯头可独立调校输出功率。两米距离，ISO100计。使用P70反光罩可获得光圈f：90 2/10。有3个灯头插座(两个主插座，一个备用插座)，主

插座6.7级光圈值以1/10或1/3级递增备用，插座4级光圈值也以1/10或1/3级递增，Servor遥远控制，可选择闪光持续t0.5：1/240～1/10000秒，t0.1：1/80～1/6000秒，回电时间0.04～2.6秒(230伏电压)，0.04～3.2秒(120伏电压)。

自动调校可以达到最佳色温，也可使用FCC色温表改变色温，比例造型灯可配合其他布朗器材作出相同比例，内置红外线接收器，有光电池及附加功能。有菜单式功能显示。

2．轻便设备

Minicom和MinipulsD适合一些开始创业，投资资金不是太充足的摄影师，作为一种比较经济的起步器材Minicom绝对与所有现在或将来发展的布朗器材兼容。Minicom和MinipulsD提供多种型号，适用于220～240伏或110～120伏电压，所有型号都提供强力卤素造型灯，可选择全光或比例造型灯操作。Minicom和Minipuls的输出范围是300～1500焦耳，可调范围是3或4级光圈值。

MinipulsD160是第一台数码便携式设备，Plus型号更可以通过苹果或PC电脑来控制，三面LED显示，有记忆功能，可调范围是5级光圈值。所有型号都备有可中断式光电池，内置红外线接收器，可配合红外线发射器，FM2和FCC测光表作无线触发，PULSO插刀式系统容许反光罩作360°旋转和快速更换附件，Minicom和MinipulsD的附件与布朗电源箱系列的附件通用，并备有不同套装以供选择。

布朗大型电源箱与大型单头灯系列的附件可互换、组合使用，十分方便、快捷，而且十分完整、丰富。布朗雾灯不仅可以提供柔和而渐变的照明以及丰富而鲜锐的色彩饱和，它还拥有完整、庞大的配件系统，如蜂巢和遮光挡板等。布朗闪光灯具还有天花板轨道系统。

布朗雾灯性能十分完美，可达到高亮度、极均匀和大面积的照明，提供一个清澈的漫射光源。作为顶光它为职业摄影师提供大面积自然、柔和而均匀的照明光。它是所有在摄影棚内拍摄的必备工具，它可以提供一个平均的柔和的巨大光场。

超大型柔光箱由玻璃纤维树脂或轻金属合金制造，质轻且强度高。内表层大部分为涂白加膜层，它的厚度经过精密计算和加工，可提供准确的色彩还原。超大型柔光箱前面装有树脂玻璃扩散屏，输出光全部为经超大型柔光箱反射后的闪光，再经它扩散后提供的高强度的均匀照明。

五、照明辅助工具

在广告摄影中，除了使用各种照明灯具之外，还需要一些辅助设备。

（一）灯架

灯架主要有两大类：一种是常见的落地式灯架，移动灵便，但占地面积较大，拍摄时很容易进入画面；另一种是悬吊式灯架，与天花路轨配合，不占地面空间，但布光受到一定的局限。新型的落地式灯架中有气垫，下降时拧松固定螺丝后灯杆缓慢下落，不会因灯头的重量使灯杆突然松脱下跌，震坏灯头。除了直立式的落地灯架外，还有一种悬臂架，打底光的地灯架等。

(二)反光及减光工具

1. 反光工具

反光板可用于架设顶光,支撑脚还装上滑轮,以便于移动。另外,还有用于支撑背景的背灯架。

反光的主要工具是反光板,即用白纸、白布或铝箔制成的反光用具,它主要是使光经反射而改变其性质或方向。

反光板的大小、形状、质地、色彩以及光源的强度、反射角度不同,可以对反射光的光质、光强进行有效的控制,并可使布光范围自由地变化。广告摄影中常常使用许多大小不同的反光板,而不使用数量过多的辅助光源,这样可减少投影和不良光斑的出现。

自制反光板可采用不同质地的材料,以达到不同的反光效果,这些材料有白纸、白布、白色聚苯板、铝箔、镜子等。

白纸和白布可得到十分均匀柔和的漫射光,强度较弱,常作为大面积的主光或提高暗部的辅助光。

白色聚苯板有表面光洁的聚苯展板和表面凹凸不平的泡沫板,此板面积大,重量轻,反射光均匀、柔和,反光强度大,光面和粗面略有区别,是非常实用的反光板,可作为大面积的主光和为暗部作补光。

铝箔有粗面和亮面两种选择,粗面铝箔可获得稍有柔和感的直射光,亮面反射则可获得接近直射光的效果,反射强度较大,主要用作对暗部进行补光或局部补光处理。

镜子反射的光质接近原光的性质,反射能力很强,在近距离接近原光源的强度。

2. 减光工具

减光的主要工具为遮光挡板,挡板可大可小,以不透光和方便放置为宜。可自制,如果一面装裱黑色,一面装裱白色,则既可挡光又可反光,使用更方便。

半透明的有机板、聚酯磨砂板、尼龙布以及最常用的描图纸(或称硫酸纸)等,都可以起到将硬光光质变成软光光质,减弱光强度的作用。将这些半透明的物体制成固定的扩散板,或用描图纸根据拍摄对象的不同情况临时制成扩散板,如果一层不够还可多加几层,以达到柔化效果。注意在布光遮挡时不要露出痕迹,多数情况下遮挡物的位置要适当距被摄体远一些,避免在变暗的光照中出现生硬的明暗分界。

(三)背景

除了摄影棚建有无接缝背景墙外,一般商业摄影棚都备有无接缝单色背景纸,宽度在2.7

米左右，有黑、白、灰、红、蓝、黄、绿、赭色等，用背景架悬挂在墙上。背景架有手动和电动两种，悬挂轴有4轴、6轴、8轴不等。

渐变背景纸是产品摄影常用的背景，红、绿、黄、蓝各色都有，并有渐变白和渐变黑两大类，要求平整、无褶皱、不反光。尺寸一般为1.8米×1.2米。另外，为了应付各种不同物品的不同拍摄要求，还可以备一些金丝绒布，幅面可以宽一些，颜色有黑色、红色、绿色等多种。其他不同质地、不同色彩的布料，如白色、黄色、蓝色的缎子和半透明的薄纱等都可以作为背景使用。

（四）静物台

静物台有平板式和无接缝台式两种，有的平板式静物台最上一层是玻璃，中间有一块反光镜，可以调整反射角度，以便于从侧面打光，经镜面折射后成为底部透射光。

无缝式静物台的台面是一块乳白色的有机玻璃，台的一侧可以向上竖起，构成无接缝背景效果，有大型和微型等不同体积，可根据被摄物的大小选择使用。

（五）其他辅助器材

除了上述器材以外，摄影棚内还配有用于架设大画幅相机的摄影立架、大小不一的三脚架、可以测闪光曝光的测光表、大幅打印机、电脑、玻璃板、风桶、大型取暖设备，以及一些小工具、小道具。图4-5所示为爱玲珑闪光灯反光罩照明示例。

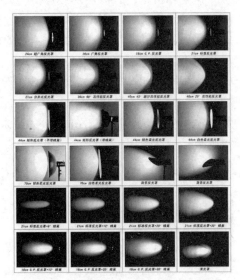

图4-5　爱玲珑闪光灯反光罩照明示例

（六）摄影棚的划分

在建设影棚时可以考虑主拍摄区中间用遮光布分割成两个可以同时操作且互不干扰的拍摄区。假如柔光箱是永久性的，不用时可以把它吊在摄影室的天花板上。另外，可以将整个摄影室的墙壁涂成不反光的白色，这对高调照明十分有利。

小技巧

在不需要高调摄影时，用无缝有色纸板做成临时墙壁，白色天花板用来反射柔和的顶光，这样可以节省部分开支。

（七）相机

在数码单反机中，2110万像素的佳能EOS lDs Mark III拍摄的RAW格式图片，经专业软件处理后得到高分辨率的画幅可轻松地制作海报和招贴。

中画幅相机的120胶片面积明显大于35毫米胶片的哈苏系列、禄来系列、玛米亚RZ 67、宾得67II等中画幅相机。彩色反转片细微的颗粒、丰富的层次和高清晰度的解像力，使得中画幅相机在今后相当长的时间里依旧是广告摄影师手中的得力武器。

中画幅相机可接驳高像素的数码后背，有1700万、2200万至3900万像素等不同规格，品牌有飞思、易迈康、仙娜、利图、柯达等，配置6×4.5、6×6、6×7机型的都有。一般数码后背的幅面尺寸为36毫米×36毫米，也有36毫米×48毫米的。新的数码后背还将不断推出，为专业商业摄影师从传统胶片到数码摄影的过渡提供了良好的装备。

专用独立的中画幅数码相机有哈苏645H1D、H2D和玛米亚ZD，其中哈苏可配三种不同规格的数码后背，玛米亚为2200万像素，这些相机均有利于时装摄影。

全景相机是用120或220胶片拍摄成6厘米×12厘米、6厘米×17厘米或6厘米×24厘米长条画幅的特殊相机，以表现大场面。特宽视角的专用全景相机有林哈夫612、617和富士GX 617等型号。摇头转机中，德国的诺宝(NOBLEX)在旋转的同时能保持地平线水平，使景物不变形，利于展现宽阔的景物，如：建筑、园林等。

大画幅相机也称为技术相机或大型座机，是广告摄影的最佳器材。它使用页片，有4英寸×5英寸、5英寸×7英寸、8英寸×10英寸等不同的画幅规格，也可加装120或220卷片后背，产生6厘米×7厘米、6厘米×9厘米、6厘米×12厘米底片，或使用数码后背转接板，直接用数码后背拍摄。

大画幅相机有单轨与双轨之分，单轨相机前后板调整间距和倾斜幅度比较大，加延长轨道后还可以进行微距拍摄，是适合拍摄静物产品的专业相机。双轨相机体积比单轨要小，一般都是折叠式的，有的还带有手柄，携带相对方便，调整的范围和幅度比较小，适宜于风光和建筑摄影。

双轨大型相机有德国的林哈夫(LINHOF)特艺45和2000型，日本的骑士(HORSEMAN)45、星座(TOYO)45和国产的申豪(上海)GJ45。

单轨大型相机有瑞士仙娜(Sinar)系列，德国林哈夫(LINHOF)GTL系列和特艺卡丹系列，瑞士的阿卡(ARCA SWISS)，日本的骑士L系列，以及荷兰的金宝(CAMBO)等。

第二节　高端广告摄影使用的器材

提高商业摄影师的技术素质和思考能力，解决拍摄中遇到的问题，提高商业摄影师的行业竞争能力，使创意更具操作性，改善影像质量，令作品更具价值和竞争力，是每一个有理想、有抱负的广告摄影师的奋斗方向。

广告摄影对图像质量的要求相对较高，并且绝大部分图像需要进行制作与印刷，所以对相机的要求也相对要高。35毫米相机用于广告摄影会受到极大限制，主要原因是画幅太小，影响图像品质。是否掌握纯熟和规范的中、大画幅相机拍摄技术是评价一个商业摄影师技术水平的重要指标。

一、广告摄影中画幅主流相机

中画幅单反相机系统经历了超过半个世纪的岁月考验，赢得了专业人士的广泛赞誉，其高超的影像品质、多功能的灵活性、坚固可靠耐用和庞大齐备的配件系统，一直是专业摄影师的首选器材。

（一）瑞典哈苏相机（HASSELBLAD）

哈苏500单反系列相机发展至今已近半个世纪，特别是哈苏503CW和哈苏501CM，均可使用哈苏CF/CFi/CFE及CB系列的机械控制镜间快门镜头，提供所有快门速度同步闪光高达1/500秒，是专业摄影师和超级摄影爱好者的首选。

1. 哈苏500系列机身

图4-6所示为哈苏503CW单反相机。

哈苏503CW中画幅单反相机源于著名的哈苏500C/M相机。哈苏公司先后设计了三款作为改进型号的哈苏503相机。在1988年生产了首次在哈苏中画幅单反机械相机上加装TTL自动控制闪光系统和美能达公司生产的高亮度取景屏的哈苏503CX相机。1994年生产了哈苏503CXi相机，同时改进了快门按钮设计，并在相机底部增加塑料托板。

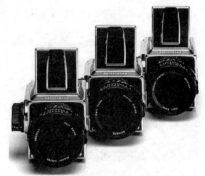

图4-6　哈苏503CW单反相机

哈苏503CW相机可以使用型号同为CW的电动卷片器，这是一种手柄式的卷片附件，把503CW相机的卷片摇柄卸下，将CW电动卷片器装上，就可以方便地手持相机进行拍摄。如果能同时配用有测光系统的PME90平视取景器，则可谓如虎添翼。哈苏503CW相机采用机械控制镜间快门B门1秒至1/500秒，全程闪光灯同步，可装配片幅限定框，兼容所有CF/CFi/CFE/及CB镜头系列、后背、取景器和大部分早期配件。

哈苏503CW相机是503CXi的改进型号，它重新设计了反光板，在每次给机器上弦时，反光板在回落的过程中会向下滑动大约3毫米的距离，这样除500毫米镜头以外，配用所有哈苏镜头、接圈和皮腔时，取景器均不会产生遮挡现象。

哈苏503CW相机是一部高档中画幅机械相机，设计精巧、坚固耐用是它的设计初衷。其体积和重量在同规格的相机中都是比较小的，加上德国卡尔蔡司公司为之生产的高品质镜头，哈苏503CW相机赢得了众多职业摄影师和摄影爱好者的信任和爱戴。

503CW相机作为一部专业相机，灵活先进的全机械模块式设计，镜间快门B门1秒至1/500秒，是所有专业摄影师的可靠工具。与同类型相机相比，503CW相机价格相对偏高，镜头调焦环调焦行程较长，多次曝光需要卸下胶片后背，胶片后背的插片没有锁定装置，这些不能不说是个遗憾。

2. 哈苏500系列镜头

德国卡尔蔡司公司为哈苏重新设计并改进了快门系统，使镜头更易于操作，并增加了F档，使该系列镜头可以与采用焦平面快门的哈苏机身匹配使用。CF系列镜头最高闪光同步速度为1/500秒，快门速度为1～1/500秒，有B门。快门环和光圈环改为非联动式，但也可通过联动锁使二者联动。该系列镜头在焦平面快门的200F系列机身(202FA型除外)也可以使用。

哈苏公司后期推出的CB系列镜头是CF系列的低成本产品，技术指标基本一致。

CFE系列镜头是一款具有200系列相机所使用的FE镜头的电子数据触点的CF系列镜头。这一特点使其在200F系列机身上使用时可以进行光圈全开自动测光。

CFE系列镜头在外观上与CF系列镜头有两点不同：一是在镜筒上标有双蓝线，这也是FE系列镜头上的通用标志；二是在镜筒前部的两侧各有一个调焦限制钮。该系列镜头上的景深预测拨杆和快门速度环与CB系列镜头相同，但F档和F档锁定钮都是橙色，不是原来的绿色。

3. 哈苏200系列机身

哈苏200系列的顶级机哈苏205FCC相机，快门速度为34分钟～1/2000秒，在自动曝光模式下，最长曝光时间为90秒。新的自拍装置与反光镜预升功能合二为一，并且在使用C、CF、CFi镜头时指示测光数据，自动测光表能控制快门速度的范围是1/2000～90秒，半按快门即能储存当前的曝光值。

哈苏205FCC的分区测光功能是通过1%点测光，测得任何部位的读数并将其锁定，即表现为18%中灰，再通过按钮，将其转移到画面的任意部位，便可得出该部位在分区中的位置，利用差别模式作出光圈优先自动曝光。

该机具有四种不同功能的曝光模式，更可调控闪光灯曝光，电子调控焦平快门速度为34分钟～1/2000秒，是为具备电子讯号接点的FE和CFE镜头设计的，但同时也适用哈苏500系列的所有镜头，可安装F型马达卷片器，兼容哈苏现时和早期生产的配件。205FCC相机是哈苏最先进的中画幅单反相机，它扩展了哈苏205TCC相机的功能，造型更具有现代感，是一部精密的摄影工具。

以哈苏203FE、205FCC和202FA相机为代表的200高档中画幅单反系列相机相继面世。这些相机具有精确测光和光圈优先自动曝光等功能，其电子控制焦平快门提供最高1/2000秒的快门速度，使用大光圈FE镜头及设有数据接点的胶片后背，同时可以兼容其他镜间快门镜头和普通后背，已经成为哈苏庞大中画幅相机王国里的中坚力量，其大口径镜头更是傲视群雄，是哈苏相机系列的巅峰之作。

4．哈苏200F系列镜头

哈苏200F系列机身可以使用F和FE系列大光圈快门镜头，也可以使用C、CT*、CF、CB和CFE系列的具有叶片式镜间快门的镜头，但哈苏202FA除外。

当哈苏200F系列相机机身使用镜间快门镜头时，将镜头快门置于B档或者F档，然后在机身快门上选择速度；如需使用镜头的镜间快门时，可将机身上的快门置于C档，然后使用镜头上的快门选择速度。哈苏公司为了摄影师便于记忆，将镜头快门置于F档即当成F系列镜头使用；而将机身快门置于C档，随即就转变成哈苏500C系列机身。

在哈苏200F系列机身配用FE系列镜头，光圈全开进行测光时，镜头可以向机身传递镜头的光圈数据。如果在哈苏200F系列机身上使用非FE系列镜头进行TTL测光，必须将镜头光圈收缩进行测光，否则会因光圈处于全开状态而造成曝光失误。

5．哈苏H系列

为了迎接数字时代的来临，哈苏公司制造了H系列中画幅数码单反相机。哈苏H3D II-50相机具有5000万高像素，使用哈苏数字后背，并采用CF卡存储记录影像，使用更加方便，聚焦速度也有所提高，集成化程度更好。

哈苏H3D II-50相机具有数码色散校正功能，用数码方式对图像中色彩的变形和扭曲进行消色散校正。这两个功能使得哈苏相机全系列的HC镜头的锐度和分辨率提高到一个全新的水平，并且由于每个像素点的清晰度都非常高，使得整个图像的质量达到了一个新的高度。

在极端环境下，如高温或极低温环境，或者是极长时间或极短时间的曝光，也可以改用胶片拍摄。这些操作和存储的便利，更加体现了哈苏数字的专业性，无论是在什么样的环境下拍摄，都能出色地完成任务。哈苏H3D II-50成为当今世界上最为先进的拥有最高像素的数字相机。

推荐几款主流镜头。

(1) 哈苏CF镜头系列：

①卡尔蔡司CARL ZEISS DISTAGON CF 4/40毫米，视角88度，浮动镜片设计，变形较小，堪称顶极！

②卡尔蔡司CARL ZEISS PLANAR CF 3.5/100毫米，镜头素质极高，几乎没有变形，适合建筑和翻拍。

③卡尔蔡司CARL ZEISS MAKRO PLANAR CF 5.6/135毫米，微距镜头，放大倍率达1：1。

④卡尔蔡司CARL ZEISS SONNAR CF 4/180毫米，是表现优异、成像犀利的中焦镜头。

(2) FE镜头系列：

①卡尔蔡司CARL ZEISS DISTAGON FE 2.8/50毫米，最近对焦距离为0.32米。

②卡尔蔡司CARL ZEISS PLANAR FE 2/110毫米，是中画幅镜头的镜皇。

③卡尔蔡司CARL ZEISS PLANAR FE 2.8/150毫米，是拍摄人像的最佳选择。

(3) 哈苏2XE增距镜。

哈苏相机由于采用了极高品质的镜头，流畅简约的设计，开放式的模块化结构，严谨精湛的制造工艺，不仅成为相机中的不朽经典，也是专业摄影师的不二选择。经过岁月的磨砺，哈苏在中画幅系统中树立了不可动摇的崇高地位。

（二）德国禄来相机(ROLLEIFLEX)

1. 禄来6008相机系列

6000系列相机曾先后获得欧洲"最佳相机设计大奖"、"最佳中画幅单反相机大奖"等重要奖项，被公众认为是中画幅专业相机电子自动化控制的必然趋势。

禄来6008AF相机秉承了以往禄来系列相机的特点和优势，在6008相机的自动控制方面具有自动对焦功能，大规模采用集成电路及微电脑处理器，使相机自动化功能组合完美，不仅实现了相机光圈优先、快门优先、程序AE、手控多模式曝光的组合，而且还有自动曝光记忆、曝光补偿与自动包围曝光、多重曝光、多种测光模式、每秒两张的连续输片等先进性能，采用电子控制镜间快门，并且将快门速度提高到1/1000秒。图4-7所示为禄来系列相机。

图4-7　禄来系列相机

禄来6008AF相机将电动卷片器、大型可变角度机动手柄等部件作为现代120单反相机不可或缺的部分内置，并将其统一于相机的整体设计风格之中，使用方便，外形美观。

禄来机身采用特殊的铝合金一体化铸造，机械部分用铜-铍合金及强化碳纤维制成精密齿轮传动组，成为耐环境性极好的电子中画幅相机，为职业摄影师提供了技术保障。

PhaseOne db20p数码后背支持最高分辨率可达4080×4080，配合6008AF使用令锐利影像更加随心所欲。

2. 禄来相机适配镜头

禄来作为专业中片幅单反相机，每一项细节均以满足专业摄影师的严格要求为宗旨。而专为禄来设计的镜头更是卓越的顶级光学器材。

配合禄来6008系列机身，传递曝光控制信息的10个镀金电子触点的PQS超级镜头，都镀有禄来与蔡司、福伦达共同开发的HFT高级镀膜，结像细致，色彩更加饱满。

快门叶片采用碳纤维金属复合材料制造，最后用稀有金属强化，具有极低的摩擦系数，

使线性马达直接驱动时动力学性能更好，更准确，更稳定。

禄来6008 AF相机除现有的四只自动对焦镜头外，还适用超过26款禄来6000系列的手动对焦镜头，包括：超广角的30毫米，涵盖角度高达180°；超远距的1000毫米，涵盖角度仅4.5°；多款变焦镜头和移轴镜头。

二、大画幅主流技术相机

尽管现在已经进入先进的数字摄影时代，但是专业的大画幅移轴技术相机依然在广告、静物、风光和建筑摄影等领域广泛使用，其在专业摄影中的领导地位丝毫没有动摇。传统的大尺寸胶片摄影仍然提供了卓越的锐度以及无与伦比的细节。

专业技术相机提供的透视调整和可控制平面的最大景深效果，依然是数码相机、35毫米相机及中画幅相机无法做到的。图4-8所示为日本著名的EBONY外景大画幅相机。

大画幅相机用机背取景，前后组可作摆动和倾斜调校，以取得校正透视变形或平面景深效果的高品质图像。因为调节复杂，技术难度较高，所以也称为技术相机。这类相机体积较大，必须使用三脚架支撑，胶片成本高。

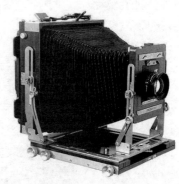

图4-8　日本著名EBONY外景大画幅相机

（一）仙娜(Sinar)专业技术相机

瑞士的卡尔·科赫秉承祖业，在1948年自行设计完成了第一部功能完善、实用性强的大幅相机，起名为Sinar(仙娜)。至今仙娜公司庞大的产品体系概括了影室、工业、医疗、自然、建筑等广阔的应用领域，产品融可靠性、延用性、扩展性、系统模组性于一身，在大幅座机制造行业中始终独树一帜，半个世纪来备受专业广告摄影师的青睐。

二十世纪末，仙娜开创了高科技专业数字影像技术，以数字光学、电子成像为基础，形成了当今世界最为先进的数码模组摄影体系，完善的兼容性和升级性深得专业摄影师的宠爱。"仙娜"已成为专业摄影领域地位至高的领导者。

1．仙娜F1、F2相机

仙娜大幅相机获得很多专业摄影师的广泛赞誉。导入式电脑控制移轴和曝光过程，实现了当今最强的数字系统化功能。仙娜F1和F2属于底部倾斜功能的普及版，两者的差异仅仅在于F1省略了焦点调节微调钮。F和P系列的部件都具有互换性，机身稳固扎实。

瑞士仙娜公司生产的F1型相机是仙娜系统中最为基础的型号，是进入仙娜庞大相机家族的起点，其特点是造型灵巧，结构坚固，重量轻，尤其适合旅行和户外摄影需要，由于价格相对较低，令众多青年摄影师在经济上有能力进入仙娜大型相机系统。

尽管仙娜F1是相机的基础型号，但其角度调整选择及景深调整选择具有一般大型相机所具有的最重要操作特点。仙娜F1相机可升级至F2、P2等，全部附件都可以在仙娜系统中继续使用。

仙娜F1、F2相机的支架结构采用U型设计，这种支架设计承轴能够侧面平移，旋转，沿水平轴倾斜(机座倾斜)。U型支架座机改变拍摄胶片规格时，相对较为复杂，因为相机座架每次都要完全改换，已经设定好的对焦、倾斜、移轴等都必须重新设定。

图4-9所示为仙娜F2相机。

2．仙娜P2相机

仙娜P2采用无支架设计，使相机在变换格式时不必改变相机最佳的设定、移轴、平移或旋转。图4-10所示为仙娜P2相机。

仙娜P2相机是针对专业摄影师设计的，坚固，精密，耐用，特殊弓形轨迹前倾移轴设计很巧妙，轨道驱动标尺清晰，非对称旋转及零复位结构。精密齿轨的驱动系以人体工学设计的旋转控制，自锁定式旋转人性化地安置于相机右侧，不需要手动锁定。

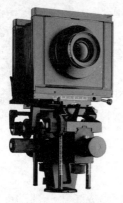
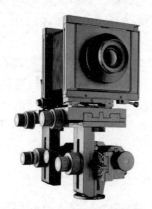

图4-9　仙娜F2相机　　　图4-10　仙娜P2相机

仙娜P2相机具有非对称式倾斜/旋转轴两点对焦系统，能调整到最佳的平面清晰分布。P2在焦平面上具有非对称倾斜轴，即使在旋转后影像仍然清晰。由于仙娜P2相机上的微调钮均为自动闭锁，所以在工作中不会有脱轨现象。

3．仙娜P3 View相机

仙娜P3 View是仙娜P系列的延伸，也是一款大画幅相机数字化的成功典范，采用更高精度的机械设计，广泛应用镀金电子触点。仙娜P3 View像是仙娜P2的缩小版，做工精致，结构合理，手感舒适，功能完善，堪称完美！

图4-11所示为仙娜P3 View相机。

4．仙娜专业数码后背

仙娜公司自第一台CCD感应器数码后背Sinar back22(440万像素)问世之后，成功地向专业广告、商业婚纱人像市场推出了Sinar back23(630万像素)、Sinar back43(1100万像素)、Sinar back44(1660万像素)、Sinar back54(2200万像素)四款数码后背，每一款型号的数码后背均有两种曝光模式(1次曝光模式和1次4次16次曝光模式)供不同的商业客户选择，完全能够满足婚纱影楼和普通海报印刷的使用。

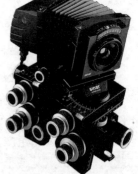

图4-11　仙娜P3 View相机

仙娜数码后背拍摄所得影像在后期处理中无须色彩调整，真实再现影像色彩。使用不同镜头拍摄，所摄影像能够清楚地辨别出不同镜头的结像锐度和该镜头品质。影像在后期制作中的明暗补偿均会对影像色彩和过渡层次产生影响。

仙娜提供专业、直观的影像曝光EV数值，提供影像层次、色彩控制、反差控制、区域影调曝光数值及曲线，为摄影师拍摄高品质影像奠定了坚实的基础。仙娜数码后背均可用于目前市场上绝大部分可换后背相机、645相机及大画幅技术相机。

5．仙娜龙镜头

仙娜公司拥有强大的仙娜龙(Sinaron)大幅相机摄影镜头群，它分为W系列、SE系列、WE系列、APO系列、MACRO系列、DB无镜间快门系列，另有专供仙娜数码后背使用的高解析力镜头、数码DB无镜间快门系列、数码EF调焦镜头系列、数码CMV系列，品质优秀，光学质量超群。

(二) 林好夫(LINHOF)相机

林好夫是德国相机工业的骄傲。林好夫的历史可以上溯110多年。全世界成千上万的摄影师以拥有林好夫照相机而自豪。

图4-12所示为德国林好夫相机。

1．林好夫KARDAN MASTER GTL 9×12/4×5

由林好夫KARDAN系列进化而来的单轨影室照相机，拥有绕中心轴或偏心轴的无侧滑摆动和俯仰，移动范围很大。L形支架便于从上方和侧面插装片夹，底座导轨稳固且伸缩自如，对移动和精密调焦能够自动锁定，标尺读数清晰，俯

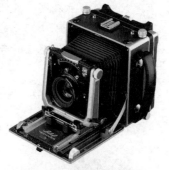

图4-12　德国林好夫相机

仰角可达±40°，皮腔延伸为500毫米，能够加长至1300毫米，用广角皮腔的最短焦距为47毫米，可以使用从焦距47毫米到480毫米，直至微距范围的各种镜头。

它的附件包括一个中心遥控器和点测光使用的Profi Select TTL测光系统。特别设计的能调整水平的全方位/俯仰头构成一个稳固的支座，无须移动支座就可以改变照相机的拍摄距离，通过附件可轻松升级至8英寸×10英寸相机。

2．林好夫TECHNIKARDAN S 45

图4-13至图4-15为德国林好夫TECHNIKARDAN S系列特艺卡丹相机。

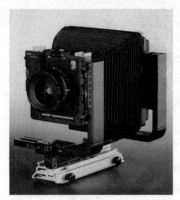
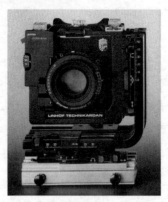
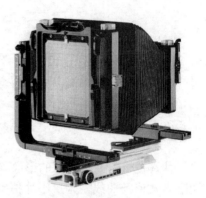

图4-13 德国林好夫 TECHNIKARDAN S 45 特艺卡丹相机(1)

图4-14 德国林好夫 TECHNIKARDAN S 69 特艺卡丹相机

图4-15 德国林好夫 TECHNIKARDAN S 45 特艺卡丹相机(2)

> 林好夫TECHNIKARDAN特艺卡丹轻便型相机重3300克，其先进技术可提供全新而巧妙的操作。多功能伸缩复合材料的三重延伸轨道，完美的L型支架及精确的定位系统，配上零位调校，任何艰巨任务均迎刃而解，双锥型皮腔使抗风能力得到加强。
>
> 此相机极为精巧，灵活，是大画幅专业相机罕见的类型，适合绝大部分场合的拍摄任务。折叠状态下小巧而轻便，对于建筑和外景摄影来说都是非常理想的选择。特艺卡丹型相机被公认为绝佳的专业相机。

3．林好夫M 679 CC

图4-16～图4-18为德国林好夫M 679系列专业相机。

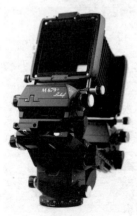
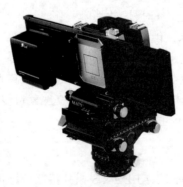
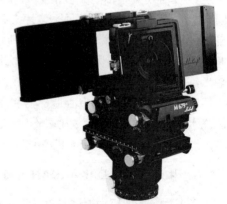

图4-16 德国林好夫 M 679 CC相机(1)

图4-17 德国林好夫 M 679 CC相机(2)

图4-18 德国林好夫 M 679 CC相机(3)

林好夫M 679 CC是一种用于专业摄影室摄影和数字成像的新型照相机系统，是可用于数字影像作业和传统胶卷摄影的二元系统。后部基座上能作垂直和水平的剪裁调整，拥有外加

的各种数字成像附件。

林好夫M 679 CC是可调整的模块式大型照相机，它加入了一种简单而又有逻辑性的调整技术，用以控制透视，消除垂直线的会聚，增大景深和创建照相机的运动。林好夫M 679 CC拥有一整套完美的适配器和附件，使您很容易就能获得专业的拍摄效果。

照相机的画幅包括6厘米×6厘米和6厘米×9厘米两种，这种新系统还能轻松地配用扫描和单拍技术的数字后背。为每一个系统设计一些特殊的适配器是问题的关键。林好夫M 679曾获得1997/98年度Tipa奖，被评为未来模块式大型照相机的最佳专业产品。

（三）雅佳技术相机ARCA SWISS

精密钟表王国瑞士生产的单轨大画幅雅佳技术相机ARCA SWISS，是欧洲工业设计的典范，调控的手感极其顺滑，设计精美。每台雅佳相机都选用镁铝合金材料制造，金属重量减轻的同时也避免了曝光时的震动，提高了相机的精密度与耐用性。模块化设计增强了系统内部的通用和便捷。皮腔的内外层均采用真皮制作，经久耐用，并且皮腔直径比其他同类相机的皮腔大，消除了因皮腔直径太小而造成的渐晕现象。每台雅佳相机都是YAW FREE设计。

雅佳相机分为M系列、F系列和初级系列，均采用铝合金金属骨架，导轨可以通用。

M(M Line)系列是雅佳相机的高级型。每一个平移摆动俯仰动作均有相应的微调控制，"0"定位清晰干脆。

F(F Line)系列属于经济型，分为标准型、便携型C和基本型B。标准型的轨道和M系列一样由内轨和外轨组成，C型的轨道可以折叠，B型的轨道只有内轨。

Discovery"发现者"45相机是为初学者而设计制造的。

雅佳相机的升级只需更换相应的皮腔和后组对焦屏及框架即可。附件有20～50厘米的延长轨、雅佳B1/B2高级云台、各类型皮腔、67/69/612卷片后背、Copal 0-3号镜头板、景深计算器及正像取景器等，通过更换附件可升级拍摄5×7和8×10篇幅。

三、大画幅相机使用的镜头

大画幅摄影由于其机身结构的特点决定了所需要镜头的简单结构。在专业摄影领域中，优秀的摄影镜头不仅要拥有高解像力，更主要还是由镜头的镜片结构、所使用的镀膜工艺及制造工艺来决定最后拍到影像的清晰度、反差、色彩和层次。

大画幅相机使用的镜头，如图4-19所示。

大画幅相机的镜头与中、小相机的镜头在结构上是完全不同的。因为中、小画幅相机的镜头在设计时需要保证相机在光线较弱的环境中还能正确地对焦和取景，还要考虑到底片面积小而放大倍率大等因素。所以中、小画幅相机的摄影镜头普遍具有较高的明亮度，极高的解像力和相当复杂的镜组结构。

优秀的摄影镜头是每一位职业摄影师的梦想，但还要考虑镜头的经济性和使用范围。决定大画幅相机所使用专业镜头的关键在于镜头的视角和成像圈的范围，这决定了摄影师是否能最有效地发挥大画幅相机提供的移轴功能。专业大画幅摄影镜头具有大范围移轴优势，有超

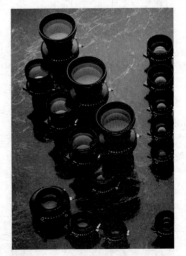

图4-19 大画幅相机使用的镜头

大的影像范围，影像边缘同样拥有极高的成像质量，前视角宽阔，取景范围广，后视角大，成像圈直径大。

大画幅技术相机主要的平行移轴功能是为了消除或减小拍摄时的透视变形，只有成像涵盖范围较大的镜头才能适应相机的大幅度移轴调整，这在广告摄影中是非常重要的。

每一位摄影师应根据使用的相机和拍摄题材来选择最适合的镜头。

随着科学技术的不断发展，大画幅相机的镜头对色彩的表现更加饱和，解像力也逐步提高，多层镀膜工艺提高了镜头反差，在镜头边缘光线的色散现象也得到了改善，畸变现象得到了很好的控制，衍射现象得到遏制，影像过渡更加丰富自然，色彩更加艳丽。通过使用APO镜片，使色彩还原更加生动逼真。

大画幅相机生产厂商自己并不生产镜头，这主要是由镜头设计开发与加工制造的复杂工艺和高昂成本所致。他们通常与世界著名光学企业合作生产镜头，摄影师可根据自己的实际需要来选择镜头。如瑞士的仙娜公司与德国的罗敦斯德(RODENSTOCK)公司合作，生产一系列专为仙娜相机而设计的优秀镜头。世界驰名的德国林好夫大画幅相机也委托德国的罗敦斯德(RODENSTOCK)和施奈德(SCHNEIDER)公司为其生产优秀的摄影镜头。

目前主流大画幅相机专用镜头主要有如下几个品牌：德国生产的罗敦斯德(RODENSTOCK)、施耐德(SCHNEIDER、日本生产的尼克尔(NIKKOR)、富士龙(FUJINON)。各品牌之间的专业镜头种类丰富，技术指标和风格各异，但由于大画幅相机结构简单，附件通用性强，摄影师选择的范围也比较大。这些品牌代表了最先进的镜头生产工艺和技术标准，可以向顾客提供最适合需要的高品质专业镜头。

大画幅镜头的设计历史悠久，一直以来由于结构简单而变化很少，更多的发展在于镀膜的改良。由于德国的光学工业在世界的霸主地位，所以很多摄影师购买专业镜头时首选罗敦斯德和施耐德的产品。

罗敦斯德公司一直以产品优异的品质而闻名于世，现在生产7种不同类型的镜头，规格近40种，其中包括最新研制的配合专业数码成像系统的数字镜头，焦距范围从28毫米到480毫米。罗敦斯德公司生产的镜头拥有自然再现色彩的特性。

施耐德公司已拥有超过90年生产大画幅专业镜头的历史，目前生产7个主要系列的近30款镜头(不包括特定厂家指定生产的专用镜头)，网罗焦距从38毫米的超广角到800毫米的长焦镜头。

大画幅摄影对色彩、层次和细节表现力要求极高，在这里德国镜头可以轻松满足摄影师苛刻的拍摄要求。虽然日本的尼克尔和富士龙镜头也有上佳的解像力和色彩表现，但由于大

部分镜头的技术指标没有明显优于德国镜头，而售价又非常接近德国镜头，所以摄影师更愿意使用德国的光学技术创造出丰富的暗部层次和细腻的明暗过渡。

图4-20所示为德国罗敦斯德大画幅专业镜头。

图4-20　德国罗敦斯德大画幅专业镜头

> **小贴士**
>
> 大画幅相机镜头的单位面积分辨率较中、小画幅相机镜头相对较低的劣势最后由底片面积的优势得以弥补。

（一）德国罗敦斯德(RODENSTOCK)

德国最著名的镜头厂家就是闻名遐迩的罗敦斯德公司。几十年以来，罗敦斯德公司生产的镜头都拥有真实自然的再现色彩的特性。现在的罗敦斯德镜头同样采用"APO"的低色散工艺设计，对于长焦及微距镜头则通过采用"APO"设计有效地改善边缘色散。这样既提供较大的成像范围，又能保证第一流的影像质量和边缘的清晰。为了满足摄影师不断提高的专业需求，罗敦斯德公司正在努力开发和研究更新的产品。

1．罗敦斯德专业摄影镜头

罗敦斯德的专业摄影镜头包括多种不同的镜头类型，这些镜头涵盖了常见的焦距范围。这些为传统专业摄影准备的镜头可以提供普通的和超大的影像视角、高解像力及最高图像质量。

（1）罗敦斯德Grandagon-N：广角镜头。

图4-21所示为罗敦斯德Grandagon-N 90毫米1∶6.8广角镜头。

Grandagon-N系列镜头拥有超过105度的宽视角，能够加强在建筑、产品或者全景等摄影时的宽画幅的视觉冲击力。Grandagon-N的全系列镜头均解决了使用广角镜头时会遇到影像变形问题，影像边缘的失真率已经被降到最低，边缘亮度的损失也得到了最大限度地弥补。同样焦距的镜头，当光孔直径增大时，边缘亮度的损失会得到部分弥补。

图4-21　罗敦斯德Grandagon-N 90毫米1∶6.8广角镜头

> **小贴士**
>
> Grandagon-N系列镜头提供了两种版本：拥有最大f/4.5光圈，焦距范围从65～90毫米由8枚镜片组成的高级版本；拥有最大f/6.8光圈，由6枚镜片组成，90毫米焦距的实用

版本。Grandagon-N由8枚镜片组成的f/4.5镜头拥有更大的光圈和105度的视角，拥有更平均的亮度和低于1%的边缘失真率。由6枚镜片组成的镜头小巧紧凑，可以非常轻松地在全景或者移轴相机使用。

(2) Apo-Sironar-S：影像圈巨大的镜头。

Apo-Sironar-S系列是高品质镜头，影像可以通过其复杂优秀的镜头结构得到完美的再现，这一系列提供经过纠正的最高质量的影像还原，应用范围极其广泛。视角增大到75°，移轴调整幅度更大。Apo-Sironar-S 150毫米f/5.6相对于同样规格的Apo-Sironar-N系列镜头拥有超过10毫米的水平及垂直移动范围。由于采用了可以消除不规则色散的ED材质的低色散玻璃，影像边缘的画质下降被减小到最低。

(3) Apo-Macro-Sironar：微距镜头。

拍摄微小物品要求极高的成像质量，这对镜头的品质是极大的考验。罗敦斯德开发了适合大于1∶5近摄所独有的Apo-Marco-Sironar成像质量极佳的镜头，有焦距120毫米和180毫米两款，分别支持4×5和8×10两种规格相机使用。

在1∶5到2∶1摄影时，Apo-Marco-Sironar镜头可以提供边缘色散非常低的影像效果，无需额外的扩展接环即可在大多数技术相机上拍摄2∶1的放大影像。

2．罗敦斯德：数字镜头

Apo-Sironar Digital系列是优化数字摄影的镜头，拥有高质量成像效果，是跨入数字摄影世界的理想镜头。焦距范围广，拥有35毫米、45毫米、55毫米、90毫米、105毫米、135毫米、150毫米和180毫米的庞大家族。最新加入的HR高清数字镜头，是全世界光学领域中的佼佼者。

如果后期处理的图像是一个可打印的图像，数字摄影可能优于传统的摄影，数字摄影较快，成本较低，容易修改，可作更多的效果处理，并且有很高的质量。然而这样高质量的图像对镜头的要求是很高的。

基于这个原因，罗敦斯德制造了一些高质量的镜头来满足这些高质量摄影的需要。他们确保在数字产品的投资既使技术得到改进，也会使图像更锐利，色彩更鲜艳。这些镜头主要为可调整的专业相机而设计，尽管有通过影像软件来矫正相交线的希望，但也不能取代技术相机。

在数字影像领域，通过顶级的相机和镜头的使用，使得在理论上可以提高影像质量的可能在实践中得以实现。可调整的技术相机的镜头要求有一个大的视角和能够确保最好成像质量的影响圈，反差最好在一个最适合的大光圈(f/8-10，当用小的感光区域的时候可能到f/5.6)来确保衍射和色彩的噪点不会降低锐度。

此外，由于实际的感应器的表面平坦，弯曲的矫正要求比较高，镜头不能产生任何色散或可见的变形。

运用图像软件的"锐化滤镜"功能可以提高图像效果，通过增加临近区域的反差锐化图像的边缘，但以前没有的细节通过软件是不可以增加的。此外，光滑的表面会失去它们的层次。色彩边缘和变形也会被极大地减少。所有Apo-Sironar Digital和Apo-Macro-Sironar Digital提供大的像场，像使用大感应面积的芯片后背一样使用到数字扫描后背上，或者运用在大

画幅相机的宏扫描模式下(通过相机后背的移动拍摄多张照片，然后把多次拍摄的结果拼接起来)。

罗敦斯德数字镜头主要是为使用可调整的大画幅数字专业相机的摄影师而设计的。可满足各种数字后背和扫描后背的要求。所有的Apo-Sironar Digital镜头都具有APO镜头的锐度和色彩饱和度。

(1) Apo-Sironar Digital镜头系列。

Apo-Sironar Digital具有最低的色散和最小的变形失真以及锐利、平整、卓越的影像。

由于相对来说比较小的画幅和高光需要比较大的CCD面积，数字摄影要求的镜头光圈不像传统的大画幅相机一样，所以数字镜头最好的工作光圈是在f/8-11。因为所有CCD的线性感应器的表面和扫描背感应器表面比传统的胶卷和单张胶片表面要平整，所以能够更好地矫正变形，这对于拍摄是很重要的，并且照明的均匀也是非常优秀的。

(2) Apo-Sironar Digital HR镜头系列。

Apo-Sironar Digital HR是配合高质量数字后背所使用的清晰度最佳镜头。

Apo-Sironar Digital HR镜头提供更高的镜头解析力，完美地矫正了图像的变形和感应器保护玻璃的厚度的影响。

Apo-Sironar Digital HR镜头系列是专门为高解析力的数字后背而设计的，这些镜头尽可能地利用了各种技术来最大极限地解决光线的衍射问题。

Apo-Sironar Digital HR镜头的解析力不仅在f/8-11的光圈下比其他高解析镜头在f/8-11的光圈下要好，并且在最大f/4的光圈下也有很好的解析力；同时减少暗部色彩噪点，主要表现在色彩和细节的描述上。

为了确保镜头的光学优势不会被杂光的衍射削弱，使用HR镜头须尽可能地使用小光圈。这意味着景深的扩大，运用合理的俯仰移轴可以实现影像的全部清晰。

使用大画幅相机从事风光摄影的摄影师，可以选择经典的镜头搭配：Grandagon-N 90毫米 F4.5或75毫米F4.5(广角)、Apo-Sironar-S 150毫米 F5.6(标准)和Apo-Sironar-S 210毫米 F5.6(中焦)。如果可以更换广角皮腔的单轨相机的话，则还可以选择Grandagon-N 65毫米 F4.5的超广角镜头。

对于商业摄影师来说，在中焦方面需要选用Apo-Sironar-S 210毫米 F5.6，Apo-Sironar-S 240毫米 F5.6镜头，或者选择同样焦距的Apo-Sironar-N系列镜头，以便于满足大范围移轴的需要。

微距翻拍或珠宝摄影时拥有一支焦距合适的Apo-Macro-Sironar镜头也是必需的。对于使用数码后背的广告摄影师来说，Apo-Sironar-Digital及HR系列的镜头绝对是得心应手的强兵利器。

图4-22所示为德国罗敦斯德大画幅专业镜头成像涵盖示意图。

图4-22　德国罗敦斯德大画幅专业镜头成像涵盖示意图

罗敦斯德镜头的影像特点是清晰度高，色彩明快，边缘清晰，而且暗部层次丰富，色彩过渡圆润自然。整体感觉稍稍偏暖，影调更通透。适合风光、建筑内外空间、工业产品、广告及人像的拍摄。

（二）施耐德（SCHNEIDER）大画幅相机专业镜头

图4-23为施耐德大画幅相机专业镜头。

德国施耐德公司将非球面技术用于大画幅镜头的制造，镜头因而拥有更大的视角，更优异的成像，从而扩大了镜头的使用领域。施耐德镜头的特色在于它的超广角镜头。施耐德具有生产超广角镜头的悠久历史，研发能力超群。从35毫米相机到超大幅相机用的许多著名的超广角镜头皆由该公司设计和生产。

图4-23　施耐德大画幅相机专业镜头

Apo-Symmar系列是由著名的Symmar系列进一步发展的产品。采用六片四组镜片的经典和消色差设计。有72°的后视角及相应的移轴范围，最长达480毫米焦距。无懈可击的影像表现使此款镜头在大画幅摄影中处于领先地位。

Apo-Symmar-L系列镜头是最新推出的新一代专业镜头。同样采用六片四组镜片的设计，但拥有更大的75°后视角和相应的移轴范围。此系列镜头正在逐渐取代Apo-Symmar系列，而且已经成为了施耐德镜头中的中流砥柱，拥有120毫米、150毫米、180毫米、210毫米、300

毫米、480毫米的焦距范围。

Super Angulon和Super Angulon XL系列镜头的最大后视角达120°，是专为中、大画幅相机而设计的广角镜头。共有两种光圈系列六只镜头可供选择，足以应付最复杂的拍摄工作。优秀的光学设计保证了摄影师能获得意想不到的效果。

Super-Symmar XL Aspheric系列是施耐德镜头中的高品质镜头。由于拥有非球面的超平面镜片和80°的后视角，使此款镜头拥有了更大的使用灵活性。这一系列目前只有四种规格的镜头，焦距分别是80毫米、110毫米、150毫米和210毫米。

Apo-Tele-Xenar系列经常是供风光摄影师使用的长焦距远摄镜头，当然，除了风光摄影外，它对人像、广告及商业摄影等题材同样适用。五片五组的设计，拥有良好的反差及高解像力。

Macro-Symmar HM系列是八片设计的高素质微距镜头。

对于广告摄影师来说，在中长焦方面需要选用Apo-Symmar-L 210毫米 F5.6或者Apo-Symmar 240毫米 F5.6的大像场镜头，以满足大范围移轴的需要。

微距翻拍或进行珠宝摄影时，拥有一只焦距合适的Macro-Symmar镜头是必不可少的；而对于建筑摄影师来说，Super Angulon XL 72毫米和90毫米两只经典镜头绝对是必不可少的。

图4-24所示为德国施耐德大画幅专业镜头成像涵盖示意图。

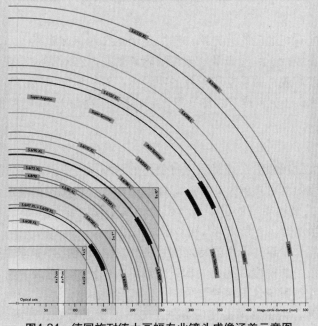

图4-24　德国施耐德大画幅专业镜头成像涵盖示意图

小技巧

施耐德镜头的影像特点是清晰度高，反差强烈，色彩明快，饱和度高，边缘清晰，色调稍稍偏冷，但层次丰富。适合风光、工业制品、家居装潢、金属制品的拍摄。

（三）大画幅镜头的快门结构

目前，主流大画幅相机镜头快门有德国制造COMPUR和日本制造COPAL两种，快门有3种型号和尺寸。0#快门是最小最轻，快门速度高达1/500秒，1#快门速度最高为1/400秒，3#号快门最大最重、最高快门速度只有1/125秒。

低于1秒的快门速度可以使用B门或T门。瑞士仙娜相机系统拥有自己独特的DB快门，以及全数字控制的电子快门。

图4-25所示为大画幅镜头的快门结构。

图4-25　大画幅镜头的快门结构

第三节　大画幅照相机的附件

大型相机的系统附件名目繁多，有些是必备的，有些只是在特殊情况下或特殊需要时偶尔使用的。我们介绍一下必须使用和常用的几种附件。

一、遮光罩

不同焦距镜头配有相适应的遮光罩，作用是防止在对焦和曝光时，外部光源发射出的光线直接进入镜头，在胶片上引起光晕，破坏清晰度。有时在对焦时不被注意的光晕在对胶片进行曝光时会严重破坏胶片的反差和影像的明锐度。有的遮光罩在上面还有开口，以插入滤光片。大画幅单轨相机还另有皮腔式遮光罩，它将标准皮腔的一端连接在前组框架上。

二、调焦放大镜

调焦放大镜是大画幅相机在调整焦点时使用的精细调焦工具。用于确认焦点的准确性。为了避免外来光线照射到对焦屏上，影响影像的清晰度，传统做法是把一块黑布罩在机背和头上遮光，但这为大画幅相机的摄影操作带来诸多不便。非球面的放大镜采用多层镀膜技术，拥有最佳的光学性能，不易疲劳，可以长时间观看。

放大镜由多镜组光学设计，根据特殊的视觉要求进行优化，非球面镜片提供了影像边缘优异的色散矫正和统一的锐度，绝无失真或变形。放大镜可进行屈光度调节。目镜上有一个用来遮挡杂光的橡胶制眼罩，可尽量避免划伤，有效地保护眼睛，减轻疲劳。施奈德放大镜上带有可拆卸的吊带，为摄影师的使用提供了方便。罗敦斯德放大镜目前有4倍、6倍和8倍三种规格供选择。

三、正像取景器

在使用大画幅相机拍摄时,由于取景器所呈现的图像大都是上下颠倒,令观看者不易习惯。使用正像取景器后可使取景器的影像与实际相同。现代大画幅相机常用对焦辅助双眼放大镜,使用时把它连接在相机后座上。它的优点是对焦时可以完全隔离对焦屏的四周光线,并可得到放大的影像,有利于检查影像的清晰度;缺点是影像仍然是倒立的,为此,另外设计了一种正像加放大镜的取景器,可以像135单镜头反光相机那样取得正立影像。

全皮腔遮光挡板可以直接套在镜头基座上或皮腔遮光罩上使用,主要用作遮光或装滤光片用。它包括四个可活动调整的叶片和夹子。另外还有一种只能套在皮腔遮光罩上的可调口径的遮光挡板。

四、滤光片架

滤光片架是固定在镜头基座上可以旋转180°的夹滤光片的专用架。另外也有附在皮腔遮光罩上或专门的方形滤光片插口。

五、焦点平面点测光系统

焦点平面点测光系统是一种专业化测光表。其测光方式可分为胶片平面点测光和对焦屏后面点测光。胶片平面点测光系统在使用时,须把测光表匣像胶片盒一样地插进机背,此时系统内的探头可在影像范围内任意移动或固定,其位置很容易从对焦玻璃上看到。胶片平面点测光的最大优点是测光精确,测出的数据即是胶片平面所受光的强度,不会像对焦屏后面点测光要受到光的干扰或因玻璃吸收光而影响准确性。

对焦屏后面点测光系统较前者简单,一般只要在该测光表安上专用探测头,并输入和调整好数据后,即可在对焦屏后测光。焦点平面点测光的优点,还在于它不受前、后座摆动及平移光轴变化的影响,不受皮腔延伸或缩短的影响,不受滤光片改变的影响。

六、计算机对焦系统

计算机对焦系统利用微电脑计算和显示最佳对焦点及景深控制范围。它一般可设定若干程序模式,如两次分别测出被摄体的最远点和最近点,电脑便会给出全景深所需的光圈值和对焦点,也可以先设定对焦点,再计算出所需光圈值。

七、对焦屏、胶片盒置换系统

对焦屏、胶片盒置换系统专供120胶片盒拍摄时使用,又分为旋转式和推拉交替式两种类型。该装置将对焦屏和胶片盒并列,通过旋转、推拉、交替,将对焦屏或胶片盒置于机背处,可分别进行对焦和曝光。优点是方便快捷,避免了在拍摄中一会儿要装上对焦屏对焦,一会儿又要取下换成胶片盒曝光的劳顿之苦。此系统大都用于时装或流水作业式的拍摄。

八、冠布

冠布的作用是在大画幅相机取景调焦时,覆盖于调焦屏及摄影师头部,阻隔外部环境的光线,使调焦屏的影像更加明亮清晰,保证调焦工作顺利进行。冠布一般由正反两面构成。

正面为黑色,反面为白色。黑色覆盖机身及摄影师头部,白色向外反射阳光。冠布的材质还有GORE-TEX面料可以选择,这一面料可以减轻重量,增强柔韧性,并且防雨透气,极适合外景摄影使用。

第四节 广告摄影器材的主流配置

"工欲善其事,必先利其器"。在广告摄影中,要根据不同的拍摄题材要求和自身的经济条件来选择购买摄影器材。摄影器材的品质直接关系广告摄影画面的成像质量与视觉效果。下面根据广告工作室的特殊要求及本人的工作经历推荐几款目前主流摄影器材的配置。

根据相机的操作性能以及底片尺寸可将其分成三大类:35毫米数码相机、120型相机以及大画幅技术相机(4英寸×5英寸以上)。

一、35毫米数码相机及镜头配置

(一)佳能(CANON)系列

1. CANON 1Ds Mark III相机机身

佳能CANON 1Ds Mark III全画幅数码单反相机,有效像素高达2110万,是目前级别最高的数码单反相机。

2. 佳能 CANON相机镜头配置推荐

(1) 佳能CANON EF 16～35毫米f/2.8L USM。
(2) 佳能CANON EF 24～70毫米f/2.8L USM。
(3) 佳能CANON EF 85毫米f/1.2 L II USM(人像镜皇)。
(4) 佳能CANON EF 100～400毫米f/4.5-5.6L I。
(5) 佳能CANON EF 100毫米f/2.8 Macro USM(微距)。

(二)尼康(NIKON)系列

1. 尼康NIKON D3相机机身

尼康NIKON D3全画幅数码单反相机,有效像素达1210万,画质优异,在低照度下表现尤为出色。

2. 尼康NIKON相机镜头配置推荐

(1) 尼康NIKON AF-S DX 17～55毫米 f/2.8G IF。
(2) 尼康NIKON AF-S VR 70～200毫米f/2.8G IF-ED。
(3) 尼康NIKON AF DC 135毫米f/2D(人像)。
(4) 尼康NIKON AF-S VR 105毫米f/2.8G IF-ED(微距)。

二、中画幅120相机及镜头配置

（一）哈苏503CW相机机身及CF镜头系列推荐

(1) 卡尔蔡司CARL ZEISS DISTAGON CF 40毫米f/4。
(2) 卡尔蔡司CARL ZEISS MAKRO PLANAR 135毫米CF f/5.6(微距)。
(3) 卡尔蔡司CARL ZEISS SONNAR 180毫米CF f/4(成像锐利)。

（二）哈苏203 FE相机机身FE镜头系列推荐

(1) 卡尔蔡司CARL ZEISS DISTAGON FE 50毫米f/2.8。
(2) 卡尔蔡司CARL ZEISS PLANAR FE 110毫米f/2(中画幅镜皇)。
(3) 卡尔蔡司CARL ZEISS PLANAR FE 150毫米f/2.8(人像)。

三、大画幅技术相机及镜头配置

（一）大画幅技术相机机身推荐

(1) 仙娜Sinar P2相机。
(2) 雅佳Arca Swiss Misura 相机。

（二）大画幅技术相机镜头推荐

(1) 罗敦斯德RODENSTOCK Grandagon-N 590毫米f/4.5。
(2) 罗敦斯德RODENSTOCK Apo-Sironar-S 150毫米f/5.6。
(3) 罗敦斯德RODENSTOCK Apo-Sironar-S 300毫米f/5.6。
(4) 罗敦斯德RODENSTOCK Apo-Macro-Sironar 180 毫米f/5.6(微距)。

以上推荐纯属个人意见，管中窥豹，在购置广告摄影器材时应根据自己的实际拍摄需要量力而行。

广告摄影在摄影学上属于高级专业摄影。一般初学者必须在掌握了摄影的基础知识和基本技能之后，才能从事广告摄影的学习与研究。本章较为详细地介绍了目前我国专业广告摄影棚的主要流行配置，系统介绍了使用各主要广告摄影专业器材的心得和体会，并根据本人的拍摄经验向读者推荐了专业广告摄影的配置。

读者可根据自身的经济条件和所涉及的拍摄题材来购置广告摄影器材。购置摄影器材切忌不可盲目，避免资金浪费。

思考题

1. 柔光箱在广告摄影中的作用是什么？
2. 主流大画幅相机的设计方向及使用特点是什么？
3. 罗敦斯德、施奈德大画幅相机镜头的应用领域与成像风格特点有哪些？

实训课堂

使用哈苏相机在摄影棚练习拍摄服装广告。要求背景为白色，拍摄模特为腰部以上近景，使用单一光线正面照明，照明灯具为大型柔光箱。注意对动态的抓取，体会正方形构图的魅力。

第五章

大画幅相机的操作及使用技巧

学习要点及目标

- 熟悉大画幅相机的俯仰、摇摆及透视调整等各种操作手段。
- 了解大画幅相机镜头各焦段的功用。
- 对世界尖端的广告摄影数字后背有所了解。

技能要求

熟练掌握大画幅相机的俯仰、摇摆及透视调整等各种操作方法。着重于熟练使用沙姆定律，懂得镜头像场和画幅移动之间的关系。熟练使用大画幅相机的各种附件，熟练使用大画幅相机镜头进行拍摄。

本章导读

135照相机拍摄的底片尺寸是24毫米×36毫米，120照相机拍摄的底片尺寸是从6厘米×4.5厘米到6厘米×17厘米不等。135和120照相机都使用胶卷，只是规格不同。

大画幅可调整技术相机可拍摄4英寸×5英寸(9厘米×12厘米)、5英寸×7英寸(13厘米×18厘米)和8英寸×10英寸(18厘米×20厘米)等规格的胶片。上述这几种规格的底片都是以散叶片式单张形式出现。从技术角度上说大画幅相机真正综合了诸多摄影知识、先进生产技术于一身。大画幅可以让我们更加深刻地理解摄影原理和常识，培养严谨的工作作风。大画幅影像质量超群，细节表现突出，再现能力一流，是高品质广告摄影的首选器材。广告摄影是以技术为基础的艺术表现方式，脱离影像质量保证的摄影画面是没有生命力的。

第一节　广告摄影中使用的大画幅相机

大画幅相机也叫大画幅可调整技术相机，从结构上讲一般的135、120照相机有单镜头反光(单反)照相机和旁轴照相机两种，而大画幅照相机一般都是共轴式的照相机。

图5-1所示为瑞士雅佳ARCA SWISS 4×5相机。

大画幅可调整技术相机一方面能拍大幅胶片，另一方面它的机器配件可以调整，并能相互配合，以适应各种拍摄主题的需要。

从技术特点上讲大画幅照相机的镜头与胶片之间的照相机机身是一个可伸缩的皮腔，承载镜头的前组可以做左右移轴、上下移轴、上仰下俯、左右摇摆等动作，承载胶片的后组也可以做上述动作，前后组的动作组合起来就有很多种组合方式来达到摄影的要求。

135、120照相机的机身是固定的金属或塑料的盒子，没有可伸缩的皮腔，所以不具有大画幅照相机的调整功能(除了一些大画幅的快拍机是不能动作的以外)。

在大多数广告摄影题材的拍摄中都要使用大画幅技术可调整相机。这是因为对于商品摄影，小型相机在拍摄静物时受限很大，除有限题材外，在更多领域里不能满足题材的需求。大型相机则可利用前、后机座的摆动以及平移的宽广幅度拍出高质量的影像，并对透视和景深作出随意的控制，并利用这些性能得到特殊的影像效果。因此，它不但适用于精致、高要求的风景、建筑、人像等摄影，更适合特技摄影和广告摄影。

图5-2所示为照相机前组做仰俯与摇摆动作。

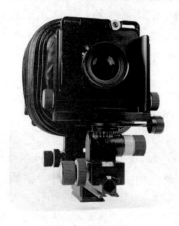
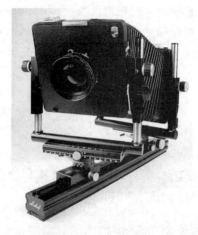

图5-1　瑞士雅佳ARCA SWISS 4×5相机　　图5-2　德国林好夫(LINHOF RE 4×5相机)前组做仰俯与摇摆动作

大尺寸的胶片面积大，例如，8英寸×10英寸胶片的面积相当于135画幅面积的60倍。当我们用8英寸×10英寸照相机和135照相机拍摄同样大小的物体时，把该物体都充满画幅拍摄，我们可以想象到8英寸×10英寸相机所拍摄出物体的细节比135相机丰富得多。一些细小的东西，如草地上的一根草叶在大尺寸胶片上有几毫米的宽度，但在135相机的胶片上已经细小到比发丝还细，它是不可能通过后期的放大呈现出一个草叶上的叶脉与露水的。

大画幅可调整技术相机的取景对焦屏和胶片尺寸同大，在取景对焦屏上进行构图和对焦是非常便利的，可以直观地观察到将要拍摄在底片上的画面，便于充分预想拍摄效果。在大对焦屏上刻有以厘米为单位的刻度线，我们称其为厘米刻度线，用它可准确地确定拍摄物体在画面上的位置和调校画面中线条的垂直水平。

图5-3所示为大画幅照相机的调焦屏。

胶片时代的广告摄影普遍使用波拉片(一次成像)，用来在正式拍摄前检验画面效果，从而决定是否需要对现场构图的光线的运用、色彩的搭配、曝光的处理以及整体影调的控制进行调整或修改，这样往往可避免需要重拍或返工之烦。

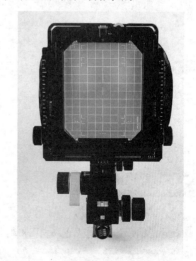

图5-3　瑞士雅佳ARCA SWISS 4×5大画幅照相机的调焦屏

大画幅可调整技术相机的以上这些优点也会变成相对应的短处。使用大型相机在拍摄时操作烦琐，不能期望它能像小、中型相机那样快捷、简便。每拍摄一次都要把上次拍摄所做的动作复位回归到

"0"位，然后按照新的拍摄物体重新进行构图入画、调焦、透视控制的动作。可以一边通过取景对焦屏观察，一边操作相机，随时监控动作的准确度。

如果直接观察取景对焦屏，我们看到的镜头收取的影像是倒转的，不仅上下颠倒而且左右颠倒，刚开始使用大画幅可调整技术相机的人会很不习惯。大画幅可调整技术相机提供了正像取景器，通过正像取景器可看到正像但仍旧是左右颠倒的影像。

第二节　大画幅相机的种类

大画幅相机的分类方法有多种：按画幅大小的规格分为4英寸×5英寸、5英寸×7英寸、8英寸×10英寸等；按照相机的结构和拍摄用途可分为双轨相机和单轨相机；按制作照相机的材质可分为金属照相机和木制照相机。

一、大画幅双轨照相机

图5-4所示为德国林好夫LINHOF MASTER TECHNIKA 2000 4×5相机。

双轨照相机的结构特点是可折叠，有两条可延伸的滑轨，具有保护外壳，几乎所有的木质大画幅相机都有双轨机的结构，但没有保护外壳。双轨照相机一般用于外拍，如风光摄影和部分建筑摄影。它和单轨相机比较起来所有动作调整量都较小，尤其是后组几乎没有调整功能，这是为了保证双轨机的一体化，便于收藏在保护壳内以达到便携和保护的作用。

双轨相机以便携、耐用、稳固为目的，为此它要舍弃一些功能，在操作上会繁复一些。双轨相机使用的镜头也是有限制的，大部分的可涵盖4×5画幅的广角镜头，在金属双轨照相机上都不能实现上下移轴、左右移轴、左右摇摆、前后仰俯等动作。木制的双轨相机比金属双轨相机重量轻一些，可以作小范围的调整。

图5-5所示为德国林好夫LINHOF MASTER TECHNIKA 4×5相机。

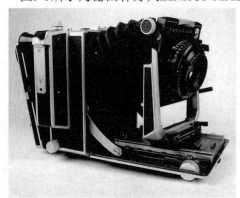

图5-4　德国林好夫LINHOF MASTER TECHNIKA 2000 4×5相机

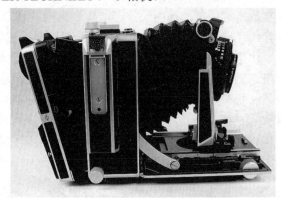

图5-5　德国林好夫LINHOF MASTER TECHNIKA 4×5相机

双轨相机的鼻祖要推德国的林好夫照相机，林好夫从二十世纪三十年代就开始了双轨照相机的生产。林好夫照相机生产的TECHINIKA双轨照相机已享誉近百年。在金属双轨照相机领域里，其他牌子都是林好夫照相机的后来者，其中包括日本的骑士双轨照相机和同是日本生产的星座照相机。

木制双轨机的著名品牌有骑士照相机、维斯塔照相机、莲花照相机、迪尔道夫照相机、飞利浦斯照相机，国产的有申豪照相机、郭氏照相机、沙慕尼照相机。

自1934年最早的林好夫TECHINIKA照相机系列上市以来，这一系列每个型号的机型都能让人看到它们的TECHINIKA血统，被早期的摄影师视为多种用途的相机。林好夫TECHINIKA机身为轻合金压铸，底座可以下落。整体结构集中紧凑并富有机动性。

各种平移和摆动机构在允许限度内富有灵活的可变性。机身坚固，有极高的可靠性。在机身内藏有连动调焦机构，便于手持摄影。该相机备有丰富的系统附件，适用于各种不同性质的拍摄。底座部分为三段式轨道延伸，决定了各种指定焦距镜头无限远的位置。

LINHOF MASTER TECHNIKA 2000双轨照相机的技术参数如下：

(1) 照相机类型为小巧的折叠托板照相机，幅面尺寸为9厘米×12厘米/4英寸×5英寸。

(2) EMS机型的制造时间是1995—1998年。

(3) 几近最小尺寸的结实的压铸机身。三层托板延伸，皮腔的最大长度为430毫米。完全可调的基座。带旋转和摆动/俯仰框架的国际后背，整体的广角导轨便于在镜头焦距小到35毫米时进行毛玻璃调焦。插装的测距器/平视取景器电子控制装置，多至10个焦距90～300毫米镜头作电子耦合用的EMS，可以不靠毛玻璃控制而通过平视取景器进行拍摄。显示比如焦距、画幅、影像的水平/垂直方位、真实的调焦位置等所有有关数据的读数和取景器信息。

(4) 折叠后的照相机尺寸为180毫米×180毫米×110毫米。EMS机型的尺寸为160毫米×85毫米×70毫米。

(5) 重量(不带镜头)为2.55公斤(5.61 lb)，EMS机型的重量为0.8公斤。

二、大画幅单轨照相机

大画幅单轨结构的照相机，是由于它把两个分别支撑镜头基座和调焦屏基座的U形或L形支架装在一根单轨上而得名的。这两个支架，类似于支架可沿底座导轨移动。单轨照相机一

定要装在支座或三脚架上使用。它灵活的多用性在摄影室里使用时显得尤为突出,主要是因为它的所有控制影像的元件都能作多方向的调节,再加上大视场角的镜头,这些运动就会在影像的几何控制上产生意想不到的效果,远非通常的具有固定机身的照相机可比。

由于建筑、广告和产品摄影经常需要进行非常大的照相机运动,而且所有的设置都必须完全到位,这时使用单轨照相机最得心应手。因为它的前后基座都能作很大的垂直和水平移动,还能绕中心的垂直轴和水平轴或选定的被平移以后的轴线摆动和俯仰。广角皮腔克服了结构上的困难,解决了使用超广角镜头的问题。

(一)雅佳ARCA SWISS 4×5照相机

图5-6所示为瑞士雅佳ARCA SWISS4×5照相机。

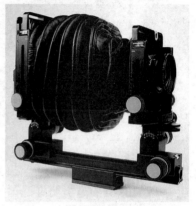

图5-6 瑞士雅佳ARCA SWISS 4×5照相机

单轨照相机就只有金属的一种(也有的机器混入了一些塑料零件)。单轨相机的知名品牌有瑞士的雅佳、仙娜,德国的林好夫,荷兰的金宝,日本的骑士、星座等,每个品牌都有不同型号级别的单轨相机来满足不同工作和不同选择的消费群体。比如雅佳相机分四个等级、八个型号、二十六种相机,雅佳相机是单轨相机中款型最多的品牌。

雅佳相机从可折叠轨道的外拍便携相机到功能最强大的顶级相机一应俱全,雅佳相机还是模块化最好的相机,所有型号的相机和所有配件都是通用的,可随意互换,雅佳还有可配合最新款数字后背的6×9照相机。

表5-1所示为雅佳主要相机的技术资料。

表5-1 雅佳主要相机的技术资料

	f-classic 6×9	f-classic 4×5~8×10	f-metric 6×9	f-metric 4×5~8×10	m-monolith 6×9	m-monolith 4×5~8×10
前组左右横移	±4厘米	±5厘米	微调自锁±3厘米 手动±1.5厘米	微调自锁±3厘米 手动±2厘米	微调自锁±5厘米 手动±2厘米	微调自锁±5厘米 手动±2厘米
后组左右横移	±4厘米	±5厘米	微调自锁±3厘米 手动±1.5厘米	微调自锁±3厘米 手动±2厘米	微调自锁±5厘米 手动±2厘米	微调自锁±5厘米 手动±2厘米
前组上下移轴	±3厘米	±5厘米	微调自锁±3厘米	微调自锁±5厘米	微调自锁±3.5厘米	微调自锁±3.5厘米
后组上下移轴	±3厘米	±5厘米	微调自锁±3厘米	微调自锁±5厘米	微调自锁±3.5厘米	微调自锁±3.5厘米
前组左右摇摆	±360°	±360°	±360°	±360°	±45°	±45°

续表

	f-classic 6×9	f-classic 4×5~8×10	f-metric 6×9	f-metric 4×5~8×10	m-monolith 6×9	m-monolith 4×5~8×10
后组左右摇摆	±360°	±360°	±360°	±360°	±45°	±45°
前组上下俯仰	±35°	±35°	±35°	±35°	±45°	±45°
后组上下俯仰	±35°	±35°	±35°	±35°	±45°	±45°
中心水平轴俯仰	±15°	±15°	±15°	±15°	±15°	±15°

（二）林好夫(LINHOF)照相机

林好夫在世界照相机制造业里虽以双轨照相机著称于世，但其后来发展的单轨相机系统也是顶级产品，尤以厚重、稳固见长，轨道的设计偏重于微距摄影。

林好夫单轨相机的技术资料如下所示。

林好夫KARDAN MASTER GTL照相机是装在支座上的摄影室用单轨照相机，装有L形支架、稳固的伸缩自如的底座导轨和带锁的底座俯仰组件。画幅可从9厘米×12厘米/4英寸×5英寸转换到13厘米×18厘米/5英寸×7英寸和18厘米×24厘米/8英寸×10英寸。18厘米×24厘米的KARDAN MASTER GTL还有一种增加了8英寸×10英寸，平移运动极其平稳。这种照相机的运动范围很大，并可绕中心轴或选定的偏心轴摆动和俯仰。

靠棘齿啮合的底座俯仰组件能使俯仰后的镜头与平面绝对平行，对移动和精密调焦的传动能自锁和锁定。配有从47毫米到480毫米直至微距范围的各种镜头。这种照相机适合所有摄影室的工作，它的附件包括一个中心遥控器和点测光用的Profi Select TTL测光系统。

林好夫在2000年，特别为配合数字后背单独开发设计了一款新的6×9照相机M 679。拍摄胶片时只能使用120胶片，最大画幅6厘米×9厘米。从画幅尺寸看不应算大画幅，但是机器结构全都与大画幅相同，所以也是技术可调整相机。林好夫 M 679是在Photokina'96的基础上推出的。这是一种用于专业摄影室摄影和数字成像的新型照相机系统，是用于数字影像作业和传统胶卷摄影的二元系统。林好夫 M 679是可调整的模块式大型照相机，它有一种简单而又有逻辑性的调整技术，用以控制透视，消除垂直线的会聚，增大景深和创建照相机的运动。

一整套完美的适配器和附件，很容易就能获得专业效果。照相机的画幅包括6厘米×6厘米、6厘米×9厘米，这使它在通常的中等幅面系统，如Hasselblad, Mamiya, Horsman面前增

加了竞争力。这种新系统还能毫无困难地配用扫描和单拍技术的数字后背,为每一个系统设计一些特殊的适配器是问题的关键。林好夫 M 679曾获得Tipa奖,被评为1997年未来模块式大型照相机的最佳专业产品。

林好夫 M 679 CC照相机2000年开始生产,在后部基座上能作技术调整并有各种数字成像附件。现在的最新型号已经是林好夫 M 679 CS了。

(三) 仙娜(Sinar)照相机

瑞士仙娜(Sinar)照相机公司几十年来一直致力于大画幅相机的制造。所有机型均以4英寸×5英寸标准画幅为基础,且皆为单轨式相机。仙娜相机的零配件可以相互换用,以组合出不同的系列和型号。

图5-7所示为瑞士仙娜F2 4×5相机分解图。

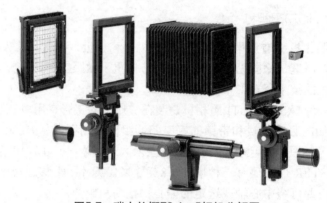

图5-7　瑞士仙娜F2 4×5相机分解图

仙娜相机也是单轨相机中的高端品牌,仙娜是世界唯一专注于影室内闪光灯摄影的制造商,只出品过一款叫仙娜汉的手持4×5快拍机,还在很多年前就停产了。

P2照相机垂直调整上下4厘米,水平调整左3厘米,右5厘米,基座俯仰角为±45°,中心轴俯仰角为±19°,摇摆幅度为±50°,皮腔范围4~45厘米。

仙娜生产了P3型配数码的机型。

仙娜照相机具有10年以上的高端数码技术,数码影像技术改变了传统摄影方式与摄影历史。因此,仙娜公司投以更大的科研资金进行研发,并获得了多项专利成果奖项。在2002年中期仙娜推出了一款新型P3 View数码模组相机,如图5-8所示。

仙娜公司成功地将仙娜P系列座机与仙娜数码后背完美地结合在一起,非对称的摆动和移轴让摄影师能通过电脑屏幕中直接对焦观察影像,进行方便的定位,保持影像清晰度。焦平面可灵活地进行大幅度旋转,不对称倾斜与摇摆,使影像的拍摄操作变得异常轻松快捷。准确的定位自锁装置,彼此独立的调节旋钮,保证摄影师达到高精度的对焦以及特殊的拍摄要求。

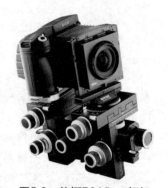

图5-8　仙娜P3 View 相机

第五章 大画幅相机的操作及使用技巧

新型的结构设计可方便容易地更换各种镜头与组件，小巧的体积给摄影师外出携带提供了方便。P3 View照相机是仙娜数码后背理想的工作平台，配以仙娜公司高端的CCD成像数码后背及仙娜公司自行研发的Sinar captureshopTM专业拍摄软件，仙娜龙CMV系列电子镜间快门数码镜头，生成的影像具有更多的影像信息，更高的影像锐度，更宽的影调反差，且忠实地还原了影像色彩。

Sinar captureshopTM专业拍摄软件可精确地控制曝光，观看影像任意处的曝光EV值及RGB色彩数值，可通过电脑屏幕直接取景对焦，通过屏幕预览进行透视矫正、观看影像任意处的焦点虚实。

P3 View照相机继承了仙娜公司一贯的设计风格，如同以往的仙娜相机产品一样，可同时使用传统胶片影像拍摄和数码后背影像拍摄，全面兼容仙娜以往的配件系统。这就意味着把仙娜P2照相机后组支架框和锥形皮腔安装到P3 View照相机上，即可进行4英寸×5英寸/9厘米×12厘米的胶片拍摄，同时已拥有P2座机的用户只需添置相关的P3照相机套件即可升级到P3 view照相机。

（四）金宝(COMBO)照相机

荷兰的金宝(COMBO)4×5相机已有近五十年的生产历史。金宝相机的不同型号因不同的结构设计而差异较大，大部分零件不能互换使用。金宝Master是一种高级4×5相机，前后框架均为L型设计，所有调整机构都以旋钮操作，重7.4公斤。金宝LEGEND使用U型框架，可扩展至5英寸×7英寸或8英寸×10英寸画幅。

金宝的SC系列单轨相机的特点是轻便、简单、实用，轨道为正方形摩擦设计，前、后组均可作大幅度的摆动，机背可使用国际通行规格的胶片盒或胶卷后背。

SC-2照相机是其系列中的标准型号，取景屏为4英寸×5英寸规格，更换SC-2相机的后组，SC-2照相机又可以升级为底片画幅更大的相机，相机的型号也随之改变，SC-3照相机后组为5英寸×7英寸，SC-4照相机是SC-2照相机8英寸×10英寸的型号。

SC-2照相机的规格为：4英寸×5英寸单轨相机；垂直调整，上12厘米，下12厘米；俯仰，前组±30°，后组±30°；摆动，前组360°，后组360°；水平移动，左2.5厘米，右2.5厘米；重量，4.2公斤。

（五）星座VIEW45C照相机

星座(TOYO)大画幅相机产于日本，它有单轨机及双轨机两个系列产品。双轨机有4英寸×5英寸规格的TF45AII和8英寸×10英寸规格的TF810MII两种，星座4×5单轨机中有高级

产品轻便(2.7公斤)小巧、结构复杂的VX125照相机和大而坚固、具有双重摆动功能的ROBOS 4×5相机。

星座VIEW45C相机是其单轨系列中的经济型产品，前、后框均为U字型，中心摆动调整镜头板和机背的俯仰，使用直径39毫米、长450毫米的圆形轨道，旋转式机背、镜头板、皮腔等诸多零件均可与高级的VIEW45GII照相机通用，可使用通用的120胶卷后背及4×5片盒。

除去星座V×125型照相机之外，星座VIEW45C照相机是星座单轨技术相机中重量最轻的产品，外出携带虽不及体积更小的TF45AⅡ型4×5双轨相机，但它的调整幅度和操作的方便性是诸多双轨相机无法实现的。

星座VIEW45C相机技术数据为：垂直调整，120毫米；水平调整，左4.5厘米，右4.5厘米；摆动，360°；俯仰，±48°；重量，4.1公斤。VIEW45C相机前后组的调整幅度完全一致。

星座最有名的还是世界唯一在产的金属8英寸×10英寸规格的双轨相机，亚洲许多风光摄影大师都钟爱此款机器。

三、大画幅相机的结构(以单轨相机为主)

现代大画幅相机运用模块化的设计，使所有主件和零配件可以自由搭配组合从而达到最多变的灵活性，以满足不同的需求。一般每种品牌的相机又有多种系列及不同型号，但属于同一个系列的组、附件一般都可以互换使用。

比较特殊的是瑞士雅佳照相机，它所有的零件不论是哪个系列、什么型号的相机都可以随意组合。是当今模块化最好的大画幅照相机。摄影师可利用这些特点根据自己的需要来选购部件，组合成最适合自己使用的照相机。这种选择主要是根据每一个摄影师最常拍摄的题材和经济能力而定的。

(一)大画幅相机分解组图

让我们分解大画幅相机以认识大画幅相机的每个机件。图5-9和图5-10所示为用来调焦和安放相机前后组的轨道。图5-11所示为用来装置镜头连接轨道的具有可移动、俯仰、摇摆功能的基座(前组基座)。图5-12所示为用来装置调焦屏的具有可移动、俯仰、摇摆功能的基座(后组基座)。图5-13所示为装置镜头的框架(前框架)。

第五章　大画幅相机的操作及使用技巧

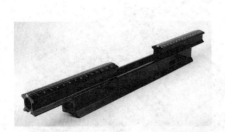

图5-9　用来调焦和安放相机前后组的轨道(1)

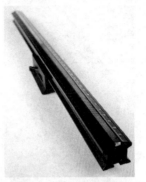

图5-10　用来调焦和安放相机前后组的轨道(2)

图5-11　用来装置镜头连接轨道的具有可移动、俯仰、摇摆功能的基座(前组基座)

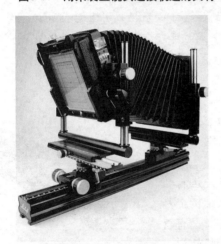

图5-12　用来装置调焦屏的具有可移动、俯仰、摇摆功能的基座(后组基座)

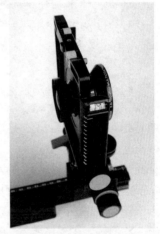

图5-13　装置镜头的框架(前框架)

图5-14所示为装置调焦屏的框架(后框架)。

前框架与前组基座连接在一起通常被称作照相机的前组。后框架与后组基座连接在一起通常被称作照相机的后组。大画幅照相机为了便于携带或装箱运输，经常会把照相机的前后组从轨道上取下单独放置，但前后框架在没有必要的时候不宜经常拆卸。图5-15所示为瑞士雅佳相机分解图。

111

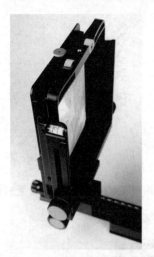

图5-14 装置调焦屏的框架(后框架)

图5-15 瑞士雅佳照相机分解图

连接前组和后组的是风琴式皮腔，有人称之为"皮老虎"，系英文"bellows"的译音。高级的大画幅单轨照相机的前组和后组的位置可以互换，并且后组拆掉调焦屏安装上镜头就可以变作前组，前组拆掉镜头安装上调焦屏就变成了后组，这是极高的模组化的体现。

（二）轨道

轨道是指可装载前后组，并可使之在上面滑动的有一定规格长度的导轨。

各种品牌相机的基本轨道多为40厘米左右，延长轨道则有从2厘米到100厘米的各种规格。轨道从结构上基本可分为上下轨和内外轨两种。以轨道形状分，又有管状、矩形、X形等。图5-16所示为瑞士雅佳照相机轨道。

图5-16 瑞士雅佳照相机轨道

（三）轨道接座

轨道接座是将相机轨道固定在三脚架上的部件。它用以牢固稳定地支撑相机，并可以使相机在轨道的方向上运动或固定。如果相机使用长焦距镜头或进行微距摄影时皮腔和轨道需要伸长，为了相机的稳定和重心的平衡，可使用两个轨道接座将照相机固定在前后两个三脚架上。

（四）前组

前组是用来安装镜头的，镜头需要安装在有着照相机工厂指定的尺寸和连接方式的镜头

接板上，然后把镜头板安装在照相机的前组框架上，如图5-17所示。

（五）镜头板

镜头板是一个矩形金属板，中间有圆孔。现代镜头板有0#、1#、3#三种规格以适应三种不同型号的快门。这三种规格是国际通行的标准，即不论哪个大画幅照相机工厂生产的镜头板都是此三种规格的产品。

每个大画幅照相机工厂都生产配合自己相机使用的镜头板，因为不同厂家的照相机的前框架尺寸大小不同，连接方式不同，所以不同品牌的大画幅照相机的镜头板是不能通用的。为同一只镜头更换不同的镜头板，就可以让一只镜头用在不同的照相机上了。图5-18所示为仰俯摇摆时的幅度显示。

所有旋转和位移部分一般均有标尺表明移轴的尺度或幅度。大画幅相机在变换不同尺寸胶片的后组时，前组一般都不需要变动，只要将镜头板上升至标定位置，使镜头光轴与焦点平面中心对正，后组只要更换所需胶片尺寸的框架，互换性差的照相机要更换整个后座。

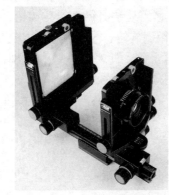 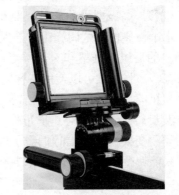

图5-17　瑞士雅佳照相机分解图　　图5-18　仰俯摇摆时的幅度显示

> **小贴士**
>
> 在升级底片尺寸时，还需要更换相匹配的皮腔和延长轨道。大画幅相机前、后组框架一般有L型与U型两种。少数品牌的型号的框架设有可以平移水平轴的区域，例如雅佳相机。

（六）基座

通常我们很少把基座单独称呼，一般都把它和框架一起称为前后组。基座是指连接轨道和框架部分的机构。几乎大部分品牌的高级型号相机把仰俯和摇摆的操纵部分都设置在基座上，通常每个品牌的经济型相机都采用U型框架把俯仰功能设计在框架上。

也有相机在升级画幅时，只需更换框架，而保留基座不变。这就使这些型号相机的控制系统主要区别在基座上。另外还有些型号的基座具有特殊功能，如不脱轨摇摆等。这些都使基座成为相机型号区别的标志。

(七) 皮腔

皮腔是用来连接前、后组可延伸的可做特殊动作的皮制中空的套子。皮腔通常由两种材料制作而成，一种使用纯皮制作，一种使用皮或合成纤维制成。皮腔里面的是消光绒。皮腔大多为折叠的风琴式。皮腔有两端开口大小一致的，也有前小后大的，还有中间突出大于两头的。

大画幅照相机在用广角镜头时要配合专用的广角皮腔，因为若使用标准皮腔会因皮腔过长而无法清晰聚焦，并影响前、后座的摆动或平移。使用长焦距镜头时，皮腔需要大幅度伸长，这时标准皮腔的伸长量往往不够，于是需要使用延长皮腔，还需延长轨道。图5-19所示为大画幅照相机用的皮腔。

图5-19　大画幅照相机用的皮腔

(八) 后组

后组像前组一样可做上仰下俯，在垂直轴上做摇摆，还可以在水平方向和垂直方向左右、上下平行位移。高级型号的大画幅照相机的前、后组还装有微调对焦旋钮、垂直升降自锁微调旋钮、水平横移自锁微调旋钮、摇摆、仰自锁微调旋钮。

大画幅相机的后组由框架和对焦屏组成。对焦屏上画了厘米刻度线和几种120画幅的取景范围。也只有4×5照相机可以使用特殊的120片盒拍摄120卷片。

大画幅照相机的后组处理横竖画幅转变的问题，早期有两种方式在不同品牌中使用：一种是给调焦屏装旋转装置，使对焦屏可作360°旋转；另一种是把调焦屏与后组的连接部做成可拆卸的，需要变换横竖画幅时把调焦屏取下竖着装上就可以了；还有少数相机均无上述两种装置，则只能使整个机身沿轨道旋转90°才能改变画面方向。

有些大型相机为了方便使用120胶片片盒对焦和拍摄，设计了旋转后背或推拉后背。在现代，旋转后背的设计和120旋转后背推拉后背的设计已经不再流行，原因是不能保证机器的精度。

(九) 片盒

除了镜头外为拍摄提供专用的暗盒叫做片盒。一般使用4英寸×5英寸、5英寸×7英寸和8英寸×10英寸的散页片盒，在片盒正反面可各插入一张散页片。还有为快装胶片提供的专用片盒，也有一次可插入多张散页片的片盒，可以连续拍摄的片盒。

各种规格的散页片盒在右上方都有表明片型的缺口，这既便于摄影师在暗室、暗袋中装片时确定胶片的正、反面，又使摄影师能从缺口的触觉中判断片型。图5-20所示为装载散页片的暗盒。

图5-20　装载散页片的暗盒

第三节　大画幅照相机的镜头

　　大画幅照相机使用的镜头是照相机的一个非常重要的组成部分。大画幅照相机的镜头的样貌与135、120等照相机镜头的模样有很大的差别。大画幅照相机的镜头随时可拆成三段，即前镜组、后镜组和镜间快门。快门的前后都有螺扣把前后镜组拧在快门上就可以了。

　　中、小画幅相机的镜头在设计时需要保证相机在光线较弱的环境中还能正确地对焦和取景，为了使用方便研制了多镜组结构的变焦镜头，还要考虑到底片面积小而放大倍率大等因素。而且除了旁轴相机，其他单反相机的镜头在设计时还要考虑到反光镜和反光板的放置问题而导致的镜头结构的妥协。

　　图5-21所示为大画幅照相机用的镜头。

图5-21　大画幅照相机用的镜头

一、照相机镜头的结构

　　照相机从结构上可分为机背取景照相机、旁轴取景照相机、单镜头反光照相机、双镜头反光照相机等。现代比较流行也是占主流地位的是单镜头反光照相机。这种类型的照相机取景和摄影使用同一镜头，取景利用镜头后的反光板和五棱镜，取景准确没有视差，镜头的调焦与取景构图几乎可以同时完成，使用方便利于抓拍、抢拍，大大提高了摄影的速度，这些优点是单反这种方式带来的。这种照相机有135照相机中的尼康、佳能，120相机中著名的哈苏V系列和禄来。

　　单反相机的缺点就是会导致成像质量的下降。在单反相机的摄影系统中像哈苏5系列里的503CW相机，可以使用从40毫米的广角到360毫米的长焦。单反的问题出在广角与长焦这两个方面。从光学原理上讲，一只镜头当调焦无穷远时，镜头的中心到胶片平面的距离等于镜头的焦距。那么一只哈苏40毫米的广角镜头安装在哈苏503CW机身上，当镜头调焦到无穷远时，镜头的中心到胶片平面的距离不可能是40毫米，因为镜头与胶片平面中间要放置反光板、后帘等东西。想要把反光板等机构加进去就要改变镜头的光学结构才能做到。

　　使镜头节点后移，向像方移动，得到的结果是：镜头到胶片平面的空间大大增加，可容纳反光板、测光电眼、曝光窗等机构。实现单反取景后所带来的是操作方便，损失的是成像质量。一般这种结构的镜头叫反摄远型镜头，哈苏40毫米的镜头就是这种结构的镜头。单反取景相机的长焦镜头也存在着镜头与胶片平面的距离问题。

哈苏400毫米焦距的镜头也不可能做到镜头到胶片平面400毫米的距离，它们中间的空间太大。把镜头的节点向物方移动，一般这种结构的镜头叫远摄型镜头。得到的结果是：镜头到胶片平面的空间大大缩小，镜头可以安装在相机的预定的位置上。同样实现单反取景后所带来的是操作方便，损失的是成像质量。

与单反取景相机形成鲜明对比的是有更长发展历史的机背取景照相机系统。现代还在生产的4×5、8×10大画幅皮腔式技术相机就是典型的机背取景照相机系统。这类相机所用的镜头除了一些特殊考虑外都是对称式结构的镜头，这些焦距的镜头都是调焦在无穷远时胶片平面到镜头板的距离等于镜头焦距，如47毫米、90毫米、150毫米、180毫米、210毫米、240毫米等。调焦距离在无穷远以内时镜头到胶片平面的距离会更长，无穷远以内焦点的设置靠调整镜头到胶片平面的距离来实现。

对称结构镜头的优点是成像质量高，镜头的各种畸变和色差校正得比较好。缺点是镜头与胶片平面之间必须有可伸缩的皮腔，由于有皮腔还可对镜头平面和胶片平面做移动倾斜的调整。所以该种相机的携带性和操作的便捷性就极差。

另外一种形式是旁轴取景照相机(双镜头反光取景照相机也应该算旁轴取景照相机的一种)，镜头安装平面和胶片平面是固定于一体的，不同焦距镜头靠不同长短的接筒或镜头板来控制镜头到胶片平面的距离，没有反光板，大多数旁轴取景相机带有双影重合的调焦连动装置。它的优点是比机背取景照相机体积小，操作方便；缺点是镜头与胶片平面不能进行调整和移动，从而失去了影像的控制能力。

二、大画幅照相机摄影镜头的品牌

有一些非常著名的相机厂家，请专门制造镜头的厂家帮助研制和生产冠自己照相机名字的镜头。世界知名的德国林好夫大画幅相机，主要请德国的施耐德公司为其开发设计并制造镜头，最终施耐德所提供的镜头是否可以刻上"LINHOF"的字样作为林好夫的特选镜头被出售，这取决于林好夫的检验标准。

施耐德曾经证实德国最好的光学实验室在林好夫，所以通过林好夫检验标准并镌刻着林好夫商标的施耐德镜头已经成为顶尖质量的保证。商业大画幅相机制造厂瑞士的仙娜公司与同样是德国的罗敦斯德公司鼎力合作，推出了一系列专为仙娜相机而设计的优秀镜头。

目前世界上知名度比较高的大画幅相机镜头主要有四个品牌：德国生产的罗敦斯德(仙娜龙)、施耐德(林好夫)和日本生产的尼克尔(NIKKOR，尼康公司出品)、富士(FUJINON，富士

公司出品)。这四大品牌的专业镜头在镜组结构上大同小异，焦距段囊括了从24毫米的超级广角到1200毫米的超级长焦。

(一) 施耐德(SCHNEIDER)

施耐德公司已拥有超过90年生产大画幅专业镜头的历史，一直以优异的品质和高素质闻名于世。目前生产7个主要系列的近30款镜头(不包括给特定厂家指定生产的专用镜头)，网罗焦距从38毫米的超广角到1100毫米的长焦镜头。

Super Angulon和Super Angulon XL系列镜头是专为中大画幅相机而设计的广角镜头。有110°以上视角的超广角镜头称为Super Angulon XL，此系列有47毫米、58毫米、72毫米和90毫米(38毫米XL只能用于612以下画幅)等几种规格；具有100°视角的广角镜头称为Super Angulon系列，这一系列有75毫米、90毫米、120毫米、165毫米和210毫米等几种规格。Super Angulon系列镜头适合拍摄风光、室内等题材。Super-Symmar XL ASPHERIC系列非球面镜视角在80°左右。

Apo-Symmar采用六片四组结构，有72°的视角，是对称式镜片结构，可以互相抵消像差。4×5以上画幅使用的镜头有120毫米、135毫米、150毫米、180毫米、210毫米、240毫米、300毫米以及360毫米F6.8、480毫米F8.4等几种规格。

Apo-Symmar-L系列镜头是替代Apo-Symmar的新一代专业镜头。拥有更大的视角和移轴范围。

Apo Tele Xenar是长焦距远摄镜头，具有35°以下的窄视角，五片五组的设计有良好的反差及高解像力。Apo Tele Xenar拥有250毫米、400毫米、600毫米和800毫米等几种镜头规格。600毫米和800毫米两种规格的镜头共用相同的前组，更换不同的后组就可以分别得到两只不同焦距的镜头。

MACRO Symmar HM系列是八片四组设计的高素质、多用途翻拍镜头，具有60°视角。采用复消色散设计。适合于4∶1到1∶4的微距摄影，有80毫米、120毫米和180毫米三种规格的镜头。

Xenar系列是价格便宜的一系列标准镜头，具有60°视角，四片三组的设计显得非常轻巧，有150毫米和210毫米等规格的镜头。

施耐德(SCHNEIDER)最新出品的FINE ART 550和FINE ART 1100镜头是采用纯对称式结构，可涵盖20×24英寸底片面积的超大影像圈的镜头。

(二) 罗敦斯德(RODENSTOCK)

罗敦斯德(RODENSTOCK)公司现在也生产7种不同类型的镜头，数量近40只，其中包括最新研制的配合专业数码成像系统的数字镜头，焦距范围从35毫米到480毫米。几十年来，罗敦斯德公司生产的镜头都拥有自然再现色彩的特性，而且针对所有镜头有不同种类的快门提供配套使用。

罗敦斯德的专业摄影镜头包括多种不同的镜头类型，这些镜头涵盖了常见的焦距范围，这些为传统专业摄影准备的标准镜头可以提供普通的和超大的影像视角、高解像力及最高图像质量。一般的需求都可以在Apo-Sironar的两个镜头系列"N"和"S"中得到满足。

摄影师可以根据底片尺寸选择影像范围适当的相应焦距的镜头。如果在1∶5到2∶1的

拍摄比例范围内，需要使用拥有大影像范围的镜头，可以选择那些特殊设计的近摄微距镜头Apo-Macro-Sironar。这个系列镜头的特点是拥有极高的解像力和超大的影像范围。狭小的房间，宽广的空间或者超近的拍摄距离(例如建筑摄影)，使用大广角镜头都是非常必要的。

　　广角镜头的第一选择是Apo-Grandagon和Grandagon-N系列镜头，它们的视角甚至可以超过120度。镜头所标示的"Apo"代表了高素质镜头，是"apochromatically corrected"的英文缩写，可直译为"Apo色彩校正"，这说明这类镜头可以将三原色的色彩分离程度降到最低。

　　一般来说，镜头的色彩校正效果很难让人充分满意，没有任何一只镜头可以完全做到色彩的再现，但是所有罗敦斯德生产的镜头都期望能够消除恼人的边缘色散，尤其是长焦镜头的边缘色散。
　　在图像的边缘，色散的效果最强。由于采用了可以消除不规则色散的ED材质(ED指额外的低色散)的玻璃，因而可以排除第二色谱的情况，不可见光边缘产生平稳的过渡，最末段对比得到锐化，影像边缘轻微的质量下降被最大限度地减小。

第四节　镜头视角与像场的关系

一、像场

　　把摄影镜头安装在一很大的伸缩暗箱前端，并在该暗箱后端安装一块很大的磨砂玻璃。将摄影镜头光圈开至最大并对无限远景物调焦时可以发现，在磨砂玻璃上呈现出的影像均位于一圆形之内，圆形之外漆黑，无影像。
　　这个影像的圆形面积为该摄影镜头的最大像场。在最大像场范围的中心部位，有一能使无限远景物结成清晰影像的区域，称为清晰像场。在清晰像场与无影像区域之间所夹的圆环形区域内虽有无限远景物的影像但较模糊。
　　如果将摄影镜头的光圈逐渐缩小，则可发现上述清晰像场的面积在逐渐向外扩大。当光圈开至最大时的清晰像场范围称为基准清晰像场。显然，照相机曝光窗应位于此基准清晰像场之内。曝光窗所在区域称为有效像场。

二、像场角

中小型照相机使用摄影镜头的基准清晰像场一般仅略大于其有效像场；供大画幅照相机上使用的摄影镜头，其基准清晰像场范围则远远大于其有效像场范围，以便当照相机做透视调整时，曝光窗仍能保持在该清晰像场范围之内(否则将影响所摄影像质量)。

当摄影镜头对无限远处调焦时，过该镜头光轴的平面必与有效像场边缘交于两点，自该两点分别向摄影镜头像方节点引线段，这两条线段与像方节点所成的夹角，即自像方节点向有效像场边缘的张角，称为该摄影镜头的有效像场角。

三、视角

当摄影镜头对着无限远调焦时，该摄影镜头在照相机内的胶片上所能清晰拍摄下来的景物范围，即摄影镜头实际成像时所涵盖的景物空间范围，称为该摄影镜头的有效视场。

过光轴的平面将与该有效视场边缘交于两点，此两点与摄影镜头物方节点间的夹角，称为此摄影镜头的有效视场角，简称视角。

从像场的定义中我们能看出来中小型照相机的有效像场也就是曝光窗的区域与摄影镜头的基准清晰像场十分接近，基准清晰像场仅略大于其有效像场。虽然这二者在理论上是有区别的，但由于中小型照相机也没有移轴俯仰的需要，所以在中小型照相机的摄影镜头里一般不涉及像场的概念。

四、大画幅镜头的像场圈

在大画幅照相机摄影镜头上基准清晰像场大于有效视场，很多给镜头和胶片位移的空间较大。大画幅摄影镜头于是拥有了两个概念：视角和像场。比如同样焦距为150毫米的施耐德镜头，一支是Apo-Symmar-5.6/150L像场圈直径为233毫米，也就是说4×5胶片的对角线的长度是161毫米，如果用这只镜头拍摄4×5规格的胶片，不但能涵盖胶片的面积，且还有7.2厘米的余量提供给位移和俯仰摇摆。如果用这支镜头拍摄5×7的胶片就紧张点了，5×7胶片的对角线是211毫米，我们能算出150L这只镜头勉强能涵盖下22毫米的余量，但没有移动的空间了。另一支Super-Symmar ASPHERIC 5.6/150XL的像场圈直径为386毫米。

有同样的焦距、同样的视角以及不同的像场，所以在使用大画幅照相机时要根据所用胶片尺寸的大小，正确选择可涵盖胶片并有移动空间的镜头。

第五节　大画幅相机的调整和景深控制

大画幅相机的摆动与位移的最主要的作用是改变影像的透视效果，校正变形以及控制清晰度的分配，这些都是中、小型相机无法做到的。另外，大型相机大面积的对焦屏和对焦配

件也为作这些调整和预先审视结果提供了有利的条件。

一、大画幅相机的位移与摆动

图5-22所示为大画幅照相机的每个动作。

图5-23图解了大画幅相机前后组不同的移动和俯仰摇摆对影像的区域的位移、清晰区域的变化和透视的改变。(这是实拍调焦屏的图像)

调焦屏上看到的影像是上下左右颠倒的，如图5-24所示(1)里的黑色方块实际是被移到了右边。相反，(2)里的黑色方块实际被移到了左边。

大画幅相机的每个动作图解如图5-22所示。

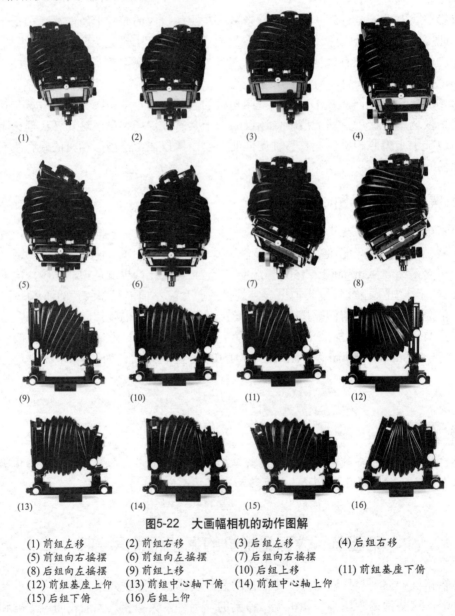

图5-22　大画幅相机的动作图解

(1) 前组左移　　　(2) 前组右移　　　(3) 后组左移　　　(4) 后组右移
(5) 前组向右摇摆　(6) 前组向左摇摆　(7) 后组向右摇摆　(8) 后组向左摇摆
(9) 前组上移　　　(10) 后组上移　　 (11) 前组基座下俯
(12) 前组基座上仰　(13) 前组中心轴下俯　(14) 前组中心轴上仰
(15) 后组下俯　　　(16) 后组上仰

图5-23所示为大画幅照相机的一些组合动作。

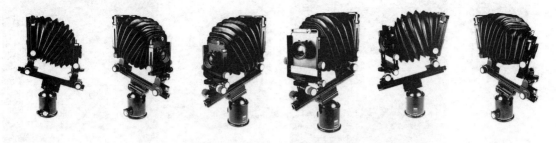

图5-23　大画幅照相机的一些组合动作

(1) 黑色方块实际被移到了右边　　　　　(2) 黑色方块实际被移到了左边

图5-24　调焦屏影像的变化(1)

后组左移黑色方块也被移到了左边，后组向右移黑色方块被移到了右边，如图5-25所示。

(1) 黑色方块实际被移到了左边　　　　　(2) 黑色方块实际被移到了右边

图5-25　调焦屏影像的变化(2)

上升前组会把物体上方的空间加大，换句话说把物体下降了，在照相机的调焦屏上看到的是反的。照相机后组上升加大了黑色方块下方的空间，把黑色方块由中间的位置抬升了起来，同样在调焦屏上看到的结果是相反的，如图5-26所示。

 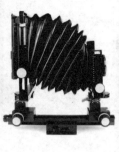

图5-26　调焦屏影像的变化(3)

前组通过左右摇摆可以发现清晰平面的改变，但是被摄物体没有透视变形，如图5-27所示。

图5-27　调焦屏影像的变化(4)

后组通过左右摇摆可以发现所拍摄物体有了明显的透视变形，如图5-28所示。

图5-28　调焦屏影像的变化(5)

通过照相机的前组的俯仰可以发现以水平轴为轴心的物体的上下边缘出现模糊，实际上还是改变了清晰平面位置的结果，如图5-29所示。

图5-29　调焦屏影像的变化(6)

照相机后组进行俯仰也出现透视变形，如图5-30所示。

图5-30　调焦屏影像的变化(7)

（一）大画幅相机的位移

通过图片对比前后组的位移不会改变被摄体、镜头平面与影像平面的关系。前、后组的位移与前组的摆动会使光轴偏移影像平面中心点。前、后组位移的主要作用是移动影像的视野。前组位移，影像区域反向移动；后组位移，影像区域正向移动。

（二）大画幅相机的摆动

前组摆动的作用是用来控制影像的清晰平面的位置，影像的透视效果不发生变化。

后组摆动的功用是用以控制影像的透视效果和变形，也可以用来控制影像的清晰平面的位置。后组摆动，光轴仍然处在胶片中央位置。前、后组配合摆动在控制被摄体某平面全面清晰时特别有效。

（三）位移和摆动可有效地控制影像的变形

大画幅相机前、后组平行位移的主要用途之一是用来移动影像区域，以达到校正影像平行线汇聚变形的目的。

决定影像变形的基本因素是相机与被摄体的相对位置关系。当影像平面与被摄体平面平行，则影像中所有平行被摄体的线条在影像中也都是平行的；如果影像平面与被摄体平面相互倾斜，则被摄体中所有的线条都将在影像中产生汇聚现象。

只要影像平面与被摄体平面倾斜，就会使被摄体的某些平行线条在影像中产生汇聚现象。多数情况下对其垂直线条需要校正，而水平方向直线的汇聚则有利于空间感的表现。影像区域位移的使用的最大优点是可以在不改变机位的条件下，使影像在某方向上汇聚的平行线保持平行。

对处于视点上方或下方的被摄体，要对平行线的汇聚进行校正往往多在垂直线上。如果被摄体是方正的商品，一般必须完全校正；对其他被摄体的垂直线的修正量，一般以相机倾斜不超过20°为准。则需要完全校正，超过20°则可进行部分修正，以保持人们的视觉习惯。

中小型相机只能使用缩小光圈来增加景深，但过度缩小光圈会产生光线的绕射现象而影响影像清晰度。大画幅照相机可以在不缩小光圈的情况下，利用前、后组的俯仰和摇摆来控制清晰平面的位置。如前所述，镜头前座的摇摆和仰俯可以控制影像的清晰范围，且不改变透视，只不过将光轴移离影像中心点，所以要注意不要移动过大以至移出了影像圈。

后组的摇摆和仰俯，由于改变了投影平面的角度关系，因此，利用它的摆动以控制影像清晰平面位置时，也使影像透视得以改变，它会使影像的比例拉长或缩短。

二、大画幅相机的景深控制

在探讨利用大画幅照相机前后组的俯仰摇摆来控制清晰平面的位置之前，我们先来讨论一下只用光圈来控制拍摄场景的景深。

（一）镜头最佳光圈的探讨

任何相机都可利用缩小镜头的光圈以增加景深，大多数人误认为拍摄时光圈越小，景深越大，并可增加边缘成像的清晰度。其实不然，当过度地缩小光圈，光线通过这个很小的孔径时会产生严重的绕射现象，从而降低影像的清晰度。限制使用最小光圈仅仅是提高影像清晰度的一个因素，事实上，胶片影像的品质是受到诸多因素制约的。

当缩小光圈时，绕射现象的产生会导致清晰度的下降，但镜头的其他性能却会因此得到校正和提高。综合考虑，我们会取得一个在各方面效果平均的最佳光圈。它虽然因不同镜头而异，但通常可定为比镜头最大光圈小1~4级光圈的位置。

由于大画幅相机各种镜头的焦距均较中小型相机长，如135相机的标准镜头焦距为50毫米，大画幅相机4×5英寸的标准镜头焦距则为150毫米，所以大画幅相机镜头的景深比小型相机对应的镜头的景深要小很多。在这种情况下不得不尽量缩小光圈来获得影像的全面清晰，在使用4×5英寸胶片时，也往往会把光圈缩至f22~f45之间，因此在实际应用中，只要在光线绕射现象没有明显地影响影像质量时，大型相机可允许适当缩小光圈。

为了获得更大的景深，也可以用感光度较高的软片，这样可以缩小光圈，而不需过多地增加曝光时间。只要胶片不是极度放大，高感光度胶片稍低的解像力会被大幅胶片较大的放大倍率所抵消。

（二）大画幅照相机焦点和景深的关系

做到精确调焦十分重要。有时在调焦时感到影像已很清楚，但是如果用十倍以上的放大镜仔细观察胶片时，会发现因主要部位模糊而前功尽弃。所谓调焦清晰，胶片上有明锐的影像，从理论上讲，也不是指所有的点都同样明锐。

实际上，只有在被摄体的对焦点上或对焦平面上的点，在胶片上才是清晰的点，而在此前后的各点，越向二极延伸，越会扩散，模糊圈也会越远越呈椭圆形。我们称为有效的景深范围是指对焦平面前、后的点和由这些点到尚可接受的较模糊的圆圈组成的清晰影像。

1．有效控制景深

调焦的一个意义是把影像对实。另一个意义是有目的、有效地控制景深。有些广告画面要求主体实，背景或陪体虚，以突出主要形象；大多数广告画面则要求全景深，也就是画面所有的景物都清晰。在商品摄影中的前一种情况，虽要求背景虚，但主体从前至后均应清晰；后一种情况不过是把景深向前、向后或前后双向延伸罢了。这就有一个最佳对焦点(或对焦平面)的问题，这一问题提出的目的是有效地控制景深。

2．加大景深范围

延长景深，除使用相机的前、后座进行摆动外，就镜头本身而言有两种方法可供选择。
(1) 使用小光圈。
(2) 增大物距，景深也会同样增加。

拍摄距离越近，调焦越近，景深越小；反之则会得到较大的景深。

另外，当镜头光圈缩小时，清晰范围会延伸，而且后景深的延伸范围比前景大，大约后景深为前景深的2倍。利用此特性，可对景深进行有效控制。在实际拍摄时，一般将焦点选择在所要包容的景深范围的前1/3处，在现场操作时有时这个前1/3较难确定，而且有时缩小光圈来观察景深是否达到有效范围时也往往会因对焦屏昏暗难以判断。在此情况下，摄影师应比预定光圈再多缩1~2级光圈，以确保景深范围的有效覆盖。但要注意，过度缩小光圈，也会影响影像的明锐度。

三、沙姆弗鲁格定律在实际摄影中的应用

中小型照相机在正面对着一面墙或一幅壁画拍摄时，我们都知道只要对墙这个平面的一点对焦就可以了，条件是被摄体平面、胶片平面、镜头平面相互平行。即使我们用镜头的最大光圈去拍摄这面墙的平面得到的影像还是清晰的，如图5-31所示。

图5-31　沙姆弗鲁格定律的实际应用(1)
1．为墙壁平面　2．为清晰平面　3．为光轴

如果照相机不是正对这墙的平面拍摄,那么在镜头全开光圈的情况下,墙壁不会全清晰,假设相机镜头的焦点设置在图中光轴和墙壁的交点上,在镜头全开光圈的情况下清晰平面是与镜头和胶片平面平行的2号虚线。所以我们拍摄出来的墙壁的影像靠近照相机的一头和远离的一头都不清晰,只有焦点所在的地方是清晰的。

当照相机仰拍墙壁的时候同理,我们发现,在不改变胶片平面与镜头平面之间关系且他们之间互相平行并垂直时,清晰平面总与之平行。用镜头的全开光圈拍摄是最好的找到清晰平面的方法,如果缩小光圈拍摄的话就不容易看到清晰平面的位置,如图5-32。

图5-32　沙姆弗鲁格定律的实际应用(2)

从图5-32中可以看到,当缩小光圈后景深加大,前景深、后景深覆盖了墙壁的平面,使墙壁处在清晰的范围内。

沙姆弗鲁格原理:当照相机前组平面的延长线、胶片平面的延长线、胶片平面的延长线和景物的某一平面的延长线相交时,景物的这个某平面被设置为清晰平面。其作用是我们可以用大画幅照相机前后组的俯仰和摇摆来控制清晰平面的位置。这是在商品和建筑摄影中应用非常广泛的原理。

在具体应用中,一般而言,多以倾斜影像平面来控制透视变形,多以倾斜镜头平面来控制影像清晰平面的位置。为了使被摄体上的线与面维持在机位视点的透视以及保持影像中被摄体各部分的比例不变,应只摆动镜头平面来控制影像清晰平面的位置。

清晰平面设定为一个斜平面,如图5-33所示。

为了更好地凸现清晰平面的位置,我们的图片和解说中都是以镜头全开光圈拍摄为前提。可以看到图5-33中照相机的前组向右摇摆,当照相机前组平面的延长线与胶片平面的延长线和景物的某一平面的延长线相交时,景物的平面被设置为清晰平面的位置。

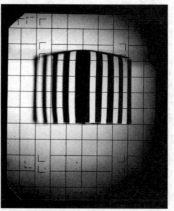

图5-33 清晰平面设定为一个斜平面

图5-33所示由于调焦屏与实际情况是上下左右颠倒的，所以应该左侧被设定为清晰平面的位置，我们看到通过相机的摇摆可以把清晰平面设置在需要的地方，通过摇摆的角度和改变焦点来随意变换清晰平面的位置。

图5-34所示为清晰平面示意图。

图5-34 清晰平面示意图

有人提出这个问题：如图5-34在黄线与相机前后平面的延长线交汇的同时，1号黑线也与前后组平面延长线相交是否也应该清楚呢？答案是黄线的清晰平面是唯一的。1号黑线或者其他类似的平面是不会清晰的，因为还有个制约因素就是相机的焦点，相机的焦点在黄色线的平面上，而不在1号黑线的平面上，如果相机把焦点放在1号黑线上的话，相机的皮腔长短就要发生变化，相机的状态就不是现在这个样子了。因此我们现在知道，如果当相机把焦点固定在一个位置上，然后通过前组的动作设置过此聚焦点的平面为清晰平面时这个清晰平面是唯一的。这其实一点都不神秘，在大画幅相机的调焦屏上是可以看到的，因为我们在拍照之前取景构图时为了调焦屏的明亮是用全开光圈的，所以当我们设置好一个清晰平面时可以看到自己设定的平面是清晰的而其他地方不同程度地虚化。如果操作者一边操作一边观察照相机调焦屏的话是可以看到影像虚实的整个过程的。

图5-35、图5-36所示为把右侧设定为清晰平面的方向上的沙姆弗鲁格定理的示意图。

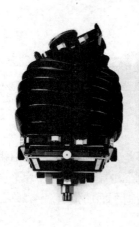

图5-35 上面是左右摇摆时清晰平面的设定

第五章 大画幅相机的操作及使用技巧

图5-36 利用前组的俯仰设置清晰平面

下面的问题是我们如何达到全清晰？上述我们强调过在全开光圈的条件下我们可以明确地看到清晰平面的位置和区域。同时我们还知道清晰平面是个很薄的平面，不存在景深。大画幅相机与中小型相机相比，优势之一就是可以随意设定清晰平面的位置。那么我们设定好了清晰平面后如何达到所拍场景的全清晰呢？

如图5-36相机在不做俯仰动作时，调焦在整个场景的前三分之二处(圆形上面)，清晰平面与前后组平面保持水平。这时第一张图给出了用多少光圈拍摄时的景深范围。第二张图利用前组的下俯动作使前后组和几个物体的一个斜平面相交，这时清晰平面被设置在了这个平面上，如果此时用全开光圈拍摄，那么得到的影像就只有该平面清楚，如图5-36所示在利用了下俯把清晰平面放躺下后再缩小镜头的光圈。好处是景深由前后景深变成了上下景深，这时只要32光圈就能得到全景深的影像，而第一张图光圈缩小到了F64景深，还无法覆盖这几个物体。

这就是我们可以利用大画幅照相机在拍摄场景中把摄影师最想突出的地方作为清晰平面而其他地方靠景深来弥补的原因，中小型照相机就只能自叹不如了。

四、视觉对焦法

利用沙姆弗鲁格原理可以得到全面合焦的影像。但是如何将原理在实际操作中实现，还需要正确的方法和熟练的技术。

使用视觉对焦法的步骤是先在对焦屏上确定画面基本构图，再依据被摄体的需要控制清晰度的平面与相机前、后组平面的倾斜度，估计出一个需要前组或后组摇摆或仰俯的修正的近似角度值，然后一边注视着已在对焦屏选好的构图，一边调整镜头的前、后座的摆动幅度，直到得到正确的角度，并使三平面相交于一直线上，最后再精确地对实焦点。

在一般情况下，使用摆动来控制影像清晰度时，大都先在对焦屏上确定被摄体的最近点的位置。因为该点要求最大的伸长量，以便在摆动时移出影像区域。俯拍前后排列的被摄体的通常步骤为：先确定好画面的基本构图，再对被摄体最远点对焦，仰俯前组使影像逐步清晰，最后再升降后座，调整好影像区域。拍摄侧向、纵向排列的被摄体时大都侧向转动相机后组来控制清晰度。此时注意前、后组均应垂直或与被摄平面保持平行关系。

如果想将清晰的影像限定在特定的区域内，只需将相机按沙姆弗鲁格原理反向摆动即可。这样就违背了三平面的延长面汇聚一直线的原理，而限制了对焦平面影像的清晰范围。通常只需反向在水平轴仰俯的同时在垂直轴上摇摆，就可将清晰范围限定在一条线上或一极小的区域内。反沙姆弗鲁格原理处理，可以把影像的清晰度控制在画面的任意一个特定的区域内。由于具有摆动装置，因此在清晰度的控制方面有更多的选择和更大的范围，也就是为影像的虚实处理提供了额外的控制。

有摄影经验的摄影者都会作如下判断：镜头焦距短，景深范围大；镜头焦距长，景深范围小。不论在哪级光圈上，焦距短的镜头的景深总会比焦距长的镜头的景深范围大。这在控制画面景物的虚实时可进行有效地利用。但不论镜头焦距长短，二者在包含的同一画面范围内，景深几乎是相同的。

第六节 大画幅相机的操作步骤

各种大型相机的结构虽有差异，但基本操作步骤大体一致。只要掌握要领，就有可能做

第五章　大画幅相机的操作及使用技巧

到熟练地使用大型相机。

一、稳定、坚固、可靠的大型三脚架

三脚架除用来固定相机、取景对焦外，最重要的是只有稳固的大型三脚架，才能防范相机在操作过程中的震动。在室内拍摄可选用更大的十字支架，它的立柱高度可达3米甚至更高，底座为三叉式铁架，装有滑轮，便于移动，并在定位锁住后十分稳固。

配合大画幅相机使用的云台也要求稳固，承重能力强，云台自身要做得坚固。大画幅相机在拍摄中需要精细的定位，所以需要云台的每个动作都具备微调的功能。只有很少一部分便携相机(4×5英寸)适合使用大号的快速球形云台。

将相机对准所拍物体，初步确定取景范围。根据所需构图决定直拍还是横拍。横竖替换式机背若从直拍转换为横拍，只需将对焦屏取下，然后横放重新装在后座上即可。旋转式机背大都设有每隔90°有段落可停的转动装置，只要松开锁将机背旋转90°就可将竖拍转为横拍，再调整前、后组的距离，进行粗略对焦，最后再转动微调旋钮进行精确对焦。

二、初步确定取景范围

大画幅摄影的第一关是入画，第一关的第一个课题就是初步确定取景范围。以前会碰到刚刚开始使用大画幅相机的人不知所措地讲，不论如何前移后移镜头前组或毛玻璃后组，从毛玻璃屏上看去都是虚忽忽一片，连一点点影像的模样也看不到。不知道怎样通过相机取景就不能进行下面的构图、调焦，完成初步入画的工作。在这里有个小规律介绍给大家。以德国施耐德镜头为例，我们可以通过互联网或在德国施耐德镜头公开印发的宣传材料里看到关于德国施耐德镜头的所有技术数据，包括镜头的MTF曲线，其中有一项是，当镜头对无穷远调焦时从镜头中心到焦平面的距离，也叫后工作距，通过此数值我们能读出两个信息来：

第一，我们拥有了某个镜头在对无穷远对焦时的准确数值，因为多数大画幅相机在轨道上都有标尺，所以我们在使用某只镜头时如果知道此数值，将相机的前后组之间的距离调整为此数值，就可以在毛玻璃上看到清晰的影像了；第二，我们能发现的是所有镜头的后工作距都和镜头的本身焦距的数值差不多，所以我们也不必去背每个镜头的后工作距的数值，对无穷远调焦时只要使前后组之间大致保持镜头焦距左右的距离，然后调整前后组之间的距离，就可以在毛玻璃屏上轻易地找到清晰的影像。

比如，150毫米镜头，它的后工作距是142.2毫米，也就是说在使用150毫米镜头对焦无穷远时，前后组之间的距离将是142.2毫米，那我们在实际使用中只要把前后组的距离放在镜头焦距的距离上150毫米，这与准确距离相差不到8毫米，通过微调前后组就很容易得到清晰的影像。

知道镜头对无穷远调焦时的后工作距离了，那么在其他情况下又是怎样的呢？还是用150毫米镜头当调焦，在50米、40米、20米、10米，甚至更近的距离，我们能发现当镜头的

调焦距离越近，前后组之间的距离将会越大，所以每只镜头对无穷远调焦时的后工作距，即相机的前组和后组之间的距离，此时为最小数值。当调焦距离不断地缩短，后工作距也即前后组之间的距离不断地加大。

三、保证清晰的对焦范围

完成初步取景后要对画面进行构图，构图结束后就要考虑为配合画面的构图如何设置清晰区域的问题。

（一）借助放大镜精细调焦

为了稳妥和保险，在最终精确对焦时，应使用对焦放大镜认真核查，放大镜的倍率以6倍左右为好。放大倍率太高会使毛玻璃的粒子过于鲜明，反而看不清楚影像了。

在观察画面清晰度分布时，应把光圈缩至工作光圈以察看景深，此刻还要注意画面四周有无光影遮挡的情况。在精确对焦时，使用带双目放大镜的正像取景器，或用黑布将机背罩住，挡住多余的光，使对焦屏看起来更清楚。大型相机画面大，容易产生看起来像是对准了焦点的错觉，并且画面越大，景深就越浅，对焦就应越加谨慎。

（二）精确对焦的前提条件

大画幅相机在对焦时，通常先要利用它的摆动性能校正影像变形和控制清晰度，或用位移调整光轴位置来改变像场而后再作精确对焦。摄影师应能熟练地掌握这些调整要点和动作，有目的地反复演习操作，直到可以得心应手地操作，才能有效地使用它并充分发挥它的一切不同于其他相机的潜在的技术优势。大画幅相机的这些性能、特点的应用和操作都是十分复杂的，也是变化无穷的。

在大画幅相机上使用前后组的俯仰摇摆来实现沙姆定律，通过调整来改变清晰平面的位置，需要摄影师在操作上下一番工夫。虽然复杂却还是有一定的规律可循。

用一台装有150毫米镜头的4×5相机，在合适距离对一幅一米左右的画进行观察。我们把相机调整好水平，并使前后组与墙上挂的画保持平行，使相机毛玻璃的中心与画的中心重合，并对该画调焦，这样从相机毛玻璃里中看到的画是在取景屏居中，没有变形没有歪斜的。在这个基础上我们再进行前后组的俯仰摇摆来寻找规律。

只对前组进行俯仰摇摆的工作，我们会发现在取景屏上，画没有任何变形，但出现了虚实变化。当前组俯仰时，都是以画面水平中心为轴，清晰度不变，上下两边虚化；当前组摇摆时是以画面的垂直为中心轴，清晰度不变，左右两边虚化。

把前组恢复标准状态来调节后组。通过后组的俯仰和摇摆我们能发现虽然后组的动作也会引起清晰度的变化，但是整个影像发生不同方向的变形。所以在广告摄影中我们可以把前后组的功能分开，前组负责清晰平面的设置，后组负责透视变形的调整。

四、使用镜头遮光罩是提高拍摄质量的重要保障

大画幅相机的各种镜头都备有配套的遮光罩。这些遮光罩有时不能有效地挡住直射光而使之进入镜头，影响胶片的清晰度，这时需要在遮光罩前加挡板来遮住这些光线。皮腔式遮光罩可以挡住所有不需要的光线的反射，并能参与相机的摆动。

皮腔式遮光罩在使用时，延伸的长度大致与机身皮腔的长度相等。遮光罩过长，会进入胶片影像范围，在底片四角产生模糊的边缘，这时要缩短皮腔。如果没有把握，可将皮腔长度略短于机身皮腔的长度。也可以采取直接检查调焦屏的办法，即将光圈缩至工作光圈，然后仔细观察调焦屏的四角是否出现黑角，四个边缘能否见到皮腔框的边缘：若有三角，则表示皮腔已进入影像，需要调整皮腔；若无黑角，则表示没有遮到镜头的像场。

相机在作摆动时，皮腔式遮光罩的调整稍复杂，其基本规律是遮光罩的前框必须与相机后座保持平行。当相机轨道保持水平而作直接平移时，遮光罩须调整到与机身皮腔光轴的方向一致，而沿一直线上升或下降。当相机延伸较长，配合使用皮腔式遮光罩时，间接平行位移是最好的调整办法。

五、曝光

当你完成了各项调整，精确对焦，测好了曝光指数，使用镜间快门的镜头，须关闭快门，将光圈缩至工作指数，并设定快门速度，然后给快门上弦，将散页片盒或120后背插入机背，再拉出片盒上的遮光插板，就可按下快门进行曝光。

如果使用机身快门，只需拨好光圈指数，设定快门速度，当插入片盒时，快门会自动关闭、上弦。当按下快门时光圈会自动缩至预选光圈。曝光完成后将标明已曝光一面的遮光插板插入片盒，全过程结束。

在操作大画幅相机时要养成按固定模式操作的习惯，每一个环节都要牢记在心，否则往往会在忙中出错。如未关闭快门致使胶片曝光，未拉挡板而未曝光，或一张胶片误操作导致多次曝光等。大画幅拍摄最忌人多嘴杂，在混乱不堪的环境中摄影师容易顾此失彼，摄影师性格急躁也容易致使其犯错误，因此，要在拍摄前反复检查以避免失误。

六、规范的操作步骤是避免失误的重要条件

使用镜间快门的大型相机的操作步骤如下。

(1) 确定机位,取景入画。

(2) 按照预想的构思方案对画面进行进一步的校正。

(3) 确定画面的清晰区域。

(4) 再次确认画面的清晰范围、构图、检查画面边缘。

(5) 对景物测光,检查曝光是否需要补偿。

(6) 设定快门、工作光圈。

(7) 曝光。

当相机的一切均检查、设定完毕后,需要对同一主题拍摄多幅照片,严格遵守下列程序将会确保不犯重复曝光或未曝光的错误。

(1) 检查快门是否关闭。

(2) 检查是否已经设定工作光圈、快门速度,给快门上弦。

(3) 释放一次快门无误后,以检验快门是否设定和在插入片背前再次确认快门的关闭。

(4) 将片盒插入机背。

(5) 将片盒的遮光插板拉出。

(6) 待相机稳定后按下快门曝光。

(7) 将遮光挡板标明已曝光的一面朝外插入片盒,然后从机背取下片盒。

使用120卷片片盒时,一定要在曝光完毕后立即过片,此习惯可避免多次曝光或记不清此张是否曝光了。

第七节　近摄时曝光量的计算

当进行近距离摄影,皮腔伸长量超出镜头焦距长度时,胶片受到的光线照射会减弱,产生曝光不足,因此,曝光必须随着皮腔的伸长而增强,这样就要考虑补偿曝光。

使用现代大画幅相机,如果备有胶片平面点测光系统将很方便,因为此时测出的光量已考虑了因皮腔伸长而导致的光衰减因素,因此,对已量得的数值不需再进行计算和补偿。但若无此测光系统,则需要对曝光进行计算和补偿。其计算公式如下:

曝光指数＝(拍摄比例＋1)

在具体计算曝光补偿量时简单的方法是用米尺和分规分别量出被摄体实物和影像的尺寸,然后相除得出拍摄比,再从下表查出相应的增加曝光的指数或开大光圈的数值。如计算出3∶1的拍摄比例,从如表5-2所示的数据上可看到+4档光圈补偿。

表5-2 近摄补偿换算表

	拍摄比例	像距指数	物距指数	光圈增加级数
影像缩小	1∶30	1.03	31	
	1∶25	1.04	26	
	1∶20	1.05	21	
	1∶15	1.07	16	
	1∶10	1.1	11	1/2
	1∶5	1.2	6	2/3
	1∶4	1.25	5	2/3
	1∶3	1.33	4	1
	1∶2	1.5	3	1 1/3
	1∶1.8	1.56	2.8	1 1/3
	1∶1.6	1.63	2.6	1 1/3
	1∶1.4	1.71	2.4	1 2/3
	1∶1.3	1.77	2.3	1 2/3
	1∶1.2	1.83	2.2	1 2/3
	1∶1.1	1.91	2.1	2
原大	1∶1	2	2	2
影像放大	1.1∶1	2.1	1.91	2
	1.2∶1	2.2	1.83	2 1/3
	1.4∶1	2.4	1.71	2 2/3
	1.6∶1	2.6	1.63	2 2/3
	1.8∶1	2.8	1.56	3
	2∶1	3	1.5	3 1/3
	2.5∶1	3.5	1.4	3 2/3
	3∶1	4	1.33	4
	3∶5	4.5	1.29	4 1/3
	4∶1	5	1.25	4 2/3
	4.5∶1	5.5	1.22	5
	5∶01	6	1.2	5 1/3
	5.5∶1	6.5	1.18	5 1/3
	6∶01	7	1.17	5 2/3
	6.5∶1	7.5	1.15	5 2/3
	7∶01	8	1.14	6
	7.5∶1	8.5	1.13	6 1/3
	8.1∶1	9	1.13	6 1/3
	8.5∶1	9.5	1.12	6 1/3
	9∶1	10	1.11	6 2/3
	9.5∶1	10.5	1.11	6 2/3
	10∶1	11	1.1	7
	15∶1	16	1.07	8
	20∶1	21	1.05	8 2/3
	30∶1	31	1.03	10

小技巧

微距摄影均需补偿曝光。如若得到的曝光时间超过1/4秒，则要考虑倒易律失效问题，需再加以补偿曝光值。

彩色摄影拍摄比大于1：10时，需考虑补偿曝光。

黑白摄影拍摄比大于1：2时，需考虑进行补偿曝光。

另外，计算时请注意：

曝光指数×2＝1EV 值＝1档光圈

曝光指数×4＝2EV 值＝2档光圈

曝光指数×8＝3EV 值＝3档光圈

需要说明的是，只有在闪光灯摄影和皮腔超过镜头焦距长度时才需补偿。

第八节　大画幅相机使用的胶片

　　大画幅摄影用胶片是感光材料的一种，感光材料是胶片、胶卷、相纸、数码照相机中的感光元件(CCD/CMOS)等材料的总称。银盐摄影一般分为黑白感光材料和彩色感光材料两大类。

一、大画幅相机使用的散页片

　　散页片是将感光乳剂涂布在厚的醋酸片基上，以4×5、5×7、8×10英寸规格的盒装形式供应。广告摄影师在用大型相机时，使用的胶片主要是散页片，在印刷杂志画幅不太大的时尚类摄影、运动题材摄影时，则有时使用135或120胶片。另外，广告摄影以彩色摄影为主，有些广告创意也会青睐单色调营造某种气氛，当今广告摄影师都拥有数字后背或数字相机，胶片的后期即数字化处理，给摄影师提供了极大自由空间。

　　（一）彩色负片

　　彩色负片经曝光、显影加工后，得到的影像的明暗情况正好和被摄物相反，其色彩为被摄景物的补色，所以称为彩色"负"片。负片不宜直接观察，所以好多人在看底片时不习惯。负片的优点是影调柔和，色彩平实，反差适中，宽容度极大，在各种篇幅的摄影中负片已得到广泛的认同。

　　（二）彩色正片

　　彩色正片胶卷用于对各种底片进行复制，经曝光和显影加工后，所得到的影像其明暗和色彩都与被摄景物相一致，但是依然会损失一些细节，所以摄影师通常用多拍这个手段。摄影师一般实在没有办法才去复制底片。

　　（三）彩色反转片

　　彩色反转片经过曝光和反转显影加工后，得到与被摄景物相同的影像。原来主要用于直

接做灯箱、幻灯片、制版印刷。现在底片处理数码化后，也使彩色反转片出照片变得简单、容易。它的优点是直接观看比较方便，胶片的反差和实际景物的明暗反差几乎相同。随着扫描仪的崛起反转胶片的用途逐渐萎缩。

曾经有观点认为反转胶片比负片的清晰度高，其实不然，反转胶片的反差与实际景物的反差几乎相同，所以人眼看上去锐度较高，感觉清晰，实则与负片的解析度没有差别。

（四）黑白胶片

黑白胶片的感色性是指胶片对各种不同波长的光波的敏感程度和敏感范围。不同类型的黑白胶片对色彩的反应是不同的，据此可将黑白胶片分为全色片、正色片和红外片。全色片对整个光谱都敏感，并要求在感色性上尽量与我们眼睛的视色性相近。实际上目前我们经常使用的全色片，大都是设计在日光条件下对整个光谱都能均匀感光，在钨丝灯的连续光源下如欲得到最佳效果，还需要加滤光片进行适当补偿。

使用全色片时，如果对想要突出或淡化的某种色彩在影调上有反映，也可使用补偿滤光片进行调整。正色片对除红色以外的其他色都敏感。这样，被摄体上的红色在胶片上会显得相对较淡，而在照片上被还原为较深影像。正色片在风光摄影中能将绿叶表现得亮些，而红色的花卉、岩石则会显现出较暗的影调。

（五）胶片的感光度

感光度是标示胶卷感光快慢(对光照感受的灵敏程度)的指标。胶片的感光度在国际上有统一的标准，这一标准将美国的ASA制和德国的DIN制相结合。如：ISO100/21。胶卷的ISO感光度标法是以一个值的整数倍来表示感光度的相差级数，数值越大，感光度就越高。如：ISO100/21比ISO200/24的感光能力低一半，比ISO50/18的快一倍。

高感光度的彩色胶片的性能现在得到了改进，但各项技术指标与低速片相比还有差距。在广告摄影中除特殊条件下，应谨慎使用高速胶片，以防止影像颗粒粗糙。事实上，人造光源摄影的优势就在于可控制光源的光亮大小、方向、角度，所以高感光度的胶片一般用于自然光摄影。

（六）胶片颗粒度

胶片颗粒度是指胶片中卤化银经过感光和显影以后形成和积累的还原金属银的颗粒。颗

粒越大、越粗糙，影像越不清晰。一般说来，胶片感光度越高，影像颗粒性越明显。构成影像的银颗粒粗细程度的量值叫颗粒度。用极细微的颗粒制造的胶片会带来较高的反差，较高的分辨力和较低的感光度。颗粒性是胶片固有的特性，所以当你选定了某种胶片后，它的颗粒性就已基本确定了，但是显影条件也会对它有后期影响。

非标准显影，尤其是温度高和延长时间的显影，都会使胶片的颗粒明显变粗并使清晰度降低。胶片的颗粒性对广告摄影的质量十分重要，粗糙而缺乏细节的影像会严重影响照片的放大质量。

（七）胶片的反差

胶卷的反差是指胶卷在正确曝光和显影后所得到的影像的密度差，也称黑白(亮暗)对比度。它就关系到在负片上显示的黑、灰、白影调的相互关系。胶片黑白相差很大而中间过渡层次又少，谓反差大。黑白相差不太大而又富有中间层次，称反差小。

高感光度胶片黑白两极之间能显现的层次级差多，反差小，故能表现细腻的质感和细节。低感光度胶片则相反，能记录的影调等级少，反差大。影响胶片反差的因素很多，如被摄体的明度范围、镜头结像性能、冲洗条件等。

（八）灰雾度

胶卷不经过曝光就直接显影，胶片上也会有轻微的密度，呈淡灰色，俗称为灰雾，也叫基灰。灰雾产生的原因有许多，但对于胶卷本身来说，主要是由于胶片上的感光材料性能不稳定造成的。胶卷的灰雾当然是越小越好，如果灰雾太大，会造成胶片密度加大，反差下降，画面的层次与清晰度都会受到影响，这种胶卷不可能获得高质量的影像。

对于同品牌的胶卷而言，胶卷的感光度越高，灰雾度越大；胶卷的感光度越低，灰雾度越小。

（九）胶片的分辨率

分辨率是反映胶卷性能的一个重要指标，又称为解像力和鉴别率，它表示在每毫米内胶片能清楚地记录下的黑白相间的线条的数目。胶卷的分辨率越高越好，高分辨率的胶卷可以帮助我们记录下拍摄对象的更多细节。

同品牌的胶卷，胶卷的感光度越高，颗粒度越大，胶卷的分辨率越低；胶卷的感光度越低，颗粒度越小，胶卷的分辨率越高。

（十）胶片的色饱和度

色饱和度是指色中所含的纯度和明度的多少。目前已知最饱和色为光谱色，所以色的饱和度也可以说是色接近光谱的程度。任何彩色胶片均应准确地还原被摄体的色彩的色相和明度。不同牌子的胶片的色饱和度都会因加工技术等原因有所差别，有的胶片色饱和度高，色彩深浓，有些色饱和度低，色彩较淡。

胶片感光度越低，色饱和度越高。高饱和度的影像色彩鲜艳、明锐，但却可能丧失同类色之间微妙的差异，也就是说会把相近的色调和明度合并，从而表现为单一的色调。低饱和度的胶片却可以把它们进行区分，表现为不同的色调。至于摄影师选取哪种胶片来使用，一是根据经常拍摄的广告画面主题，二是根据自己的习惯与爱好。

（十一）胶卷的有效期

胶片上的感光涂层是一种活跃的化学物质，随时都在发生衰变，这会引起胶片各种固有特性的改变，一直到胶片衰变得丧失功效。因此胶片有一个有效期，不同胶片的有限期厂家都会进行严格的测试，并在胶卷的包装盒上注明。在有效期内使用大体上是安全的，超过有效期的胶片会出现感光度下降、色彩还原能力差、灰雾度增加等现象。

不能简单地认为胶卷越"新鲜"越好。胶片的性能是达到最佳状态后开始走下坡路的，胶卷从出厂经运输到销售，再到使用者使用，这期间是存在一个过程的，因此胶卷在出厂时并没有"调整"到最佳状态，而是在周转过程中才慢慢"成熟"，所以在出厂后到有效期结束的中间段，才是胶片的最佳状态期。

（十二）不同品牌胶卷表现倾向上的差异

著名胶片品牌有柯达、富士、阿克发、柯尼卡、伊尔福、百合、阿道克斯等，国内胶卷品牌有乐凯、公园、上海等。从拍摄的实际情况看，他们的表现是有差别的：有的色彩真实，有的浓艳夸张，有的综合表现好；有的特别适合表现人像，有的长于风光摄影。厂家一般会在胶片包装上说明该型号胶片的特色。

（十三）日光型彩色胶片

日光型彩色胶片是在色温为5500K的光源下平衡的。日光和闪光灯的色温都接近这一标

准，以它们为照明光源都可得到准确的色彩还原。

（十四）灯光型彩色胶片

灯光型彩色胶片是在偏红的低色温灯光光源下使用。大多数灯光片是以3200K低色温的光源色温平衡的，称为灯光B型胶片。少数灯光片以3400K为标准色温，称为灯光A型胶片。

（十五）胶片倒易律失效

胶片感光后会起化学变化，经显影等冲洗加工后形成影像。感光乳剂的变化程度是用曝光量来度量的。曝光量是像面照度和时间的乘积。只要曝光量不变，光圈值和快门速度可以相互调整。例如，同一EV值可以由不同的快门速度和光圈数值相组合，曝光时间短一倍，需要光圈开大一档，曝光时间长一倍，光圈则要小一档，二者是倒数关系。这一定律一般是适用的，但是在极低照度下需要长时间曝光时，或者在电子闪光灯极短的瞬间闪光时，倒易律都会失效。

对黑白胶片来讲，当曝光时间短于1/1000秒或长于1/2秒，倒易律就失效。在这两种情况下，胶片都不再保证其正常的感光度，产生曝光不足的效果。彩色胶片倒易律失效的指数在长时间曝光方面稍宽，一般以1秒为界。倒易律失效后，密度、感光度、反差、感色性、宽容度等均发生变化。

小 提 示

在具体拍摄中，对过长或过短的曝光时间要特别留心，如有可能应设法避免。过长或过短曝光引起的倒易律失效，在目前摄影棚内的广告摄影中一般很少遇到。大型专业电子闪光灯功率高，并且标准闪光持续时间都不会太短，还可多灯联用。而得到超高速的电子闪光持续时间，又只有小型自动闪光灯在很短的灯距时才能实现。

过长的曝光多发生在非摄影棚内的其他室内外低照度的情况下，如夜景或酒吧的拍摄。超短时间曝光多在广告特技摄影时出现。如果客观条件不能保证曝光时间在正常范围内进行，就只能用补偿曝光时间来弥补曝光量的不足和使用补偿滤光片，甚至用调节显影时间来补偿反差的改变。

二、色彩平衡

色彩平衡是彩色摄影所特有的问题，彩色胶卷是用三层染色剂涂层来记录景物的颜色，光源的性质会直接影响影像的颜色。根据光线颜色估计的其实际温度的物理量就是色温度，简称色温，用K来表示。色温高，颜色偏蓝；色温低，颜色偏红。只有当光线色温与彩色片的色温相平衡，颜色还原才真实。

彩色胶卷要同时平衡多种色光比较困难，制造商一般将其设计成日光型胶卷，平衡5200～5500K的色温。灯光型胶卷平衡3200K的色温，用来适应不同的光线。这在摄影中是不能用错的，否则会出现色彩不平衡的现象。一般来说，感光度高的胶卷，色彩平衡较好。

在摄影中有一个原则：在条件允许的情况下，应尽可能使用感光度低的胶卷，数码摄影则应尽可能使用感光度低的设定。平时我们多采用ISO100/21的胶卷，它属于中等速度胶卷，兼顾了胶卷的各项特性。

三、数码感光元件的特性

数码感光元件的特性包括以下几个方面。

(1) 数码影像可删改，即影即见。这对于不可逆、不可见的胶片感光程序来说是不可否认的飞跃。

(2) 数字相机在长时间曝光的表现低劣。

(3) 数字单反相机和高端数字后背，由于软件计算问题拍摄出来影像的细节不如胶片丰富。

第九节　数字成像技术发展中的数字后背

现代摄影技术进入21世纪以后有了飞跃性的发展，数字技术趋向成熟。先是胶片后期处理的数字化。胶片的后期处理已经不像以前那么单一，以前只有两种方式：一是在暗房传统放大；二是用彩扩机彩扩。现在对胶片数字化的电分设备和扫描仪的运用已经非常普遍，将胶片数字化后，胶片上的信息变为数字文件通过激光彩扩机输出照片，照片也可以用收藏级的打印机打印。传统暗房已变成了电子暗房。电子暗房也叫明室暗房。接下来出现了数字相机，其发展可谓突飞猛进。CCD和CMOS的像素大大提高，成本和售价则大大降低，使数字照相机为大众所接受，并从沿海迅速发展到内地，这显示了数码后背在商业领域中的应用是得到摄影师们的认可的。在广告摄影中由于对影像的要求较严格，所以需要使用高端的数字后背。

现在国内销售的品牌主要有PHASEONE、SINAR、LEAF、IMACON。IMACON被哈苏收购后现在开始向一体机的方向发展。各厂商推出了从630万像素到3900万像素的产品，LEAF最新推出的是3300百万的数字后背。从针对影楼行业的低端产品到针对商业广告的高端产品，基本涵盖了所有摄影领域。

数码后背的价格至今还高于数码单反相机的价格，从图像品质来看，普通数码后背的630万像素已经超过民用级别的数码单反的1000万像素以上，其原因应该归结为采用的技术不同以及产品设计的立足点不同等。特别是在图像采集的信号纯净度上是非常好的，这是民用级别的数码单反不可比拟的。

一、瑞士仙娜(Sinar)专业数码后背

仙娜公司自行研制的CCD感应器数码后背,可以供不同的商业客户选择,满足不同的拍摄要求。图5-37所示为仙娜eMotion75数字后背和仙娜eVolution75数字后背。

图5-37　仙娜eMotion75数字后背,仙娜eVolution75数字后背

(一) 数字后备的系统支持

瑞士仙娜(Sinar)数码后背采用可更换相机衔接卡口,适配于任何可换后背中幅相机,如玛米亚RB67、RZ、645PRO,哈苏,康泰时645,碧浪之家,富士680 I、II、III,禄来6001、6003、6008,骑士,林好夫,金宝,Plaubel,星座,阿尔帕,雅佳等。

- Sinarback 23L(630万像素1次曝光型、光纤传输)。
 Sinarback 23HR(630万像素1次、4次、16次曝光型、光纤传输)。
- Sinarback43S(1100万像素1次曝光型、火线传输)。
 Sinarback43HR(1100万像素1次、4次、16次曝光型、火线传输)。
- Sinarback44L(1660万像素1次曝光型、光纤传输)。
 Sinarback44HR(1660万像素1次、4次、16次曝光型、光纤传输)。
 Sinarback54S(2200万像素1次曝光型、光纤传输)。
 Sinarback54HR(2200万像素1次、4次、16次曝光型、光纤传输)。
 Sinarback54S(2200万像素1次曝光型、火线传输)。
 Sinarback54HR(2200万像素1次、4次、16次曝光型、火线传输)。

(二) L型

L型为1次曝光模式数码后背,专用于婚纱影楼、时装模特、产品广告等专项摄影工作。L型拍摄的人体肌肤影调表现自然细腻,双目清澈晶莹,色彩通透饱和,影像锐利完美,色彩纯真无暇,照片呈现出独特的视觉魅力,L型被德国权威数码摄影工作室"ADF"评为"人体肌肤色调描述再现的测试冠军"。

(三) HR型

HR型为1次、4次、16次曝光模式数码后背,广泛用于动、静态广告摄影以及对色彩还原、解析度要求极高的纺织品、木制品、玻璃器皿、汽车、文物、字画、地图、艺术品翻拍、巨幅影像制作、超大幅海报印刷等专项拍摄领域。

仙娜1次曝光模式数码后背均可升级到1次、4次、16次曝光模式,获得18MB～1GB以上

文件容量。仙娜公司提供所有产品的硬件升级，质量保证，提供长期维修与配件更换。Sinar back43/54 2003年正式推出，采用新型的像素排列结构，对于拍摄纺织类产品有较好的表现。

(四) 仙娜(Sinar)专业数码后背的卓越表现

所有的仙娜相机体系与仙娜数码后背完全兼容。仙娜数码后背可在达32秒钟的长时间曝光，影像品质在所有数码后背之长时间曝光中算是比较优秀的。仙娜(Sinar)专业数码后背采用独有的专利技术"双重冷压拜尔模式"，CCD感应器采用"anti-blooming"高频冷却方式，抑制了电子噪音的产生。在长时间拍摄时，要将CCD感应器的温度控制在标准工作温度。CCD感应器前面采用装有高技术涂膜的反红外光滤色片。

仙娜数码后背以国际24色标准色板校准色彩与色温，无需手工色彩校正即可正确还原被摄体色彩，这一点在专业广告摄影中很难得。经过影像扩印、印刷、打印机输出设备等得到的影像色彩，只需根据24色国际标准色板进行校对，根据色彩数值确立，方便快捷，满足了客户对影像色彩还原的至高要求。

仙娜Sinar captureshopTM专业拍摄软件在拍摄控制、影像处理、功能扩展、易操作性、升级性等方面都显示出卓越品质，独有Sinar ColoCaches Engine色彩保真引擎设置，影像保真度较高，低光部细节层次表现好，纹理条纹细腻，人像肌肤色彩还原比较好。仙娜数码后背集成A/D(模拟/数字)每色通道14位元(色深值16，348)，RGB色彩42位。

仙娜数码后背内建抗莫尔纹(螺旋纹)及Blooming的硬件系统，通过软件调节控制获得恒定的图像品质。独有专利的自由偏移双压电驱动系统，确保高精度的多次曝光中CCD的精确位移，使影像的极高清晰度的稳定性获得了保证。独有内配的CCD冷却系统及电元杂讯抑制硬件系统，保证了长时间供电情况下拍摄影像品质的一致性。

二、以色列利图(Leaf)专业数码后背

利图品牌诞生于以色列赛天使公司，该公司早在1984年于美国麻省创立，有丰富的研发技术经验，后来被美国克里奥公司收购。

克里奥的产品有数字照相设备、专业彩色和网点拷贝内扫描仪、各种信息工作流程管理系统、喷墨和半色调数字打样机、照排机、直接制版机。为按需印刷而设计的色彩服务器，于1992年针对摄影行业推出了世界上第一台数码相机背，现产品有从600万～3300万像素多种规格。于2003年推出了世界上第一台2200万数码后背，于2004年推出了世界上第一台内置蓝牙无线传输数码后背，于2005年推出世界上第一台6×7厘米后背显示屏与无线传输的数码后背，实现了数码即拍即现，远距离预览控制，是真正意义上的数码后背。

利图数码后背支持的相机品牌有以下几种。

(1) 哈苏Hasselblad：H1和5系列。

(2) 玛米亚Mamiya：645AFD、RZ67．RB67。

(3) 康泰克斯Contax：645。
(4) 富士 Fuji GX680。
(5) 勃朗尼卡Bronica SQA/ETRS。

利图数码后背支持的大画幅相机品牌有如下几种。
① 仙娜(Sinar)。
② 星座(Toyo)。
③ 嘉宝(Cambo)。
④ 林好夫(Linhof)。
⑤ 骑士(Horseman)。

利图数码后背(利图数字后背)CCD比例全部为4：3，采用双通道传输数据，速度转快。利图数码后背现正在供货的有六个型号。

1．利图Valeo(威力奥)系列

(1) 利图Valeo 17WI：1700万像素。
(2) 利图Valeo 22WI：2200万像素。

2．利图Aptus(奥图视)系列

(1) 利图Aptus 17：1700万像素，3.5英寸点触式显示屏，可插CF卡
(2) 利图Aptus 22：2200万像素，3.5英寸点触式显示屏，可插CF卡
(3) 利图Aptus 65：2800万像素，3.5英寸点触式显示屏，可插CF卡
(4) 利图Aptus 75：3300万像素，3.5英寸点触式显示屏，可插CF卡

三、丹麦PHASEONE数字后背

飞思机背是丹麦飞思公司独立开发的适用于中画幅和大画幅相机的数码机背。丹麦飞思公司之前是专门开发电分机和专业软件的公司，1992年飞思公司开始研发扫描式数码机背，1998年飞思公司推出了第一台600万像素的一次曝光成像的数码机背LightPhase。

飞思2001年先后推出了H20、H10，2003年推出了H25，2004年推出了P20、P25以及2008年刚发布的P45、P30、P21。飞思2004年发布的无需连接电脑拍摄，自带电池，CF卡和液晶预览屏的P系列数码机背，代表了一个新的发展趋势——便携，它易于操作保存，在多种场合都能使用。飞思把产品销售策略从原来的注重商业摄影转向注重多领域发展，特别是风光、人文和科学记录等领域。

飞思公司在2005年年底发布的P45、P30，预示着飞思公司开始向超高品质大画幅领域发起了进攻。图5-38所示为飞思数字后背。

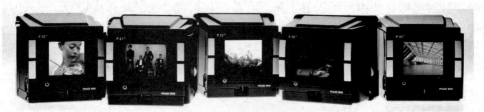

图5-38　飞思数字后背

飞思机后背的几个系列产品的简单参数见表5-3所示。

表5-3　飞思机后背的几个系列产品的简单参数

品　名	像　素	CCD尺寸	像素大小	拍摄速度	色彩深度	感光度
H5	630万	36.9×24.6毫米	12微米	40张/每分	14bit/每色	100
H10	1100万	36.9×24.6毫米	12微米	33张/每分	16bit/每色	50～400
H20	1700万	36.9×24.6毫米	9微米	20张/每分	16bit/每色	50～100
H25	2200万	36.9×36.9毫米	9微米	25张/每分	16bit/每色	50～400
P20	1700万	36.9×49.2毫米	9微米	50张/每分	16bit/每色	50～800
P21	1800万	33.1×44.2毫米	9微米	60张/每分	16bit/每色	50～800
P25	2200万	48.9×36.7毫米	9微米	35张/每分	16bit/每色	50～800
P30	3100万	33.1×44.2毫米	6.8微米	45张/每分	16bit/每色	50～800
P45	3900万	49.1×36.8毫米	6.8微米	35张/每分	16bit/每色	50～400

飞思后背建议曝光时间如下。

(1) P45/P30/P21：几分钟至1/10000。

(2) P25/P20/H25：32秒至1/1000秒。

(3) LightPhase/H5/H10/H20：16秒至1/1000秒。

目前飞思已将LightPhase/H5/H10/H20停产，目前在生产的有H25/P20/P25/P30/P45。

使用好大画幅照相机是关键，重要的概念是对清晰平面的理解，建立起清晰平面的概念才有可能完全理解沙姆弗鲁格定律的意思。用大画幅照相机对照本章图片进行练习是熟悉大画幅相机最快的方法。

1．认识仙娜相机的主要技术特点。

2．对目前主流数字后背特点，技术指标要有所了解。

3．熟悉大画幅相机的操作，掌握俯仰，摇摆及透视调整的基本规律。

沙姆弗鲁格定律是指大型技术型相机的镜头平面、胶片平面和被摄体三个平面的延长面可以相交于一条直线时，那么被摄对象平面里的一切都会聚焦在胶片平面上。在课堂上使用大型技术相机，熟练掌握沙姆弗鲁格定律在实际拍摄中的运用。

第六章

广告摄影曝光及其技巧

学习要点及目标

- 学习使用测光表，理解曝光的实际意义及对拍摄的影响。
- 认识曝光在广告摄影中的重要作用。

深刻领会曝光在广告摄影中的重要作用和意义，熟练使用"白加黑减"这一重要的拍摄技巧。

 本章导读

在广告摄影中，曝光是非常重要的环节。由于广告摄影题材的多样性以及光源、拍摄场景的不断变化，即使一个经验非常丰富的摄影师也往往难以保证在任何情况下都能对曝光作出准确的判断。要获取准确的曝光，必须借助精确的测光系统并熟练掌握测光的原理、方法和技巧。

第一节 测光表的应用及种类

有经验的摄影师在拍摄时可以比较准确地估计出自然光条件下的曝光时间，但对于追求高品质画面的广告摄影师来说，估计曝光难以满足准确曝光的需求，这时就需要使用测光表来确定被摄物体准确的曝光量。在使用反转片时，由于曝光宽容度非常小，所以更要依靠测光表。

一、测光表的发展历程

摄影术刚刚发明时，拍摄一张照片所需要曝光时间的确定完全靠摄影师摸索的经验，可是要想向市场推销摄影术就必须让大众也具备大师们的经验，于是提高曝光成功率的"曝光参考表"诞生了。曝光参考表出现在19世纪末的玻璃干版时代，当时的感光材料已经可以批量生产、销售和使用，买家根据厂商提供的感光数据再结合现场光线和自己的经验去完成拍摄。曝光参考表虽然提供了重要的曝光参数，但它只是一份帮助估算曝光时间的参考表格，并不具备测量光线亮度的功能，所以还不是真正的测光表。

通常在柯达、富士、乐凯等胶卷外包装盒上有个印制的表格，其中包含了胶卷的品牌、产地、规格、感光度、拍摄张数、冲洗工艺、注意事项、曝光参数、黑白、彩色、正片、负片、反转片、灯光型、日光型、红外线等信息。

曝光参考表虽然方便实用，但是它所提供的曝光数据不适用于复杂的拍摄环境，也不能

满足更高的专业要求,于是在此基础上人们又研制出功能更强的曝光计算盘,然而曝光计算盘不具备测光功能。

最早的电子测光表是硒光电池测光表。硒光电池(Se)是一种见光即可产生电流的光电转换元件,把它与电流计连接,根据电流计表头的游针指示就可以在表头图标上读出不同光线下的不同曝光数值。硒光电池具有感光灵敏、不用附加电源、成本低、寿命长、便于大量生产等优势。硒光电池测光表先后出现了手持测光、机身外接独立测光、机身外接联动测光、机身外接自动曝光、机身内置独立测光、机身内置联动测光、机身内置自动曝光等多种形式,直到20世纪70年代还在大量应用。硒光电池测光表历经几十年的发展,在不同阶段先后使照相机具备了"测光功能"、"测光系统"、"自动测光系统"、"自动曝光系统"、"快门先决自动曝光"、"光圈先决自动曝光"等流行至今的专业功能。图6-1所示为德国高林硒光电池测光表。

图6-1 德国高森硒光电池测光表
(可测量入射光和反射光)

二、测光表的分类与特点

测光表是用于准确测定被摄体所需曝光量的仪器。图6-2所示为美能达测光表。测光表分为手持测光表和机内测光表两类。

1. 手持测光表

手持测光表在测光时需要手持进行测量。手持测光表根据其测量光源的不同分为普通测光表和闪光测光表,还可根据测光方式不同分为入射式测光表和反射式测光表。

入射式测光表用于测量投射光的照度,反射式测光表用于测量被摄对象反射光的亮度。现在设计的测光表兼有测量反射光和入射光两种功能。这两种功能是通过其测光部位的一个乳白罩实现的:不加乳白罩时,测量反射光亮度;加乳白罩时,测量入射光照度。

图6-2 美能达测光表

闪光测光表有两种类型:一种有一导线与闪光灯连接,按动按钮后可触发闪光,同时测定闪光的亮度,并将曝光组合值定格在液晶屏上。另一种没有导线与闪光灯连接,使用时要先打开测光表,手动触发闪光,便可测定闪光灯亮度及曝光EV值。

现在的手持测光表将测量持续光源亮度与闪光光源亮度的功能合二为一,同一只测光表既能测持续光源亮度,又能测闪光光源亮度。

2. 机内测光表

机内测光表是将测光表设计在相机内部的测光表。因此测光表设置在相机内就免去了单独携带测光表的麻烦,而且可在取景的同时进行测光,因此大大提高了测光效率。相机内测光表都是反射式测光表,它又分为镜头外测光表和镜头内测光表。

三、测光表如何工作

对各类测光表而言，它们的测光基准都是一样的，即都以反射率为18%的灰作为测光的基准。如果被摄体的反射率是18%，那么测光表测量出来的数值就十分准确，按此数值曝光，被摄体的色彩和影调会得到真实的还原；如果被摄体的反射率不是18%，那么测光表测量出来的数值就不准确，若直接按此数值曝光，被摄体的影调和色彩就会出现失真现象。这就是即使使用灵敏度和精确度很高的测光表时也要常常对测光数值进行修正的原因。

我们知道，测光表不能根据实际情况给出理想的曝光值。不管我们拍摄时使用的是彩色胶片还是黑白胶片，测光表都会提供一个参考曝光量，使得黑色和白色都表现成18%反射率的同一色调。

四、18%灰是什么

我们之所以能看到绝大多数物体是由于它们能够反射光，反射的光线越多，物体就显得越明亮。如果物体是完全乌黑的，它就不会反射一点光线，也就是说，它的反射率为0；另一种极端的情况是物体是全白的，它将反射所有的光线，也就是说，它具有100%的反射率。

上述两种情况只是理论上的两个极限，所有物体的反射率都处在这两个极限之间。18%的光线被反射所产生的灰色影调就是18%灰色，这也正是测光表校准后读取的数值。

拓展知识

当测光表测量日常生活场景中的光线强度时，只要设定感光度ISO值，它便会告诉我们应该使用的曝光量。实际上，即使我们使用黑白胶片拍摄，测光表读取的日常生活场景，也是五颜六色的现实世界。所以，测光表所要做的是将彩色光线转化成光线反射率的测量值。

如果测光表的推荐影调都是18%灰时，测光表真正测量的就是光线的反射率。

在灰色级谱上总共有11级，包括纯白。我们可以计算出场景中的光线平均为灰色级谱上中间影调的反射率，该影调位于纯白和纯黑的中点，即为灰色级谱上的中间影调。中间影调应该反射投射到其上的50%的光线，经过测量表明，它实际上只反射了在黑白级谱中18%的光线，所以，我们以测光表上读取的反射率，不管物体的颜色如何，都是测光表测量到的魔幻数值——18%的反射率。

小提示

灰板是一种非常实用的工具，利用它可以带来极大的便利，灰板的灰颜色是一种精确的色调，能够反射18%照射到灰板上的光线，因此，我们称这种色调为"18%灰"。图6-3为18%灰板。

图6-3　18%灰板

我们已经知道,测光表将产生18%灰设置为曝光标准,我们将测光表指向18%灰板时,测光表将会给出一个推荐曝光,该曝光应该能够产生一张与18%灰板色调完全相同的画面。测光表从灰板上测到的光线与实际被摄体上的光线是完全相同的。

测光表并没有测取场中的色调和景物,而它所反应的就是从灰板上反射的18%光线。基于这个读数,它给出一个能够在成品照片上产生18%灰色调的推荐曝光。既然灰板上的18%灰色会真实地以18%灰色在照片上重现,那么黑色就表现为黑色,白色就表现为白色。所有的色调在照片上都会完全重现它们的本来面目。

五、测光方式及特点

独立测光表的测光方式大致有三种。

(一) 入射光的测量

入射光是按18%标准灰反射率来设定的测光标准。这样测定的曝光值不受被摄体本身明暗深浅的影响,可准确地反映被摄体的中性灰。

1. 入射式测光表

入射式测光表直接测量光源投射光的照度,忽略被摄体对入射光线的反射能力,它对浅色物体和深色物体指示的曝光量都是相同的,因此能正确反映物体的明暗变化。

使用入射式测光表比使用反射式测光表更准确可靠。这是因为反射光受环境及拍摄对象的反光率影响较大,在某些情况下测光误差较大,而入射光线不受上述因素影响,因此测光值更客观准确。

在许多情况下,如拍摄远处景物时,由于不便走近被摄体以测量入射光的强度,因此入射式测光表在使用中有一定的局限性。

2. 入射式测光表的使用

入射式测光表一般适合拍摄以下对象。

(1) 人造光照射下的室内被摄对象,例如人物肖像、静物等。

(2) 对层次和质感要求较高的被摄对象,如雪景、粗糙物体等。

(3) 逆光照射下的被摄体。将测光表置于物体位置,测量物体的正面受光值,以此决定曝光量。

(4) 小件物体由于体积较小,不易测得反射光,用入射式测光表测量入射光则很方便,也很准确。

独立的测光表不能通过直接测量决定曝光量。摄影师需要检查照射被摄体的光线状态,判断以被摄体的哪一部分为曝光基准才能拍出合乎创作意图的画面,然后决定曝光量。

测量光线的基本方法有如下两种。

(1) 照度测光法。这种方法需要测量照射被摄体的光线，使用入射式测光表。

(2) 亮度测光法。这种方法需要测量从被摄体反射到照相机方向的光线，使用反射式测光表。

测量照射被摄物体的光线使用的是测量入射光强度的测量方式。

入射光式测光表以反射率为18%的标准被摄体为基准，在测量反射率非常高或极低的被摄体时曝光表所显示的数值有必要作适当的调整。在摄影室中摄影几乎全都使用入射光测光表，其优点是误差小，测定值稳定，使用非常安全、简便。不过，入射式测光表不能测定包含在画面中的点状光源。

拓展知识

> 入射光的测量是把测光表的受光球体从被摄体的位置朝向照相机机位进行测量。在使用闪光摄影时将测光表置于被摄物前，并尽量贴近被摄物，将测光表的乳白罩对准相机镜头，确保在同一光照强度下曝光值一致。
>
> 由于入射光的测量是根据投射到受光面上的亮度来实现的，因此原则上测光值不会受到被摄物表面的色彩、反射亮度的影响。所以从抓住表现拍摄现场的整体气氛的平均亮度这个角度而言，测量入射光是一种合理的测光方式。

根据拍摄条件、被摄物的背景光亮度、来自周围环境的杂光进行曝光值的补偿以及对受光球体的方向进行微妙的调整是必不可少的。摄影师可以根据经验和习惯调整受光球体的朝向，决定曝光补偿量。

(二) 反射光的测量

1. 反射式测光表的使用

反射式测光是使用较多的测光方法，单镜头反光相机内测光都属于反射式测光。图6-4所示为世光点测表。这种测光方式在大多数情况下都能取得令人满意的效果。它特别适合拍摄以下对象。

(1) 阳光或阴影下光照均匀的被摄物体。

(2) 画面中深色部分和浅色部分所占比例均衡的被摄物体。

(3) 与背景的亮度相差不大的被摄物体。

(4) 包含少量天空的风景。

2. 反射光式测光表的优势

图6-4　世光点测表

照度相同的不同被摄体如果亮度不同，反射式测光表的指示值会有很大的差异。不论被摄物是白色还是黑色，在反射式测光表中一律被转换成中间灰加以计算。在各种拍摄条件下，要想判断出测定被摄体的哪一部分才能得到最好的效果，这需要娴熟的技巧。反射式测

光表非常适合表现全部明亮或暗淡的被摄体的细节。

在摄影室拍摄小型物品时，如果大量运用逆光，则应使用点测光，对18%灰标准反射板测光，这样做比使用入射光测光表测量更加准确。使用标准灰板的方法是将灰板对着最不易产生测定误差的来自前方的光线，用点光测光表测试，直到与常用的入射式闪光测光表的测定值一致时为止。

使用一般的反射测光表时常用的一种方法是贴近被摄体，分别测量其高光和阴影处的影调，然后根据它们的中间值进行曝光。另一种方法是在被摄体的侧面放置具有18%标准反射率的灰板，对灰板进行测定，作为应急手段也可对着手掌测定，这种情况下测得的是平均曝光量，与用入射测光表测定的结果相同，在拍摄一般被摄体时，这种测定值没有什么偏差，所以是一种令人放心的测定方法。

从理论上讲，通过标准反射板测定的反射光式测定值，应与入射光式测定值完全一致，但是各类曝光表的特点实际上稍有不同，其测定值多多少少会有些出入，摄影师要能掌握自己熟悉的测光表的特性。

测量反射光的强度并不区分深色和浅色物体。反射式测光表设定光线都是由18%灰的物体反射的，并据此测定光圈快门组合。反射光式测量是将受光部直接对准被摄物来测量被摄物自身的亮度、反射强度的一种测光方式。这种测光方式有测量一定范围内整体反射灰度的平均测光和限定极小的范围只测量相当于画面1°视角范围的点式测量两种形式。如果测量反射光，同一光照条件下，不同的物体的反射导致产生不同的曝光值，使得曝光不准确，深色的物体会拍成灰色，白色的物体也会拍成灰色。

反射光测光的标准和入射光测光的标准相同，都是以18%反射率灰板为基准，基本原则是被摄体测量部位的影调要相当于标准灰。因为无论测量黑色或白色，测光值都是再现灰的曝光值，所以会导致白色曝光不足而黑色过曝的现象。如果我们在测量数值的基础上掌握"白加黑减"的简单定律，就可避免出现这个问题。在拍摄中如果能够把握被摄物的色调亮度和标准灰度的差与曝光的关系，就可从点测光数值中大体预测出你将要拍摄出的照片是何种效果了。

彩色反转片自高光到暗部间的曝光宽容度范围，相当于光圈F值的5级。如果依据18%灰反射率的测光值补偿相当于过曝光圈值2档又1/3级的话，灰色就成了白色；如令其曝光不足2档又2/3的话，灰色就变成了黑色。

美能达(MINOLTA)点测曝光表F对从高光到暗部控制的补偿采用的是自动计算。宾得点测曝光表V的IRE刻度1~10的设计也是出于和美能达点测曝光表F同样的考虑。SEKONIC的点测曝光表FL-778要事先把胶片的特性设定到曝光区域，然后根据内存的高光和暗部的测光值范围，自动选择出设定好区域的正确值。GOSSEN的SPOT-MASTER也有同样功能的系统，也可以根据区域系统设定曝光。

在使用滤光镜时要考虑曝光补偿，但使用偏震镜时由于点测曝光表的测光光学系统采用的是中心反光镜形式，所以无法得出正确的测光值。

（三）TTL焦平面测光

现代单反相机内的测光系统全部使用TTL测光方式。瑞士仙娜公司开发的大型技术相机使用系统化的TTL测光表。在长长的探棒前端装有受光光敏元件，可以对焦点平面的任意位置进行测光。对焦点平面上被摄物的测光重点和点测光一样，要对准被摄物上的可再现近似于18%反射灰的明亮处测光。

图6-5所示为德国高森著名的指针式测光表——月光之神。正常情况下表针应定位在中央位置。测量闪光灯的时候，需要加闪光测光附件。除此之外，大型照相机用的TTL测光表种类中，LINHOF的PROFI SELECT TTL的测光系统也很值得称道。

大型技术相机TTL测光最为有利之处，就是将镜头的光圈值调到实际拍摄状态的数值，即可进行光圈收缩测光。大型技术相机所用光圈在使用时会出现微小的差异，不必为光圈测光值微妙的误差而担心，不必考虑微距摄影时皮腔伸长后的曝光补偿，也不必考虑使用滤镜时的曝光补偿。

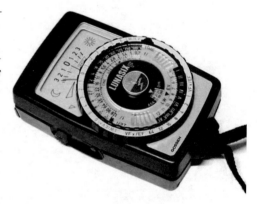

图6-5　德国高森指针式测光表

六、测光表入射和反射EV值不同的原因

测光表入射和反射EV值不同的原因首先要看两只测光表的测量基准有何不同：反射式测光表是根据测得的被摄体的灰度来计算测光值的。一般来说测量近似18%灰才能得到正确的测光值。测量反射率高或是反射率低的被摄体时都会导致由于是以18%灰作为测量基准而出现曝光失误的情况，为了避免此类情况就要根据反射率进行曝光补偿。

入射式测光表根据测得的被摄体的照度计算测光值，不受反射率的影响，所以根据测光值就可以再现被摄体的影调。

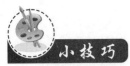

当同时使用测光表测量入射光和反射光时，出现测光值不同的情况很正常，这个差值正是反射式测光表的曝光补偿量值。

七、几款主流测光表的比对

测光表最基本的要求是准确，稳定。

在准确性上，日本和德国测光表的差别不大。但是在稳定性上，德国高森更胜一筹，几十年前的高森指针式测光表，现在依旧能够准确工作。这确实是德国工业的骄傲。在显示系统改用液晶后，高森的稳定性进一步加强。与日本测光表世光、美能达相比，高森在整体造型上显得不够精巧，这不能不说是个遗憾，但稳重、低调却是高森测光表的一贯作风。

美能达的一度点测表，在功能设置上很简洁，在取景器里面可以直接读取测光数据，非常简洁实用。该表有三种测光模式(高光，暗光，平均)，在分析之后可以按住一个按钮直接测量各个部分的反差，然后在取景屏里面显示出来。高森测光表则需要将测光探头旋转270°，将液晶显示屏幕转向摄影师才可阅读测量数据。

(一) 高森蓝皓石(GOSSEN STARLITE)

图6-6所示为德国高森蓝皓石测光表。

- 环境光测量范围(ISO100/21)。
- 入射光EV-2.5～+1。
- 反射光1度EV2.0～+18。
- 反射光5度EV0～+18。

其特点如下所示。

(1) 高森只要按动功能键就打开表，同时显示数据，20秒自动关机。

(2) 高森直接按动9次测光键，每次的平均值自动显示，并且显示测光次数以及推荐曝光值，这一点很实用。

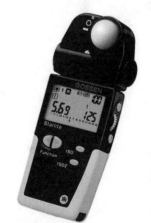

图6-6 德国高森蓝皓石测光表

(3) 有清除储存数据功能。高森每按动一次测光键，以前的数据自动清除。

(4) 高森测光表的区域曝光功能使用非常简单：第一次测光值通过拨轮置于你想放进的区域，再测8个其他点(包括你想要在胶片上反映出来的所有亮部和暗部)，显示屏上即时显示所有区域的曝光值(推荐曝光值闪烁，简单实用)。

(5) 按住一个键，对准不同的明暗部位，高森即时显示各部位的明暗反差级数。

(6) 无线闪光测试，按下M*键(在侧面)，闪灯亮，读出数值，不用连线。

(7) 高森测光表的顶部测光部件可以270°度转动，当旋转90°时，屏幕朝向眼睛，每次测光都可以直接在屏幕上读取数据。

(8) ZONE功能非常实用。高森考虑得非常周到。ZONE完，一定要转换测光模式，然后会自动根据ZONE推荐数值做多种曝光组合计算。

(9) 高森测光表具有电影测光模式。

(10) 入射光EV-2.5~+18，环境光测量范围是ISO100/21。

一只测光表的测量精度是以弱光为参照的，大范围的高光测量意义不大。高森测光表的弱光测量范围很大。图6-7~图6-10所示为德国高森蓝皓石测光表各部分功能及技术参数。

图6-7　德国高森蓝皓石测光表各部分功能(一)

图6-8　德国高森蓝皓石测光表各部分功能(二)

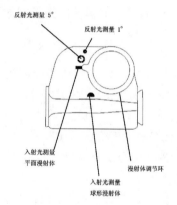

图6-9　德国高森蓝皓石测光表各部分功能(三)

技术参数

测量性能：
入射光测量（可选平板或球形漫射体）
反射光测量（测量角度1度或5度，取景器范围ca.12度）
模拟及数字显示
反差测量
平均值计算（最多可计算9个测量值）
闪光测量（连线/不连线）
多个闪光计算
ZONE 区域系统
CINE 电影测光表（预设快门角度180度可按5度单位调节至其他角度）
光度测定（照度、发光密度（流明）、闪光流明和能量）
光敏元件：2 Sbc硅光二极管，已消色差
最近测量距离：约100cm
环境光测量范围（ISO100/21度）：
　入射光　　　EV -2.5到+18
　反射光1度　 EV 2.0到+18
　反射光5度　 EV 0到+18

闪光测量范围（ISO100/21度）：
　入射光　　　f/1.0到f/128
　反射光1度　 f/2.8到f/128
　反射光5度　 f/1.4到f/128
测量值的处理：
　数字
复制正确度：
　+1小数（＝0.1EV）
胶片感光速度：
　ISO 3/6度到ISO 8000/40度（按1/3级）
光圈：f/0.5到f/128
快门速度：
　标准速度：1/8000秒到60分钟
　附加可调时间：
　S：1/6000, 1/3000, 1/750, 1/350, 1/180
　1/90, 1/45, 1/20, 1/10, 1/6, 1/3, 1/0.7
　1.5, 3, 6, 10, 20, 45
闪光测量时间（同步速度）
　1秒到1/1000秒

图6-10　德国高森蓝皓石测光表技术参数

高森测光表使用注意事项

(1) 高森测光表的1°点测，手持按M*键，按测得的数值曝光很准，但要求一定要稳定。

(2) 1°、5°转换开关环，比较"紧"。旋转时力量要适度，否则会造成测光表的损坏。

(3) 早期产品，点测镜前端的保护小盖极易丢失，后期产品得到改善。手持部分的灰色橡胶防滑饰皮弄脏后极难清洗。

（二）世光608(SEKONIC 608)

世光608的测光范围如下(ISO100)。

反射：EV3～EV24.4。

入射：EV-2～EV22.9。

(1) 608有专门的电源开关，同时显示数据，20秒自动关机。

(2) 608每按动一次测光按键，需再按动一次记忆键，表内记忆功能启动，9次结束后，再按动一次计算平均值键，显示9次平均值。

(3) 608有专门的清除储存数据的按键，需手动清除。

(4) 608可以在取景框中看到数据，简单快捷，减少了操作失误。

(5) 608测入射和反射光的选择开关是分开的，避免操作烦琐。

(6) 608C有电影测光模式。

图6-11所示为世光L558型测光表。

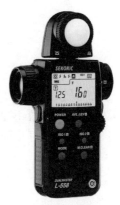

图6-11　世光L558型测光表

（三）美能达(MINOLTA F)

美能达点测F表按钮功能键很简单。美能达F表做工相对上述两只测光表有差距，缝隙比较大，取景屏与LCD屏的液晶较容易出现问题，防寒能力比较弱，冬季严寒时测光表的反应较慢，应注意对电池的保暖。美能达F表没有LCD阅读自动照明功能，在弱光下读取数据比较困难。美能达的一度表光圈分级显示只有F45，而高森和世光最小光圈可大至F128，小光圈对于要求严格的广告摄影师极为重要。因为在使用8×10技术相机的时候，镜头常用光圈一般都在F45～F64之间。在拍摄8×10黑白片时F128显示功能给拍摄带来极大便利。

图6-12所示为美能达MINOLTA F测光表。

图6-12　美能达MINOLTA F测光表

使用美能达测光表拍摄景物时需要采取一些校正方法。

(1) 对包含大片天空的景物测光时，测光表应稍微倾向地面，拍摄时再将相机镜头调整到原构图，并用手动挡按测光值曝光。否则，如果直接按原构图测光值曝光就会曝光不足。

(2) 当主体与背景的光照不均匀，如人在强烈日光下，背景是大片阴影，应靠近主体人物测光才能有效地确定被摄主体所需的正确曝光量，拍摄时再退回到拍摄位置，按主体人物

的测光值曝光。

（3）对于明亮背景上的深色物体或暗背景中的浅色物体，要分别测出主体和背景的光值，然后偏重主体亮度值曝光。

由于反射式测光表测出的是平均亮度，并将该亮度值处理成中间影调，它在测定明亮背景、深色主体的画面时深色主体会曝光不足，在测定暗背景、明亮主体时明亮主体会曝光过度。

第二节　曝光量的计算

曝光是摄影术语，指感光材料受光的过程或结果。感光片乳剂层中的银盐受光照作用后便可生成潜影，看不见的潜影经过显影液等化学药品的处理，即可变为可见影像，但曝光会直接影响显影后可见影像的质量。因此，准确曝光是取得高质量影像的先决条件。

一、影响曝光的因素

在拍摄或印放照片时，要严格控制曝光过程，使光化作用既不过强也不过弱，保证影像有适宜的明暗对比和色彩还原。

在拍摄时，影响曝光的因素主要有如下几种。

1．光线强度和被摄体受光情况

胶片感光依靠的是被摄体的反射光而不是光源本身。同一被摄体，接受不同类型光源照射的受光情况不同，曝光调节也不同。同一光源下，不同被摄体受光情况不同，曝光调节也不同。

2．感光度

同一受光条件下的被摄体，如使用不同感光度的胶片进行拍摄，曝光调节也会不同。感光片速度越高，需要的曝光量越少。

3．显影条件

有的显影工艺能提高或降低胶片感光度。

4．光圈和快门速度

光圈和快门速度是曝光调节的潜在决定因素，照相机在拍摄时通常利用光圈大小和快门速度的准确配合来完成曝光调节。

当光线照射到胶片乳剂时卤化银中的微小晶体会发生变化,当显影时受到光线照射而发生变化的晶体会形成黑色的金属银晶体。于是画幅中受到光线照射的区域会转变为底片上暗黑色的金属银区域,画幅中那些没有受光线照射的区域的卤化银晶体没有变化,在显影过程中就会被冲洗掉,因此,画幅中没有受到光线照射的区域在底片上会变为空的区域。

胶片上被极亮度光线照射的区域,在显影时几乎所有的卤化银晶体都将转化成黑色的金属银,这些区域在底片上是黑色的。胶片上被中等亮度光线照射的区域,在显影时绝大多数(并非全部)卤化银晶体将会转化成黑色的金属银,这些区域在底片上是暗灰色的。胶片上被很弱光线照射的区域,在显影时只有少量卤化银晶体转化成黑色的金属银,这些区域在底片上是浅灰色的。

由于胶片上没有被光线照射的区域,在显影时没有卤化银晶体转化成黑色的金属银,因而这些区域在底片上是透明的。这样,底片上的每个区域都对应着所拍摄的场景中该区域光线的相对强度。底片上呈现出不同程度的金属银聚集状况,从覆盖有厚厚金属银的全黑区域到金属银稍厚的区域直到只有乙酸片基的透明区域。

二、摄影曝光控制方法

这一小节将结合曝光分区域理论,分析摄影曝光控制的方法及具体步骤。

(一) 区域曝光理论

区域曝光理论是美国摄影家A.亚当斯首先提出的,他将这一理论应用于艺术创作实践中,从他的作品中,人们感受到了高品质黑白影调的魅力。

亚当斯的分区域曝光理论由三部分构成。

1. 预先想象

在未正式拍摄之前,创作者根据对客观景物的了解和感受,在脑海中有意识地形成最终要表现的潜在影像过程。

2. 影调区域

A.亚当斯针对图像的最终载体照片,把影调分成0、Ⅰ、Ⅱ、Ⅲ、Ⅳ、Ⅴ、Ⅵ、Ⅶ、Ⅷ、Ⅸ、Ⅹ11个区域,从暗到亮依次排列,各影调区域之间的曝光量相差1级。"Ⅴ区",即18%的中性灰影调,对应拍摄时的实际曝光组合。其他被摄景物的影调,根据量光所对应的曝光组合分别"落"在相应的区域。

3. 后期制作

后期制作是根据被摄景物的亮度间距及个人的预先想象,结合拍摄时的曝光调整,如影调的扩张或压缩的需要,对画面影调作正常、扩张或压缩的制作处理。图6-13所示为影调区域的划分。

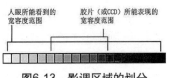

图6-13 影调区域的划分

所谓影调的扩张,是指拍摄时适当地减少曝光量,显影时适当延长显影时间,从而达到影调扩张的效果。所谓影调压缩,是指拍摄时适当地增加曝光量,显影时适当缩短一定的显

影时间，以达到影调压缩的效果。

影调扩张和影调压缩都建立在实用测试的基础上。例如，我们结合个人的实用摄影系统(如摄影镜头、测光表、胶片、相纸、显影配方等)，在相纸上分别制作出标准的区域影调，相纸上的区域影调分别与被摄景物的量光结果(曝光组合)相对应，故根据拍摄时的量光结果，结合预先想象，便可实现在拍摄时预见最终照片上的影调过程。因此，这一理论具有十分重要的现实意义，一直为摄影师所推崇。

(二)区域曝光理论在实际中的应用

商业摄影主要使用彩色反转片和高品质数码后背拍摄。摄影中的颜色由三个基本特性(色别、明度和饱和度)共同描述，大量的视觉实验与视觉经验表明，摄影的颜色描述存在着这样的现象：在一定的曝光范围内，胶片颜色的明度(或饱和度)发生变化，而色别不发生改变。这些是胶片颜色区域控制的理论的基础和前提。

颜色区域控制由三部分内容构成。

1. 颜色想象

颜色想象是指在未正式拍摄之前，创作者根据自己对被摄景物的了解和颜色感受，在脑海中有意识地形成最终所要表现在记录图像载体(如彩色反转片)上的颜色潜在影像的过程。颜色想象是摄影师的个人主观感受与客观表现的结合体，并不纯粹是摄影技术、技巧的处理过程。

2. 颜色分区域

颜色分区域是针对彩色摄影而言的，颜色区域分成Ⅰ、Ⅱ、Ⅲ、Ⅳ、Ⅴ、Ⅵ、Ⅶ、Ⅷ、Ⅸ9个区域，按照从暗到亮的顺序排列，相邻区域之间曝光量差异所对应的曝光组合分别相差1级，直接针对被摄景物量光所得到的曝光组合对应为颜色的Ⅴ区。

Ⅰ区与Ⅸ区，是记录载体(彩色反转片)所能达到的"最大黑度"与"最大白度"，不能表现出被摄景物的任何质感和细部层次。Ⅱ区与Ⅷ区，能表现出被摄体的部分质感与层次，有不完全的颜色体现。Ⅲ、Ⅳ、Ⅴ、Ⅵ、Ⅶ区能完全表现被摄体的质感与层次，有完全的颜色表现力。

图6-14所示为世光金398测光表。

图6-14 世光金398测光表

3. 图像颜色再现

依据人类眼睛视觉的光谱特性，结合视觉颜色记忆经验，我们把颜色分成11种主要色别，分别是红、橙、黄、黄绿、绿、青、蓝、蓝紫、紫、品、肤色。

黄绿，为视觉感受的最敏感颜色，位于Ⅳ、Ⅴ、Ⅵ、Ⅶ区，分别表现相应的暗色调(下限)、高饱和色调、较亮色调、亮色调。

黄、绿，为视觉感受的敏感颜色，位于Ⅲ过1/2、Ⅳ过1/2、Ⅴ过1/2和Ⅵ过1/2区，分别表现为暗色(下限)、高饱和色、较亮色、亮色。

橙、青、品，为视觉感受的较敏感颜色，位于Ⅲ、Ⅳ、Ⅴ、Ⅵ区，分别表现为暗色(下

限)、高饱和色、较亮色、亮色。

控制被摄景物颜色IX域分布，确定重点颜色，即此画面的主要颜色特征。主要通过布光确定，调整重点颜色所处区域，抓住画面的重点颜色视觉特征并将它表现好，画面的颜色表现即成功了一大半。

(三) 反差与反差控制

反差是指被观察范围内景物(或影像)任何两部分之间的影调差异。摄影中的反差是控制被摄景物影调再现的重要依据。亮度范围指的是景物中最高亮度与最低亮度之比，又称景物的最大反差，用对数表示时，称为亮度间距。在摄影的实际操作中，所谈的景物亮度范围是指被摄景物的有效最高亮度与有效最低亮度之比。

(四) 胶片的宽容度

胶片记录由最亮的光线强度范围的能力。把景物的亮度差纳入胶片的宽容度范围之内，所得到的曝光量值允许的增减倍数即曝光宽容度。因此，曝光宽容度=胶片宽容度对应的曝光量范围倍数值/被摄景物的亮度范围倍数值。

(五) 曝光量

曝光量等于像面照度和曝光时间的乘积。感光材料经曝光后发生光化学反应，其效果与照度和照射时间的乘积成正比。曝光量是决定感光乳剂膜产生潜影强弱的最主要因素。曝光量越大，潜影越强，显影后银影密度越大。

我们将胶片能够重现的这种光强范围称为胶片的宽容度，该限制也成为我们进行曝光设置时做出明智决策的最关键因素。

科学家指出，人的肉眼具有50000左右的宽容度。而胶片宽容度远远低于人肉眼的宽容度。黑白胶片的最大曝光宽容度是1∶64，光比范围±2EV值，能记录被摄体的亮度范围约为1∶1000。彩色反转片的最大曝光宽容度是1∶64，光比范围±2/3EV，能记录被摄体的亮度范围约为1∶200。彩色负片的曝光宽容度比彩色反转片稍大。由此可见，被摄体最暗和最亮的部分都无法被胶片所记录。

光圈每开大一档时，便会使到达胶片的光量加倍。我们通常用胶片所能处理的f制光圈数来表达胶片的"宽容度"。

著名的黑白胶片Tri-X具有500左右的宽容度，即它所能记录的最明亮光线是其能记录最微弱光线强度的500倍。Tri-X具有约9档光圈的宽容度。

(六)EV值

EV值即曝光指数。EV为英文ExposurevaIue的缩写。在摄影上,为比较不同光圈和快门时间组合的实际曝光量,通常把这种组合分成一系列相对等级,并用EV值来标志。EV值每相差数字1,其相应的曝光量就相差一级。每一级EV值代表一个确定的曝光量,但却对应着若干组光圈和快门时间的组合。因为EV值等于光圈基数与快门时间基数之和,用它作为标志,就可以避免同级曝光量光圈和快门时间组合数字的罗列,起到简化的作用。表6-1所示为互易律关系。

表6-1 互易律关系

光圈(F)	1/1	1/1.4	1/2	1/2.8	1/4	1/5.6	1/8	1/11	1/16	1/22	1/32	1/45
基数	0	1	2	3	4	5	6	7	8	9	10	11
快门时间	1	1/2	1/4	1/8	1/15	1/30	1/60	1/125	1/250	1/500	1/1000	1/2000

互易律关系可以这样理解:把快门速度加倍并且把通过光圈的光线量减半,完全等同于把快门速度减半同时开大光圈让加倍的光线进入镜头。根据互易律的理论,不管组合方式如何变化,曝光量相同。用慢速快门加小光圈或者用快速快门加大光圈,两种方法得到的曝光量相同,但在底片上成像的效果是不一样的。

小提示

在实际操作中,互易律关系意味着,一旦通过对场景测光而得到一个特定的曝光量后,可以很自如地选择一个快门和光圈组合,从而得到正确的曝光。但若互易律失效,则EV值虽不变,而实际曝光效果却是不同的。

EV(曝光值)＝AV(光圈值)＋TV(快门值)

AV(光圈值)和TV(快门值)是人为设定的,F1.0被设定为AV值0,每增加一档光圈,AV值增加1,也就是说F1.4的AV值为1,F2.0的AV值为2,依此类推。TV值的0是1秒,快门速度每增加一档,TV值增加1,也就是说1/2秒的TV值为1,1/4秒的TV值为2。

EV的概念,把相同曝光量下光圈和快门速度的许多种不同的组合简化成一个数字,比较容易记忆。某些禄来和哈苏相机上可以简单地通过EV值来设定曝光,EV值可以锁定,也就是光圈和快门控制沿反方向联动,这样可以方便地改变光圈快门组合而不改变曝光量。

曝光补偿是在原来测光的基础上进行加减,例如测光表对某白色物体测到EV=15,再用白加黑减的原则,加一档曝光补偿。当你知道某个环境下的EV值之后,你就可以根据你的需要来调整速度和光圈组合,二者相加的和不变。EV值的引进,等于是把光圈和快门两个不同单位,无法直接进行运算的物理值,简化为可以直接运算的数值,方便摄影者根据自身需求调整曝光组合,同时也方便不同环境下光强度的比较。

在任何摄影过程中有三个因素决定了实际曝光量的多少。

(1) 相机机身上设置的快门速度。

(2) 镜头的光圈大小。

(3) 使用的底片的感光度。

"快门速度"决定了快门幕帘打开的时间长短,从而决定了有多少光线可以照射到成像载体上。快门速度的数值表示快门开启到关闭的间隔,通常以秒表示。"光圈"决定了镜头打开的大小程度,当快门打开时,光圈大小决定了有多少光可以通过镜头照射到成像载体上。

(七) 感光度ISO

如果知道使用某种速度的底片进行正确曝光时需要的曝光量,可换算出使用另一种速度的胶片在进行相同曝光时的曝光量。例如,如果是用柯达E100S(ISO100)底片时正确的曝光参数是1/15秒和f/8,那使用富士Provia 400(ISO400)底片时正确的曝光参数应该是多少呢?我们可以计算ISO值:从100开始,加倍得到200,再加倍是400,所以ISO值增加了两档,因此把E100S的曝光参数改变两档就是富士底片的正确曝光参数了。

(八) 彩色反转片的曝光

彩色反转片在经受轻微的曝光不足优于轻度的曝光过度。轻微的曝光过度会造成颜色失真和细节损失。使用彩色反转片对强光区进行曝光时,使用测光表对重要的强光区进行测光并把测光表上的读数作为我们曝光的基础。

当被摄体的亮部和暗部分布均匀、照明均匀时,测光相对容易;反之,测光就相对困难。可采用对被摄体主体的主要局部作点测光的测光方法来解决这一难题,操作较简便,测光时的关键是选好被摄体的主要表现对象,即以被摄体的亮部作为测光主题,还是以中间调部分或暗部作为曝光基准点。被摄体测光法的优点是能确保被摄体主体部分有良好的层次与细节表现。

图6-15 为食品拍摄方法示例

图6-15所示为食品拍摄方法示例。

如果我们对暗部进行曝光,强光区就会丧失层次和色彩。通过对强光区曝光,我们不仅可以保证强光区的色彩而且可以捕捉到细节,暗部则可能会很暗甚至失去细节。

(九) 反转片处理高反差场景

彩色反转片从亮部到暗部曝光宽容度不超过3档光圈,可以容纳大约1.5档光圈的曝光不足和大约1档光圈的曝光过度,所以能被彩色反转片处理的亮度范围大约只有2.5档光圈,而黑白胶片能处理7档甚至超过7档光圈的亮度范围。

如果场景的亮度范围超过2.5档光圈,亮部和暗部形成鲜明对比,亮度范围达到3档光圈或者更高时,可调整照明而减小亮度范围,或减小亮部的亮度,也可对阴影区增加辅助光线。通常情况下使用彩色反转片的目的就是为了再现鲜艳、饱满的颜色,曝光不足会增加影像色彩的饱和度。

 小技巧

大多数专业人士在拍摄彩色反转片曝光不足0.5档左右，以产生色彩更鲜艳、更浓重和更饱和的画面效果。如果希望影像柔和而不是浓艳，可对影像曝光过度0.5档光圈。

（十）根据创作意图的正确曝光

彩色反转片的宽容度一般在上下0.5EV之间，做到正确曝光比较困难，是对准明亮部分的中心，还是阴暗部分的中心曝光，必须根据自己的创作意图作出适当的选择。此时曝光的测定，使用点测测光表的高光、暗部控制功能、区域进位控制、区域系统控制等功能都是非常有效的。

在商品摄影中由于被摄体不同，±0.5EV已经是较大的曝光误差。要想曝光正确，首先必须确定所用胶片的正确感光度，然后再用测光表严格测定。如果对着平面物体均匀照明的光线来自正面或前侧方的单灯照射，测光表很少会有测定误差；在摄影室组合复杂的多灯照射下拍摄的商品摄影中，情况有所变化。

由于决定曝光是极其困难的事情，所以即使调试了许多次也可能不能达到预期效果。因此，可用数码相机试拍几次，以确认调整照明状态，并检查曝光是否过度或不足。对纯白或纯黑被摄体所带来的影响也要仔细地考虑进去。因此，在商品摄影中，应尽量变换不同的曝光组合，多拍几张，以避免失误造成的损失。

使用灰板的要求

使用灰板要保证照射到灰板上的光线与照射到被摄体上的光线基本相同，两者应该具有同样强度。在使用灰板时，要确保我们测量的位置不是阴影，且不受阴影的影响。

第三节　广告摄影中的曝光技巧

如果需要将被摄物体的某处作为黑或白进行特殊处理，使用点测测光表就可求出测光值。此种测定高光和暗部曝光值的办法比较容易判断，比我们在画面中找寻何处是近似18%反射率灰的部分来决定曝光要简单。即便是标准层次的被摄物，我们也会出于表现意图的需要使其曝光不足、过曝，因此，相同的被摄物会因主题差异而拍出迥然不同的画面。

一、广告常用曝光技巧

在拍摄中对物体有选择地曝光是为了体现摄影师的拍摄意图。摄影师可根据不同的表达

意图，对所拍摄的对象进行不同的曝光，从而达到不同的拍摄效果。

（一）准确曝光

准确曝光是指选择画面中的某个影调为18%灰，并按这个影调的测光值曝光，不加任何主观因素。

（二）正确曝光

正确曝光是在"准确曝光"的基础上有意识地使用曝光补偿，变换不同的测光点，从而营造出不同的影调氛围。根据画面的内容，刻意的曝光不足可加强暗色调的凝重感，刻意的曝光过度会表现出明亮色调。广告摄影师可根据拍摄题材的不同来加减曝光。

根据光源的性质和照明情况，被摄体在拍摄时接受的光照大致有三种类型：连续光、闪光和混合光。在这三种光照下，测光的方法和技巧是有所区别的。

1. 广告摄影中的连续光测量

连续光的最大特点是稳定及便于观察照明效果，测光方式较多，主要有机位测光、接近主体测光、平均测光、中性灰板测光、被摄主体测光、亮部与暗部测光以及多点测光等，其中，最为实用的是中性灰板测光和被摄主体测光。

中性灰板测光是既简便又较为准确的测光方式，优点是可以避免因对被摄体的测光部位选择错误而产生测光误差。它将反射率为18%的标准灰板作为测光对象。使用时要尽量使中性灰板靠近被摄体，与之平行并正对照相机，与镜头光轴垂直。应避免灰板反光，可将灰板稍向前俯。

被摄体的亮部与暗部分布不匀，照明也不均匀时，测光较为困难，此时可对被摄主体测光。对被摄主体测光是对被摄局部作点测光的测光方法，操作简便，关键是要选好被摄体的主体影调并作为曝光基准。此种测光方式的优点是能确保被摄主体部分有良好的层次与细节表现。

图6-16所示为色卡和18%灰卡。

图6-16　色卡和18%灰卡

2. 广告摄影中的闪光测量

闪光不同于连续光，它只是瞬间发出的光，因此，使用一般的连续光测光表无法进行闪光测量，必须选择有闪光测量功能的测光表。测量的结果是闪光照明下反射率为18%的中性灰的曝光值。因此，如果被摄体的色调由明至暗分布均匀，明度范围又在胶片的宽容度之内，那么被摄体的中间调部分、亮部及暗部都能得到准确再现；如果被摄体的整体色调倾向高调或低调，则需要对测光数值进行修正。

3. 广告摄影中的混合光测量

混合光是指发光性质不同的光源混合使用而产生的光，它在摄影中不大常用。首先是由于各光源的色温不同，会给被摄对象各区域色彩的准确还原带来困难；其次，性质不同的光源混合使用，尤其是连续光和闪光的混合使用，会给影像的曝光控制带来困难。

当连续光和闪光混合使用时,测光的主要技巧是:先根据设定的景深大小决定所需的光圈值,然后调节闪光灯的发光强度,并不断用闪光测光检测,直至闪光灯的发光强度满足此光圈值,最后改用连续光测光,测量出在此光圈值和连续光照明下曝光所需的快门速度值。

在实际中测量轮廓光时有以下小技巧。
(1) 关掉其他灯,用测光表对准轮廓光的闪灯,测量入射光,并记录。
(2) 关掉轮廓光的闪灯,把测光表对准主光的闪灯,测量强度。
(3) 比较这两个数值后,分别设置打轮廓光的闪灯和打主光的闪灯的输出强度,轮廓光高于主光,反差按照需要进行调整。
(4) 实际拍摄效果是,轮廓光强于主光,衬托暗背景,轮廓光很清晰。

二、广告摄影中区域曝光法

按照分区曝光的原则,在拍摄前我对所选择的景物进行了分区。图6-17所示为灰色级谱。

图6-17　灰色级谱

(1) 第10区为景物中最暗的地方,拍摄出来后应为照片影调的最深部分;第0区,为景物中最明亮的地方,拍摄出来后应为照片影调的最浅部分。
(2) 第1区和第9区为有效影像区;2～8区为纹理表达区,能够详细记录景物的纹理。
(3) 第5区应和反光率为18%的中性灰物体所应产生的影调一致。
调整好构图后,对各个分区的曝光指数进行测量。
以第5区所测量出的曝光指数进行曝光。10区的暗部无细节记录下来,0区也无层次记录下来,这两个区刚好对应胶片感光曲线的趾部和肩部。
1～9区为影像有效区域,在这个区域中,2～8区为纹理表达区,能够清晰看到这个区段内所记录景物的详细纹理,而1区和9区,则只能看到不太明显的细节和层次。在实际拍摄时,减少一级的曝光量,按照6区进行曝光。由于减少了曝光量,影调整体变深,原本处于8区的景物也因曝光量的减少,落到了9区,细节也有损失,但处于是高光部分的2区、1区、0区却因曝光量的减少,层次有较好的表现。

三、白加黑减原则

由于人眼对现场光线可以自动调整,而相机却不可以,相机的测光是得到光圈和快门的读数组合使场景最终被反映到记录载体上是18%的灰。如将白色物体拍成了灰色,实际都欠曝,若想还原白色,就需要进行曝光补偿。将黑色物体也拍成了灰色物体,相当于过曝,若还原成黑色,就需要减少曝光。画面是大面积白色或高亮度的浅色时自动测光所还原的是灰色,因此需要进行补偿;反之,画面是大面积黑色或深色则需要减少补偿。

根据创作意图进行补偿：要表现画面亮部，抑制画面暗部需要减曝光；反之，要表现画面暗部，抑制画面亮部则需要加曝光，玻璃器皿的暗线条表现就属于后者。图6-18所示为玻璃器皿的暗线条表现。

四、确定正确曝光的其他因素

在决定曝光时不仅应考虑测光数值的修正，而且要考虑影像的反差及潜在反差的表现。曝光条件会起着加强或减弱反差效果的作用。在广告摄影中，确定曝光除了要合理地修正测光数值外，一般还应考虑胶片宽容度与被摄体亮度范围的关系以及印刷这两个因素。

图6-18　玻璃器皿的暗线条表现

1．胶片的宽容度与被摄体亮度范围

胶片宽容度是胶片能正确记录被摄体亮度范围的能力。不同的胶片有着不同的宽容度，宽容度大的胶片记录的被摄体亮度范围就大，正确曝光的安全系数也大。因此，在确定曝光时，必须将胶片宽容度和被摄体的亮度范围一起考虑。

胶片曝光宽容度的大小，除了与胶片的类型和冲洗状况有关外，还与被摄体的亮度范围有关。当被摄体亮度范围较小时，其曝光宽容度较大；当被摄体亮度范围较大时(如超过1∶64)，其曝光宽容度就不可避免地缩小，确定曝光量的精度就要提高许多。

因此，在实际拍摄中，若布光合理，被摄体亮度范围没有超出胶片曝光宽容度，就能得到真实的影像；但如果被摄体亮度范围很大，超出了胶片曝光宽容度，那么，无论采取怎样的曝光，影像的影调总会被压缩，而且层次也要受到影响。

2．印刷因素

在广告摄影中，摄影师总极力使拍摄的影像影调完美、层次丰富以获取客户的赞赏，但是，将这样的胶片拿去印刷，其结果常常令人失望，这主要是由于摄影师没有考虑印刷因素所致。

从印刷技术的角度来讲，一般品质的纸张只能呈现3级亮度比(1∶8)，铜版纸能呈现4级亮度比(1∶16)，理想的印刷也只能呈现5级亮度比(1∶32)，而彩色反转片却能呈现6级亮度比(1∶64)。因此，当一张呈现6级亮度比的反转片被印刷，至少要损失1级亮度比。这就是造成层次损失的原因之所在。

如果期望印刷画面的效果与反转片本身效果一致，就必须在拍摄时通过布光控制被摄体之间的亮度比，这个亮度比应控制在1∶32以内。可用点测光表直接测取被摄体亮部与暗部的亮度比值，但更可靠准确的做法是用胶片平面点测光测量影像亮度，将影像的最亮部分与最暗部分的EV值差控制在5档以内。

五、正确表现创作意图的曝光就是正确的曝光

从技术上讲准确曝光可最大限度地再现被摄体的丰富层次和质感。大多数情况下摄影师根据艺术创作的需要，按照创作意图进行曝光控制，即有意识的偏离准确曝光，或欠曝或过曝。例如拍摄中常常使用的"白加黑减"等手段。这种有意偏离准确曝光而得到符合表现创作意图的曝光被认为是正确曝光。

六、数码相机正确曝光的原则

数码单反相机正确曝光的方法如下。

(1) 将相机设置为手动或点测光模式。

(2) 评估拍摄主体，将其想象为一个灰度图像，并将其分解为多个若干单一色调的部分。数码(单反)相机正确曝光的办法和原则是选择一个参考的色调(一般选择主体最主要的部分或希望表现的部分)，确保该参考色调为单一色调，主体如没有单一色调，可以选择中灰或稍亮的色调。运用点测测光，记下曝光值E。

(3) 校正曝光值。设想你选择的参考色调最接近下面某一个：黑色，深灰，中灰，浅灰和白色，根据参考色调最接近的颜色，调整相机的曝光设置。

许多人认为使用RAW文件曝光就可以随意加减。这是对数码相机的线性曝光特征缺乏理解造成的。胶片在高光和暗部其感光特征是呈曲线变化的，因此，其感光特征对这两种极端情况的处理可以理解为"压缩"。而数码相机的线性特征决定了它对超出宽容度范围的高光和暗部采用抛弃的办法，因此，错误的曝光一档，对于RAW文件来说，将损失正好一档的细节，而这种损失是无法通过后期调整获得的。

七、不同测光模式下的测光技巧

通过照片的对比分析，我们可以逐渐掌握复杂光线情况的测光和曝光的方法。

(一)平均测光模式

平均测光模式最容易出现错误，因为测光系统对每一个物体的测量都假定为18%的灰。为了防止错误地曝光，拍摄中可以考虑采用以下控制测光的方法。

(1) 现在不少数码相机具有"曝光锁定"功能，它的工作方式是，当我们用相机对准拍摄场景中的某一特殊部位(这部分的反光应该相当于10%灰)测光，得到正确的曝光数据后，使用曝光锁定装置对该曝光数据进行锁定。然后重新构图，按自己的画面要求取景，最后按下快门。

(2) 对于没有"曝光锁定"控制但具有"手动控制"功能的数码相机，在这种测光模式下同样也可按此方法拍摄，即靠近现场合适的拍摄主体，让它充满取景器，或者让相机对准

反光值相当于18%的其他部分，按这时的曝光值设定光圈和快门，然后重新构图、拍摄。

（二）中央重点测光模式

中央重点测光比平均测光更准确，可以参照前面的测光控制方法和拍摄技巧。

（三）点测光模式

点测光模式能较好地计算曝光量。我们在拍摄中需要记住的是，寻找取景器画面中光线反射值相当于18%的那些地方，读取曝光量。

（四）矩阵测光模式

使用矩阵测光模式，画面曝光效果会很好，但即使是这样也有可能出现失误。

（五）包围曝光法

由于拍摄现场复杂、光线难以掌握，或拍摄时间比较紧张，根本来不及考虑太多的测光技巧。在这种情况下，为了避免错失拍摄机会，我们可以考虑采用"包围曝光"拍摄。"包围曝光"是一项摄影技术，通俗地讲，就是在同一场景中拍摄多幅相同的照片，而每幅照片的曝光值不是按测光系统测定的曝光值设定的，相对于测光表的曝光值，有的曝光不足，有的曝光过度在表现玻璃器皿的亮线条时，曝光极易失误，可使用包围法曝光以降低风险。图6-19所示为玻璃器皿的亮线条表现。

图6-19 玻璃器皿的亮线条表现

(1) 在"分级拍摄"的情况下，改变光圈或快门的设定时应注意景深的变化。同时，还需防止当相机的快门速度低于1/60秒时相机的抖动和拍摄物体运动的问题。

(2) 实际拍摄中可不必按所有的光圈分级，如果我们只是稍微地不确定曝光设定的正确性，用半档光圈分级会更好一些。

八、直方图

数码相机相对于传统胶片相机的一个很大的优势就是即拍即现，拍出的照片立刻就能在LCD上回放，看到画面效果。但相机所配备的LCD液晶屏不能完全表现出所拍照片的细节效果。特别是LCD对于光线并不那么敏感，很多时候拍摄的照片即使过曝或者曝光不足通过LCD也难以反映出来，这里我们就要借助许多数码相机内置的"直方图显示"功能来判断拍摄的相片曝光是否均匀。

1. 数码相机中的实用功能——直方图

直方图是通过在LCD上显示出来的波形参数来确定照片曝光精度的工具，现在许多高档

相机在取景的时候就能够看见实时直方图。通过直方图的横轴和纵轴可以清楚地判断拍摄的照片或者正在取景的照片的曝光情况。

直方图的横轴从左到右代表照片中从黑(暗部)到白(亮部)的像素数量,一幅比较好的图应该明暗细节,在柱状图上应该从左到右都有分布,同时直方图的两侧不会有像素溢出。直方图的竖轴表示相应部分所占画面的面积,峰值越高说明该明暗值的像素数量越多。

2. 直方图在摄影中的应用

在拍摄过程中,如果直方图的左边部分都很高,而右边部分很低,说明画面偏暗,这时应增加曝光量;反之则应减少曝光量。通过观看直方图还能判断照片反差度:当直方图中所有影调都聚集在中间,而两边没有直方显示时,这张照片很可能会反差过低,细节将难以被肉眼识别;相反,如果整个直方图贯穿横轴,没有峰值,同时明暗两端又溢出,这幅照片很可能会反差过高,这将给画面明暗两极都产生不可逆转的明暗细节损失。

曝光补偿是测光系统难以做出准确判断时的一个重要调整手段。直方图能够显示曝光不足的问题,拍摄者可以就此进行曝光补偿调节,在数码相机上这个过程可以直观、快速地反映出来。此外,直方图还能够显示曝光过度,这时我们要进行相应的负补偿,可通过缩小光圈或提高快门速度来减少曝光。

如果直方图显示只在左边有,说明画面没有明亮的部分;整体偏暗则有可能曝光不足。如果直方图显示只在右边有,说明画面缺乏暗部细节,很有可能曝光过度。

九、数码相机的曝光补偿

测光表是以反射率为18%的灰色作为测光基准的,即入射光测量的数值与对反射率为18%的灰色进行反射光测量所得的数值相同,不管被摄体是白色、灰色或黑色,只要按入射光测量的数值进行曝光,其色调都能得到正确的还原。

曝光补偿的调节范围一般在±2EV左右,调节的时候可以按照1/3EV或者1/2EV增减,大致可分为–2.0、–1.7、–1.3、–1.0、–0.7、–0.3和0、+0.3、+0.7、+1.0、+1.3、+1.7、+2.0等。数码相机在拍摄的过程中,当半按快门时,液晶屏上显示的效果图与实际输出的照片基本上是一致的。如果显示的效果明显偏亮或偏暗,说明相机的自动测光结果与实际有较大偏差。

曝光补偿在实际调节的时候,会使快门速度发生变化。简单地说,曝光补偿调节的是EV,调节的最终方式是通过增加或者降低快门速度实现的。曝光补偿的调节范围一般在±2EV左右,当我们逐级调整EV的时候,快门速度也会随之改变。所以在一些需要高快门速度的环境中,可以适当地降低EV,从而提高快门速度,保持画面清晰,避免因抖动而导致的画面模糊。

小技巧

使用数码相机适当减小EV值拍摄，由于曝光不足，拍摄的画面看起来会更纯净。后期处理时再将其调整到正常状态。这样可以有效地降低噪点对画面的不利影响，提高画质。

十、色彩亮度

颜色的亮度是人的主观视觉效果，我们依据和中性灰的亮度对比来确定不同颜色相对应的灰度。我们应该牢记，只要使用反射测光表，测光点的任何颜色所表现出来的灰调都是中性灰。

各种颜色的亮度如下所示。

(1) 红色(品红)减2/3。
(2) 红橙(大红)减1/3—0.5。
(3) 黄色加2/3—1。
(4) 黄绿加1/3。
(5) 绿色减0—1/3。
(6) 蓝绿减1/3—2/3。
(7) 蓝色减2/3。
(8) 蓝紫减1。
(9) 紫色减1—1/3。

图6-20所示为色彩亮度拍摄实例。

当靠近被摄物体测光时，要理解这部分被测光景物的反射值就是层次最丰富、质感强烈的18%灰，不要让自己的影子挡住光线。用数码相机拍摄时，在确定被摄物体的曝光基准点后，可先调整镜头对准测光点后，半按快门，然后再移动相机重新构图拍摄，这样既可以保证曝光的准确，又能使构图完美。

图6-20 色彩亮度拍摄示例

本章小结

通过本章的学习，我们了解了在广告传播媒体中，摄影是最好的技术表现手段之一。其最大特点是具有强烈的视觉表现力。大量的商业广告要求广告摄影有新颖的创意、精美的制作，这对广告的表现力要求极高。

这种强烈的表现力体现在能够更真实生动地再现宣传对象的形象、内容，更准确、更完美地传达各种信息，并具有高度的适应性和灵活性。熟练掌握广告摄影中的曝光技巧不仅可以很快地提高摄影技艺水平，还可通过不同的曝光组合来增加画面气氛，提升广告画面意境，增强视觉冲击力。

1. 测量入射光时应注意什么?
2. 如何理解曝光补偿在广告摄影中的意义?
3. 18%灰的作用是什么?如何理解它在摄影中的重要地位?
4. 入摄式与反射式测光表在使用中有哪些区别?

拍摄一不锈钢球体,表现其质感和形态,要求球体不能有反射光斑和周围物体的映像。

拍摄前制作一伞形柔光罩,材质为白色半透明纱织材料或硫酸纸,将不锈钢球体放置其中,在伞形柔光罩外布置灯光照明,观察其照明效果。

第七章

广告摄影的拍摄技巧

学习要点及目标

- 学习广告摄影的布光、拍摄等技术手段和基本技巧。
- 理解并掌握广告摄影的拍摄方法。

熟悉并掌握广告摄影中的一些拍摄技巧,其中掌握反光体的拍摄技巧尤为重要。

 本章导读

商品摄影是广告摄影最重要的组成部分,商品摄影技法的主要目的是表现商品的形态、质感和色彩。商品造型中线的提炼、物体的明暗分配、色彩的准确还原、质感的细腻描绘,都依赖拍摄技法的完美运用。

通过商品的影像视觉传达可以使观众联想到商品的不同味道和气味,联想到人在触摸商品时的感受等。按照质感形态对光线的不同要求,摄影师应找出各类商品的典型布光和拍摄技法的共性和规律,并在此基础上举一反三,追求更完美的表现。

第一节 吸光体的拍摄

拍摄吸光体的布光技巧首先是把握好光源及光源的方向,其次是控制好光比。

一、什么是吸光体

在广告摄影中,我们常常会遇到布料、毛线、裘皮、粗陶、铸铁等吸光体。它们的表面结构粗糙,起伏不平,质地或软或硬。吸光体很少产生反光,在光线照射下会有阴影产生。

为了正确展现物体的色彩,完美表现造型及质感,合理处理明暗阴影,拍摄时可用稍硬的光线照明。拍摄方向要明确,照明方位要以侧光、侧逆光为主,照射角度要低些。过柔过散的顺光,尤其是顺其表面结构纹理的顺光,会削弱被摄体的质感。

二、如何表现质感和细节

在广告摄影中,质感表现尤为重要。其难点在于被摄体的表面结构千变万化,拍摄时不但要表现出它们的软硬、轻重、粗细等外部特征,还要力求通过影像的审美作用,表现出物体的嗅觉和味觉等特征。

为了表现质感，效果最好的是使用侧光，光线以较低角度照射物体表面。这样会在木器、石器和纺织物上产生极好的投影效果。如果使用侧光并注意观察，你会看到每个细小的凸凹不平的表面上形成的长长的、反差较大的阴影，效果强烈。

每个物体都有其独特的质感和表面细节，这往往是该物体所具备的最显著的特点。照片成功地表现这种质感可以很好地提升画面效果。

在广告摄影中，通常使用小光圈来表现物体的质感，控制影像的清晰程度。

三、光线的准确应用

照明的设计取决于被摄体及拍摄意图和目的。对于光源本身，则要考虑决定使用点光源还是面光源，需要用多大的照射角度，用直射光还是散射光，以及如何漫射或反射等。

主光在照明设计中起决定作用。表现效果主要取决于主光。图7-1所示金属锅的拍摄方法为：在被摄体的左侧角度稍高的位置，用一只光质较硬的聚光灯作主光。在相机机位的右侧加一个柔光箱作为辅助光，以减少反差。对于被摄体的测光及曝光都要准确，不可出现影调位移现象。

图7-1　主光照明示例

拍摄皮革制品一定要表现出剪裁讲究、缝线精致、造型美观、质感强烈。布光时，主要使用散射光照明，用少量的直射光作辅光。少量的直射光会在被摄体适当的位置产生反光，增强质感，勾勒轮廓。

拍摄平整光滑的物体表面，需要大而均匀的光源，被摄体与相机平行，可以用大光圈来模糊背景，突出主体，引人注目。

在拍摄前应将缩小到实际拍摄光圈，认真检查景深范围，以此判断拍摄该物体的最佳光圈。但布光时要注意直射光产生的投影，避免产生大量的阴影，导致影调过于生硬，缺少过渡。图7-2所示为柔和直射光拍摄示例。

 小技巧

拍摄皮鞋时需要精心选择角度，突出表现剪裁的痕迹、造型及鞋的内部状态。男士皮鞋常使用俯视的角度，女式高跟鞋则常常以侧面拍摄以显示其优雅的外形。拍摄手提包、皮箱等物品时要事先用填充物把被摄体支撑充实，使它们具有自然形态。

有时为了表现衣服、织物的防水性能，或表现皮鞋的皮质，需要在这些物品上洒上水滴，以增强视觉效果。图7-3所示为皮鞋拍摄示例。

表现题材质感的方法除使用侧光之外，使用逆光一样可以取得很好的拍摄效果，尤其是拍摄反光物体的表面——它可以反射出许多亮斑。

小提示

亮斑极易造成测光失误，引起曝光不足，产生半剪影画面效果，所以曝光时必须格外注意。实拍时需要增加一档至二档曝光，以达到预期的画面效果。

镜头的光线衍射现象要引起摄影师的高度重视。拍摄时镜头进光，极易产生镜头光晕现象，导致画面灰雾增加，画质下降，必须采取相应的措施加以避免，如使用镜头遮光罩或对光源加以遮挡。图7-4所示为侧逆光的拍摄示例。

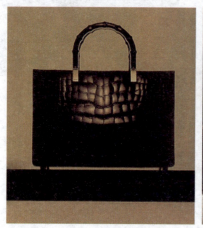
图7-2　柔和直射光拍摄示例

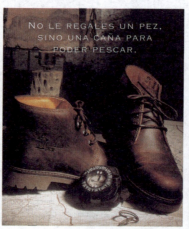
图7-3　皮鞋拍摄示例

图7-4　侧逆光拍摄示例

 小贴士

拍摄逆光被摄体，相机与被摄体之间的角度很小，拍摄距离较近，景深问题尤为突出。为保证画面清晰，需要使用小光圈拍摄。

第二节　反光体的拍摄

反光体的表面光洁度很高，可以将大部分光线反射出去，同时又可将周围物体映照在其表面，形成镜面反射效果。

一、反光体

反光体多为银器、不锈钢、电镀制品等。

由于反光体光洁度高，造型相对简单，拍摄难度大，因此这就对布光提出了更高的要求。稍有不慎，就会把相机镜头、脚架灯具等映照进去。

二、怎样表现金属器具的质感

金属器具的拍摄布光是关键。布光时如何处理金属表面的反光在很大程度上决定了拍摄的成功与否。不反光的金属制品照明较容易。半反光的制品，如铜器、锡器等，需要用反光板或大面积散射屏进行照明，以产生金属表面不可缺少的高光点。

拍摄高亮度、强反光物体时的布光是最困难的。解决方法是使用白色反光板进行补光，补光的强度应以渐变为宜。对于形状和体积十分复杂的强反光体，布光时需要采取"围帐法布光"，即用一个柔光棚将被摄体整体包围起来，在柔光棚的外围进行布光。

柔光棚要遮住被摄物体的四周和顶部，在相机镜头处开孔，以便把镜头伸入进行拍摄。但开孔不能过大，刚刚能伸进镜头即可。

柔光棚可以用白色织物或白色硫酸纸制作，用透明的支架，如有机玻璃棒、尼龙绳等加以固定。用"围帐法布光"时柔光棚的设计布置是多样的。但要注意，拍摄时强反光物体会反射一切，稍有不慎就会造成画面的瑕疵。

三、金属制品拍摄要点

表面形态不同的金属制品在拍摄时对用光有不同的要求，对于无光泽的金属制品可采用直接照明，并用反光板或散光灯作辅光，以减少主光产生的阴影。

 小技巧

对于有光泽、明亮的金属制品来说，要使用白色反光板或大面积柔光屏的散射光作为主要照明，并用一只小功率的集光灯直接照射被摄体，以产生表现金属表面质感的高光部分。

白卡纸通常作为反光板，可用它提高阴影部分的亮度。黑卡纸的作用是从被摄体上吸收一部分光线，加大明暗之间的反差。

使用黑、白卡纸的目的是利用被摄体表面反射的特性，有意在其表面形成黑色、白色反射，限制强光在被摄体上形成的位置、形状和大小强弱，因此必须仔细考虑黑、白卡纸的形状、大小以及摆放位置等。

如果被摄物体的反光率很高，其表面会很清楚地映出白卡纸或黑卡纸的形状，这时要格外注意，因为黑白卡纸所产生的画面气氛是不同的。

图7-5所示为光泽明亮的金属制品拍摄示例。

四、如何拍摄陶瓷制品

拍摄陶瓷制品时光线不宜使用直射光照明，否则会产生刺眼的反光点。也不宜使用多灯照明，否则易产生杂乱的投影。

图7-5 光泽明亮的金属制品拍摄示例

 小贴士

拍摄瓷器餐具、茶具等组合时，应认真考虑构图。可以使一部分物品水平放置，一部分物品垂直放置，以充分表现其造型和质感。拍摄时，可表现其形态，也可表现其形式感。力求和谐统一是构图的基本要求。

1. 背景的安排

在布置静物台时，为了使背景和台面有分离感，在静物台的后方用一支灯对背景纸作顶光照明，使画面背景的照明产生渐变效果，由明至暗。这种照明技巧可以派生出很多背景照明效果。摄影师可以根据不同需要加以运用，使画面变得丰富多彩。

图7-6所示为背景渐变照明拍摄示例。

2. 灯光的布置

若采用单灯照明时，可以用柔和散射光，以减少阴影并提亮暗部。在照明灯前方约50厘米处，加装白色柔光屏或硫酸

图7-6 背景渐变照明拍摄示例

纸，可以使光线柔和。也可将光源的投射方向改变，使光源照射反光板后再进行折射，这样用反射光来照明的瓷器光质柔和细腻，能够极好地突出陶瓷的质感。

使用双灯照明，可使用前侧光与侧逆光相结合的布光方法。使用中注意两者要有一定的光比。质地半透明的瓷器，以逆光或侧逆光为主；对质地通光性弱的陶瓷，最好使用角度较小的前侧光。

拍摄陶瓷使用前侧光时要注意防止与逆光或侧逆光的照度相等，否则被拍摄瓷器的立体感和质感就会削弱。灯前加用柔光箱效果会更好。

图7-7所示为前侧光与侧逆光照明拍摄示例。

拍摄陶瓷制品时，大画幅相机可以作适度的透视调整，纠正物体在垂直方向上的变形。

图7-7　前侧光与侧逆光照明拍摄示例

五、拍摄反光物体的技巧

拍摄反光物体可以使用无色喷雾解决被摄体的反光问题，这往往比使用柔光罩更有效、更方便，之后反光可以立即消除。这种无色喷雾剂还能喷在盛有透明液体的玻璃杯、玻璃瓶的背面，使逆光照明变得柔和而均匀。

消除被摄体反光的有效方法除使用无色喷雾外还可以使用凡士林。将它均匀地涂抹在反光部位并擦拭均匀，直至看不出痕迹。凡士林对塑料、玻璃、皮革以及光洁的金属表面都可以起到很好的消除反光的作用。

图7-8所示为反光物体拍摄示例。

图7-8　反光物体拍摄示例

第三节　平面物体的拍摄

拍摄平面物体，如照片、油画等，选择镜头非常重要。

一、器材的选择

微距镜头像场最平,可以确保画面的均衡素质,畸变也很小,对于拍摄平面物体来说非常适宜。其次是标准镜头,虽然它的像场不够平,但畸变较小,镜头成像素质比较好。用标准镜头可拍摄较大的平面物体,如油画。用标准镜头拍摄油画时,机位可以距离被摄体稍远,这样能够很好地控制畸变,增加景深,提高画面中心和边缘的影像质量。

使用中长焦镜头拍摄会受到场地限制。使用变焦距镜头拍摄,像场不平和畸变会导致画质受损。

二、胶片的选择

翻拍文件和拍摄油画,最重要的是色彩上不宜夸张,应该最大限度地忠实于原作,因此要选择色彩还原真实的彩色反转片,比如柯达EPP,应避免使用色彩夸张的胶片。

使用数码相机拍摄油画,必须手动调整白平衡。

三、拍摄要点

1. 选择光线和避免反光

使用散射光翻拍文件和拍摄油画最为理想,能够很好地体现油画的质感,凹凸的笔触所产生的反光也可以表现得恰到好处。

如果油画有局部反光现象,可以调整油画的方向,但不可使用偏振镜。适量的微弱反光有助于体现油画的质感。在拍摄中还应注意色温的变化,这样才能保证拍摄质量。

2. 如何摆放

在实际拍摄中,使用两只带有柔光箱的闪灯分别置于油画两侧,与油画成45°夹角,两侧灯光的灯芯部分高度应和油画中心的高度相等,以保证光线均匀。

在翻拍画幅较大的文件和油画时经常出现上亮下暗的光线不匀现象,这主要是地面吸光作用引起的,周围环境也会使拍摄的画面带有环境色。摆放油画时应该上仰一定角度并将三

脚架升高，相机拍摄角度略俯，这样基本可以消除光线不匀给拍摄带来的负面影响。

3．测光技巧

翻拍的文件和油画是平面物体，测光时与拍摄其他景物的测光方法是相同的，因此测量的光线主要是和画面垂直的光线部分。使用高森蓝宝石型测光表时，可以将乳白罩缩进去，这时它的测光值等同于平板受光窗，测光模式选用测量入射光的方式，这种方式可以准确地测量文件和油画表面所受到的光照亮度，而不受油画作品本身明暗的影响。

有时需要拍摄的文件和油画作品本身的明暗反差较大，明显偏亮和偏暗的画面可以根据"白加黑减"的原则给予一定的光线补偿。

测光时要照顾到画面的每个部分，从画面的中心到四角，同时兼顾亮、暗部位。测量误差越小越好。还要注意光线的不均匀性，因为多云阴天的光线变化比较大，要随时留意变化，防止出现测光偏差，导致曝光失误。

拍摄较大的文件和油画时，尽量让相机的光轴垂直于油画中心部分，以防止拍摄时画面变形，确保整个画面清晰无畸变。同时应使用大型三脚架，一是稳定，二是可以升到足够的高度，否则被摄体向上倾斜后镜头光轴不能达到画面中心部位并垂直就无法拍摄高质量的画面。

精确调焦，同时使用快门线，如果相机有反光板预升功能需预升反光板，这对提高成像质量很有帮助。

第四节　透明体的拍摄

当拍摄透明或半透明器皿时，背景的照明很关键。半透明的物体，能够反映周围环境及背景的颜色。拍摄时可以利用柔光罩拍摄。给柔光罩上面贴上适当的黑纸条便能加深被摄物的暗部，有助于刻画它的形状。

拍摄玻璃制品的最佳方法是：在明亮的背景前，被摄器皿以黑色线条被表现出来；在深暗背景下，被摄体以亮线条呈现。黑色背景可使用黑色背景纸、黑天鹅绒、黑色无光丙烯板和黑色瓷砖等。

白色背景适合于拍摄玻璃器的轮廓和造型，可使用白色描图纸、乳白色丙烯板、硫酸纸等。使用不透明材料作背景时要从前面照明。使用丙烯板、硫酸纸等半透明纸时，灯光要从背后作为透射光照在背景上。

1. 亮背景

使用聚光灯光束照明浅色背景，玻璃器皿会产生深色轮廓线。这是由于玻璃边缘对光线折射引起的。玻璃越厚，这种深色轮廓线就会越粗，这就是通常所说的"暗线条表现"。

"暗线条表现"是将玻璃制品的轮廓刻画为深暗的线条。布光时要将背景处理成明亮背景。将透明物体放在明亮背景前，背景反射的光线穿过玻璃层，在被摄体的边缘通过折射形成深暗的轮廓线条。线条的宽度与玻璃的厚度成正比。

改变光源的强度与面积进行拍摄可以得到不同的效果，光域越小越强，玻璃器皿反差就越大。有时为避免背景的水平部分难以布光，可利用静物架半透明白色聚乙烯板，从下方给予玻璃器皿适当的照明，但不能过强以至干扰暗线条的表现。

在玻璃器皿的两侧放置两块黑色卡纸，卡纸高度大于器皿的高度，从机位方向看过去，也会有两道黑色线条。量光时用测光表对明亮的背景测光，然后把测得数值加一档曝光，这样既可保证背景明亮，又能保证物体的轮廓是黑色。

在玻璃制品的曝光上，使用"暗线条表现"时，用测光表对明亮的背景测光，然后把测得的数值加1EV，这样既能保证背景明亮，又能保证物体的轮廓是黑色的。

图7-9所示为玻璃器皿"暗线条表现"拍摄示例。

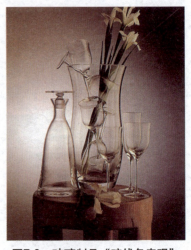

图7-9　玻璃制品"暗线条表现"拍摄示例

玻璃器皿与背景的距离不能太靠近，否则两者的亮度差别便会缩小，致使轮廓不够清晰。玻璃制品不但透明，而且还会反射出明亮的光斑。如用前侧光照明，大部分光线会透过物体，只有一小部分被反射。不管使用什么背景和色彩，玻璃物体只能隐约可见。采用中长焦镜头拍摄，可消除透视变形的不利影响。

2. 暗背景

拍摄玻璃器皿的另外一种重要的方法就是使用"亮线条表现"。

"亮线条表现"是指利用光线在玻璃器皿表面的形成的反射现象来加以表现。要表现亮线条，一定要使用暗背景，这样才能衬托出被摄体的明亮轮廓。玻璃器用黑色背景拍摄更能表现其质感和光泽，使画面趋于自然。

"亮线条表现"的布光方法是：在被摄体的侧后方各置一块白色反光板，利用反光板反射的散射光照亮玻璃器皿的两侧，形成明亮的线条；另一种布光法是在被摄体的侧上方用雾灯、柔光箱或其他扩散光照明被摄体，被摄体两侧用反光板补光，这样可造成玻璃制品的两侧外轮廓及顶面出现明亮的线条。有了勾画轮廓的高光后，玻璃器皿的形状便在黑色的背景前突出地显现出来。

曝光量的确定较为复杂，可使用18%灰板测量，以这个数值曝光，亮部曝光过度形成亮线条，而暗部也能保留适当的层次。为了避免照明以外的光线映射到玻璃器，室内不能有反光。

图7-10所示为玻璃器皿"亮线条表现"拍摄示例。

3. 拍摄玻璃器皿注意事项

反光板的位置应在镜头视角以外，反射光线的强弱要控制。注意室内不能有反光现象，应避免照明以外的光线映射到玻璃器皿，避免其干扰对玻璃制品的表现。玻璃制品在拍摄前必须作彻底清洁，可用棉布慢慢擦拭，也可用酒精清洁玻璃器皿的表面，谨防手印和灰尘污染物品表面，影响玻璃质感表现和画面效果。

图7-10 玻璃器皿"亮线条表现"拍摄示例

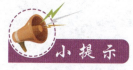

拍摄玻璃器皿时，在曝光量的确定方面，可使用18%灰板测量，以这个数值曝光，亮部曝光过度形成亮线条，而暗部也能保留适当的层次。

第五节　小型物品的拍摄

在广告摄影中常常要拍摄一些细小物品，如饰品等。饰品种类繁多，做工精美，造型别致，光色耀眼。拍摄时应充分表现其精致、美感及价值。

一、饰品的表现方法

拍摄金属材质的饰品，宜用散射光照明。宝石若使用直射光拍摄，对光源可加扩散片或硫酸纸进行柔化。拍摄饰品除主光源照明外，还经常使用金银两色小型反光板作补光。首饰体积都很小，拍摄时要延伸相机的皮腔，因此画面景深很小，在布光时一定要加大照明强度，以尽可能保持较大景深。

二、拍摄时选择的布光

布光是拍摄饰品的重要环节。饰品拍摄的关键在于表现它的高度反光。造型越简单、越流畅的饰品就越难拍摄。布光稍有不慎就会出现光线不均或明暗反差极大的现象，还会有耀斑出现。每一种饰品的质地和反光不同，在布光中所使用的辅助工具也不尽相同。这些辅助工具包括硫酸纸，黑、白、金、银反光板等。拍摄时可选择不同的辅助工具以满足不同饰品的拍摄需要。

图7-11所示为珠宝拍摄示例。

图7-11　珠宝拍摄示例

1. 拍摄宝石等的布光要求

宝石饰品有许多切割面，在光线的照射下这些切割面会闪闪发光。这种璀璨夺目的效果可以通过采用柔光棚式灯光照明的方式来获得。对柔光棚进行柔和的间接照明可以使光线均匀。宝石没有不必要的反光。钻石无论是正面还是侧面都会有耀眼闪烁的效果，充分发挥了钻石各个切割面的反射效果。

宝石和水晶的拍摄手段很相近，水晶要突出剔透晶莹，宝石则需要表现宝石的光芒和色彩。

第七章 广告摄影的拍摄技巧

小技巧

在拍摄中可利用星光滤镜使宝石产生耀眼的光芒，也可在卡纸上挖一个比宝石略小的孔，放上宝石后，在卡纸下面打光，宝石便会发出诱人的光泽，令宝石更加熠熠生辉。

2. 小型金属物品的布光

小型金属物品要拍出其色泽，大多使用直射光。对于小型金属物品的补光也需要使用各种小型的反光板，在特定角度进行补光，可以突显金属物品的表面造型线条和质感纹理。手表的表现将重点放在对金属色彩的刻画上，整个画面柔和、细腻。

图7-12所示为金属造型线条和质感表现拍摄示例。

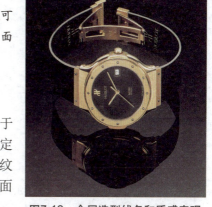
图7-12 金属造型线条和质感表现拍摄示例

应根据不同饰品的特点采用不同的表现风格。要注意运用摄影技术手段来突出饰品，如将照明集中饰品而让其他部分处于稍暗状态，或用长焦镜头和大光圈缩小景深，使饰品处于清晰醒目的突出位置，从而成为画面的视觉中心。

三、背景纹理的选择

在选择拍摄饰品的背景时，应该与饰品的质地产生鲜明的对比，以此来突出和烘托饰品的特点。这种对比包括粗糙与平滑、明亮与暗淡、柔软与坚硬等。

深色丝绒和绸缎有很好的吸光性能，可以加深背景，将饰品置于丝绒或绸缎上拍摄，有利于突出饰品的形状和立体感，宜表现出高贵和典雅。暗淡的底色与光彩照人的饰品形成强烈对比。背景简洁光滑，棱角鲜明，晶莹剔透，有力衬托了其高贵的品质，既深化了寓意又丰富了画面。但要注意背景在色彩上应与饰品有鲜明的对比。

图7-13所示为深色背景拍摄示例。

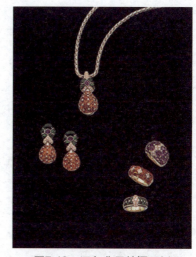
图7-13 深色背景拍摄示例

小提示

背景的选择对体现饰品的内涵起着非常重要的作用。正反对比，产生的效果可以更好地突出饰品质感，从而达到最佳的画面效果。

四、拍摄饰品的构图

构图是摄影的艺术表现手段。在拍摄饰品广告中表现主体是饰品，在构图时要注意饰品

与背景的关系。画面如只有单独的主体存在，会显得呆板，但加上客体道具后也不可使之喧宾夺主。摄影师必须保证饰品在画面中醒目、简洁，使画面主体突出。

在拍摄饰品时画面构图的均衡非常重要。在构图的设计中，构图的均衡美很重要。常见饰品拍摄的构图形式包括三角形、直线、斜线、水平和曲线等。拍摄饰品构图中的对称并不是追求一对一的对称，而是着眼于画面的视觉平衡，绝对的对称会令人感到单调沉闷，缺乏生机。

在饰品的实际拍摄中，为了达到画面均衡、稳定、和谐，应充分利用对比手段来丰富画面构图。这里的对比包括主体与客体，饰品与背景，饰品与道具，以及明暗、大小、动静、虚实、质感等对比关系。对比手段可以使画面生动自然，令人过目不忘。

在拍摄照片中首饰应避免被杂乱的背景淹没或首饰被道具挤到一边。

五、饰品实际拍摄中的相机和镜头

在广告摄影中因拍摄题材的复杂性和观众对高画质的不断追求，大画幅技术相机成为广告摄影师手中的强兵利器。大画幅技术相机可将饰品拍摄出接近1∶1的原大，甚至还可获得比被摄体还大的影像。大型技术机轨道和皮腔可以延长，镜头可以更换，前、后组可以摆动，这样就解决了因拍摄饰品所遇到的像距增长、小景深、曝光测定复杂等困难。

1. 相机的使用

在饰品拍摄中，微距摄影器材最为常用。4×5英寸技术相机用于饰品拍摄有很大优势。它可以改变影像的透视，可以有选择性地调整焦平面，从而最大限度地突出主体并强调画面的立体感。

2. 镜头的选择

微距镜头的表现极为锐利，反差适中，是拍摄微小物品的首选镜头。严肃的专业广告摄影师在拍摄饰品时，不应使用普通镜头并通过延长座机皮腔来达到放大影像的目的，这样做所得的画面影像松散，反差低且灰雾度大。

选择一款合适的相机来拍摄饰品很关键。瑞士仙娜SINAR和雅佳ARCA SWISS座机均是拍摄珠宝饰品的佼佼者，它们对焦清晰明亮，调整精密准确，符合饰品摄影的各项苛刻要求。

RODENSTOCK 180mm/5.6专业微距镜头的成像锐度非常出色，尤其是光圈设置在f32时表现极佳。在拍摄中要注意控制最小光圈的使用和皮腔的长度，避免因镜头长时间曝光而产生光线衍射现象，以免降低影像的清晰程度。

大型技术相机拍摄饰品，因轨道、皮腔延长，像距加大，必须增加曝光量，避免曝光不足。如果相机具备焦点平面点测光系统，可准确测光。还可使用相机附带的"近摄曝光增加系数表"，根据放大倍率计算出需要增加的曝光量。

第六节　食品的拍摄

食品广告画面的好坏会直接影响人们对于食品的购买欲望。

拍摄食品最重要的是表现质感，一般采用大画幅技术相机拍摄。很多优秀的食品照片是用4×5，甚至是8×10英寸胶片拍摄的。它们对食品细节、质感的生动刻画，对色彩的圆润过渡等令观众垂涎。

食品拍摄可通过布光使食品产生色、香、味等视觉效果，体现食品的质感和色彩。食品对质感的要求很高，布光通常使用散射光照明，有方向性和投影，亮度均匀，还可以在暗部适当使用反光板进行补光，减小明暗反差。

图7-14所示为食品质感和色彩表现拍摄示例。

一、食品的质感要怎样表现

拍摄食品的摄影师面临着两大挑战：一是如何表现食品质感，其次是如何突出食品新鲜可口的特征。表现质感需要将食品的色、香、味等各种感觉联系起来，唤起人们的食欲。质感可以通过布光来实现，而布光与构图、道具、背景有很大关系。

对主体的照明不宜过强，限制其投射范围，并保留轮廓光照射部分的质感和色彩。主光的投射方向可以有很多选择，如顺光、前侧光和顶光等。拍摄蔬菜、水果、饮料等，可使用逆光或侧逆光来表现被摄体的质感和优美线条。

 小技巧

色彩的真实还原是食品摄影的基本要求，但拍摄饼干和烘烤面制品时会使用暖调光线照明，温暖的金黄色暗示了食品的新鲜和香脆松软。拍摄质地粗糙的食物如蛋糕，使用有方向性的柔光照明，柔光箱和蜂窝罩使用较多。水果和蔬菜使用散射光照明可较好地消除阴影。

图7-14　食品质感和色彩表现拍摄示例

食品摄影中陪衬道具的选择同样重要。在选择道具时要注意道具的形状、摆放位置、质感、色彩是否与食品协调。食品始终是拍摄主体，构图应以食品为主，不可喧宾夺主。

图7-15所示为突出食品新鲜可口拍摄示例。

图7-15　突出食品新鲜可口拍摄示例

二、食品拍摄中常用技巧

在实际拍摄中如何更好地体现食品的色、香、味，需要把握食品所特有的气氛和效果，应在食品做好后迅速做，如：位置摆放等以接近拍摄的原始构思设计。

 小技巧

如需表现食品热气腾腾的艺术效果，可根据食品的不同灵活处理。例如，在布光完成后，用一根吸管，将其对准被拍摄食品的表面喷一口香烟的烟雾，待烟雾上升到最佳状态时迅速按下快门。布光时应使用深暗背景和侧逆光照明以突出烟雾效果。

第七章 广告摄影的拍摄技巧

 小技巧

在拍摄啤酒广告时，可在啤酒里放少许食盐，立即会有丰富的泡沫出现。

 小技巧

生日蛋糕、冰淇淋等奶油制品在长时间灯光照射的情况下会溶化变形，为解决这一难题，可使用剃须膏或染色土豆泥代替奶油，既经济又不易变形。图7-16所示为水果蛋糕拍摄示例。

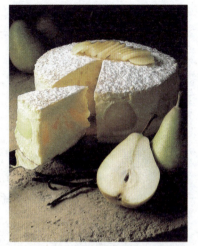

图7-16　水果蛋糕拍摄示例

 小技巧

在拍摄静物广告时，摄影师为了表现水果的色泽、表面质感和新鲜外观，常常在水果表面涂抹凡士林油脂，然后用棉布擦拭，使水果更加鲜亮诱人。然后再用喷壶喷水，这样水果上就出现了一层晶莹的水珠，通过侧光照明，使水果更加晶莹剔透，新鲜可口，令人垂涎欲滴。拍摄切开的水果时，将之在盐水中浸泡一段时间，可避免在长时间灯光照射下水果切面产生变色现象。

 注意

向水果、蔬菜喷水前应关闭照明设备，以免灯光散发的热量将水珠蒸发。切忌不要在水果上过多地涂抹油脂，否则水果表面会产生一种不自然的光泽。

 小技巧

在实际拍摄中如需将水果上的水珠保持相对较长时间，可将甘油和水按1∶1混合，然后用喷壶均匀地喷到水果上即可。需要较大的水珠时可以用医用注射器将混合液小心地滴注到水果上，或直接使用甘油滴注，这样水珠更大更饱满。喷水时应避免在背景纸和不需要水珠的地方都喷上水。

 小技巧

拍摄肉类食品广告时，可在其表面涂抹一层薄薄的色拉油，并通过侧光照明使其光亮新鲜。如欲表现蔬菜鲜嫩的质感，拍摄前可将蔬菜在碱水中浸泡，以使蔬菜新鲜翠绿。

 注意

拍摄冰块时无论你动作如何迅速，冰块在灯光下溶化的速度远远超过你的想象。笔者就有过这样痛苦的经历。在拍摄时使用真冰，结果刚刚将冰块摆放好位置，真冰即刻在灯光下迅速溶化，速度之快令人瞠目结舌！因此拍摄冰块或带有冰块的食品画面时，选择使用有机玻璃冰块，可以获得以假乱真的画面效果。

影棚闪光灯作为照明灯具，功率500焦耳基本上就可以满足一般的食品拍摄。通常功率越大，光圈可以收缩更小，景深范围更容易控制。使用连续光源拍摄食品时灯头前需做柔光处理。但要注意，连续光源照明温度太高会导致食品丧失新鲜感，变得干硬，或者导致水果蔬菜的水分蒸发等现象。另外，使用连续光源应格外注意色温对食品拍摄的影响。

 小技巧

拍摄水果蔬菜啤酒饮料等画面时，色调应稍稍偏冷，这样可以给人凉爽清新的视觉感受。拍摄饼干、面包、熟肉、煎炸食品等画面时，色调多用暖调，显得亲切温暖，令人回味悠长。

食品的造型设计难度较大。为了追求食品摄影的尽善尽美，摄影师需要对食品原料进行仔细严格的筛选，并且要留有备份，以备不时之需。

三、道具背景及气氛的把握

食品摄影意境的营造应根据实际拍摄需要来设计拍摄环境、背景、气氛、道具等，整体把握全的影调及色调。

 小技巧

在食品摄影中利用配菜来点缀可以使食品显得更加新鲜悦目。这样既可以打破大面积色彩和质感的单一乏味，又可利用配菜掩饰缺憾，另外，还可以完善构图，提高画面的色彩对比关系。图7-17所示为食品配色点缀拍摄示例。

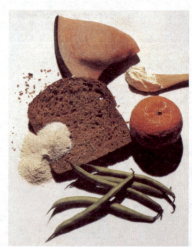

图7-17　为食品配色点缀拍摄示例

第七节　建筑内、外空间的拍摄

建筑摄影是通过摄影来展现建筑的形式美和抽象美，摄影效果既要保持视觉上的真实性，即建筑的空间、层次、质感、色彩和环境，还要表现建筑美学。建筑摄影可以展示建筑规模、外形结构以及局部特征等。建筑摄影的首要宗旨是注意保持建筑物与地面的各种纵线条的垂直。

拍摄建筑物时要防止因建筑物高大，镜头仰拍而出现的变形现象。建筑摄影常使用4×5、8×10英寸等具有校正透视变形功能的大型技术相机，并使用高素质的大尺寸底片，以有效地调整和纠正建筑物由于拍摄角度造成的线条和变形。三脚架应选用带有水平仪的云台，这样可以更精确地控制影像的垂直线条。

一、建筑内空间的拍摄

室内摄影，既要表现内部结构特征，又要传达室内环境气氛。寻找最能够表达室内装饰特征、视觉效果的拍摄用光，是摄影师要着重解决的问题。

家居室内灯光以温馨的暖色调居多。使用反转片拍摄，可选用灯光型胶片或日光型胶片。在镜头前加雷登80A，可使色彩正确还原。使用数码相机时可将白平衡调至自动，这样拍出的画面略显暖调。

图7-18所示为室内环境拍摄示例。

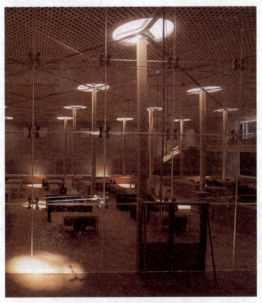

图7-18　室内环境拍摄示例

拍摄公共场所时由于场景大，环境亮度差别很大。应将现场的所有灯光打开，再根据现场的照明亮度进行控制。首先使用测光表测定亮部与暗部的数值，将室内最大面积的亮度设定为曝光基准点并以此曝光。白天还要测量大门户外等入射光线的亮度和室内亮度之差。如果在曝光基准点亮度相差±1级，则依旧可以表现室外景象和层次。

拍摄要注意体现装饰设计风格和特色。应着重表现装饰，线条表现和走势，墙面的色彩，不同空间的功能特征，色彩的搭配和处理等。居室敞开的门和走廊尽头均可增强空间感。拍摄不同风格的家具，应根据其美学特征处理用光和画面基调，通常古典欧式家具体现其沉稳富丽，现代时尚家具则体现其明快简约。

家用纺织品的拍摄应注意展示其完整和美观。使用测光表测量入射光，做到主体曝光准确，色彩正确还原。主光宜选用侧光或前侧光以表现其质感，在另一侧用柔和的辅光照明，光比控制在1：1.5左右。

二、建筑外空间的拍摄

拍摄建筑物的全景时，需选择拍摄角度、时机和拍摄光线。建筑物拍摄角度多以侧面表现居多。全景正面角度宜于表现建筑物的规模结构特点，但画面纵深稍差，要注意把握建筑物与周围环境之间的关系。侧面角度拍摄，可很好地表现建筑物的细节和立体感。拍摄时相机要水平，使用小光圈、大型三脚架和快门线。

在利用现场光拍摄建筑物外景时，需要认真选择拍摄时机及拍摄光线。利用夜间进行多次曝光是拍摄大型建筑的常用手段。具体方法是：在黄昏太阳落山半小时后对建筑物进行第一次曝光，按平均测光-0.5档曝光，可得到建筑物轮廓及漂亮的天空影调。

此后相机须保持绝对稳定，待到天空完全暗下来，建筑物的照明灯光全部打开，再进行第二次曝光。曝光时应减少1EV-2EV曝光量，具体视现场灯光照明亮度来决定曝光量。如需要还可进行第三次曝光，比如在画面留空处叠加月亮等，以增加画面情趣。

图7-19所示为现场光建筑物外景拍摄示例。

第七章 广告摄影的拍摄技巧

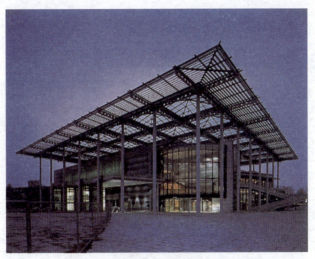

图7-19　现场光建筑物外景拍摄示例

拍摄建筑物外景必须使用能校正透视变形的大画幅技术相机。使用偏振镜会使色彩更加纯正。如果为北向建筑物拍照，最好等到盛夏清晨拍摄效果会更好。

通过对广告摄影技巧的学习，我们知道摄影艺术是最大众化的一种艺术门类，摄影艺术可有效地传达视觉信息。应熟练掌握视觉语言，在艺术表现上做到具体、独特、生动、有感染力。优秀的摄影广告应该具有明确的商品性、独特的创意性、强烈的审美性等特征。

通过摄影艺术的表现手法，形象化的摄影语言符号，艺术性地达到广告宣传的专业性要求。因此，为有效地传播广告信息，在不违背真实、准确、可信原则的基础上，广告摄影应充分运用摄影的艺术与技术手法来增强作品的表现力。作为广告摄影的初学者，要多思考，多学习，多实践。

思考题

1. 如何更加生动地表现被摄体质感？
2. 拍摄反光体的关键步骤有哪些？
3. 对玻璃器皿的亮线条表现和暗线条表现应注意什么？

实训课堂

使用4×5或8×10大型技术相机练习拍摄面包及水果。根据所学知识调整灯光，使用散射光照明，将面包的松软质感表现出来。在拍摄水果时，练习制作水珠。将甘油和水按1∶1混合，然后用喷壶均匀地喷到水果上。这样水珠大且饱满。同时使用侧逆光照明，以突出其形态和水珠的质感。

附 录

附录一 信息网络传播权保护条例

国家工商总局门户网站：www.saic.gov.cn

中华人民共和国国务院令

第 468 号

《信息网络传播权保护条例》已经2006年5月10日国务院第135次常务会议通过，现予公布，自2006年7月1日起施行。

总　理　温家宝

二〇〇六年五月十八日

信息网络传播权保护条例

第一条　为保护著作权人、表演者、录音录像制作者(以下统称权利人)的信息网络传播权，鼓励有益于社会主义精神文明、物质文明建设的作品的创作和传播，根据《中华人民共和国著作权法》(以下简称著作权法)，制定本条例。

第二条　权利人享有的信息网络传播权受著作权法和本条例保护。除法律、行政法规另有规定的外，任何组织或者个人将他人的作品、表演、录音录像制品通过信息网络向公众提供，应当取得权利人许可，并支付报酬。

第三条　依法禁止提供的作品、表演、录音录像制品，不受本条例保护。

权利人行使信息网络传播权，不得违反宪法和法律、行政法规，不得损害公共利益。

第四条　为了保护信息网络传播权，权利人可以采取技术措施。

任何组织或者个人不得故意避开或者破坏技术措施，不得故意制造、进口或者向公众提供主要用于避开或者破坏技术措施的装置或者部件，不得故意为他人避开或者破坏技术措施提供技术服务。但是，法律、行政法规规定可以避开的除外。

第五条　未经权利人许可，任何组织或者个人不得进行下列行为：

(一) 故意删除或者改变通过信息网络向公众提供的作品、表演、录音录像制品的权利管理电子信息，但由于技术上的原因无法避免删除或者改变的除外；

(二) 通过信息网络向公众提供明知或者应知未经权利人许可被删除或者改变权利管理电子信息的作品、表演、录音录像制品。

第六条　通过信息网络提供他人作品，属于下列情形的，可以不经著作权人许可，不向其支付报酬：

(一) 为介绍、评论某一作品或者说明某一问题，在向公众提供的作品中适当引用已经发表的作品；

(二) 为报道时事新闻，在向公众提供的作品中不可避免地再现或者引用已经发表的作品；

(三) 为学校课堂教学或者科学研究，向少数教学、科研人员提供少量已经发表的作品；

(四) 国家机关为执行公务，在合理范围内向公众提供已经发表的作品；

(五) 将中国公民、法人或者其他组织已经发表的、以汉语言文字创作的作品翻译成的少数民族语言文字作品，向中国境内少数民族提供；

(六) 不以营利为目的，以盲人能够感知的独特方式向盲人提供已经发表的文字作品；

(七) 向公众提供在信息网络上已经发表的关于政治、经济问题的时事性文章；

(八) 向公众提供在公众集会上发表的讲话。

第七条　图书馆、档案馆、纪念馆、博物馆、美术馆等可以不经著作权人许可，通过信息网络向本馆馆舍内服务对象提供本馆收藏的合法出版的数字作品和依法为陈列或者保存版本的需要以数字化形式复制的作品，不向其支付报酬，但不得直接或者间接获得经济利益。当事人另有约定的除外。

前款规定的为陈列或者保存版本需要以数字化形式复制的作品，应当是已经损毁或者濒临损毁、丢失或者失窃，或者其存储格式已经过时，并且在市场上无法购买或者只能以明显高于标定的价格购买的作品。

第八条　为通过信息网络实施九年制义务教育或者国家教育规划，可以不经著作权人许可，使用其已经发表作品的片断或者短小的文字作品、音乐作品或者单幅的美术作品、摄影作品制作课件，由制作课件或者依法取得课件的远程教育机构通过信息网络向注册学生提供，但应当向著作权人支付报酬。

第九条　为扶助贫困，通过信息网络向农村地区的公众免费提供中国公民、法人或者其他组织已经发表的种植养殖、防病治病、防灾减灾等与扶助贫困有关的作品和适应基本文化需求的作品，网络服务提供者应当在提供前公告拟提供的作品及其作者、拟支付报酬的标准。自公告之日起30日内，著作权人不同意提供的，网络服务提供者不得提供其作品；自公告之日起满30日，著作权人没有异议的，网络服务提供者可以提供其作品，并按照公告的标准向著作权人支付报酬。网络服务提供者提供著作权人的作品后，著作权人不同意提供的，网络服务提供者应当立即删除著作权人的作品，并按照公告的标准向著作权人支付提供作品期间的报酬。

依照前款规定提供作品的，不得直接或者间接获得经济利益。

第十条　依照本条例规定不经著作权人许可、通过信息网络向公众提供其作品的，还应当遵守下列规定：

(一) 除本条例第六条第(一)项至第(六)项、第七条规定的情形外，不得提供作者事先声明不许提供的作品；

(二) 指明作品的名称和作者的姓名(名称)；

(三) 依照本条例规定支付报酬；

(四) 采取技术措施，防止本条例第七条、第八条、第九条规定的服务对象以外的其他人获得著作权人的作品，并防止本条例第七条规定的服务对象的复制行为对著作权人利益造成实质性损害；

(五) 不得侵犯著作权人依法享有的其他权利。

第十一条　通过信息网络提供他人表演、录音录像制品的，应当遵守本条例第六条至第十条的规定。

第十二条　属于下列情形的，可以避开技术措施，但不得向他人提供避开技术措施的技术、装置或者部件，不得侵犯权利人依法享有的其他权利：

(一) 为学校课堂教学或者科学研究，通过信息网络向少数教学、科研人员提供已经发表的作品、表演、录音录像制品，而该作品、表演、录音录像制品只能通过信息网络获取；

(二) 不以营利为目的，通过信息网络以盲人能够感知的独特方式向盲人提供已经发表的文字作品，而该作品只能通过信息网络获取；

(三) 国家机关依照行政、司法程序执行公务；

(四) 在信息网络上对计算机及其系统或者网络的安全性能进行测试。

第十三条　著作权行政管理部门为了查处侵犯信息网络传播权的行为，可以要求网络服务提供者提供涉嫌侵权的服务对象的姓名(名称)、联系方式、网络地址等资料。

第十四条　对提供信息存储空间或者提供搜索、链接服务的网络服务提供者，权利人认为其服务所涉及的作品、表演、录音录像制品，侵犯自己的信息网络传播权或者被删除、改变了自己的权利管理电子信息的，可以向该网络服务提供者提交书面通知，要求网络服务提供者删除该作品、表演、录音录像制品，或者断开与该作品、表演、录音录像制品的链接。通知书应当包含下列内容：

(一) 权利人的姓名(名称)、联系方式和地址；

(二) 要求删除或者断开链接的侵权作品、表演、录音录像制品的名称和网络地址；

(三) 构成侵权的初步证明材料。

权利人应当对通知书的真实性负责。

第十五条　网络服务提供者接到权利人的通知书后，应当立即删除涉嫌侵权的作品、表演、录音录像制品，或者断开与涉嫌侵权的作品、表演、录音录像制品的链接，并同时将通知书转送提供作品、表演、录音录像制品的服务对象；服务对象网络地址不明、无法转送的，应当将通知书的内容同时在信息网络上公告。

第十六条　服务对象接到网络服务提供者转送的通知书后，认为其提供的作品、表演、录音录像制品未侵犯他人权利的，可以向网络服务提供者提交书面说明，要求恢复被删除的作品、表演、录音录像制品，或者恢复与被断开的作品、表演、录音录像制品的链接。书面说明应当包含下列内容：

(一) 服务对象的姓名(名称)、联系方式和地址；

(二) 要求恢复的作品、表演、录音录像制品的名称和网络地址；

(三) 不构成侵权的初步证明材料。

服务对象应当对书面说明的真实性负责。

第十七条　网络服务提供者接到服务对象的书面说明后，应当立即恢复被删除的作品、表演、录音录像制品，或者可以恢复与被断开的作品、表演、录音录像制品的链接，同时将服务对象的书面说明转送权利人。权利人不得再通知网络服务提供者删除该作品、表演、录音录像制品，或者断开与该作品、表演、录音录像制品的链接。

第十八条　违反本条例规定，有下列侵权行为之一的，根据情况承担停止侵害、消除影响、赔礼道歉、赔偿损失等民事责任；同时损害公共利益的，可以由著作权行政管理部门责令停止侵权行为，没收违法所得，并可处以10万元以下的罚款；情节严重的，著作权行政管理部门可以没收主要用于提供网络服务的计算机等设备；构成犯罪的，依法追究刑事责任：

(一) 通过信息网络擅自向公众提供他人的作品、表演、录音录像制品的；

(二) 故意避开或者破坏技术措施的；

(三) 故意删除或者改变通过信息网络向公众提供的作品、表演、录音录像制品的权利管理电子信息,或者通过信息网络向公众提供明知或者应知未经权利人许可而被删除或者改变权利管理电子信息的作品、表演、录音录像制品的;

(四) 为扶助贫困通过信息网络向农村地区提供作品、表演、录音录像制品超过规定范围,或者未按照公告的标准支付报酬,或者在权利人不同意提供其作品、表演、录音录像制品后未立即删除的;

(五) 通过信息网络提供他人的作品、表演、录音录像制品,未指明作品、表演、录音录像制品的名称或者作者、表演者、录音录像制作者的姓名(名称),或者未支付报酬,或者未依照本条例规定采取技术措施防止服务对象以外的其他人获得他人的作品、表演、录音录像制品,或者未防止服务对象的复制行为对权利人利益造成实质性损害的。

第十九条 违反本条例规定,有下列行为之一的,由著作权行政管理部门予以警告,没收违法所得,没收主要用于避开、破坏技术措施的装置或者部件;情节严重的,可以没收主要用于提供网络服务的计算机等设备,并可处以10万元以下的罚款;构成犯罪的,依法追究刑事责任:

(一) 故意制造、进口或者向他人提供主要用于避开、破坏技术措施的装置或者部件,或者故意为他人避开或者破坏技术措施提供技术服务的;

(二) 通过信息网络提供他人的作品、表演、录音录像制品,获得经济利益的;

(三) 为扶助贫困通过信息网络向农村地区提供作品、表演、录音录像制品,未在提供前公告作品、表演、录音录像制品的名称和作者、表演者、录音录像制作者的姓名(名称)以及报酬标准的。

第二十条 网络服务提供者根据服务对象的指令提供网络自动接入服务,或者对服务对象提供的作品、表演、录音录像制品提供自动传输服务,并具备下列条件的,不承担赔偿责任:

(一) 未选择并且未改变所传输的作品、表演、录音录像制品;

(二) 向指定的服务对象提供该作品、表演、录音录像制品,并防止指定的服务对象以外的其他人获得。

第二十一条 网络服务提供者为提高网络传输效率,自动存储从其他网络服务提供者获得的作品、表演、录音录像制品,根据技术安排自动向服务对象提供,并具备下列条件的,不承担赔偿责任:

(一) 未改变自动存储的作品、表演、录音录像制品;

(二) 不影响提供作品、表演、录音录像制品的原网络服务提供者掌握服务对象获取该作品、表演、录音录像制品的情况;

(三) 在原网络服务提供者修改、删除或者屏蔽该作品、表演、录音录像制品时,根据技术安排自动予以修改、删除或者屏蔽。

第二十二条 网络服务提供者为服务对象提供信息存储空间,供服务对象通过信息网络向公众提供作品、表演、录音录像制品,并具备下列条件的,不承担赔偿责任:

(一) 明确标示该信息存储空间是为服务对象所提供,并公开网络服务提供者的名称、联系人、网络地址;

(二) 未改变服务对象所提供的作品、表演、录音录像制品;

(三) 不知道也没有合理的理由应当知道服务对象提供的作品、表演、录音录像制品侵权；

(四) 未从服务对象提供作品、表演、录音录像制品中直接获得经济利益；

(五) 在接到权利人的通知书后，根据本条例规定删除权利人认为侵权的作品、表演、录音录像制品。

第二十三条　网络服务提供者为服务对象提供搜索或者链接服务，在接到权利人的通知书后，根据本条例规定断开与侵权的作品、表演、录音录像制品的链接的，不承担赔偿责任；但是，明知或者应知所链接的作品、表演、录音录像制品侵权的，应当承担共同侵权责任。

第二十四条　因权利人的通知导致网络服务提供者错误删除作品、表演、录音录像制品，或者错误断开与作品、表演、录音录像制品的链接，给服务对象造成损失的，权利人应当承担赔偿责任。

第二十五条　网络服务提供者无正当理由拒绝提供或者拖延提供涉嫌侵权的服务对象的姓名(名称)、联系方式、网络地址等资料的，由著作权行政管理部门予以警告；情节严重的，没收主要用于提供网络服务的计算机等设备。

第二十六条　本条例下列用语的含义：

信息网络传播权，是指以有线或者无线方式向公众提供作品、表演或者录音录像制品，使公众可以在其个人选定的时间和地点获得作品、表演或者录音录像制品的权利。

技术措施，是指用于防止、限制未经权利人许可浏览、欣赏作品、表演、录音录像制品的或者通过信息网络向公众提供作品、表演、录音录像制品的有效技术、装置或者部件。

权利管理电子信息，是指说明作品及其作者、表演及其表演者、录音录像制品及其制作者的信息，作品、表演、录音录像制品权利人的信息和使用条件的信息，以及表示上述信息的数字或者代码。

第二十七条　本条例自2006年7月1日起施行。

附录二　国际广告准则

国家工商总局门户网站：www.saic.gov.cn

中华人民共和国国务院令

第　422　号

国际广告协会为保护消费者利益，制定了相应的《国际广告从业准则》，这一准则由下列各当事人共同遵守：

(1) 刊登广告之客户；

(2) 负责撰拟广告稿之广告客户、广告商人或广告代理人；

(3) 发行广告之出版商，或承揽广告之媒体商。

国际广告从业准则的主要内容保护消费者利益之广告道德准则：

(1) 应遵守所在国家之法律规定，并应不违背当地固有道德及审美观念；

(2) 凡是引起轻视及非议之广告，均不应刊登广告、广告之制作，也不应利用迷信，或一般人之盲从心理；

(3) 广告只应陈述真理，不应虚伪或利用双关语及略语之手法，以歪曲事实；

(4) 广告不应含有夸大之宣传，致使顾客在购买后有受骗及失望之感；

(5) 凡广告中所刊有关商号、机构或个人之介绍，或刊载产品品质或服务周到等，不应有虚假或不实之记载，凡捏造、过时、不实，或无法印证之词句均不应刊登，引用证词者与作证者本人，对证词应负同等之责任；

(6) 未经征得当事人之同意或许可，不得使用个人、商号或机构所作之证词，亦不得采用其相片，对已逝人物之证件或言辞及其照片等，若非依法征得其关系人同意，不得使用。

一、广告活动的公平原则

广告业应普遍遵守商业之公论与公平竞争之原则。

(1) 不应采用混淆不清之广告以至使顾客对于产品或提供之服务产生误信；

(2) 在本国以外国家营业之广告商，应严格遵守当地有关广告业经营之法令，或同业之约定；

(3) 广告商为广告客户所凭借歪曲或夸大之宣传，应予以禁止；

(4) 广告客户对于刊登广告之出版物或其他媒体有权了解其发行量，及要求提供确实发行数字之证明；广告客户得进一步了解广告对象之听众或观众的身份及人数，以及接触广告之方法，广告业者应提供忠实的报告；

(5) 各类广告之广告费率的折扣，应有明了翔实而公开刊载，并应确实遵守。

二、国际电视广告准则

国际电视广告准则是一种国际电视广告业的约定，最初系由"国际广告客户联合会"于1963年会中提出并通过，比利时、丹麦、法国、美国、意大利、荷兰、挪威、瑞典、瑞士及西德诸国曾派代表出席该会。

三、基本原则

依据国际商会广告从业准则之规定，所有电视广告制作之内容除真实外，应具有高尚风格。此外，且须符合在广告发行当地国家之法令及同业之不成文法。因电视往往为电视观众一家人共同观赏，故电视广告应特别注意其是否具有高尚道德水准，不触犯观众的尊严。

四、特殊广告方式准则

(1) 在儿童节目中或在儿童所喜爱的节目中不应做足以伤害儿童身心及道德的广告，亦不许利用儿童轻信之天性或忠诚心，而做不正当之广告。

①利用儿童节目发表广告，不应鼓励儿童进入陌生地方，或鼓励与陌生人交谈；

②广告不应以任何方式暗示，使儿童必须出钱购买某种产品或服务；

③广告不应使儿童相信，如果他们不购买广告中之产品，则将不利于其健康和身心发

展、前途将受到危害或将遭受轻视、嘲笑；

④儿童应用的产品，在习惯上并非由儿童自行购买，但儿童仍有表示爱恶的自主权，电视广告不应促使他们向别人或家长要求购买。

(2) 虚伪或误人之广告，不论听觉或视觉广告，不应对某产品之价格，或其顾客之服务，作直接或间接的虚伪不实的报道。

①科学或技术名词，和利用统计数字、科学上之说明或技术性文献等资料时，必须对观众负责。

②影射及模仿不应采用足以使顾客对所推销之产品或服务发生错觉，遂借机行鱼目混珠之广告方式。

③不公平之比较及引证。

④滥用保证之避免。

⑤揣实作证之原则。

主要内容包括：

①广告文不得具有作证性质之说明及涵义。

②捏造、过时、不实之证词，均不得使用；引用证词者与作证者本人，应负同等责任。

③未获得正式许可时，不得使用或引用个人、商号或机构所作之证词。

④未经当事人许可，不能利用其相片作证，亦不得引述其证词。对刊登已逝人物之证件、言论或相片，更应特别谨慎。

五、特别产品与医药广告准则

(1) 关于酒精饮料之广告之规定：各国对含有酒精之饮料的广告活动的态度颇不一致。一般而论，电视广告与其他广告相同，在发行广告国家当地法律之范围内，不应鼓励滥用酒精饮料，亦不应以少年人为广告对象。

(2) 关于香烟之规定：各国对香烟广告之态度颇不一致。一般而言，电视广告，与其他广告相同，在国家法律范围内，不应鼓励或提倡滥吸香烟，也不应以少年人为广告之对象。

(3) 关于设备性产品之租用或分期付款购买广告之规定：广告云南于产品之总值，与其销售之条件及详细办法，应明确说明，以不致引起误信为原则。

(4) 有关职业训练广告之规定：凡为职业考试举办之某行业或某种科目之训练班，其广告不得含有代为安排工作之承诺，或夸言参加此种课程者即可获就业之保障，亦不可授予未经当地主管当局所认可之学位或资格。

(5) 关于邮购广告之规定：推行邮购业务之广告户，须对广告业者提供证明，以证实广告中或推销之产品，确有足量之存货后，才可刊登邮购销售广告，仅有临时地址或信箱号码之商号，不得刊登邮购广告。

(6) 与私生活有关之产品广告：凡与个人私生活有密切关系之产品，其广告制作应特别审慎，宜省略不宜在社会大众之前公开讨论之文辞，广告应特别强调其高尚风格。

(7) 药物及治疗之广告。

①药物及治疗之广告应避免误人或夸张之宣传：除非具有足资证明之事实，广告中不可引用某大学、某诊疗所、某研究所、某实验室或其类似之名称。无论是采取直接或隐含的方式，广告不应对于药品之成分、性质、或治疗有不实之说明，亦不得对药物及治疗之适应症

作不当之宣传。

②不宜采用恐吓手段：广告不可使患者感到恐惧，或予暗示如不加以治疗则将陷于不治之境，广告不可揭示以通讯方式诊治疾病。

③应避免夸大治疗效果之宣传：广告不可向大众宣示包医某种疾病。

④不宜滥为引用执业医生及医院临床实验之效果：非有具体事实根据不得以广告证明医生或医院曾采用某种治疗方式或试验。广告不可涉及医生或医院之试验。

⑤不得登载文辞夸张之函件样本，广告中不可采用内容过分渲染与文辞夸张之函件复印本，以作为治疗效果之佐证。

⑥禁登催眠治病之广告：广告不可提示采用催眠治疗疾病之方式。

⑦疾病需要正常医疗：广告不可对通常应由合格医师治疗之严重疾病、痛楚或症状，不经医师处方，即提供药品、治疗及诊断之意见。

⑧对身体衰弱未老先衰及性衰弱等医药广告之规定：医药广告，不可明示某种药物或治疗方法，可以增强性机能，治疗性衰弱，或纵欲所引起之恶疾，或与其有关之病痛。

⑨妇科医药广告：在治疗妇女经期不调或反常之医药广告中，不可暗示该项药物可治疗或可用作流产。

附录三　美国电视广告播放准则

一、一般性准则

1．对于广告客户的信誉，广告商品或服务内容的真实性，如有充分理由加以怀疑时，应拒绝接受播映。

2．对于广告的目的与精神，如有违背法律的嫌疑，应拒绝接受播映。

3．由广告客户赞助的节目，应标明其提供者。

4．对正常安全有影响的广告，应禁止播映。具有危险性的商品，禁止儿童参加其广告活动。

5．基于社会习俗，认为某项广告将为社会上大部分人士所反对者，应拒绝接受播映，必须将此项广告作适当的改进，始能接受。

6．用蒸馏法酿造而成的烈酒，其广告不得接受播映。

7．啤酒及温和性酒类之广告，内容应力求高尚，制作应求审慎，不得表现饮酒的动作。广告影片中，应避免"饮"的镜头。

8．香烟广告，禁止播映。

9．训练、补习机构(学校或专班)广告，如暗示或夸大在参加课程讲习后可获得就业机会者，应拒绝接受播映。

10．邮购火器弹药之广告，禁止接受播映；其他有关户外运动等之火器弹药广告，必须先符合所适用之法规。

11．算命、测字、占星、摸骨、手相、测心、测性等广告，禁止接受播映。

12．痔疮药品及妇女卫生用品等，属于私人秘用的商品广告，必须从严要求，重视伦理道德及高雅格调，更须谨慎播映，以免引起观众反感；不合规定者，拒绝播映。

13．对竞赛(赛马赛狗等)或赌彩(彩券抽奖等)作预测的刊物，其广告一律不予接受播映。

14．私人或机关团体，就运动比赛所举办的合法猜谜，其广告应以公告方式播出。

15．销售多种商品的广告客户，不得在销售合格商品的广告中，同时连带销售另一种不合格的商品。

16．暗含有不良引诱用意的商品广告，应避免接受播映。

17．证言性质之广告，内容必须有真人真事为证；凡无法证实者，不予接受播映。

二、广告播映准则

1．广告措辞，应高雅有礼，避免使人厌恶拒听，广告的内容并须力求与节目格调保持调和。

2．不得用欺骗，隐瞒的方式播映商品的内容，电视事业最好能收集充分之资料，证明商品所作的示范或介绍，全属真实。

3．对于教会与宗教团体之节目，不宜收取电视时间费用。

4．广告中提及有关研究、调查或试验之结果，其内容必须真实，不应在播映时，以虚伪的方式给观众造成言过其实的印象。

三、医药用品广告准则

1．药品广告与观众之健康有关，应慎重考虑对观众之影响。

2．医药广告中，不得使用"安全可靠"、"毫无危险"、"无副作用"等夸大医疗效用之词句。

3．医药广告如有令人厌恶的痛苦呻吟的表情、动作及声音者，应拒绝播映。

四、赠奖准则

1．对于广告客户的赠奖计划，电视协会全部了解并审查同意后，始可公开宣布举办此项赠奖活动。

2．赠奖的截止日期，应尽可能提早宣布。

3．赠奖之广告节目，参加者如需缴付现金者，电视业应先调查举办之广告客户，是否诚实可靠。遇有观众提出申诉，应促使广告客户退还其所缴付的参加费用。

4．对资金与奖品之描述介绍，应完全真实，不得夸大其价值。

5．广告客户应负责保证所提出之奖品均属无害。

6．偏重迷信的赠奖活动，电视业不应承办。

五、广告时间准则

1．主要时间内，参加电视网各台，每60分钟之节目，其广告时间不得超过9分30秒。所谓主要时间，是指自每天下午6时起，至午夜止，由各电视台任选3小时及30分钟，连续播

出。主要时间内，如包含新闻节目30分钟，则这30分钟，可不列为主要时间，得另以30分钟作为补充。新闻节目的30分钟，可按非主要时间标准计算广告量。

2．其他时间(非主要时间)，每60分钟的节目，其广告不得超过16分钟。

3．儿童节目时间不包括在主要广告时间之内，是以12岁以下儿童为对象的节目时间。在星期六及星期日，每60分钟的节目，其广告时间，不得超过9分30秒。在星期一至星期五，每60分钟的节目，其广告时间，不得超过12分钟。

4．广告之插播，是指在节目主体播映中所播出的广告，其播放准则如下所示。

①在主要时间，每30分钟节目内，广告插播不得超过两次。每60分钟之节目，广告插播不得超过四次。

②节目长度超出60分钟者，按比例每增加30分钟，可增加广告插播两次。

③综艺节目每60分钟可插播广告五次。

④在其他时间内，每30分钟的节目，其广告插播不得超出两次，每60分钟的节目，其广告插播不得超过四次。

⑤在儿童节目时间，每30分钟的节目，其广告插播不得超过两次，每60分钟的节目，其广告插播不得超过四次。

⑥不论是主要时间或其他时间，凡节目长度在15分钟以内者，其广告插播的限度如下：5分钟的节目，限插播广告一次；10钟的节目，限插播广告二次；15分钟的节目，也限插播广告二次。

⑦新闻、气象、运动及特别重大事件的节目，由于性质可免除其遵守插播标准之义务。

5．在一次插播中，不得安排四则以上的广告，连续播映。在两个节目之间，不得一次安排三则以上的广告，连续播映。但节目如系独家提供，为减少插播次数，可不受上述广告则数的限制。

6．在两个节目之间的插播广告，播映时间不得超过一分钟又10秒(即70秒)，此项广告，不得与前一节目及后一节目的内容不协调。

7．在节目中，如必须对奖品及致赠者姓名作合理而有限之介绍，此项介绍可不计算在广告时间之内。

8．对妇女服务之节目及购物指南、时装表演、工作示范等节目，其内容难免含有若干广告性质。然而此为节目中必须的资料，此类情形，可不计算在广告时间之内。

9．节目中的主持人或演员，除正常介绍节目的人物外，不应顺口提及别种商品，或使观众在其言谈中，知道别种商品。

10．节目中的布景道具等，如有显示广告客户(即节目的提供者)的名称、商标或商品，只应偶然为之，以镜头略过为原则，不得作为主体出现，以免影响节目之趣味与娱乐性。

11．节目前后的两张提供卡，每张播报的时间以不超过十秒钟为原则。若只有一个客户作独家提供者，亦可播映十秒钟。

12．前述的提供卡上，除广告客户之名称外，不得加入任何广告字句。

六、独立电视台的广告时间准则

1．独立电视台之广告业务范围，应包括对公众服务之公告，及为播映某一节目事先所作之介绍等在内。

广告摄影

 2．在主要时间内(指照当地时间，自下午6时起至午夜止，任何连续不断的3小时)，每30分钟的节目，其广告时间不得超过7分钟。每60分钟的节目，其广告时间，不得超过14分钟。在其他时间内，每30分钟的节目，其广告时间，不得超过8分钟。每60分钟的节目，其广告时间，不得超过16分钟。

 3．在两个节目之间，如不插播广告，每30分钟之节目中，可插播广告4次。每60分钟之节目中，限插播广告7次。每120分钟之节目，则以插播13次为限。如在两个节目之间插播广告，则上述各节目中的插播，应各减少一次，新闻、气象、运动及特别重大事件等节目，因形式不同，应属例外。

 4．插播广告，一次不得安排4则以上连续播出。但长度在60分钟以上的节目，为减少广告插播次数，得一次安排7则以内之广告，连续播出。

 5．现场实况转播之运动节目，不受上述插播次数之限制。因此类节目之形式，已具有限制广告插播的次数或则数的条件。

参考文献

1. 刘立斌. 广告摄影技术教程. 北京：中国摄影出版社，1995
2. 韩丛耀. 摄影照明技巧指南. 南京：江苏人民出版社，1997
3. 苏安民. 广告摄影. 武汉：湖北美术出版社，2002
4. 沙占祥. 摄影镜头的性能与选择. 北京：中国摄影出版社，2004
5. 赵嘉. 顶级摄影器材. 北京：中国摄影出版社，2006
6. 韩程伟. 广告摄影攻略. 杭州：浙江摄影出版社，2007
7. 刘宏江. 商业广告摄影教程. 上海：上海人民美术出版社，2007
8. 陈建. 商业摄影的高品质控制. 杭州：浙江摄影出版社，2008

推荐网站

1. 北京金祥影像中心(http://www.jx-camera.com)
2. 色影无忌网站(http://www.xitek.com)
3. 蜂鸟网(http://www.fengniao.com)
4. 橡树摄影网站(http://www.xiangshu.com)
5. 中国网络摄影网站(http://www.chinaphotography.com)

资料参考

1. 雅佳相机图片由环摄九州摄影中心提供。
2. 仙娜相机仙娜数字后背图片由兴普斯公司提供。
3. 爱玲珑闪光灯图片由广东普斯公司提供。
4. 保荣闪光灯图片由保荣GON公司提供。
5. 镜头数据来自SCHNEIDER、RODENSTOCK官方网站。
6. PHASEONE数字后背图片由PHASEONE中国代理提供。
7. 数字后背数据来自各品牌的官方网站。